PRINCE d'ESSLING

ÉTUDES SUR L'ART DE LA GRAVURE SUR BOIS A VENISE

LES
LIVRES A FIGURES
VÉNITIENS

de la fin du XVe Siècle et du Commencement du XVIe

FLORENCE
LIBRAIRIE LEO S. OLSCHKI
4, Lungarno Acciaioli

PARIS
LIBRAIRIE HENRI LECLERC
219, Rue Saint-Honoré

1908

LES
LIVRES A FIGURES
VÉNITIENS

Fol. Q
235 (1, II²)

PRINCE d'ESSLING

ÉTUDES SUR L'ART DE LA GRAVURE SUR BOIS A VENISE

LES

LIVRES A FIGURES

VÉNITIENS

de la fin du XVᵉ Siècle et du Commencement du XVIᵉ

PREMIÈRE PARTIE

TOME II

Ouvrages imprimés de 1491 à 1500

et leurs éditions successives jusqu'à 1525

FLORENCE
LIBRAIRIE LEO S. OLSCHKI
4, Lungarno Acciaioli

PARIS
LIBRAIRIE HENRI LECLERC
219, Rue Saint-Honoré

1908

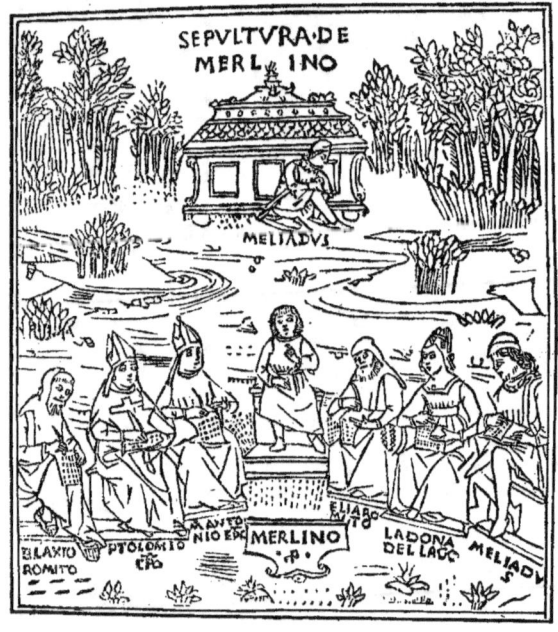

Vita de Merlino; (Florence) s. n. t., 15 mars 1495.

1495

Vita (La) de Merlino.

829. — Florence, s. n. t., 15 mars 1495; 4°. — (Vienne, I)

La vita de. Merlino et de le sue pro-/phetie historiade che lui fece le quale/tractano de le cose che hano auenire.

12 (8, 4) ff. prél., n. ch., s. : *AA, BB*. — 130 ff. num., s. : *A-Q*. — 8 ff. par cahier, sauf *Q*, qui en a 10. — C. rom. ; titre g. — 42 ll. par page.

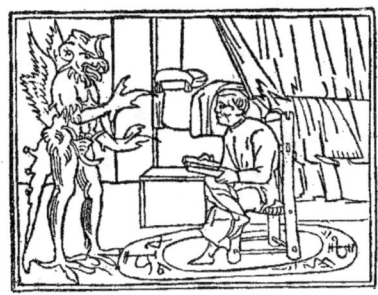

Vita de Merlino ; (Florence) s. n. t., 15 mars 1495.

— R. *AA*. En tête de la page, bordure à motif ornemental. Au-dessous du titre, grand bois au trait : *Merlin dictant ses prophéties à six personnages du roman; au fond, la sépulture de l'enchanteur* (voir reprod. p. 257). Ce bois est vénitien, ainsi que les vignettes du texte (voir reprod. p. 258), dont un certain nombre proviennent du *Trabisonda istoriata*, 5 juillet 1492; du Tite-Live, 11 février 1493; du Pulci, *Morgante Maggiore*, 31 octobre 1494; une est empruntée de la *Bible*, 15 octobre 1490 : celle qui représente Dom Nicolo Mallermi écrivant dans sa cellule; le nom du personnage a été supprimé. Onze de ces petits bois sont signés du monogramme **F** . — In. o. à fond noir.

R. CXXX : *Tracta e questa opera del libro autentico de magnifico messer Pietro/ Delphino fu del magnifico messer Zorȝi translatato de lingua francese/ in ligua* (sic) *italica scripto nel anno del signore. M CCCLXXIX. adi. XX nouem/bre & stampado in Florentia del. M.CCCCLXXXXV. adi. XV. de Marȝo.* Le verso, blanc.

830. — S. n. t., 20 avril 1507 ; 4°. — (Londres, FM)

La vita de Merlino z de le sue pro/phetie historiade che lui fe/ce lequale tractano/de le cose che/ hano aue/nire.

12 (8, 4) ff. prél. n. ch. s. : *AA, BB*. — 130 ff. num. s. : *A-Q*. — 8 ff. par cahier, sauf *Q*, qui en a 10. — C. rom. ; titre g. — 42 ll. par page. — Bois de l'édition 15 mars 1495, imprimée à Florence. — In. o. à fond noir.

R. CXXX : *Tracta e queste opera del libro autentico del magnifico messer Pietro Del-/ phino fu del magnifico messer Zorȝi translato de lingua francesse in lin -/gua italica scripto nel anno del signore. M.ccc.lxxix. adi. xx. Nouembre in/ Florentia & stampado in Venetia del. M.cccc.yii. adi. xx. de Aprile.* Au-dessous, un sonnet ; plus bas, le registre, qui ne mentionno pas le 2ᵐᵉ cahier prél., et qui attribue par erreur au cahier *A* 4 ff. seulement. Le verso, blanc.

831. — S. n. t., 20 janvier 1516 ; 4°. — (Paris, N — ✩)

La vita de Merlino z de le sue prophe/tie historiade che lui fece lequas/ le trattano de le cose che/ hanno auenire.

Même description que pour l'édition 20 avril 1507.

R. CXXX : ℭ *Tratta e questa opera del libro autentico del magnifico messer Pietro/ Delphino... Stampata in Venetia del. M.CCCCC.XVI. adi.xx. Zenaro.*

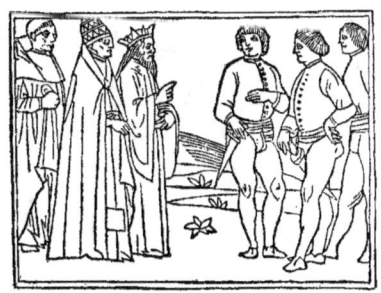

Vita de Merlino ; (Florence) s. n. t., 15 mars 1495.

832. — Venturino Roffinelli (pour Andrea Pegolotto), 1539; 8°. — (Venise, M — ☆)

LA VITA DI MERLINO/ CON LE SVE PROFETIE NO/ uamente ristampata & con somma dili/gentia corrette & istoriate. Le qua/li tratano de le cose che/ hanno a venire.

12 ff. prél., n. ch., et dont le dernier est blanc, s. : ✠. — 252 ff. num., s. : *A-Z*, *AA-HH*. — 8 ff. par cahier, sauf *HH*, qui en a 12. — C. rom.; titre r. et n. — 30 ll. par page. — Au-dessous du titre, bois ombré, imité du bois au trait de l'édition originale. — F. ✠ᵢᵢ. Fragment du bois au trait employé sur la page du titre du Cicéron, *Epist. famil.*, 22 septembre 1494 : l'auteur assis est désigné ici par le nom : MERLINO PRO. imprimé au-dessus de sa tête, et le commentateur assis à droite par le nom : M. BLASIO. R., placé de la même manière. — Dans le texte, on a employé bon nombre de vignettes provenant du matériel d'illustration de la *Bible*, 23 avril 1493, et dont plusieurs portent le monogramme N. — In. o. de divers genres.

V. 252 : ℭ *Tratta e questa opera del libro autentico del Ma/gnifico messer pietro Delphino...* ℭ *Stampato in Venetia per Vèturino di Roffinelli./ Ad instantia di Andrea Pegolotto Libraro./ M D XXXIX.* Au-dessous, le registre; au bas de la page, une roue avec les initiales A P, marque de l'éditeur.

1495

CARACCIOLO (Roberto). — *Spechio della fede.*

833. — Zoanne di Lorenzo da Bergamo, 11 avril 1495; f°. (Florence, N; Venise, M)

SPECHIO DELLA FEDE.

167 ff. num., avec pagination erronée, et 1 f. blanc. s. : *a-ȝ* (le cahier s est double), &, ⁊, ꝝ, *aa*. — 6 ff. par cahier. — C. rom. — 2 col. à 59 ll. — R. *a*ᵢᵢ. Encadrement de page de la *Bible*, 15 oct. 1490. Au-dessus du texte, grand bois au trait (voir reprod. p. 260).

V. *aa*₂ : ℭ *Qui finisse el libro... intitulato Speculum fidei : cioe Spechio della fede in uulgare & lati/ no... e stato pdutto in luce per Zoanne di Lorenzo da Bergamo... Laqual opa e stata uista e corretta. adi. xi. Aprile. M.cccc.lxxxxv.* Au-dessous, le registre.

834. — Bartolomeo Zanni, 12 décembre 1505; f°. — (Paris, A — ☆)

Spechio della fede hystoriado/ nouamente impresso.

155 ff. num. et 1 f. blanc, s. : *A-Z*, &, ⁊, ꝝ. — 6 ff. par cahier. — C. rom.; titre g. — 2 col. à 61 ll. — R. *A*ᵢᵢ. Encadrement de page de la *Bible*, 21 avril 1502. En tête du commencement du texte, bois à fond noir, du Caracciolo, *Predice*, 10 octobre 1502. — Dans le texte, 40 vignettes au trait; la plupart sont empruntées de la *Bible*, 15 octobre 1490, et l'une d'elles porte le monogramme b ; d'autres proviennent des deux premières éditions du *Legendario de Sancti* et d'autres ouvrages; parmi celles-ci, au r. 148, une *Mort de la Sᵗᵉ Vierge*, tirée d'un livre que nous ne connaissons pas; de plus, trois vignettes ombrées. — In. o. à fond noir.

V. clv : ℭ *Qui finisse el libro compilato nouamente da quella corona di predicatori chiamata frate Roberto ca/ raȝola de lege del ordine deli frati minori per*

Caracciolo (Roberto), *Spechio della fede*, 11 avril 1495.

Caracciolo (Roberto), *Spechio de la fede*, 20 mai 1517 (r. A_{ii}).

diuina gratia episcopo de Aquino... el qual libro e intitulato Speculum fidei: cioe Spechio della fede in uulgare... produtto in luce per Bartolomeo de Zani da Portes del. M.CCCCC.V. Adi.xii. Decébrio. in Venetia. Au-dessous, le registre. Plus bas, petite marque à fond noir, aux initiales de l'imprimeur.

835. — Georgio Rusconi, 20 mai 1517; f°. — (☆)

Spechio de/ la fede/ Uulgare. Nouamente impresso/ Diligentemente correcto: z /Historiato.

155 ff. num. et 1 f. blanc, s.: *A-Z, &, ↄ, ꝛ.* — 6 ff. par cahier. — C. rom.; titre g. r. — 2 col. à 61 ll. — R. *A*: encadrement ornemental; au-dessous du titre, marque du S' *Georges combattant le dragon*, avec monogramme FV. — R. *A*ᵢᵢ. Encadrement de page, emprunté de la *Bible*, 2 mars 1517 (v. *a*₈). En tête du texte, bois ombré (voir reprod. p. 260). — Dans le texte, 44 vignettes ombrées, dont la plupart proviennent de la *Bible*, 2 mars 1517. — Petites in. o. à fond noir.

V. CLV: ⁋ *Qui finisse el libro compilato nouamente da quella corona di predicatori chiamato frate Roberto cara/ ʒola de leʒe...: el qual libro e intitulato Speculum fidei: cioe Spechio della fede... ꝓ/ dutto in luce per Georgi de Rusconi Milanese nel. M.CCCCC.XVII. Adi. xx. de Maʒo in Venetia.* Au-dessous, le registre. Au bas de la page, marque à fond noir, aux initiales de Rusconi.

836. — Piero Quarengi, 30 septembre 1517; f°. — (Paris, N; Berlin, E)

Spechio de/ la fede/ Uulgare. Nouamente impresso/ Diligentemente correcto: z /Historiato.

155 ff. num. et 1 f. blanc, s.: *A-Z, &, ↄ, ꝛ.* — 6 ff. par cahier. — C. rom. — 2 col. à 61 ll. — R. *A*: encadrement ornemental. Au-dessous des cinq lignes du titre, petit bois ombré: NVPTIE BEATE VIRGINIS, copie d'une vignette reproduite dans *Les Missels vén.*, p. 178. — R. *A*ᵢᵢ. Encadrement de page de la *Bible*, 21 avril 1502. En tête du texte, gravure à fond noir, du Caracciolo, *Prediche*, 10 oct. 1502. — Dans le texte, 42 vignettes, dont 39 au trait et 3 ombrées, de diverses provenances. — In. o. de différents genres.

V. CLV: ⁋ *Qui finisse el libro... Spechio della fede in uulgare... produtto in luce in la Cita Venetia. Stampato per Maistro Piero de Quarengis Bergomascho del. M.D.XVII./ Adi ultimo Setembrio.* Au-dessous, le registre.

837. — Bernardino Bindoni, 1536-mars 1537; 4°. — (Munich, R — ☆)

SPECHIO/ DELLA CHRISTIANA/ *fede, in lingua volgare. Composto/per il Reuerendo padre Frate/ Roberto da Leʒʒe. Noua/ méte cō ogni diligen/tia ristampato,/ & Histo/riato./* ✠/ *Venetiis M.D.XXXVI.*

293 ff. num., et 5 ff. n. ch., s.: *a-ʒ, &, ↄ, ꝛ, A-L.* — 8 ff. par cahier, sauf *L*, qui en a 10. — C. rom. — 2 col. à 43 ll. — Page du titre: encadrement architectural. — R. 3. Encadrement de page ornemental; en tête du commencement du texte, vignette ombrée: un prédicateur en chaire, auditoire d'hommes et de femmes sur la droite. — Dans le corps de l'ouvrage, vignettes de différents genres et de diverses provenances; entre autres, au v. *o* et au v. *H*ᵢᵢ, une *Annonciation*, avec monogramme L, empruntée de l'*Offic. B.M.Virg.*, 2 août 1512, et une *Adoration des Mages*, au trait, précédemment reproduite pour le *Legendario de Sancti*, 29 avril 1516. — In. o. de divers genres.

R. *L*₁₀: ⁋ *Qui finisse el Libro compilato nouamente da quella corona di pre/ dicatori/ chiamato frate Roberto Caraʒola da Leʒe, del ordine delli frati minori,...* Au-dessous, le registre; plus bas: ⁋ *Stampato in Venetia per Bernardino di Bindoni./ Milanese, dell' Isola del Lagho maggiore./ Nel anno della Natiuita del Signo/re.*

Antonin (S¹), etc., *Devotissimus trialogus, etc.*, 26 avril 1495 (v. a_ii).

M.D.XXXVII./ Mensis Martii. Au bas de la page, petite marque du S¹ *Pierre*. Le verso, blanc.

L'exemplaire de la B. Royale de Munich ne diffère du nôtre que par la page du titre : l'encadrement est le même ; mais le titre est composé comme suit : *SPECHIO/ DELLA FEDE CHRI/ stiana volgare. Nouamente im/ presso diligentemēte cor/ retto* : & *Histo/ riato*. Au-dessous de ces six lignes, sans indication de lieu ni de date, même vignette que sur la page du titre de l'édition 30 septembre 1517. La différence que nous signalons indique-t-elle qu'il y aurait eu deux éditions consécutives données par Bernardino Bindoni, ou simplement que la page du titre aurait été modifiée pendant le tirage ? C'est ce que nous ne pouvons préciser.

1495

Antonin (S¹), etc. — *Devotissimus trialogus, etc.*

838. — Joannes Emericus de Spira (pour L. A. Giunta), 26 avril 1495 ; 8°. — (Florence, N — ☆)

Iesus./ In hoc volumine continentur/ infrascripti tractatus./ Primo deuotissimus trialogus be/ ati Antonini archiepi florentini/ ordinis predicatorum super euā/ gelio de duobus discipulis eunti/bus in emaus./ Secūdo pulcherrimus trialogus/ de cōtēptu mūdi fratris baptiste/ de finaria ep̄ vintimiliensis ordi/nis eiusdem./ Tertio epistola de tribus essentia/ libus votis religionis : ʀ *vtilissi/ mus tractatus de veris et falsis/ virtutibus fratris vmberti ge/ neralis magistri eiusdē ordinis.*

150 ff. n. ch., s. : *a-s.* — 8 ff. par cahier, sauf *i*, qui en a 10, et *s*, qui en a 12. — C. g. ; le titre en rouge. — 2 col. à 36 ll. — Au bas de la page du titre, marque du lis rouge florentin. — V. du titre et r. a_{ii}, blancs. — V. a_{ii}. Bois au trait : *Jésus et les deux pèlerins d'Emmaüs* (voir reprod. p. 262). — R. a_{iij}, 1ʳᵉ col. Au-dessous du titre : *Disputatio domini Iesu in/ effigie peregrini...*, figure d'évêque, nimbé de rayons, qui est reproduite deux fois dans le corps du volume. — V. i_{10} et v. m_8, blancs.

R. s_{12} : ⸿ *In nomine sancte trinitatis isti tres tractatus/ vtilissimi feliciter explicuīt. Impressi venetijs per/ Ioānem Emericum de Spira. Anno incarnatiōis/ M.cccc.xcv. sexto kl̄as Maij.* Au-dessous, marque à fond noir, aux initiales ·I· ·E·. Le verso, blanc.

Cathecuminorum liber, 30 avril 1495 (v. du 2ᵉ f.).

1495

Cathecuminorum liber.

839. — Joannes Emericus de Spira (pour L. A. Giunta), 30 avril 1495 ; 4°. — (Paris, N — ✯)

In hoc paruo libello qui intitula/tur liber cathecumini : quedã/ valde putilia impressa sunt/ad vsum vtilitatēqↄ sacer/ dotum ɓm ritum Ro/ mane curie:...

73 ff. n. ch., dont les deux premiers sans signature, les autres s. : *A-I*. — 8 ff. par cahier, sauf *C*, qui en a 6 ; *G*, qui en a 10 ; *I*, qui en a 4 ; et un cahier intercalaire de 5 ff., placé entre les cahiers *C* et *D*, et dont le 1ᵉʳ f. porte la signature C_{iiii}, bien que le texte ne soit nullement la suite immédiate du f. C_{iii} du cahier précédent. — C. g. r. et n. — 29 ll. par page. — Au-dessous du titre, imprimé en rouge, marque du lis rouge florentin. — V. du 2ᵉ f. : *Cérémonie du baptême d'un enfant*, bois au trait du même style que ceux du graveur **F** (voir reprod. p. 263). — R. A. Bordure de feuillage, au trait, du S. Catharina da Siena, *Dialogo de la divina providentia*, 17 mai 1494 (r. a_i). — Deux vignettes au trait, vers la fin du volume. — Belles in. o. à fond noir.

V. I_4 : *Impressum Uenetijs per Ioānē emericū de spy/ ra. Anno*

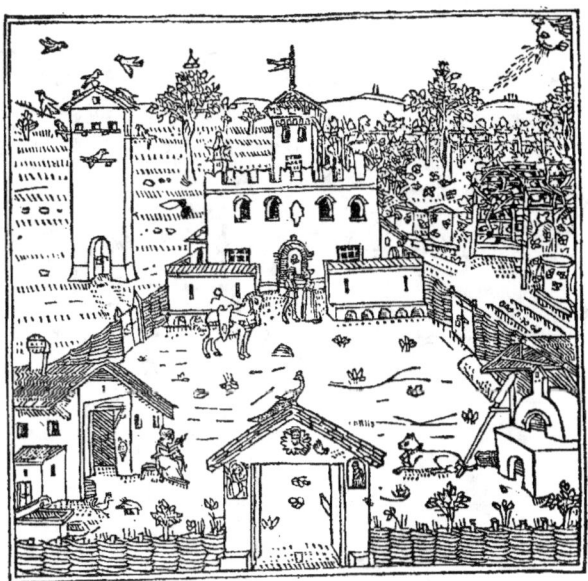

Crescenzi (Piero), *De Agricultura*, 31 mai 1495 (p. du titre).

dñi. M.cccc. xcv. pridie kaleñ. Maij. Au-dessous, grande marque à fond rouge, aux initiales ·I· ·E·[1]

840. — Gregorius de Gregoriis, 18 mai 1520 ; 4°. — (Venise, C — ☆)

Cathecuminoruʒ liber Iuxta ritum/ curie romane : morēqʒ patriarchaleʒ Uene/ tiarū :... M.D.XX.

2 ff. prél., n. ch. et n. s. — 86 ff. num., s. : *a-l*. — 8 ff. par cahier, sauf *l*, qui en a 6. — C. g. r. et n. — !33 ll. par page. — En tête de la page du titre, petite vignette ombrée : St Silvestre « in cathedra ». — V. du 2e f. prél. : *Annonciation*, avec monogramme ·ɪ·ᴀ· et encadrement (*Brev. Rom.*, 31 oct. 1518). — R. a. Encadrement de page du même genre ; bloc de droite : quatre médaillons ronds, avec figures en buste de St Grégoire, St Jérôme, St Ambroise, St Augustin ; bloc de gauche : quatre médaillons, plus petits, avec figures des prophètes Jérémie, Habacuc, Daniel, Jonas ; bloc supérieur : Dieu le Père & Jésus-Christ tenant le globe du monde, au-dessus duquel est figurée la colonne céleste, rayonnante ; à droite, deux anges ; à gauche, deux autres anges dont un joue de la mandoline ; bloc inférieur : deux médaillons ronds, formés d'entrelacs, avec figures de St Marc et de St Jean, et, entre les deux, dans un médaillon plus petit, la marque de Gregorius. Au commencement du texte, vignette ombrée : *Baptême de Jésus-Christ*, qui est répétée au r. *viij*. — Quelques autres vignettes et in. o. à sujets, communes aux livres de liturgie imprimés par Gregorius.

R. lxxxvj : ℂ *Impressum Uenetijs per Gregorium de gregorijs./ Anno domini. M.D.xx. die. xvij. Maiij.* Le verso, blanc.

1. Une édition du 31 mars 1503, imprimée par Joanne Ragazo de Monteferrato (pour Bernardino Stagnino), n'a d'autre bois que la marque du St *Bernardin* sur la page du titre. — (Rome, Ca)

841. — Luc'Antonio Giunta, 10 mars 1524; 8°. — (Séville, C)

☙ *Cathecuminoruʒ liber iuxta/ ritum sancte Romane ecclesie cum/ multis alijs orationibus super/ moriētes dicēdis* :...

123 ff. num. et 1 f. blanc, s. : *a-q*. — 8 ff. par cahier, sauf *q*, qui en a 4. — C. g. r. et n. — 28 ll. par page. — Au-dessus du titre, petite vignette ombrée: *Baptême de J. C.*; au bas de la page, marque du lis rouge florentin. — Dans le texte, quelques petites vignettes; in. o. à figures, et autres, de diverses grandeurs.

Crescenzi (Piero), *De Agricultura*, 31 mai 1495.

V. 123 : ☙ *Cathecuminorū liber... Explicit venetijs mādato τ Ex/ pensis nobilis viri. Dñi Luceantonij/ Iūta florētini. Anno dñi. 1524./ Die. x. Martij.*

1495

Crescenzi (Piero). — *De Agricultura*.

842. — S. n. t., 31 mai 1495 ; 4°. — (Paris, N ; Vienne, I)
PIERO CRESCENTIO/ DE AGRICVLTVRA

180 ff. n. ch., dont les 4 premiers sans signature, et les 176 suivants s. : *a-l, A-L*. — 8 ff. par cahier. — C. rom. — 2 col. à 42 ll. — Au-dessous du titre, grand bois au trait: *une ferme et ses dépendances* (voir reprod. p. 264). — Dans le texte, 39 vignettes au trait, les unes faites pour l'ouvrage, les autres de diverses provenances, et plus ou moins appropriées au texte; deux de ces petits bois portent le monogramme b, et un autre le monogramme F (voir reprod. pp. 265, 266). — Petites in. o. à fond noir.

R. L_8 : *Impressum Venetiis Die ultimo men/sis Mai. anno. MCCCCLXXXXV*[1]. Le verso, blanc.

843. — S. n. t., 1er juillet 1504 ; 4°. — (Venise, C)

Crescenzi (Piero), *De Agricultura*, 31 mai 1495.

Piero Crescentio De Agricul/ tura. Istoriato.

206 ff. n. ch., s. : *A, a-ʒ, &, ꝯ*. — 8 ff. par cahier, sauf *A*, qui en a 6. — 2 col. à 42 ll. — Au-dessous du titre, grand bois au trait de l'édition 31 mai 1495. —

1. La souscription est la même dans les deux exemplaires S. 766 et S. 767 de la B. Nat. Dans un troisième exemplaire, coté S. 767 *bis*, identique par ailleurs aux deux autres, le millésime est ainsi altéré: MLCCCCV. Il ne faut voir là qu'un accident survenu au cours du tirage, et tel que nous en avons signalé dans d'autres ouvrages. Dans ce même exemplaire, la vignette du chap. *lxxvii*, au v. G_6, est imprimée à l'envers.

Crescenzi (Piero), *De Agricultura*, 31 mai 1495.

V. A_6 : bois ombré, de facture assez grossière : à gauche, l'auteur, vêtu d'une longue robe, tendant de la main droite un livre ouvert à un paysan, debout à droite, à qui il donne en même temps une explication, la main gauche levée en avant du visage. Sur la gauche, partie d'un édifice ; dans le haut, une étoile dardant un rayon vers le personnage en robe. — Dans le corps de l'ouvrage, 46 vignettes, la plupart empruntées de l'édition originale. — Petites in. o. à fond noir.

R. ρ_8 : ℂ *Impresso in Venetia Del. M.CCCCC.IIII. Adi primo luio.* Au-dessous, le registre. Le verso, blanc.

844. — S. n. t., 6 septembre 1511 ; 4°. — (Séville, C)
PIERO CRESCIENTIO DE AGRICVLTVRA VVLGARE.

234 ff. num., avec pagination erronée, et 6 ff. n. ch., s. : *a-ʒ, &, ⱷ, ℞, A-D.* — 8 ff. par cahier. — C. rom. — 2 col. à 42 ll. — V. *a*. Grand bois, avec monogramme **L**, du Bartholomeus Fatius (Cicero Veturius), *Synonyma*, 1ᵉʳ sept. 1507. — Dans le texte, vignettes de diverses provenances, principalement de l'édition originale. — Nombreuses in. o., la plupart à fond noir.

V. D_{ii} : le registre ; au-dessous : *Impressum Venetiis die sexto mēsis Septēbris anno Dñi. M.D.XI.* — R. D_{iii} : ℂ *TAVOLA del libro...* — V. du dernier f., blanc.

845. — S. n. t. (Alexandre Bindoni), 9 juillet 1519 ; 4°. — (Rome, Vt — ☆)
Piero cresciento De/ Agricultura/ Uulgare.

234 ff., num. par erreur : 235, et 6 ff. n. ch. s. : *a-ʒ, &, ⱷ, ℞, A-D.* — 8 ff. par cahier. — C. rom. ; titre g. — 2 col. à 38 ll. — Au-dessous du titre, marque de la *Justice*, avec les initiales ·A· ·B· (Alexandro Bindoni) dans le bas. — Au verso, grand bois ombré de l'Alexander Grammaticus, *Doctrinale*, 8 juin 1513. — Dans le texte, vignettes de l'édition 31 mai 1495, sauf quelques-unes qui ont été remplacées par de médiocres copies ombrées. — In. o. à fond noir.

V. 235 : *Impressum Venetiis die nono mē/sis Iulii anno dñi. M.D.XIX.* — R. D_{iii} : la table, qui se termine au r. D_8. Le verso de ce dernier f. est blanc.

1495

ALBERTUS Magnus. — *De virtutibus herbarum.*

846. — Manfredo de Monteferrato, 20 juin 1495 ; 4°. — (Florence, N)
LIBRO DE LE VIRTV DE LE HERBE ET PREDE/ QVALE FECE ALBERTO MAGNO VVLGARE.

16 ff., dont 12 num. et 4 n. ch., s. : *A-D.* — 4 ff. par cahier. — C. rom. — 37 ll. par page. — Au-dessous du titre : bois au trait avec encadrement, emprunté de l'Esope, *Fabulæ*, 31 janvier 1491. — Le verso, blanc.

V. D_4 : Même encadrement que sur la page du titre : à l'intérieur, au-dessous des

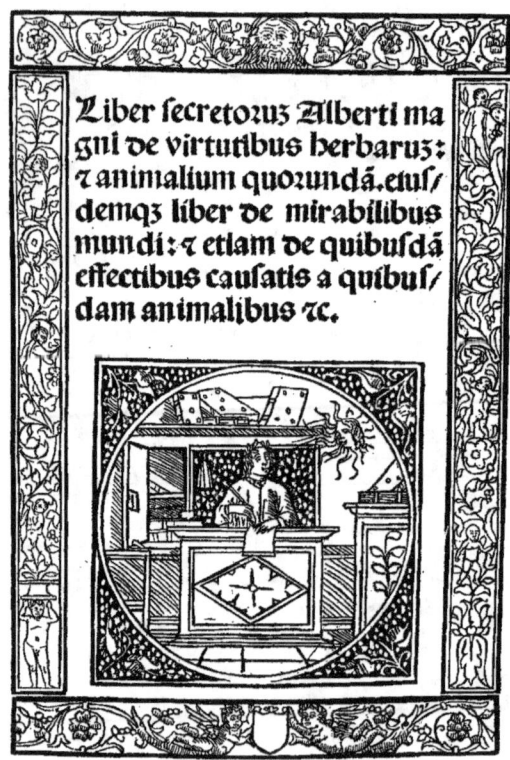

Albertus Magnus, *De virtutibus herbarum*, 23 déc. 1508.

trois lignes : *Finisse el libro de Alberto magno uulgare...* etc., vignette au trait tirée du Tite-Live, 11 février 1493 ; au-dessous de ce bois : *Impressum Venetiis p̄ Manfredū de monteferrato / M.cccc.xcv.a di. xx. Zugno.*

847. — Joanne Baptista Sessa, 12 février 1502 ; 4°. — (Munich, R)

Liber secretorum Alberti magni de virtutibus herbarum : τ ani/ malium quorundam. Eiusdemqʒ liber de mirabilibus mundi :...

16 (4, 4, 4, 4) ff. num., s. : *A-D.* — C. rom.; titre g. — 2 col. à 44 ll. — Au-dessous du titre, grand bois ombré, emprunté du Cecho d'Ascoli, *Acerba*, 15 janvier 1501.

V. 16 : ⁅ *Impressum Venetiis per Io. Bap./ Sessa. Anno domini. 1502. Dies uero/ 12. Februarii.* Au-dessous, marque de l'imprimeur.

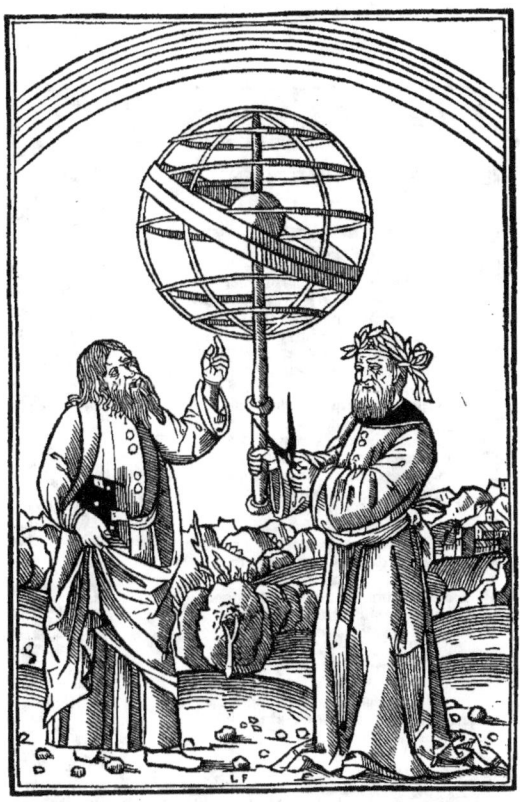

Albertus Magnus, *De virtutibus herbarum*, 25 sept. 1509.

848. — S. n. t., 23 décembre 1508; 4°. — (Rome, VI)

Liber secretoruʒ Alberti ma/gni de virtutibus herbaruʒ:/ ꝫ animalium quorundā. eius/ demqʒ liber de mirabilibus/ mundi :...

16 (4, 4, 4, 4) ff. num., s. : *A-D*. — C. g. — 2 col. à 45 ll. — Page du titre : bordure de feuillage, dont les blocs latéraux sont au trait, et les deux autres blocs, légèrement ombrés. Au-dessous du titre, bois ombré en forme de médaillon circulaire inscrit dans un carré avec écoinçons à fond criblé (voir reprod. p. 267). Ce bois est emprunté d'un ouvrage imprimé à Bologne : Benci (Joannes), *Prognosticon in annum 1504;* il a été employé en 1510 par Simon de Luere, dans son édition du Gerson, *De gli remedii contra la pusillanimita;* il reparaît en 1520 à Rimini, dans un Joannes de Amicis de Venafro, *Consilia*, imprimé par Hieronymo Soncino.

V. xvj : ⓛ *Impressum Uenetijs Anno domi/ni. M.D.viij. die. xxiij. Decēbris.*

849. — Melchior Sessa, 25 septembre 1509; 4°. — (Carpentras, M)

Liber secretorum Alberti magni de uirtutibus herbarum : & animalium/ quorundam. Eiusdemqʒ liber de mirabilibus mundi : & etiam de quibus•/ dam effecttibus (sic) *causatis a quibusdam animalibus &c.*

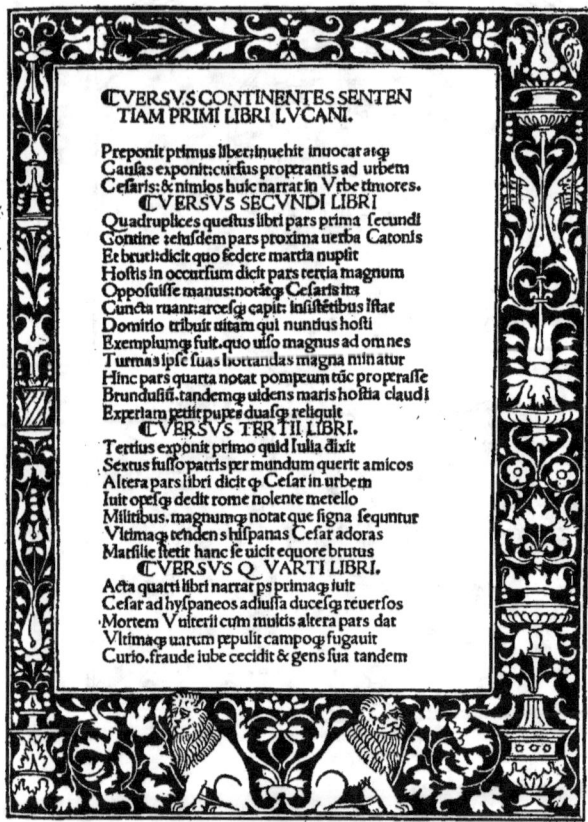

Lucain, *Pharsalia*, 4 août 1495 (r. A).

16 (4, 4, 4, 4) ff. num., s. : *A-D*. — C. rom. — 2 col. à 43 ll. — Au-dessous du titre, bois avec monogramme ʟꜰ, représentant deux astronomes (voir reprod. p. 268). Au verso, au commencement du texte, in. o. *S* au trait.

V. 16 : ℭ *Impressuɱ Venetiis per Marchio./ Sessa. Anno domini. 1509. Dies* (sic) *uero/ 25. Setembrio.*

850. — S. l. a. & n. t. ; 4°. — (Milan, T)
LIBRO DE LE VIRTV DE LE HERBE ET PREDE/ QVALE FECE ALBERTO MAGNO VVLGARE.

12 (4, 4, 4) ff. num., s. : *A-C*. — C. rom. — 39 ll. par page. — Au-dessous du titre, bois au trait, avec encadrement emprunté de l'Esope, *Fabulæ*, 31 janvier 1491. — Le verso, blanc. — Petites in. o. à fond noir.

V. xii : ℂ *Finisse il nobilissimo & bello tractato... del famosissimo philosopho Alberto magno...*

1495

LUCANUS (Annæus Marcus). — *Pharsalia*.

851. — Manfredo de Monteferrato, 4 août 1495 ; 4°. — (Florence, N, L)

ℂ *VERSVS CONTINENTES SENTEN/ TIAM PRIMI LIBRI LVCANI.*

52 ff. n. ch. s. : *A-N*. — 4 ff. par cahier. — C. rom. — 2 col. à 5 octaves. — R. *A*. Encadrement de page à fond noir, dont les motifs latéraux rappellent, quoique étant d'une facture beaucoup moins soignée, l'encadrement du Lucien, 25 août 1494 (voir reprod. p. 269). — R. *A*$_{ii}$: ℂ *Incipit liber Lucani Cordubensis/ poete clarissimi editus in uulgari ser/ mone : metrico...* — In. o. à fond noir.

R. *N*$_4$: ℂ *Impressum Venetiis per me Man/fredum de Mōteferrato de Streuo :/ M. CCCCLXXXXV. DIE/ QVATROMENSIS./ AVGVSTI.* — Au verso, même encadrement de page qu'au r. *A* ; à l'intérieur, deux petites vignettes au trait, superposées, tirées du Tite-Live, 11 févr. 1493, celle du haut avec le monogramme **F**.

L'exemplaire de la collection Landau diffère, au commencement et à la fin, de celui de la B. Nat. de Florence. Le r. *A* est encadré d'une bordure formée de blocs d'ornement au trait. La 2me ligne du titre en tête du r. *A*$_{ii}$ se termine ainsi : *editus ī uulgari sermo/ne :...* Le colophon, au r. *N*$_4$, est imprimé comme suit : *Impressum Venetiis per me Manfre/ dum de Monteferrato de Streuo./ M.ccclxxxxv. Die quarto mensis Au/gusti./ Ioannes dictus Florentinus.* Le verso est encadré d'une bordure au trait, enfermant une seule vignette.

852. — Bartolomeo Zanni, 24 octobre 1505 ; f°. — (Rome, An)

Anneus Lucanus cum duobus co/ mentis Omniboni ℞ Sulpitij.

212 ff. n. ch. s. : *A, a-ʒ, &, ↄ, ℞, A-E*. — 8 ff. par cahier, sauf les 17 premiers, et le dernier, qui en ont 6. — C. rom. ; titre g. — Texte encadré par le commentaire ; 61 ll. par page. — Verso du titre, blanc. — R. *A*$_3$ (1er cahier). Encadrement de page au trait emprunté du Dante, 3 mars 1491.

R. *E*$_6$: le registre ; au-dessous : *Impressum Venetiis per Bartolomeum de Zanis de Portesio An/ no Domini. M.cccc.v.die. xxiiii. mensis octobris.* A droite de cette souscription, petite marque à fond noir, aux initiales de l'imprimeur. Le verso, blanc.

853. — Augustino Zanni (pour Melchior Sessa), 4 juin 1511 ; f°. — (Rome, VE)

Annei Lucani Bellorum/ ciuilium scriptoris accu/ratissimi Pharsalia :/... Una cum figuris : suis locis apte dispositis...

4 ff. prél., n. ch., s. : *aa*. — 205 ff. num. et 1 f. blanc, s. : *a-ʒ, &, ↄ, ℞*. — 8 ff. par cahier, sauf ℞, qui en a 6. — C. rom. ; titre g. — Texte encadré par le commentaire ; 63 ll. par page. — Au bas de la page du titre, marque aux initiales ·M· ·S· — Vignette en tête du livre I : Un camp romain au bord de la mer ; une Renommée marchant sur les flots (voir reprod. p. 271). — Livre II : Groupe de soldats assis à gauche ; autre

groupe debout, à droite ; dans le fond, à gauche, la mer où vogue un vaisseau, et à droite : ROMA. — Livre III : Siège de Marseille. — Livre IV : Inondation du camp devant Ilerda. — Livre V : Combat au bord de la mer, sur laquelle vogue une barque montée par trois hommes. — Livre VI : Combat devant Dyrrachium. — Livre VII : Bataille de Pharsale. — Livre VIII : Assassinat de Pompée. — Livre IX : Soldats assaillis par des serpents. — Livre X : Ptolémée et Cléopâtre devant César. — In. o. à fond noir.

V. 205 : le registre ; au-dessous :...
Impressum Venetiis summa diligentia per Augustinum de Zanis de Portesio :/ Impensis attamen & opera solertissimi Viri Melchioris/ Sessa Anno Domini. M.D.XI. die. IIII. Mêsis Iunii. Au bas de la page, petite marque à fond noir, aux initiales ·M· ·S·.

Lucain, *Pharsalia*, 4 juin 1511 (liv. I).

854. — Guglielmo de Monteferrato, 18 février 1520 ; f°. — (Rome, Ca)

AN. LVCANI/ Bellorum ciuilium scriptoris accuratis/ simi Pharsalia :... Una cuȝ figuris : suis/ locis apte disposi/tis...

4 ff. prél. n. ch., s. aa. — 206 ff. num., s. : *A-Z, AA-CC*. — 8 ff. par cahier, sauf CC, qui en a 6. — C. rom. ; titre g. r. et n. — Texte encadré par le commentaire ; 64 ll. par page. — Page du titre : encadrement ornemental. — Bois de l'édition 4 juin 1511, avec les différences suivantes. Livre III : Combat devant Dyrrachium. — Livre VII : Soldats assaillis par des serpents. — In. o. à fond noir.

R. CCVI : le registre ; au-dessous : ℭ *In Aedibus Guilielmi de Fontaneto Montisferrati. Anno Domini. M.D.XX. Die. XVIII. Februarii...* Le verso, blanc.

1495

BONVICINI (Frate) de Ripa. — *Vita Scolastica*.

855. — Theodorus de Ragazonibus, 7 août 1495 ; 4°. — (Rome, Co)
Uita Scolastica.

20 ff. n. ch., s. : *A-E*. — 4 ff. par cahier. — C. rom. — 31 vers par page. — V. du titre, blanc. — R. A_{ij} : sur la gauche des six premières lignes du texte, petit médaillon circulaire, renfermant une figure au trait de l'*Immaculée Conception* (voir reprod. p. 271).

V. E_{4} : *Impressum Venetiis per theodorum de ragaȝonibus de asula dictum bresanum./ Anno dñi. M.cccc.l.xxxxv. die. vii. agusti.*

Bonvicini de Ripa, *Vita Scolastica*, 7 août 1495.

856. — Joanne Baptista Sessa, 7 mai 1501 ; 4°. — (Milan, B)
Uita Scolastica.

20 ff. n. ch. s. : *A-E*. — 4/ff. par cahier. — C. rom. ; titre g.

— 34 vers par page. — Page du titre : encadrement au trait, emprunté de l'Esope, *Fabulæ*, 31 janvier 1491 (frontispice) ; sous la ligne du titre, marque du *Chat* avec initiales ·I· ·B·. Le verso, blanc. — In. o. à fond noir.

V. E_4 : ℂ *Impressum Venetiis Per Ioannem Batistā Sessa.*/ *Anno domini. M. ccccci. Dies* (sic) *Septimo Mensis Maii.* Au-dessous, petite marque à fond noir.

857. — Alexandro Bindoni, 1520 ; 4°. — (Modène, E)

Uita scolastica.

20 ff. n. ch., s. : *A-E*. — 4 ff. par cahier. — C. g. — 33 vers par page. — Au-dessous du titre, marque de la *Justice couronnée*, aux initiales ·A· ·B·. — Au verso, bois ombré de l'Alexander Grammaticus, *Doctrinale*, 8 juin 1513. — R. A_2 : *Fratris Bonuicini de Ripa Mediolanensis*/ *Opus Uite Scolastice.*

R. E_4 : *Uenetijs p̄ Alexādrū de bindonis. 1520.* Le verso, blanc.

1495

Aristote. — *Libri de cœlo & mundo.*

858. — Bonetus Locatellus (pour Octaviano Scoto), 18 août 1495 ; f°. — (Rome, Co)

Libri de celo z mundo Aristotelis/ *cum expositione Sancti Thome de* / *aquino...*

76 ff. num., s. : *a-k*. — 8 ff. par cahier, sauf *i* et *k*, qui en ont 6. — C. g. — 2 col. à 66 ll. — V. du titre, blanc. — R. 31, 2ᵐᵉ col. : figure au trait, inscrite dans un cercle : un homme nu, dans la position assise, se tenant les pieds. — V. 31, 1ʳᵉ col. Autre figure également inscrite dans un cercle : un homme nu, de face, les jambes écartées, les bras ouverts horizontalement, les mains touchant la ligne circulaire qui l'enferme. — In. o. à fond noir.

R. 76, 1ʳᵉ col. : ℂ *Uenetijs mādato z sumptibus Nobilis viri dn̄i Oc/tauiani Scoti Ciuis modoetiēsis. Per Bonetū Locatel/ lum Bergomenseʒ. Anno a salutifero partu virginali no/ nagesimoq̄nto supra millesimū ac q̄dringetesimū... Quintodecimo Kalendas Septēbres.* Dans la 2ᵐᵉ col. : le registre ; au-dessus, grande marque à fond noir, aux initiales de Scoto. Le verso, blanc.

1495

Corsetus (Antonius). — *Tractatus ad status pauperum fratrum Jesuatorum confirmationem.*

859. — Joannes et Gregorius de Gregoriis, 22 septembre 1495 ; 4°. — (Paris, A ; Rome, A ; Florence, N — ☆)

ℂ *Tractatus excellentissim* (sic) *iuris utriusqʒ doctoris do/mini : dn̄i Antonii Corseti Paduæ ordinari/ am iuris pontificii legentis : Ad status*/ *pauperum fratrum Ihesuatorum*/ *confirmatiōe feliciter incipit.*

VM ANIMO EXCOGITÁ
rem Religioforum pauperũ fratrũ
Ihefuatorum laudabilem uitam : re
ctumqɜ uiuendi modum apud non
nullos in dubium refricari:utrũ cá
nonicis obuiet inftitutis:uel fanɾ̃o
rũ patrũ confonet ritibus ac regulis
ipforũ p̃cib℈ deuictus. Ego Antoni
us corfetus de Siqlia Iuris utriufqɜ
doɾ̃or Paduæ ordinariam iuris pontificii de mane legés pe

Corsetus (Antonius), *Tractatus ad status pauperum fratrum Jesuatorum confirmationem*, 22 sept. 1495.

52 ff. n. ch., s. : *a-g*. — 8 ff. par cahier, sauf *g*, qui en a 4. La signature *a*ᵢᵢ a été mise par erreur au recto du 3ᵐᵉ f. — C. rom. — 29 ll. par page. — V. du titre, blanc. — R. du 2ᵐᵉ f. En tête de la page, bois au trait, de la même main, peut-être, que les bois du S. Francesco, *Fioretti*, 11 juin 1493, du Lorenzo Justiniano, *Della vita monastica*, 20 octobre 1494, et des autres ouvrages de la même série. Au commencement du texte, belle in. o. *C* à fond noir (voir reprod. p. 273). — Autres in. o. du même genre, mais plus petites, dans le corps du livre.

V. *g*₄ : ℭ *Impressum Venetiis per Ioannem & Gregorium de gre/ goriis fratres. Anno salutifere incarnationis domini. M. cccc/ xcv. die, xxii. septembris.*

Pylades, *Grammatica*, s. a. (p. du titre).

1495

Pylades (Joannes Franciscus Buccardus). — *Grammatica*.

860. — Jacobinus de Leuco (pour J. B. Sessa), 22 octobre 1495; 4°. — (Munich, R)
GRAMMATICA PYLADIS.

50 ff. n. ch., s. : *a-m*. — 4 ff. par cahier, sauf *f*, qui en a 6. — C. rom. — 31 ll. par page. — R. a_{ii}. Encadrement de page à fond noir du Lucain, *Pharsalia*, 4 août de la même année.

V. m_4 : *Impressum Venetiis per Iacobinum de Leuco : Impensis Ioanis/ Baptistæ de Sessa. xxii. Octobris. M. CCCCXCV.*

861. — Bernardino Vitali, s. a.; 4°. — (☆)
GRAMMA ⁕/ TICA PI ⁕/ LADIS.

44 ff. n. ch., s. : *A-f*. — 8 ff. par cahier, sauf *e*, qui en a 4. — C. rom. — 42 ll. par page. — Au-dessous du titre, bois ombré (voir reprod. p. 274), copie du frontispice de l'Esope, *Fabulæ*, 15 janvier 1491. — R. a_{ii} : ℂ *Regula Grãmaticarum institutionũ a Pyllade in/ hoc breue & pueris vtilissimũ Compendiũ reducta.* Encadrement de page à fond noir & criblé (voir reprod. p. 275).

R. f_8 : *Venetiis Per Bernardinum Venetum De Vitalibus.* Le verso, blanc.

Pylades, *Grammatica*, s. a. (r. a_{ij}).

1495

Aristote. — *Organon*.

862. — Aldus Manutius, 1^{er} novembre 1495; f°. — (Florence, Libr. De Marinis, 1905).
234 ff. n. ch. s. : *A-N, a-s*. — 8 ff. par cahier, sauf *L, M, N, d, e, r, s*, qui en ont 6.

— C. gr. — 30 ll. par page. — En tête des premières pages des différentes parties de l'ouvrage, bordures ornementales au trait, communes à un certain nombre de livres imprimés par Alde l'Ancien. — In. o. du même genre.

R. s_5: *Impressum Venetiis dexteritate Aldi Manucii Romani.*/ *Calendis nouembris. M.CCCC.LXXXXV.* Au-dessous, le privilège. Au verso, la table des parties de l'ouvrage.

1495

TERENTIUS (Publius) Afer. — *Comœdiæ*.

863. — Simon Bevilaqua, 14 novembre 1495 ; f°. — (Munich, R)
Terentius Cum Duobus Commentis.

120 ff. n. ch. s. : *a-u*. — 6 ff. par cahier. — C. rom. — Texte encadré par le commentaire ; 62 ll. par page. — En tête de la page du titre, bois au trait du Cicéron, *Epist. famil.*, 22 sept. 1494. — In. o. à fond noir.

V. u_5 : ⊄ *Impressum Venetiis per Simonem dictū Beuilaqua : Anno domini. M.CCCC.LXXXXV. die uero. xiiii.*/ *mensis nouembris...* — R. u_6 : le registre ; au-dessous, marque à fond noir, avec le nom : SIMON BIVILAQVA. Le verso, blanc.

864. — Simon de Luere (pour Lazaro Soardi), 5 juillet 1497 ; f°. — (Venise, M ; Padoue, V)

Terentius cum tribus/ *commentis : videlicet*/ *Donati Guidonis*/ *z Calphurnii*.

241 ff. num. par erreur : 240, et 1 f. blanc, s. : *a-z, A-R*. — 6 ff. par cahier, sauf *g*, qui en a 8. — C. rom. ; titre g. — Texte encadré par le commentaire ; 58 ll. par page. — V. a_1. Bois au trait de la grandeur de la page : *Térence et ses commentateurs* (voir reprod. p. 277). — V. vi. Autre grand bois : *intérieur d'un théâtre antique*, vu de la scène (voir reprod. p. 278) ; les spectateurs sont représentés avec les costumes vénitiens des dernières années du xv^e siècle. — Dans le texte, 153 vignettes au trait, imitées de celles de l'édition imprimée à Lyon par Jean Trechsel, le 29 août 1493, et adaptées au style vénitien, comme les vignettes de la *Bible* de 1490 l'avaient été d'après l'édition de Cologne.[1]

R. 240 : *Hoc opus impressum est Venetiis per Simonem de Luere Impensis La*/ *zari Soardi : ...& cōpletū fuit tertio nonas Iulii. M.CCCC.XCVII.* Au-dessous, douze vers latins, puis le registre, et, plus bas, marque à fond noir aux initiales de Lazaro Soardi. Le verso, blanc.

Les deux grands bois de cette édition comptent parmi les plus belles illustrations de cette époque, sans excepter même celles du *Songe de Poliphile ;* le style en est d'une habileté et d'une ampleur qui n'ont été surpassées par aucun artiste contemporain. Quant à la taille, elle est à la hauteur du dessin, pleine de vigueur et de fermeté, attestant chez le

1. Voir Lippmann, *op. cit.*, p. 93 ; A. W. Pollard, *The Transference of woodcuts (Bibliographica*, t. II, p. 363).

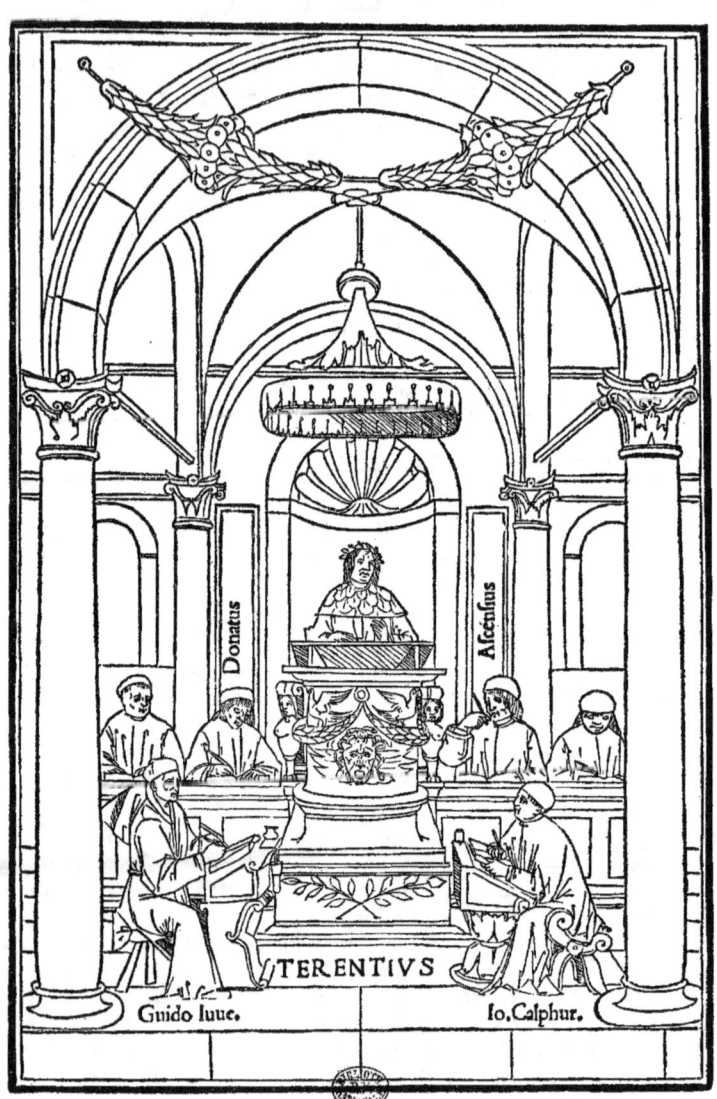

Térence, *Comœdiæ*, 5 juillet 1497 (v. a₁).

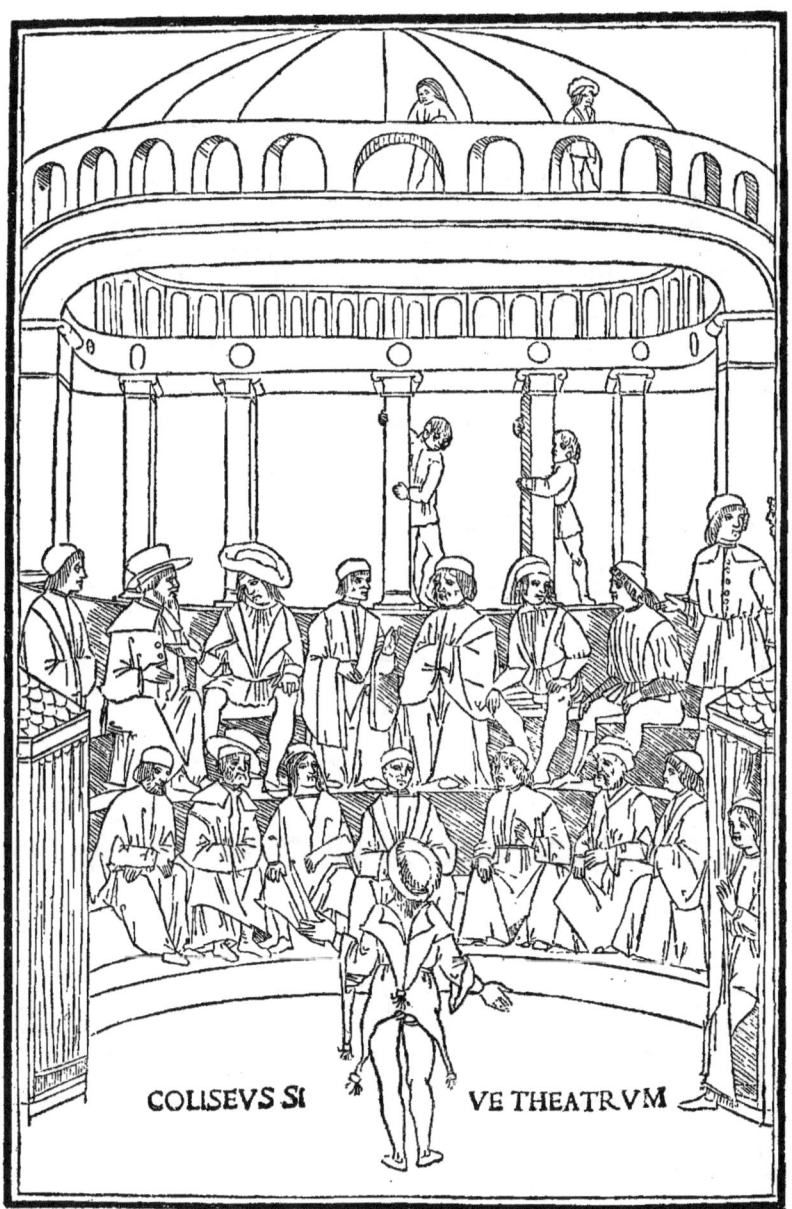

Térence *Comœdiæ*, 5 juillet 1497 (v. vi).

graveur une rare sûreté de main et une parfaite possession de son outil. L'opinion de Lippmann, qui n'hésite pas à attribuer ces bois au maître ƀ, nous semble un peu hasardeuse. L'illustrateur de la *Bible* de 1490, qui n'a guère abordé que des sujets de petite dimension, les interprète à l'aide de tailles fines et déliées, d'un travail délicat et minutieux, assez éloigné de la manière hardie, peut-être un peu brutale, dont le graveur du Térence attaque le bloc. Le premier sacrifie assez volontiers l'ensemble du détail ; ses bois sont avant tout des vignettes explicatives, faites pour fixer dans l'esprit du lecteur la scène racontée par le texte. Chez l'autre, au contraire, c'est la préoccupation d'art qui se manifeste tout d'abord ; il n'a pas voulu seulement montrer comment on concevait, à son époque, le théâtre antique ; il a tenu principalement à enrichir le volume de deux compositions de grand caractère et de magistrale exécution.

865. — Simon Bevilaqua, 1ᵉʳ décembre 1497 ; fᵒ. — (Rome, Co)

Terentius Cum Duobus Commentis.

129 ff. n. ch., dont le dernier est blanc, s. : *a-u*. — 6 ff. par cahier. — C. rom. — Texte encadré par le commentaire ; 62 ll. par page. — Au-dessus du titre, bois au trait, emprunté du Perse, *Satiræ*, 14 févr. 1494.

V. u_2 : *...Impressum Venetiis per Simonem dictum Beuilaqua : Anno domini. M.CCCC.LXXXXVII. die uero prima mensis decembris...* Au-dessous, le registre.

866. — Lazaro Soardi, 7 novembre 1499 ; fᵒ. — (Florence, N — ☆)

Terentius cum quattuor com/ mentis : videlicet Dona/ti Guidonis Cal/ phurnii ɀ / Ascen/sii.

236 ff. num., s. : *a-ɀ, A-R*. — 6 ff. par cahier, sauf *g*, *R*, qui en ont 4. — C. rom. ; titre g. — Texte encadré par le commentaire ; 59 ll. par page. — V. *a* et v. a_5 : grands bois de l'édition 5 juillet 1497. — Dans le texte, 152 vignettes au trait, également de l'édition originale.

R. CCXXXVI : *Venetiis per Laʒarum de Soardis... Die. VII. Nouembris. MCCCCXCIX. Laus Deo. Finis.* Au-dessous ; *Ad Lectorem Index cǒmêtarioŋ*, etc ; et sur la droite de ces distiques latins, marque à fond noir, aux initiales de Lazaro Soardi. Le verso, blanc.

867. — Albertino de Lissona, 1ᵉʳ décembre 1500 ; fᵒ. — (Rome, Co)

Terentius Cum Duobus Commentis.

119 ff. num. et 1 f. blanc, s. : *a-u*. — 6 ff. par cahier. — C. rom. — Texte encadré par le commentaire ; 62 ll. par page. — Au-dessus du titre, bois au trait, emprunté du Perse, *Satiræ*, 14 févr. 1494.

V. CXIX : *...Impressum Venetiis per Albertinum uercellensem. Anno domini. M.CCCCC./ die primo decembris...* Au-dessous, le registre.

868. — Lazaro Soardi, 14 juin 1504 ; fᵒ. — (Venise, M)

Terentius cum quinque com/ mentis : videlicet Donati/ Guidonis. Calphur/ nii Ascensii ɀ Seruii.

241 ff. num. par erreur jusqu'à 250, et 1 f. blanc ; la numération commence seulement au r. du f. *C*, avec le chiffre erroné : XIII ; s. : *A-Z, AA-HH*. — 8 ff. par cahier, sauf *A*, qui en a 6, et *B*, qui en a 4. — C. rom. ; titre g. — Texte encadré

Térence, *Comœdiæ*, août 1511.

par le commentaire; 60 ll. par page. — V. du titre et v. B$_{iii}$: grands bois de l'édition 5 juillet 1497. — Dans le texte, vignettes au trait, de la même édition.

V. H$_7$ (chiffré CCL) : *Venetiis per Lazarum de Soardis :... Die. xiiii. Iunii. M.CCCCC.IIII.* Au-dessous : *Ad Lectorem Index commentariorum*; sur la droite, marque à fond noir, aux initiales de Lazaro Soardi; au-dessous, le registre.

869. — Lazaro Soardi, 28 mars 1508; f°. — (Rome, VE)

Terentius cum duo/ bus commentis.

133 ff. num. et 1 f. blanc, s. : *a-y*. — 6 ff. par cahier, sauf *y*, qui en a 8. — C. rom. — Texte encadré par le commentaire; 60 ll. par page. — V. I et v. IIII : grands bois de l'édition 5 juillet 1497. — Dans le texte, vignettes au trait de la même édition.

R. CXXXII : ☾ *Impressum Venetiis p Lazarum/ de Soardis : die xxviii. Martii./ M.D.Viii.* Au-dessous, à gauche, le registre; à droite, marque à fond noir, aux initiales de l'imprimeur.

870. — Lazaro Soardi, 5 juillet 1508; f°. — (✩)

Terentius cum quinque com-/mentis : videlicet Donati/ Guidonis Calphur/ nii Ascensii z/ Seruii.

10 ff. prél. n. ch., 231 ff. num. par erreur de XIII à CCXXXV̇, et 1 f. blanc, s. :

Térence, *Comœdiæ*, août 1511.

A-Z, AA-HH. — 8 ff. par cahier, sauf A, qui en a 6, et B, qui en a 4. — C. rom.; titre g. — Texte encadré par le commentaire; 59 ll. par page. — V. A et v. B_{iii}: grands bois de l'édition 5 juillet 1497. — Dans le texte, vignettes de cette même édition.
V. HH_7 :.... *Impressum Venetiis studio atq; impensis Lazari de Soardis Tertio nonas/Iulii. Anno dñi quingentesimo octauo. super millesimum...* Au-dessous: *Ad Lectorem Index cõmentariorum*, en distiques latins, et à droite de ce texte, la marque à fond noir, aux initiales de Soardi. Au bas de la page, le registre.

871. — Lazaro Soardi, 16 mai 1511; f°. — (Rome, VE)

Terentius cum/ quinq; cõmen/ tis : v; Dona/ ti : Guido/ nis : Cal/ phur./ Ascēsii : z Seruii.

10 ff. n. ch.; 231 ff. num. par erreur de XIII à CCXXXV, et 1 f. blanc, s. : A-Z, AA-HH. — 8 ff. par cahier, sauf A, qui en a 6, et B, qui en a 4. — C. rom.; titre g. — Texte encadré par le commentaire; 59 ll. par page. — Page du titre : encadrement au trait de la *Bible* 23 avril 1493; à l'intérieur, rinceaux de feuillage entourant un médaillon circulaire dans lequel est imprimé le titre. — V. du titre et v. B_{iii}: grands bois de l'édition 5 juillet 1497. — Dans le texte, vignettes de la même édition. — In. o. de différents genres.

Térence, *Comœdiæ*, août 1511.

V. CCXXXV :... *Impressum Venetiis p̄ Laȝarum de Soardis die. 15. Maii. 1511...* Au-dessous, *Ad Lectorem Index cōmentariorum*, et sur la droite, marque à fond noir aux initiales de l'imprimeur. Au bas de la page, le registre.

872. — Lazaro Soardi, août 1511; 8°. — (Londres, BM ; Rome, VE ; Milan, A)

HOC PVGILLARI/ TE/ REN/ TIVS NV/ MERIS CON/ CINATVS, ET. L./ VICTORIS FAVSTI/ DE COMOEDIA LIBEL/ LVS NOVA RECO/ GNITIONE, LIT/ TERISQVE/ NOVIS/ CO/ N/ TINETVR.

8 ff. prél., n. ch. s. : *AA*. — 128 ff. num. de IX à CXXXVI, s. : *A-Q*. — 8 ff. par cahier. — C. semi-goth. — 29 ll. par page. — Page du titre : bordure de rinceaux de feuillage. — Toutes les pages sont encadrées de motifs d'ornements variés, à partir du r. *A*, chiffré : IX (voir reprod. pp. 280, 281).

V. CXXXV : *Hasce Terentij fabulas censura cuiusdã sane eruditi vi/ ri sumptibusqȝ assiduis imprimendas Laçarus/ Soardus curauit. Venetijs. M.D.XI. huma/næ salutis Anno mense Augusti Au/gustum initium Auspicatus.* — R. CXXXVI : le registre; au bas de la page, petite marque à fond noir, aux initiales ·L· ·S·. Au verso : dans le haut de la page, deux mains rapprochées tenant un rouleau de papier qui se déploie ; l'index de la main gauche et l'auriculaire de la main droite sont tendus, et font les cornes ; au-dessous, ce distique : *Impressor quisquis*

nostra hæc inuenta sequetur/ (Vt vulgo dicunt) corniger hircus erit. Plus bas, sphère terrestre, où les maisons et les montagnes sont figurées la tête en bas ; au-dessous : CVSSI VA LO MONDO. Dans le bas de la page, une main tenant l'extrémité inférieure du rouleau de papier (voir reprod. p. 282).

873. — Lazaro Soardi, 23 février 1512 ; f°. — (Londres, BM)

Terentius cum/ quinqʒ cōmen/ tis : vʒ Dona/ti : Guido/ nis : Cal/ phur./ Ascensii ʒ Seruii.

Térence, *Comœdiæ*, 8 oct. 1515.

Même description que pour l'édition 16 mai 1511. — Le 1ᵉʳ cahier, indiqué au registre avec la signature A, est signé en réalité : AA.

V. CCXXXV :... *Impressum Ve/ netiis per Laʒarum de Soardis die. xxiii. Februarii M.D.XII...* Au-dessous : *Ad Lectorem Index cōmentariorum*, et, sur la droite, marque à fond noir, aux initiales de l'imprimeur. Au bas de la page, le registre.

874. — Lazaro Soardi, 3 octobre 1515 ; f°. — (Berlin, E)

Terentius cum/ quinqʒ cōmen/ tis : vʒ Dona/ ti : Guido/ nis : Cal/ phur./ Ascensij ʒ Seruij.

241 ff. num. et 1 f. blanc, s. : A-Z, AA-HH. — 8 ff. par cahier, sauf A, qui en a 6, et B, qui en a 4. — C. rom. ; titre g. — Texte encadré par le commentaire ; 59 ll. par page. — Page du titre, comme dans l'édition 16 mai 1511. — V. du titre et v. IX : grands bois de l'édition 5 juillet 1497. — Dans le texte, vignettes de cette même édition. — In. o. à fond noir, et autres, de diverses grandeurs.

V. CCXLI :... *Impressum Venetiis per Laʒarum de Soardis die. 3 Octob. 1515...* Au-dessous : *Ad Lectorem index cōmentarioʒ*, et sur la droite, marque à fond noir aux initiales de l'imprimeur. Au bas de la page, le registre.

875. — Georgio Rusconi, 8 octobre 1515 ; f°. — (Munich, R)

Terentius Cum Duobus Commentariis/ videlicet Aelii Donati ʒ Ioanni Cal/ furnii : Una cum Figuris suis locis/ appositis...

132 ff. num. par erreur : CXXX, s. : A-X. — 6 ff. par cahier, sauf A, V, X, qui n'en ont que 8. — C. rom. ; titre g. — Texte encadré par le commentaire ;

Térence, *Comœdiæ*, 8 oct. 1515.

62 ll. par page. — Page du titre : encadrement ornemental (rinceaux, oiseaux, *putti*, etc.) ; au-dessous du titre, marque du *Sᵗ Georges combattant le dragon*, avec monogramme FV. Le verso, blanc. — R. *B* (chiffré : VII), sur la gauche de la page, au-dessus du prologue de l'*Andrienne*, bois ombré représentant l'auteur écrivant (emprunté du Cicéron, *Epist. famil.*, 27 mai 1511). — Dans le texte, 153 vignettes, formées de fragments qu'on réunissait *ad libitum*, et dont 60 portent le monogramme M (voir reprod. p. 283). — In. o. à fond noir.

R. X_8 (chiffré : CXXX) : ⊄ *Ipressum* (sic) *Venetiis per Georgium de Rusconi/ bus Mediolañ. Anno Domini. M.D.XV. die/ VIII. Octobris. Licentia laʓari : qui habet Gra/ tiam. Vt nullus imprimat cum figuris...* Au-dessous : sur la gauche, le registre ; sur la droite, marque à fond noir, aux initiales de Rusconi. Le verso, blanc.

876. — Georgio Rusconi, 20 mars 1518 ; f°. — (Rome, Co)

TERENTIVS/ Cum quinqʒ cōmentis : vʒ / Donati/ Guidonis/ Calphurnij / Ascensij ʓ / Seruij.

241 ff. num. & 1 f. blanc, s. : *A-Z, AA-HH*. — 8 ff. par cahier, sauf *A*, qui en a 6, et *B*, qui en a 4. — C. rom. — Texte encadré par le commentaire, 60 ll. par page. — Page du titre : encadrement ornemental ; au-dessous du titre, marque du St *Georges combattant le dragon*, avec monogramme FV. Le verso, blanc. — V. IX. Bois ombré : *l'auteur présentant son livre à un personnage couronné de laurier*, emprunté du Cicéron, *Epist. fam.*, 27 mai 1511. La page est encadrée d'une bordure étroite à fond noir, sur les côtés ; en haut et en bas, blocs à motif ornemental (soleil et lune) sur fond blanc, vus dans certaines éditions du *Supplem. chronicarum*. — Dans le texte, 153 vignettes, comme dans l'édition 8 oct. 1515. — Petites in. o. à fond noir.

V. CCXLI : ⊄ *Impressum Venetiis iussu & impensis Georgii de Rusconibus. Anno domini. M.D.XVIII./ Die. xx. Martii...* Au-dessous, le registre.

877. — Georgio Rusconi, 23 mars 1521 ; f°. — (Munich, R)

TERENTIVS/ cum quinqʒ comentis : vʒ /Donati : Guidonis : / Calphur. Ascen/ sij ʓ Seruii./ Cum gratia ʓ priuilegio.

8 ff. prél., n. ch., s. : ✠. — 195 ff. num. et 1 f. blanc, s. : *A-Z, &, ↄ*. — 8 ff. par cahier, sauf *&, ↄ*, qui n'en ont que 6. — C. rom. ; titre g., sauf la première ligne. — Texte encadré par le commentaire, sur 2 col. à 70 ll. — Page du titre : encadrement ornemental ; au-dessous du titre, marque du St *Georges combattant le dragon*, avec monogramme FV. — V. ✠$_5$. Grand bois de l'édition 5 juillet 1497 (v. *a*). — Dans le texte, 49 vignettes empruntées ou copiées des vignettes de l'édition originale. — In. o. de divers genres.

V. 195 : le registre ; au-dessous : *Venetiis Impensis Georgii de Rusconibus Mediolanensis./ Anno dñi. M.D.XXI. die XXIII, Martii.*

878. — Joanne Tacuino, 8 juillet 1522 ; f°. — (Munich, Libr. J. Rosenthal, 1900)

PVB. TEREN./TII AFRI COMOEDIAE in sua metra restitutæ... Cum figuris aptissimis : multisqʒ in locis adiun/ ctis dictionibus graecis quae/ deerant...

8 ff. prél. n. ch., s. : *AA*. — 198 ff. num., s. : *A-Z, &, ↄ*. — 8 ff. par cahier, sauf *ↄ*, qui en a 6. — C. rom. — Titre g. r. et n., sauf les deux premières lignes imprimées en cap. rom. — Texte encadré par le commentaire, sur 2 col. à 68 ll. — Page du titre : encadrement ornemental. Au-dessous du titre, petite marque du St *Jean Baptiste*. — R. I, v. XXIII, r. LXXIII, r. CII, v. CXXXVIII, r. CLXIX : illustrations de tête de page, formées de huit vignettes ombrées, juxtaposées par quatre, et représentant diverses scènes des comédies (voir reprod. p. 285). — Petites in. o. à fond noir.

R. CXCVIII : *Venetiis in Œdibus Ioannis Tacuini de Tridino./ Anno dñi M.D.XXII. Die. VIII. Iulii./...* Au-dessous, le registre. Le verso, blanc.

879. — Guglielmo de Monteferrato, 8 avril 1523 ; f°. — (Rome, Co)

Publii te/ rentii Afri comœdiae ĩ sua metra re/ stitutae... Nouiter im/ pressae.

6 ff. prél. n. ch., s. : *AA*. — 105 ff. num. CIIII par erreur, et 1 f. blanc, s. : *A-N*. — 8 ff. par cahier, sauf *N*, qui en a 10. — C. rom. — Texte encadré par le com-

Térence, *Comœdiæ*, 8 juillet 1522.

Térence, *Comœdiæ*, 8 avril 1523.

mentaire, sur 2 col. à 70 ll. — Page du titre : encadrement ornemental. Le verso, blanc.
— Six pages ont un en-tête formé de huit vignettes, juxtaposées par quatre (monogramme L), et copiées des bois de l'édition 8 juillet 1522 (voir reprod. p. 285). — In. o. à fond noir.

R. N_9 (chiffré CIIII) : le registre ; au-dessous : *Venetiis per Gulielmum de Fontaneto, de Monteferrato./ Anno domini. M.D.XXIII./ Die. VIII. Aprilis.*

880. — Guglielmo de Monteferrato, 21 juillet 1524 ; f°. — (Bologne, C)

PVB. TEREN/ TII AFRI CO/ mœdiae in sua metra restitutae... Cum figuris aptissimis :...

8 ff. prél., n. ch., s. : *AA.* — 198 ff. num., s. : *A-Z, &, ɔ.* — 8 ff. par cahier, sauf ɔ, qui en a 6. — C. rom. ; les deux premières lignes du titre en cap. rom. r. et n. ; les lignes suivantes en lettres g. r. et n.— Texte encadré par le commentaire, sur 2 col. à 70 ll. — R. *AA* : encadrement ornemental. Au-dessous du titre, petit bois ombré : la *Véronique*, ou voile à la S^{te} Face. — Bois de l'édition 8 avril 1523 (monogramme L). — In. o. à fond noir.

R. ɔ₆ (chiffré par erreur : CXVIII) : *Venetiis in Ædibus Guilielmi de Fontaneto/ Montisferrati. Anno Dñi. M.D.XXIIII./ Die. XXI. Iulii.* Au-dessous, le le registre. Le verso, blanc.

881. — Guglielmo de Monteferrato, 31 mars 1528 ; f°. — (Naples, N)

Terenti/us Cum Quinqɜ Commentis./...

8 ff. prél. n. ch., s. : *AA.* — 198 ff. num., s. : *A-Z, &, ɔ.* — C. rom. ; titre g. — Texte encadré par le commentaire, sur 2 col. à 70 ll. — Page du titre : encadrement ornemental. — Bois de l'édition 8 avril 1523 (monogramme L). — In. o. à fond noir.

R. ɔ₆ : *Venetiis in Aedibus Guilielmi de Fontaneto/ Montisferrati. Anno Dñi. M.D.XXVIII./ Die. ultimo Martii.* Au-dessous, le registre. Le verso, blanc.

882. — Nicolo Zoppino, juillet 1532 ; 8°. — (Florence N — ☆)

EVNVCO / COMEDIA DI TERENTIO/ Intitulata l'Eunuco, dal Latino al Vol/gare tradotta... M D XXXII.

36 ff. num , s. : *A-Z.* — 8 ff. par cahier, sauf *F*, qui en a 4. — C. ital. — 29 ll. par page. — Au bas de la page du titre, vignette ombrée représentant une scène de comédie.

V. 36 : *Stampata in Vinegia per Nicolo d'Aristotile detto/ Zoppino del mese di Luio. M D XXX II.* Au-dessous, marque du S^t *Nicolas*.

883. — Joanne Tacuino, 2 octobre 1533 ; f°. —(Sienne, C)

HABES HIC AMICE LECTOR./ P. TERENTII/ COMŒDIAS VNA CVM/ INTERPRETATIONIBVS/ AELII Donati GVIDONIS Iuuenalis Cœno/mani... appositis etiam figuris aptissimis M. D. XXXIII.

12 (6,6) ff. n. ch., s.: *a, b.* — 207 ff. num. et 1 f. blanc, s.: *A-Z, &, ɔ, ꝝ.* — 8 ff. par cahier. — C. rom. ; titre r. et n. — Texte encadré par le commentaire, sur 2 col. à 69 ll. — Page du titre : encadrement ornemental. Entre les deux parties de la date : *M. D.* et *XXXIII.*, petite marque du S^t *Jean Baptiste.* — Bois de l'édition 8 juillet 1522. — In. o. à fond noir.

V. CCVII : *Venetiis in œdibus Ioannis Tacuini de Tridino./ Anno domini. M. D. XXXIII. Die. II. Octob./...* Au-dessous, le registre.

884. — Joanne Patavino & Venturino Roffinelli, 1536; f°. — (Venise M)

HABES HIC AMICE LECTOR./ P. TERENTII/ COMŒDIAS VNA CVM/ INTERPRETATIONIBVS/ AELII Donati: GVIDONIS. Iuuenalis Cœ nomani IO. Calphurnii uiri apprime docti: nec/ nō & SERVII : ac Iodoci Badii ASCENSII... MD XXXVI.

12 (6,6) ff. prél. n. ch., s. : a-b. — 207 ff. num. et 1 f. blanc, s. : A-Z, &, ꝓ, ꝶ. — 8 ff. par cahier. — C. rom.; titre r. et n. — Texte encadré par le commentaire sur 2 col. à 69 ll. — Page du titre : encadrement ornemental. — Bois de l'édition 8 avril 1523 (monogramme L). — In. o. de diverses grandeurs.

V. CCVII : *Venetiis per Ioannem Patauinum/ & Venturinum Roffinellis./ M D XXXVI*. Au-dessous, le registre.

885. — Hieronymo Scoto, 1545; f°. — (Paris, A)

P. TERENTII AFRI/ POETAE LEPIDISSIMI/ COMOEDIAE... *Venetijs apud Hieronymum Scotum./ M D XLV.*

14 (6,8) ff. pról., n. ch., s. : *, **. — 154 et 117 ff. num. et 5 ff. n. ch., dont le dernier est blanc : s. : A-Z, &, ꝓ, ꝶ, a-u. — 6 ff. par cahier, sauf ꝶ, qui en a 4, et u, qui en a 8. — C. ital. — Texte encadré par le commentaire, 58 ll. par page. — Page du titre : au-dessous de l'indication de lieu et de date, marque avec devise : CAEDIT INIQVOS. — Dans le texte, vignettes ombrées, de style avancé.

V. u_7 : le registre ; au-dessous : *Venetijs apud Hieronymum Scotum./ Anno CHRISTI M D X L V.*

886. — Venturino Roffinelli, 1546-1547; f°. — (Rome, VE)

P. TERENTII AFRI/ POETAE LEPIDISSIMI/ COMOEDIAE SEX./... *Venetiis. M D XLVI.*

14 (8, 6) ff. prél. n. ch., s. : *, **. — 214 ff., chiffrés par erreur : 222, s. : A-Z, AA-DD. — 8 ff. par cahier, sauf DD, qui en a 6. — C. rom. — Texte encadré par le commentaire ; 71 ll. par page. — Page du titre : au-dessus de l'indication de lieu et de date, marque du *Neptune armé du trident, chevauchant un hippocampe*. — Bois de l'édition 8 avril 1523 (monogramme L).

R. DD_6 (chiffré 222): le registre; au-dessous : *Venetiis apud Venturinum Ruffinellum./ Anno Domini. M. D. XLVII.* Le verso, blanc.

1495

THEODORUS. — *Grammatica.*

887. — Aldus Manutius, 25 décembre 1495; f°. (Vienne, I)

In hoc uolumine haec insunt./ Theodori Introductiuœ grămatices libri quatuor./ Eiusden de Mensibus opusculum...

200 ff. n. ch. s.: aa-lλ; a, b; A-M. — 8 ff. par cahier, sauf M, qui en a 4. — C. grecs. — 31 ll. par page. — Plusieurs bordures de tête de page, au trait. — In. o. au trait.

R. M_4: *Impressum Venetiis in ædibus Aldi Romani octauo Calendas Ianuarias/ M. CCCC LXXXXV...*

1495

THÉOCRITE. — *Eclogæ*.

888. — Aldus Manutius, février 1495; f°. — (Paris, N)

Hæc insunt in hoc libro./ Theocriti Eclogæ triginta./ Genus Theocriti & de inuentione bucolicorum./ Catonis Romani sententiæ parœneticæ distichi./...

140 ff. n. ch., s.: *A-G, ZZ, AA-EE, a-e*. — 8 ff. par cahier, sauf *E, F, G, EE*, qui en ont 6; *ZZ* et *c*, qui en ont 10. — C. grecs. — 30 vers par page. — En tête de plusieurs pages ou de parties de l'ouvrage, bordures d'arabesques ou de rinceaux de feuillage au trait. — In o. du même style.

R. e_3: *Impressum Venetiis characteribus ac studio Aldi Manucii Ro/mani cum gratia &c. .M.CCCC.XCV. Mense februario*. Au verso: *In hoc uolumine continentur hæc hesiodi Ascræi poetæ Theogonia...*

1496

ABANO (Petrus de). — *Conciliator differentiarum philosophorum*.

889. — Bonetus Locatellus (pour Octaviano Scoto), 15 mars 1496; f°. —(Rome, An)

Conciliator.

265 ff. num. et 1 f. blanc, s.: *A-Z, AA-KK*. — 8 ff. par cahier, sauf *KK*, qui en a 10. — C. g. — 2 col. à 66 ll. — R. A_2 ⊄ *Conciliator differentiarum philosophorum : τ preci/ pue medicoruʒ clarissimi viri Petri de Abano Pataui/ ni feliciter incipit*. — V. 245. Grande figure anatomique: deux hommes nus, debout, de face, la main gauche de l'un posée sur l'épaule droite de l'autre, et réciproquement, l'abdomen ouvert pour montrer la disposition des muscles. Gravure ombrée par un système de hachures largement espacées. — In o. à fond noir.

R. 265: *Petri Aponensis libro Conciliatoris diuini. Et eiusdē de/ venenis finis deo duce īpositus est a Boneto Locatello/ Bergomense Nobilis viri dn̄i Octauiani Scoti Mo/ doetiensis impensa :... Uenetijs Idibus martijs. 1496...* Au verso, le registre ; au bas de la page, grande marque à fond noir, aux initiales de Scoto.

1496

PASSAGERIUS (Orlandinus). — *In summam artis notarie prefatio*.

890. — Joanne Baptista Sessa, 16 mars 1496; 4°. — (Bologne, C)

⊄ *Orlandini rudulphini bononiensis uiri prestantissimi in/ summam artis notarie prefatio*.

96 ff. n. ch., s.: *a-m*. — 8 ff. par cahier. — C. rom. — 41 ll. par page. — R. *a*. Encadrement d'entrelacs sur fond noir, copié de celui du Monteregio, *Kalendarium*, 9 août 1482 (cette copie diffère de celle qui a été indiquée pour le *Devote*

Meditationi de 1487, et pour l'Albubather, *De Nativitatibus*, 1ᵉʳ juin 1492). — Une in. o. à fond noir.

R. *m*ᵢᵢ : *Impressum Venetiis per Ioannem Baptistam de Sessa Mediolanensem./ Anno a natiuitate domini. M. cccc.xcvi. Die decimosexto. Martii.* Les derniers ff. sont occupés par la table. — R. *m*₈ : *FINIS*. Au-dessous, marque du Chat. — Le verso, blanc.

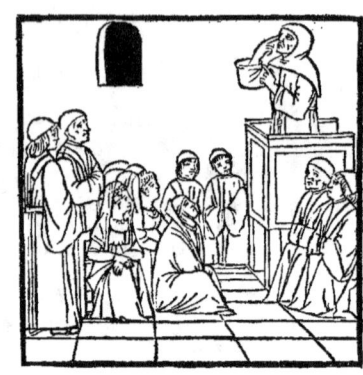

Lacepiera (P.), *Liber de oculo morali*, 1ᵉʳ avril 1496.

1496

LACEPIERA (P.). — *Liber de oculo morali.*

891. — Joannes Hamman de Landoia, 1ᵉʳ avril 1496 ; 8°. — (Vérone, C)

Liber de oculo morali.

64 ff. n. ch., s. : *a-h*. — 8 ff. par cahier. — C. g. — 2 col. à 36 ll. — Au-dessous du titre, bois au trait (voir reprod. p. 289).

V. *h*₈ ℂ *Explicit Liber de oculo morali : editus ab eximio sacra/ rum litterarū professore magistro P. Lacepiera zc... Impres/ sus Uenetijs per Ioannē hertzog alemanū Anno christia/nissime natiuitatis post millesimū quaterq̃ centesimū no/nagesimosexto. Kalendas Aprilis.*[1]

892. — S. n. t., 21 mai 1496 ; 4°. — (Paris, N ; Florence, N — ☆)

Libro de locchio mora/ lo et spirituale uulgare.

64 ff. n. ch., s. : *a-h*. — 8 ff. par cahier. — C. rom. : titre g. — 38 ll. par page. — Au-dessous du titre, bois au trait de l'édition latine de la même année. Le verso, blanc. — In. o. à fond noir.

R. *h*₈ : *Con lo aiuto del Signore idio siamo peruenuti al desiderato fi-/ne del occhio spirituale dal reuerendo professor di sacra theologia./ Maestro. P. lacepiera con sūma acuita di ingegno & artificiosamen-/ te composto : nella traduction del quale secondo chel spirito sancto/ne ha data la gratia diligenti stati siamo./ Impresso in la ĩclita citta di Venetia. M. cccc. xcvi. adi. xxi. Mazo/ Finis.* Le verso, blanc.

[1]. Le véritable auteur de ce petit traité paraît être John Peckham, disciple de Sᵗ Bonaventure, et qui occupa le siège archiépiscopal de Canterbury. C'est avec cette attribution que sont notés, dans le catalogue 36 de la Librairie J. Rosenthal, à Munich (1904), un manuscrit sur vélin du *Liber de oculo morali*, exécuté au XIVᵉ siècle, et l'édition latine imprimée qui est décrite ci-dessus. Graesse (t. III, p. 463) mentionne également sous le nom de Joannes Cantuariensis (ou Pisauus, ou Peachamus) une édition s. l. n. d., imprimée à Augsbourg par Anton Sorg. Toutefois, le même bibliographe, dans son tome IV, p. 62, inscrit sous le nom de Lacepiera (P.) le même opuscule traduit en italien par le P. Ermite de Sᵗ Augustin Teofilo Romaui ; et il ajoute : « Selon Wadding (*Scr. Ord. Min.*, p. 210), le véritable auteur de cet ouvrage imprimé dans les œuvres de Raim. Jordanus ou Idiota (Lugd. 1641 ; Paris, 1684) est Joannes Waleys ou Gualensis (v. Fabricius, *Bibl. Med. Lat.*, t. III, p. 319). »

1496

Messa de la Madonna.

893. — Manfredo de Monteferrato, 26 juillet 1496; 16°. — (✶)

16 ff. n. ch. et n. s. — C. g. — 21 ll. par page. — R. du 1ᵉʳ f. : *Annonciation* au trait, empruntée du *Vita de la preciosa Vergine Maria*, 30 mars 1492. Le verso, blanc. — R. du 2ᵐᵉ f. : ℭ *Questa e quella sacrata messa ʒ pia/ Che dir si debe con diuotione/ In reuerentia ʒ commemoratione/ Della beata vergene Maria.* — V. du 14ᵐᵉ f. : ℭ *Comīcia il psalmo. xc. victoriale ʒ tri/ umphale dischiarato per maestro paulo/ fiorētino de lordīe di frui...* Au-dessous de ce titre, et sur la gauche du commencement du psaume : *Qui habitat in ad/ iutorio altissimi :...*, figure au trait de *David*, en buste, couronné, jouant du psaltérion.

V. du 16ᵐᵉ f. : *Finita e la messa de la madona stāpata in Uenetia per Man/frino da Mōferra da/ Streuo adi. xxvi./ luio nel M./ cccclxxxxvi.*

1496

ALBERTUS MAGNUS. — *Philosophia naturalis.*

894. — Georgio Arrivabene, 31 août 1496; 4°. — (Venise, M; Séville, C — ✶)

Phīa. d. Alberti. M.

54 ff. n. ch., dont le dernier est blanc, s. : *a-g*. — 8 ff. par cahier, sauf *g*, qui en a 6. — C. rom. — 38 ll. par page. — Au-dessous du titre, planche allégorique, contenant diverses figures (voir reprod. p. 291). Le verso, blanc. — R. a_{ii} : *Illustrissimi philosophi & theologie : domini Alberti magni cōpen/ diosum :... opus Philosophie naturalis : feliciter īcipit.* Au commencement du texte, jolie in. o. *P* à fond noir. — R. *d.* Diagramme pour la classification des vents. — R. e_6 : une tête humaine avec figuration des trois ventricules cérébraux (voir reprod. p. 291).

R. g_4 : *Impressum Venetiis per Georgium de Arriuabenis : Anno Domini./ M. cccclxxxxvi. die ultimo mensis Augusti.* — V. g_5 : le registre.[1]

1. Les deux bois de page qui ornent cet opuscule sont copiés de ceux d'une édition imprimée à Brescia «... p̄ D. Præsbyterū Baptistā de Farfengo : Anno do/ mini. M.cccclxxxiii. Die.xiii. mensis Iunii. » La figure des ventricules cérébraux de cette édition de 1493 avait déjà paru dans une édition donnée par le même imprimeur : «... An/no domini. M.cccclxxxx. Die uero Decimo mēsis Septēbris. » Mais le format de l'édition de 1493 étant un peu plus petit, le bois fut rogné de 25 mm. par le bas. L'édition de 1490 n'a pas de frontispice. Un exemplaire de chacune des deux éditions de Brescia se trouve dans notre collection (voir reprod. pp. 291, 292).

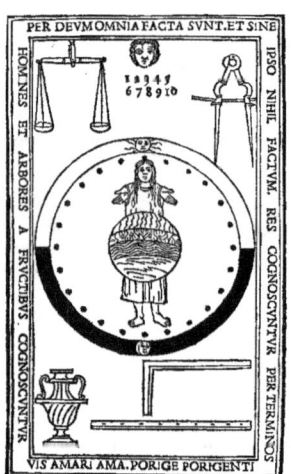
Albertus Magnus, *Philosophia naturalis* ;
31 août 1496 (p. du titre).

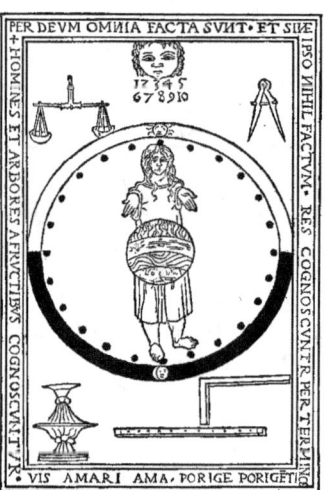
Albertus Magnus, *Philosophia naturalis* ;
Brescia, 13 juin 1493.

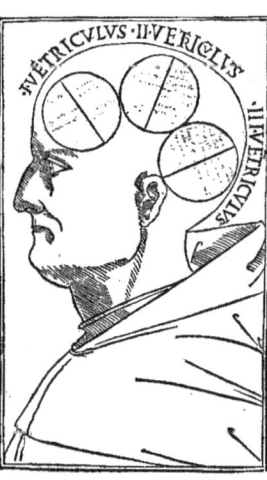
Albertus Magnus, *Philosophia naturalis* ;
31 août 1496 (r. e₄).

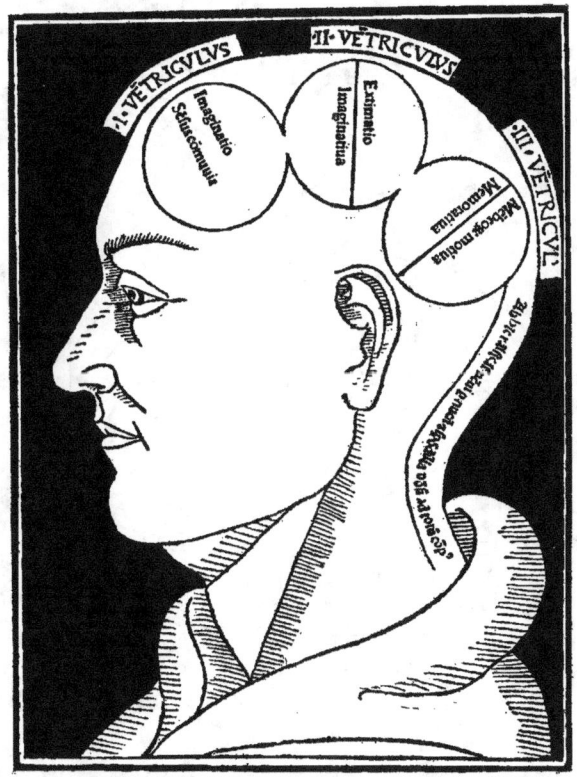

Albertus Magnus, *Philosophia naturalis;* Brescia, 10 sept. 1490.

1496

MONTEREGIO (Joannes de). — *Epitoma in almagestum Ptolomei.*

895. — Joannes Hamman de Landoia, 31 août 1496 ; f°. — (Londres, BM ; Venise, M ; Florence, N — ☆)

Epytoma Ioānis/ De mōte regio In/ almagestū ptolomei.

2 ff. prél. n. s. — 116 ff. n. ch., s. : *a-p*, dont le dernier est blanc. — Le cahier *a*, de 10 ff. ; de *b* à *p*, cahiers de 8 et de 6 ff. alternés. — C. g. — 50 ll. par page. — V. du titre, blanc, ainsi que le r. du f. suivant. — V. *a₃*. Bois de page ombré, avec encadrement d'arabesques et de rinceaux de feuillage, sur fond noir (voir reprod. p. 293). — Dans le texte, huit grandes

Monteregio (Johannes de), *Epitoma in almagestum Ptolomei*, 31 août 1496 (v. a_3).

et belles in. o. à fond noir, dont une est répétée ; une autre jolie in. o. au trait, à fond blanc, au commencement du texte du v. du 2⁰ f. prél. n. s.

V. p_7 : *Explicit Magne Compositionis Astronomicon Epitoma/ Iohannis de Regio monte... Opera quoq̃ z arte impressionis mirifi/ca viri solertis Iohannis hăman de Landoia : dictus hertzog:... Anno salutis. 1496. currente :/ Pridie Caleñ. Septembris Uenetijs :* .. Au-dessous, marque à fond noir.[1]

Le grand bois qui orne cet ouvrage est d'une remarquable exécution ; le graveur s'est attaché avec un soin particulier à rendre la perfection du dessin ; l'encadrement, sans égaler celui de l'*Hérodote* de 1494, supporte cependant la comparaison avec ce chef-d'œuvre, d'autant mieux qu'il est composé en partie d'éléments semblables. Le même style se reconnaît dans maint détail de cette importante gravure, une des plus belles productions de la xylographie vénitienne.

1496

SUMMARIPA (Georgio). — *Chronica Napolitana.*

896. — Manfredo de Monteferrato, 26 septembre 1496 ; 4°. — (Londres, BM)

Deo optimo maximo./ Honos et gloria./ Chronica vulgare in terza ri/ ma de le cose geste nel Re/ gno Napolitano Per anni/ numerati in tutto nouecen/ to cinquătanoue... dal no/ bile Georgio summarip/ pa Veronese...

20 ff. n. ch., s. : *a-e*. — 4 ff. par cahier. — C. rom. ; titre g. — 2 col. à 44 vers. — Page du titre : encadrement à fond noir, du Lucain, *Pharsalia,* 4 août 1495.

V. e_4: *Impressa in Venetia per Manfredo/ da monfera. M.ccclxxxxvi. adi. xxvi/ Setembrio.*

1496

THOMAS (S¹) d'Aquin. — *Commentaria in libros Aristotelis.*[2]

897. — Otino da Pavia, 28 septembre 1496 ; f°. — (Berlin, E)

Cōmětaria diui Thome Aquinatis./ ordinis predicatoȥ ĩ libros periher/ menias et posteriorum Aristotilis et/ eiusdē fallaciaȥ opus./ Qõnes magistri dominici de flādria/ eiusdē ordinis in libros posteriorum/ Aristotilis. et in fallacias sancti Tho/me de Aquino.

1. Nous avons trouvé, dans un catalogue de la librairie Riccardo Marghieri, à Naples (janvier 1900) l'indication d'un *Almagestum C. L. Ptolemei / Pheludiensis Alexandrini Astronomorum principis :... Ductu Petri Liechtenstein/ Coloniensis Germani. Anno/ Virginei Partus. 1515./ Die. 10. Ia. Venetijs/ ex officina eius/ dem litte/ raria.* In-4° ; 2 ff. n. ch. et 152 ff. num. ; c. g. ; gr. s. b., tables astronomiques ; in. o. — Nous ne savons si cet ouvrage est l'abrégé composé par Jo. de Monteregio.

2. Nous avons réuni ici les éditions des *Commentaires* de S¹ Thomas d'Aquin sur les différentes œuvres d'Aristote.

200 ff. n. ch., dont le dernier est blanc, s.: *a-e*, *A-X*. — 8 ff. par cahier, sauf *e*, *x*, qui en ont 6; *U*, qui en a 4. — C. g. — 2 col. à 72 ll. dans les pages où le texte est uniforme; dans les autres pages, nombre de lignes variable, à cause de la différence des caractères employés. — V. du titre, blanc. — R. *a₂*. En tête de la page: *Sctŭs Thomas de Aquino*. Au-dessous de cette ligne, bois au trait: *Averroès terrassé par l'éloquence de S¹ Thomas d'Aquin* (voir reprod. p. 295).

R. *X₅*: ℭ *Impresse sunt hec opera per Otinŭ Pa/ piensem. Anno Domini. M.cccc xcvi.die/ xxviii. Septembris.* Au verso, le registre; au bas de la page, la marque.

Thomas (S¹) d'Aquin, *Commentaria in libros Aristotelis*, 28 sept. 1496 (r. *a₂*).

898. — Piero Quarengi, 22 avril 1500; f°. — (Rome, VE)

Summa Linconiensis super octo libris physicorum./ Expositio Sancti Thome super libros/ physicorum Aristotelis/ Cum priuilegio.

116 ff. n. ch., dont le dernier est blanc, s.: *AA*, *a-t*. — 6 ff. par cahier, sauf *AA* et *t*, qui n'en ont que 4. — C. g. — 2 col. à 72 ll. — Au-dessous du titre, marque de l'Archange Gabriel, au trait. — R. *a*: *Liber Primus Physicorum*. Au-dessous de ce titre, bois au trait de l'édition 28 sept. 1496. — Diagrammes dans le texte.

R. *t₃*: *... Impressa/ vero in inclita Uenetiaruꝫ vrbe per Petruꝫ Bergomē/ seꝫ de quarēgiis Anno a natiuitate domini. 1500. die ve/ro. 22. Aprilis.* Au verso, le registre; au-dessous, même marque que sur la page du titre.

899. — Piero Quarengi, 7 avril 1501; f° — (✶)

Diui Thome aquinatis in librŭ de/ aīa Aristotelis Expositio/ Magistri Domi-nici de flandria ordinis pre/ dicatoꝝ in eundem librŭ acutissime/ questiones ⁊ annotationes.

76 ff. n. ch., dont le dernier est blanc, s.: *a-n*. — 6 ff. par cahier, sauf *n*, qui en a 4. — C. g. de deux grosseurs différentes. — 2 col.; nombre de ll. variable. —

Au-dessous du titre, marque de *l'Archange Gabriel*, au trait. Le verso, blanc. — R. a_2 : *Liber Primus de anima*. Au-dessous de ce titre, bois au trait de l'édition 28 sept. 1496.

R. n_3 : ... *Impressum Uenetijs per Magistru3/ Petrum de quarenghis Pergomensem* (sic). *Anno ab In/ carnatione Domini. 1501. die. 7° Mensis Aprilis*. Au-dessous, le registre. Le verso, blanc.

900. — Piero Quarengi, 13 août 1502 ; f°. — (Munich, R)

Comentaria sancti Thome/ super libros metaphysice.

150 ff. n. ch., dont le dernier est blanc ; s. : *A-Y, AA-CC*. — 6 ff. par cahier. — C. g. de deux grosseurs différentes. — 2 col. ; nombre de ll. variable. — Au-dessous du

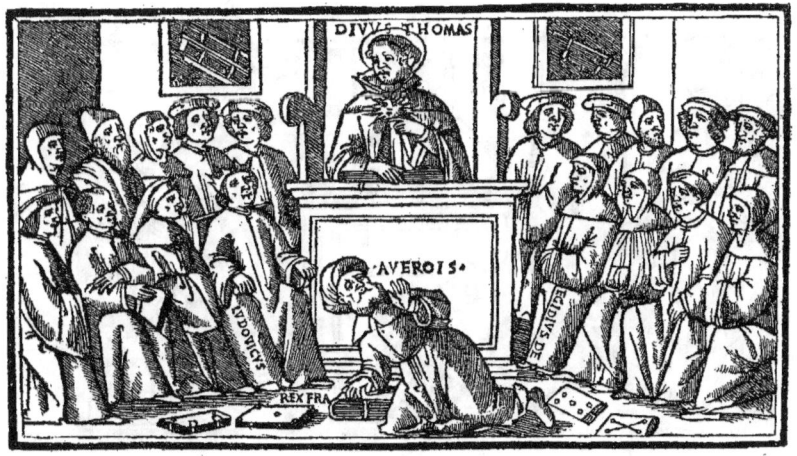

Thomas (S^t) d'Aquin, *Commentaria in libros Aristotelis*, 16 mai 1517 (r. 2).

titre, marque de *l'Archange Gabriel*, au trait. Le verso, blanc. — R. A_2. En tête de la page, au-dessous du titre : *Liber primus metaphysice*, bois au trait de l'édition 28 sept. 1496.

V. CC_5 : ℭ*Impressū fuit hoc opus Uenetiis p ma/ gistrum Petrũ Bergonēsem* (sic). *Anno dñi/ M.CCCCCii. die. xiii. augusti*. Au-dessous, le registre.

901. — Hæredes Octaviani Scoti, 16 mai 1517 ; f°. — (Rome, VE)

Commentaria Diui Thome/ Aquinatis ordinis Predicatoɋ/ in libros Perihermenias ɀ/ Posterioɋ Aristotelis/...

34 ff. num. s. : *a-d*. — 8 ff. par cahier, sauf *d*, qui en a 10. — C. g. — 2 col. à 65 ll. — R. 2. En tête de la page, bois ombré, imité de celui de l'édition 28 sept. 1496 ; dans l'auditoire d'élite groupé au pied de la chaire de S^t Thomas, l'artiste a désigné par leurs noms S^t Louis, roi de France, et le Frère Aegidius Colonna, autre commentateur d'Aristote, plus connu sous le nom d'Egidio Romano (voir reprod. p. 296). — In. o. à fond noir et à fond criblé.

R. 34 : *Uenetijs impensa heredũ quondam Do/ mini Octauiani Scoti Modoe/ tiensis: ac sociorum./ 16. Maij./. 1517.* Au-dessous, le registre. Au bas de la colonne, marque à fond noir, aux initiales d'Octaviano Scoto. Le verso, blanc.

902. — Hæredes Octaviani Scoti, 14 juillet 1517 ; f°. — (Rome, VE)

Manquent les 6 premiers ff. n. ch., s.: *a*. — 147 ff. num. et 1 f. blanc, s.: *b-v*. — 8 ff. par cahier, sauf *t* et *v*, qui en ont 6. — C. g. — 2 col. à 65 ll. — R. *b*. En tête de la page, bois de l'édition du 16 mai de la même année. — In. o. de différents genres.

V. 147 : *Uenetijs impensa heredū quondam/ dñi Octauiani Scoti Mo/ doetiensis ac sociorum/. 14. Iulij./ 1517*. Au-dessous, le registre ; au bas de la col., marque à fond noir, aux initiales d'Octaviano Scoto.

903. — Luc'Antonio Giunta, 21 novembre 1517 ; f°. — (Florence, M)

S. Thomas super physica/ ℂ *Expositio diui Thome Aquinatis Doctoris An/ gelici super octo libros Physicoꝝ Aristotelis*...

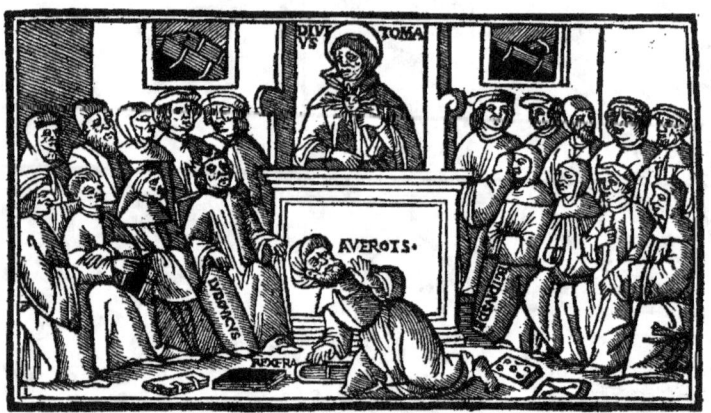

Thomas (S¹) d'Aquin, *Commentaria in libros Aristotelis*, 21 nov. 1517 (r. 1).

6 ff. n. ch.; 147 ff. num. & 1 f. blanc, s.: *a-v*. — 8 ff. par cahier, sauf *a, t, v*, qui en ont 6. — C. g. — 2 col. à 66 ll. — V. du titre, blanc, ainsi que le v. *a₆*. — R. 1. En tête de la page, bois avec monogramme L, copié de celui de l'édition du 16 mai de la même année (voir reprod. p. 297). — In. o. florales ; diagrammes & figures géométriques.

V. 147 : ℂ *Uenetijs impensis domini Luce/ antonij de giunta Florentini/ 21. Nouembris 1517*. Au-dessous, le registre ; plus bas, petite marque du lis florentin, en noir.

904. — Luc'Antonio Giunta, 31 mai 1526 ; f°. — (Rome, VE)

S. Thomas super poste./ Cum tabula./ ANGELICI DIVI/ niꝗ doctoris sanctissimi Thomę aquinatis almi ordinis pre/ dicatorum Aristo. clarissimi ac fidissimi interpretis in libros/ perihermenias ꞇ posterioꝝ analeticoꝝ...

14 (6, 8) ff. prél. n. ch., s.: ✠, ✠✠. — 96 ff. num., s.: *a-m*. — 8 ff. par cahier. — C. g. ; la troisième ligne du titre en grandes cap. rom. — 2 col. à 67 ll. — R. I. En tête de la page, bois avec monogramme L, de l'édition 21 novembre 1517. — Petites in. o.

R. 96 :... *Impressa autem in inclita Uenetiarum vrbe: Sum/ ma diligentia ꞇ arte: expensis nobilis viri. D. Lucę An/ tonij iūcta Florentini. Anno a Uir-*

Vincent (S¹) Ferrier, *Sermones*, 1496.

gineo partu Mil/ lesimo quingentesimo vigesimosexto./ Suprema Maij Luce. Au-dessous, le registre. Au bas de la page, marque du lis florentin, en noir. Le verso, blanc.

905. — Brandino & Octaviano Scoto, 1539 ; f°. — (✩)

SANCTI THOME/ Doctoris Angelici : In libris de generatione & corrup/ tione Aristotelis clarissima Expositio :... VENETIIS. M D XXXIX.

4 ff. prél. n. ch., s. : ✠. — 46 ff. num., s. : *a-f*. — 8 ff. par cahier, sauf *f*, qui en a 6. — C. g. — 2 col. ; nombre de ll. variable. — Marque d'imprimeur sur la page du titre, au-dessus de l'indication de lieu et de date. — R. ✠₂. En tête de la page, bois avec monogramme L, de l'édition 21 novembre 1517. — Dans le texte, diagrammes, in. o. de différents genres.

R. 46 : le registre ; au-dessous : ℭ *Impressum Uenetijs per Brandinum/ z Octauianum Scotum.* Plus bas, autre marque, aux initiales des imprimeurs. Le verso, blanc.

1496

Vincent (S¹) Ferrier. — *Sermones*.

906. — Jacobus de Leucho (pour Lazaro Soardi), 26 septembre-12 novembre 1496 ; 4°. — (Rome, Co ; Florence, N ; Venise, M)

Ouvrage en trois parties.

1ʳᵉ partie. *Sermones sancti Uincētij fratris ordinis/ predicatorū de tēpore Pars hyemalis.*

16 (6, 10) ff. prél., n. ch. s. : *a, l-5*. — 192 ff. num. s. : *a-z, z*. — 8 ff. par cahier. — C. g. — 2 col. à 53 ll. — Au-dessus du titre : figure de S¹ *Vincent Ferrier*, surmontée de la légende : *Sanctus Uincentius de valentia/ sacri ordinis predicatorum* (voir reprod. p. 298). — V. *a₆* (ff. prél.), blanc.

R. 192 : *Uenetijs p̄ Iacobū d' Leucho. Impē/ sis p̄o Lazari d' Soardis die. xxv. Iulij. 1496...* Au verso, le registre.

2ᵐᵉ partie. — Même titre, sauf les variantes : *predicatorum, tempore*, et le mot : *estiualis*, substitué au dernier mot : *hyemalis*. — 10 ff. prél. n. ch., s. : ɔ. — 236 ff. num. par erreur : 240, et s. : *aa-yy, AA-HH*. — 8 ff. par cahier, sauf *HH*, qui en a 4. — Même bois sur la page du titre.

R. *HH₄* (chiffré : 240) :... *Uenetijs per Iacobū de/ Leucho. Impēsis vero Lazari de Soardis/ die. xxvi. Septembris. 1496.* Au verso, le registre.

3ᵐᵉ partie. — Même titre, sauf les deux mots : *De sanctis*, substitués aux quatre derniers mots du titre précédent. — 8 ff. prél. n. ch., s. : ¼. — 125 ff. num. et 1 f. blanc,

s. : *AAA-QQQ*. — 8 ff. par cahier, sauf *QQQ*, qui en a 6. — Même bois sur la page du titre.

R. 125 : *Uenetijs per Iacobum de Leucho. Impen/ sis vero Laʒari de Soardis die. xij. nouēbris/ M.cccc.xcvj*. Au verso, marque à fond noir.

1496

MANDEVILLE (Jean de). — *De le piu maraugliose cose del mondo.*

907. — Manfredo de Monteferrato, 2 décembre 1496 ; 4°. — (Rome, Co)

Iohanne de mandauilla/ TRactato de le piu maraugliose cose e piu notabile che/ si trouino in le parte del mondo redute e colte sotto breui/ta in lo presente compendio dal strenuissimo caualier a sperō/ doro Johāne de Mandanilla anglico...

62 ff. n. ch., s. : *A-P*. — 4 ff. par cahier, sauf *O*, qui en a 6. — C. rom. ; la première ligne du titre (nom de l'auteur) en lettres g. — 2 col. à 42 ll. — Page du titre : encadrement à fond noir du Lucain, *Pharsalia*, 4 août 1495. — Le verso, blanc. — R. A_2. 1ʳᵉ col. Au commencement du texte, grande in. o. *C*, à fond noir.

R. P_4 : ℂ *Qui finisse el libro de Zouane de/ Mandauilla :... Stampado in Venexia per Maestro Māfredo da/ Mōferato da Streuo da Bonello. M.CCCC. LXXXXVI. Adi. ii. del me/se de Decembrio./ AMEN.* Le verso, blanc.

908. — Manfredo de Monteferrato & Georgio Rusconi, 23 décembre 1500 ; 4°. — (Londres, FM)

ℂ *Iohanne De Mandauilla./ Tractato de le piu maraugliose cose e piu/ notabile che si trouino in le parte del mō/do...*

60 ff. n. ch., dont le dernier est blanc, s. : *A-P*. — 4 ff. par cahier. — C. rom. — 2 col. à 43 ll. — R. *A*. Encadrement de page au trait de l'*Epistole & Evangelii*, du 21 juillet, même année. Le verso, blanc.

V. P_3 : *Stāpado in/ Venexia p Māfredo da sustre/ uo : & Zorʒi d' ruscōi cō/ pagni. M.cccc. adi/.xxiii. Decem/brio/ FINIS.*[1]

909. — Joanne Baptista Sessa, 29 juillet 1504 ; 4°. — (Londres, BM)
Ioanne De Mandauilla.

52 ff. n. ch., s. : *A-N*. — 4 ff. par cahier. — C. g. — 2 col. à 47 ll. — Au-dessous du titre, bois ombré, où se reconnait la main de l'artiste auteur des illustrations du Cornazano, *Vita de la Madonna*, 5 mars 1502 (voir reprod. p. 301). Au-dessous de cette gravure, petite marque du *Chat*, aux initiales de J. B. Sessa. — Deux in. o. à fond noir.

V. N_4 : *Impressa Uin enetia per Zuan Baptista Sessa/ Anno. 1504. 29. Luio.* Au-dessous, petite marque à fond noir, aux initiales de l'imprimeur.[2]

1. Nous ne connaissons pas l'édition de 1505, de Manfredo de Monteferrato, signalée par Brunet, qui ne la donne pas, d'ailleurs, comme une édition illustrée.

2. Brunet (III, col. 1360) indique, comme sorties des presses de Sessa, une autre édition in-4°, de 1515, que nous n'avons pas rencontrée, et une édition de 1521, in-8°, dont nous avons vu un exemplaire ; elle n'a qu'un encadrement de peu d'importance sur la page du titre ; à la fin :... *Impresso ī Venetia p Marchio Sessa e Piero de Ravani compagni. Anno dñi 1521, adi 26 de Agosto*. — (Catal. Em. Paul, Huard & Guillemin. Vente publique des 4 et 5 avril 1895.)

1497

BERNARD (S^t). — *Psalterium B. Mariæ Virginis.*

910. — S. n. t., 15 mars 1497 ; 16°. — (Venise, C)

Fragment de volume, qui ne comprend que les trois derniers cahiers, s. : *k-m*, à raison de 8 ff. par cahier.—C. g. r. et n.— 20 ll. par page. — R. *k*. Au commencement du texte : *Obsecro te domina sctā maria...* initiale *O* au trait, avec figure de la S^{te} Vierge enlevée au ciel par les anges. — V. *k*_{iij}. Petite vignette au trait : *Immaculée Conception* (voir reprod. p. 301).

V. *m*₇ : ℭ *Psalterium beatissime dei geni/ tricis virginis Marie : vna cũ Psal/ terio diui Hieronymi presbyteri :... de spāli gr̃a Illu/ strissimi Uenetiarũ dñij : Sub serenissimo prĩcipe Augustino Bar/ badico Impssum : feliciter explicit:/ Anno virginalis partus post Mil/lesimuȝ quaterqȝcētesimuȝ nonage/ simoseptimo : Decimo vero octa/ uo kalēdis Aprilis.* Le verso, blanc.

911. — S. l. a. & n. t. (fin du xv^e s.) ; 18°. — (Rome, Vl)

Psalteriũ beate Marie/ virginis. Compositũ/ per deuotissimum/ doctorem San/ ctum Ber/ narduȝ./ Et/ Psalterium beati/ Hieronymi/ presby/ teri.

Cet exemplaire incomplet, comprend 72 ff. n. ch., s. : *a-i.* — 8 ,ff. par cahier. — C. g. r. et n. — 20 ll. par page. — V. du titre, blanc. — V. *a*₅. Joli bois au trait (voir reprod. p. 301). — R. *i*₇. Autre vignette au trait (voir reprod. p. 301). — In. o. de divers genres.

1497

NICOLO de Brazano. — *Oratio devotissima al Crucifixo.*

912. — S. l. & n. t., 24 mars 1497 ; 4°. — (Modène, E)

4 ff. n. ch., s. : *a.* — C. rom. — 32 vers par page. — R. *a* : *Crucifixion* au trait (reprod. dans *Les Missels vẽn.*, p. 159). Le verso, blanc. — R. *a*_{ij} : ℭ *Oratio deuotissima al Crucifixo recitata el ue/ nerdi sancto dal Reuerendo padre Magistro/ Nicola da Braȝano predicator ĩ san Stephano.*

V. *a*₄ : *LAVS Deo./ Mille quatrocēto nonantasette./ A di. xxiiii. de Marȝo.*

913. — S. l. a. & n. t. (fin du xv^e s.) ; 8°. — (Munich, R)

Oratio deuotissima al crucifixo re/citata el venerdi sctõ dal reuerẽdo/ padre Magistro Nicolo da Braȝa/no predicator in san Stephano.

4 ff. n. ch. et n. s. — C. g. — 6 quatrains et demi par page. — Au-dessous du titre : *Crucifixion* au trait (voir reprod. p. 301), copie de la gravure de l'*Offic. B.M.V.*, Hieronymo de Sancti, 26 avril 1494.

Bernard (S¹), *Psalterium B. Mariæ Virginis*, 15 mars 1497 (v. k_{iij}).

Bernard (S¹), *Psalterium B. Mariæ Virginis*, s. l. a. & n. t. (v. a_{ij}).

Bernard (S¹), *Psalterium B. Mariæ Virginis*, s. l. a. & n. t. (r. i_3).

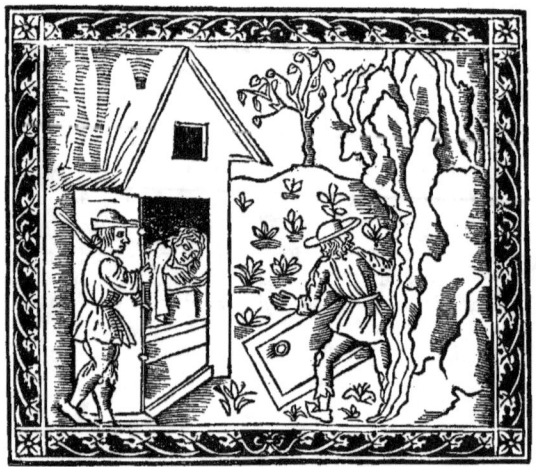
Mandeville (Jean de), *De le piu maravegliose cose del mondo*, 29 juillet 1504.

Brev. Rom., 12 juin 1497 (v. I).

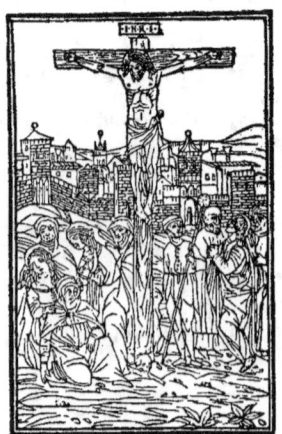
Nicolo da Brazano, *Oratio devotissima al Crucifixo*, s. l. a. & n. t.

Brev. ord. Camaldul., 28 févr. 1497 (v. ss_{11}).

1497

PETRUS Bergomensis. — *Tabula in libros divi Thomæ de Aquino.*

914. — Joannes Rubeus Vercellensis, 13 mai 1497; f°. — (Rome, VE; Florence, N; Munich, R)

Tabula in libros. opuscula. et/ commētaria diui Thome de/ Aquino. cū additionibus/ conclusionum : concor/ dantiis dictorum/ eius : et sacre scrip/ ture autori/ tatibus.

428 ff. num. par erreur : 434, s. : *a-ʒ, A-Y, AA-II.* — 8 ff. par cahier, sauf *a*, *b*, *II*, qui en ont 10, et *R*, *HH*, qui en ont 6. — C. g. — 73 ll. par page; le texte est sur 2 col. à partir du r. *AA.* — R. a$_{iiii}$. En tête de la page, bois au trait du St Thomas d'Aquin, *Comment. in libros perihermenias Aristot.*, 26 septembre 1496. — In. o. au trait.

V. *II$_9$* : ℔ *Explicit Tabula cuʒ cō/ cordātijs. ʒ autoritatib'/ scripture sacre. magistri Petri Bergomensis... in omnes libros sancti/ Thome de Aquino... Impressa/ Uenetijs per Iohannem Rubeuʒ vercellensem... Tertio Idus Maij. 1497.* — R. *II$_{10}$* : le registre; au-dessous, marque de *l'Archange Gabriel*.

1497

Breviaria Ecclesiarum et Ordinum.[1]

915. — (Rom.). — Ioannes Emericus de Spira (pour L. A. Giunta), 12 juin 1497; 4°. — (Innsbruck, U)

Breuiarium scd̄m / consuetudinem / romane curie.

12 (8, 4) ff. prél., n. ch. et n. s. — 400 ff. num. par erreur : 387, suivis de 56 ff. n. ch., s. : *a-ʒ, A-L.* ✠. *aa-ee.* — 12 ff. par cahier, sauf *v*, qui en a 6; *e*, *f*, *bb-ee*, qui en ont 8; *G*, qui en a 14; *L*, qui en a 10. — Le f *t$_{12}$*, blanc. — C. g. r. & n. — 2 col. à 37 ll. — Au-dessous du titre, marque du lis rouge florentin. — V. du 8me f. prél. *Crucifixion* au trait (reprod. dans *Les Missels vén.*, p. 159.). — R. l. Dans le haut et sur le côté intérieur de la page; bordure au trait, empruntée du S. Catharina da Siena, *Dialogo de la divina providentia*, 17 mai 1494; in. o. au trait, au commencement du texte. Au verso. in. o. *B*, au trait, avec figure de *David* (voir reprod. p. 301.) — R. 65, r. 223, r. 355 : autre bordure, du même genre que la première.

V. 387 : *Explicit breuiariũ b̄m ordinē san/cte romane ecclesie :... Impressum Uenetijs impēsis nobilis viri Luc̄ / Antonij de giũta Florentini : Arte / autem ʒ ingenio Ioannis Emerici/ de Spira Alemani. Anno d̄ñi. M./cccc.xcvij. Pridie idus Iunij./ Deo gratias.* Le verso du dernier f., blanc.

1. Nous avons cru devoir négliger quelques *Bréviaires* antérieurs à 1497, et nous omettrons aussi, sauf exception, ceux d'une date postérieure, qui n'ont d'autre illustration qu'un écu d'armoiries sur la page du titre. — Même observation pour certains *Bréviaires* qui ne contiennent, en fait de bois, qu'une marque d'imprimeur, telle, par exemple, que la marque du St *Pierre*, de Paginini. — De même que dans notre premier volume, pour les *Offices de la Vierge*, nous donnons ici, à la suite de la série des *Bréviaires*, des tableaux récapitulatifs des gravures employées dans ces livres par les différents éditeurs.

916. — (Rom.). — Georgio Arrivabene, 4 décembre 1497 ; 8°. — (Londres, BM)
Breuiarium Romanum.

8 ff. prél. n. ch., dont le dernier est blanc, indiqués dans le registre comme devant avoir la signature : ✠, mais en réalité non signés. A la suite, un cahier de 6 ff., signés au bas : *1*, sans pagination. Manquent les cahiers indiqués dans le registre avec les signatures : *2-9*. Viennent ensuite les cahiers *10-43*, *43-43*, *44-62*, paginés de 73 à 494, et, pour finir, un cahier signé : *63*, non paginé, et dont le dernier f. est blanc. — 8 ff. par cahier, sauf le cahier *43-43*, qui en a 4, et le cahier *48*, qui en a 6. — V. du titre, blanc, ainsi que le v. du f. 63_7, au recto duquel se trouve le registre. — C. g. — 2 col. à 35 ll. — Au-dessous du titre : *St François d'Assise recevant les stigmates* (reprod. dans *Les Missels vén.*, p. 163).

R. 382 : ❡ *Explicit Breuiarum p̃m ritum Romanũ casti/ gatum per fratrem Petrũ Arriuabenum ordi/ nis sancti Franisci.* (sic) *Uenetijs impressum ar/ te ↄ impensis Georgij Arriuabe•/ ni Anno ĩcarnatiõis. 1497/ pridie no. Decembris./ Feliciter.* Au-dessous, marque à fond rouge, aux initiales $\substack{A\\G}$. Le verso, blanc.

917. — (Ord. Camaldul.) — Joannes Emericus de Spira (pour Luc' Antonio Giunta), 28 février 1497 ; 24°. — (✶)

Manque le f. du titre. — 16 (8, 8) ff. prél., dont le 2me, le 3me & le 4me portent respectivement, au recto, dans le bas de la page, les chiffres *2*, *3*, *4*. — 400 ff. num. avec pagination erronée, et dont le dernier est blanc, s. : *a-n*, *A-S*, *aa-ss*. — 8 ff. par cahier, sauf *n* et *ss*, qui en ont 12. — C. g. r. et n. — 24 ll. par page. — V. du 2me f. prél. : *Annonciation*, au trait (reprod. pour l'*Offic. B. M. V.*, 31 août 1496 ; voir t. I, p. 414). — R. I : *In nomine sanctissime trinitatis. In/ cipit manuale p̃m ordinẽ camaldulẽseƶ.*

R. ss_{11} : ❡ *Absolutũ Uenetijs : sanctissimis diui/ archangeli Michaelis auspicijs : nec•/ non monachoruƶ cenobij sacro eius noĩ/ dedicati : sub Petro delphino veneto Ge/ nerali. Cura p̃o et impensis nobilis viri/ Lucãtonij de giũta Florentini. Arte au/ tem ↄ ingenio Ioãnis Emerici de Spira/ Anno incarnationis dñi. M.cccc.xcvij./ pridie haľ Martij.* Au verso : figure au trait de *l'Archange St Michel terrassant le démon* (voir reprod. p. 301).

Seul exemplaire que nous puissions citer de cette édition.

918. — (Rom.) — Joannes Emericus de Spira (pour L. A. Giunta), 31 juillet 1498 ; 8°. — (Dresde, R)

Exemplaire incomplet du titre, et d'un certain nombre de ff. dans le corps du volume. — Le registre indique 24 (8, 8, 8) ff. prél., dont il ne reste que 9, et 410 ff. num., par erreur : 421, s. : *a-ƶ*, *ↄ*, *A-U*, *AA-DD*. — 8 ff. par cahier, sauf *a-f*, *DD*, qui en ont 12, et *U*, qui en a 6. — C. g. r. et n. — 2 col. à 37 ll. — 3 pages (r.*g*, r. *A*, r. *AA*) avec bordure ornementale dans le haut et sur le côté intérieur, et une in. o. à figure au commencement du texte.

V. DD_{11} : ❡ *Explicit breuiariũ p̃m ritũ/ Romanũ :... Im/ pressum iussu ↄ impensis no/ bilis viri Lucẽ Antonij de giun•/ ta Florentini. Arte aũt Ioan•/ nis emerici de Spira. Uenetijs... M.ccccxcviij. pridie Kaľ au/ gusti.*

919. — (Rom.) — Bernardino Stagnino, 31 août 1498 ; 12°. — (Salsbourg, SP)

Breuiarium Romanum/ Cum quodam nouo ac perutilissimo repertorio : iuncto videlƶ nu/ mero folioƶ in marginibus ex opposito ad quodlibet requirẽdũ :...

8 ff. prél. n. ch. s. : ✠ . — 494 ff. num., avec pagination erronée, s. : *1-63*. Manquent, dans cet exemplaire, les cahiers *57-62*. — 8 ff. par cahier,

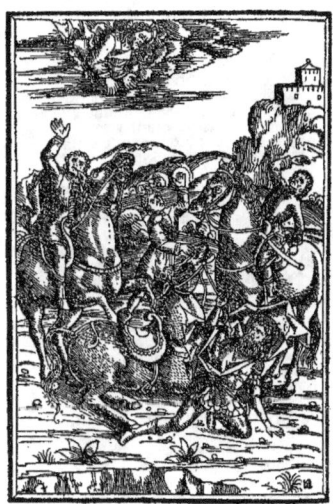

Brev. Rom., 31 août 1498 (v. 72).

Brev. Rom., 31 août 1498 (v. 224).

Brev. Rom., 31 août 1498 (v. 344).

Brev. Rom., 31 août 1498 (v. 382).

sauf le cahier *48*, qui n'en a que 6. — C. g. r. et n. — 2 col. à 38 ll. — Au-dessous du titre, marque du S*t* Bernardin *portant le chrisme* entre les deux mots : *Laus*// *Deo*, imprimés en rouge. — (Pour le détail des gravures, voir le tableau ; reprod. p. 304). — In. o. à figures.

R. 382 : ℭ *Explicit Breuiarium ɓm ritu3 Roma*/ *nu3 Uenetijs impressu3 arte z impē*/ *sis Bernardini de Tridino de Mōte*/ *ferrato Anno incarnationis*/ *1498. pridie kalendas*/ *septembris.* Au-dessous, marque à fond rouge, aux initiales .S. / .B.

Ce Bréviaire est le premier en date des ouvrages où se rencontre une série de bois fournis par le graveur **ιa**.

Diurnum Rom., 22 déc. 1501 (r. a).

920. — (Rom.) — Joannes Emericus de Spira (pour L. A. Giunta), 30 avril 1499 ; 8°. — (Salzbourg, SP)

Le titre manque dans cet exemplaire. — 10 ff. prél., les quatre premiers sans signature, les six suivants s. : *i*. — 374 ff. num. par erreur : 382, s. : *2-48*. — 8 ff. par cahier, sauf le dernier, qui n'en a que 6. — C. g. r. et n. — 2 col. à 36 ll. — Pas de bois dans le corps du volume : quelques in. o. à figures.

R. 382 : ℭ *Explicit Breuiarium ɓm ritum Romanum* : ... *Impressum Uenetijs iussu z impensis no*/ *bilis viri Lučantonij de giunta floren*/ *tini : Arte autem Ioannis Emeri*/*ci de Spira. Anno a natiuita*/ *te dñi. M.CCCC.XCIX. p*/ *die kal. Madij.* Le verso, blanc.

921. — (Rom.) — Luc' Antonio Giunta, 22 décembre 1501 ; 12°. — (Venise, C)

Exemplaire incomplet ; manquent le titre, le f. suivant et le dernier des ff. prél., qui, d'après le registre, doivent être au nombre de 8, avec la signature *KL*. — 310 ff. n. ch., s. : *A-Q, a-3, Z*. — 8 ff. par cahier, sauf *i*, qui en a 12, et *q*, qui en a 10. — C. g. r. et n. — 25 ll. par page. — R. A. : *Incipit psalteriũ vna cum ordinario ɓm*/ *vsũ romane curie.* En haut et sur le côté intérieur de la page, jolie bordure ornementale au trait. — (Pour le détail des gravures, voir le tableau). Les bois au trait représentant *La Cène* a dû passer dans un ouvrage des dernières années du XV° siècle. — Les pages r. *a*, r. *k*, r. *r*, sont ornées de la même bordure que la première page du *Psautier* (voir reprod. pp. 305, 306). — In. o. à fig. au trait.

A la fin : *Explicit compendium diurni sm ordinē*/ *sancte Romane ecclesie... Impressum Uenetijs per nobilem virum Luč*/ *Antonium de giunta florentinum. Anno na*/ *tiuitatis dñi M.ccccj. xj. Kl. Ianuarii.* Au-dessous, le registre.

922. — (Salzburg.) — Joannes Oswald, 17 juin-13 août 1502 ; 8°. — (Munich, Libr. J. Rosenthal, 1896)

Pars estiualis breuiarij/ *Saltzburgēsis ecclesie.*

8 ff. prél. n. ch. et n. s. — 263 ff. num. et 1 f. blanc, s. : *a-v, A-N*. — 8 ff. par cahier. — C. g. r. et n. — 2 col. à 36 ll. — V. du titre : les armes de l'évêché de Salzbourg.

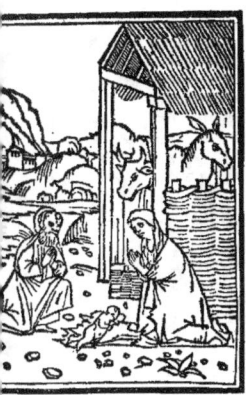

num Rom., 22 déc. 1501 (v. O_{iiij}).

Diurnale Rom., 1ᵉʳ févr. 1502 (v. p_6).

Diurnum Rom., 22 déc. 1501 (r. q_{iiij}).

Brev. ord. fratr. Prædicat., 23 mars 1503 (v. O_4).

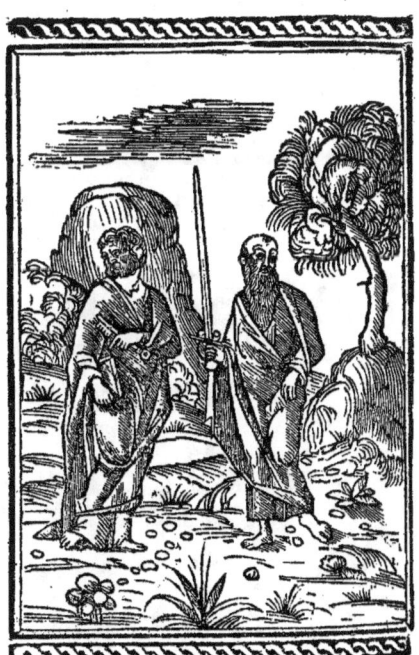

Brev. ord. fratr. Prædicat., 23 mars 1503 (v. T_{10}).

R. 263 : ℂ *Pars breuiarij Estiualis | ɓm ordinē seu rubricaʒ sancte Saltʒ-burgeñ. ecclesie :... Impressum Uenetijs : impen| sis Ioĥis osualdi de augusta.| Anno xp̄i salutifero. M. ccccc|ij. xv. kaī́. iulij.* Le verso, blanc.

A la suite, 75 ff. num. et 1 f. blanc, s.: *AA-II.* — 8 ff. par cahier, sauf *II*, qui en a 12.

R. II_{11} : ℂ *Finis totius breuiarij : par|tis videlicet estiualis : hiema|lis : ac psalterij : officiorumqʒ| misse: ɓm ordinē seu Rubricā| sancte Saltʒburgeñ. ecclesie| Quod iussu ac impensis iohā|nis oswaldi de Augusta im| p̄ressum est Uenetijs... Anno incarnati| onis xp̄i. M.ccccc̄ij. Idibus| Augusti.| Iohannes oswalt.* Au-dessous, marque de l'éditeur. Le verso, blanc.

923. — (Rom.) — Joannes Regacius de Monteferrato (pour Bernardino Stagnino), 1er février 1502 ; 8°. — (Paris, N)

Diurnale secundum| cōsuetudinem ro| mane curie.

10 ff. prél., n. ch., s. : ✠. — 340 ff. num., s. : *a-p, A - Z, aA - dD.* — 8 ff. par cahier, sauf *bB*, qui en a 12. — C. g. — 24 ll. par page. — Au-dessous du titre, marque du *St Bernardin portant le chrisme.* — V. ✠$_{10}$. *Jugement dernier,* bois provenant de l'atelier de Jean du Pré, et emprunté de l'*Offic. B. M. Virg.,* 24 octobre 1502. — V. p_8. *Descente du St Esprit,* de la même provenance ; dans un compartiment au-dessous, les deux scènes du *Baptême de J. C.* et de la *Tentation de Jésus dans le désert* (voir reprod. p. 306). — Quelques in. o. à figures, et petites in. rouges à bordure marginale.

V. 324 : *Explicit compendium diurni ɓm ordinē| sancte Romane ecclesie... Impressum Uenetijs per Ioannē Re| gaciuʒ de monteferato : sumptibus Ber| nardini stagnini de tridino. Anno domi| ni 1502 die vero primo Februarij...* Au-dessous, le registre [1].

924. — (Ord. Fratr. Prædicat.) — Luc' Antonio Giunta, 23 mars 1503 ; 4°. — (Wolfenbuttel, D)

Breuiariū sc̄i Dn̄ici nouiī īpressum.| in q̄ vbicūqʒ p̄s. hȳ. ℟. antiphona| vel qd aliud signaī: ibidē habes| numeruʒ charte in qua totum| integre et cōplete ponitur.

22 (8, 10, 4) ff. prél. n. ch., le 1er cahier sans signature, les deux suivants s. : *i,* ✠. — 376 ff. num. par erreur : 358, s. : *a-ʒ, z, ρ, A-T, aa-cc*; suivis de 28 ff. n. ch., s. : *dd-ff.* — 8 ff. par cahier, sauf *z, T, ff,* qui en ont 10 ; *ρ*, qui en a 4 ; *dd*, qui en a 6 ; *ee*, qui en a 12. — C. g. r. et n. — 2 col. à 34 ll. — Au-dessous du titre, marque du lis rouge florentin. — (Pour le détail des gravures, voir la notice ; reprod. p. 306.) — Chaque bois de page est flanqué à droite et à gauche d'une petite bordure ornementale ; au-dessous, cinq vignettes, pour parfaire la justification. — Encadrements aux pages r. *i,* r. *A,* r. *aa* : en haut et sur le côté intérieur, bordure ornementale ; sur le côté extérieur, cinq vignettes ; dans le bas, bloc à fond criblé, de l'*Offic. B. M. V.* 26 juin 1501, accompagné à droite et à gauche de deux petites figures d'anges. — In. o. à figures.

R. dd_6 : ℂ *Explicit breuiariū ɓm morē| ordinis fratrum predicatoruʒ|... Impressum Uenetijs iussu et| impensis nobilis viri Lucean| tonij de giunta Florētini An-| no. M.ccccc.iij. x. kī́. Aprilis. | Laus Deo.* Le verso, blanc. Les ff. suivants jusqu'au r. *ff$_{10}$* sont occupés par les *Lectiones feriales... per anni circulum.* Le verso, blanc.

1. Cet exemplaire contient trois gravures qui n'appartiennent pas au *Diurnal*, et qui ont été collées, les deux premières au commencement, sur les feuillets de garde (*La Ste Vierge et l'enfant Jésus*; et deux triptyques superposés avec figures de saints, etc.), la troisième, en forme de médaillon circulaire, au bas du r. 340 (*Christ de pitié*).

Brev. Rom., 27 janvier 1503 (v. 64).

Brev. Rom., 27 janvier 1503 (v. 320).

Brev. Rom., 27 janvier 1503 (v. 208).

Brev. Rom., 6 juin 1505 (v. 165).

Brev. Rom., 6 juin 1505 (v. 334).

925. — (Placent.) — Luc' Antonio Giunta, 3 avril 1503 ; 8°. — (Paris, N)

Breuiariū secūduz cōsuetu/ dinez ecclesie Placentine...

Ce bréviaire est divisé en quatre parties, qui forment autant de volumes distincts ; mais la pagination se continue, d'une partie à l'autre, jusqu'à la fin de l'ouvrage, comprenant : 10 ff. prél., n. ch. et n. s. : 517 ff. num. par erreur jusqu'à ccccxxi, et 1 f. blanc. — C. g. — 2 col. à 34 ll. — La 1ʳᵉ partie contient les cahiers *a-o* ; 8 ff. par cahier. Au-dessus du titre, bois représentant les armes du diocèse. Le recto du dernier f. n'a que 5 lignes dans la première colonne ; le reste de la page et le verso sont blancs. Dans le texte, petites in. o. avec figures de saints en buste. — La 2ᵐᵉ partie contient les cahiers *p-z, z, ɔ, ꝕ, A-N* ; 8 ff. par cahier, sauf *q, r* et *N*, qui n'en ont que 6. Le verso du dernier f. n'est imprimé qu'aux deux tiers de la 1ʳᵉ colonne ; le reste de la page est blanc. — La 3ᵐᵉ partie contient les cahiers *O-Z, AA-NN* ; 8 ff. par cahier. Le recto du dernier f. n'est imprimé qu'à la moitié de la page ; le verso est blanc. La 4ᵐᵉ partie contient les cahiers *OO-QQ* ; 8 ff. par cahier, sauf *QQ*, qui en a 12.

Brev. ord. Carmelit., 6 avril 1504 (v. d_{12}).

V. du f. chiffré ccccxxi : *Expletum est opus bre-/ uiarij ſm vsū ecclesie Pla/ centine. Impressum Uene/ tijs de mandato epi z capl'i/ eiusdē ecclesie : Per nobi-/ lem virum Lučantonium/ de giunta Florentinū : cum/ diligentia reuisum : ac fide-/ li studio emendatū. Anno/ ab incarnatiōe christi mil-/ lesimo quingentesimotter-/ tio. iij. nonas Aprilis./ Laus deo.* Au-dessous, marque du lis rouge florentin.

926. — (Rom.) — Luc' Antonio Giunta, 27 janvier 1503 ; 12°. — (Munich, Libr. L. Rosenthal, 1892)

Breuiarium Romanum/ cum alijs q̄z pluri-/ bus de nouo/ superad/ ditis.

18 (8, 10) ff. prél. n. ch., s. : *1, 2.* — 456 ff. num. par erreur : 468, s. : *a-z, A-Z, AA-DD, aa-ff*. — 8 ff. par cahier, sauf *DD*, qui en a 12, et *ff*, qui en a 4. — C. g. r. & n. — 2 col. à 41 ll. — Au-dessous du titre, marque du lis rouge florentin. — Manquent, dans cet exemplaire, le 2ᵐᵉ cahier des ff. prél. et les cahiers *AA-DD*, indiqués par le registre, qui se trouve au verso du titre. — (Pour le détail des gravures, voir le tableau ; reprod. p. 308.) — In. o. à figures.

R. 355 : *... Breuiarium/ secundum ritum sacrosante ro/ mane ecclesie... arteqz z impensis nobilis viri domini Lu-/ cantonij de giunta florentini Ue/ netijs diligentissime impressuz anno dominice incarnationis./ M.ccccc.iij.vj.kal' februarij : fe-/ liciter Explicit./ Laus deo.*

927. — (Ord. Carmelit.) — Luc' Antonio Giunta, 6 avril 1504 ; 8°. — (Londres, BM)

Breuiariū Car •/ melitarum.

36 (8, 8, 8, 12) ff. prél. n. ch., s. : *a-d.* — 476 ff. num. par erreur : 478, s. : *aa-zz, AA-ZZ, aaa-nnn.* — 8 ff. par cahier, sauf *II*, qui en a 12 ; *KK*, qui en a 6 ; et *nnn*, qui en a 10. — C. g. r. et n. — 2 col. à 36 ll. — En tête de la page du titre, petite vignette : la Sᵗᵉ Vierge, tenant sur ses genoux l'enfant Jésus, assistée de deux religieuses. Au-dessous du titre, marque du lis rouge florentin. — V. d_{12}. Crucifixion (voir reprod. p. 309). — In. o. à figures et in. florales.

Brev. Rom., 30 avril 1504 (v. b_{13}).

R. 478 : *Explicit breuiariũ p̃m or/ dinẽ fratrum gloriosissime dei/ genitricis sempq; virginis ma/ rie de monte carmelo :... quod impensa sua z arte/ Lucas antonius de giunta flo/ rentinus in florentissima vene/ torum ciuitate ad finem usq; p̃/ duxit : atq; diligẽtissime elabo/ rauit. Anno dñi M. ccccc.iiij./ octauo idus Aprilis./ Laus deo.* Le verso, blanc.

928. — (Rom.) — Luc' Antonio Giunta, 30 avril 1504 ; 12°. — (Innsbruck, U)

Le titre fait défaut dans cet exemplaire. — 20 (8, 12) ff. prél. n. ch., s. : *a, b*. — 424 ff. num., s. : *1-50, a-c*. — 8 ff. par cahier. — C. g. r. & n. — 2 col. à 36 ll. — R. 1 : ℂ *In nomine domini nostri ie͂/ su christi amen.* ℂ *Ordo psalte-/ rij p̃m morem z con suetudinẽ ro-/ mane curie feliciter ĩcipit.* — (Pour le détail des gravures, voir le tableau; reprod. p. 310.) — Manque le f. *a* (51ᵐᵉ cahier). — Encadrements aux pages r. 1, r. 2, r. 73, v. 91, v. 173, v. 194, r. 233, r. 260, r. 313, r. 361 : dans le haut et sur le côté extérieur, bordure ornementale à fond criblé ; sur le côté intérieur, deux vignettes à fond criblé ; dans le bas, trois vignettes de même. — Dans le texte, nombreuses vignettes ; in. o. à figures et autres.

R. 400 : ℂ *Breuiarium secũdũ ritu; / sancte romane ecclesie summa/ cum diligentia emendatũ... z in alma Uenetiarũ/ urbe per Lucam Antoniũ de/ giunta Florentinũ impressum feliciter explicit. Anno salutis/ M.d.iiij k̃las Octob̃.* — Plusieurs ff. doivent manquer à la fin du volume.

929. — (Rom.) — Luc' Antonio Giunta, 29 septembre 1504 ; 8°. — (Stuttgart, R)

Exemplaire défectueux. Manquent le titre, les ff. prél., le 1ᵉʳ cahier des ff. num., qui devait porter la signature : *1*, 4 ff. du cahier suivant, et la fin du dernier cahier *F*, qui n'a plus que 5 ff. Restent 512 ff. num. par erreur : 502, et 5 ff. dont l'angle supérieur de droite est déchiré ; signatures : *2-50, a-h, A-F*. — 8 ff. par cahier, sauf le cahier *2*, qui doit en avoir 16. — C. g. r. et n. — 2 col. à 36 ll. — (Pour le détail des gravures, voir le tableau.) — Chaque bois a un encadrement formé, sur les côtés, d'une petite bordure ornementale, et dans le bas, d'un bloc à fond criblé emprunté de l'*Offic. B. M. Virg.*, 26 juin 1501. — Dans le texte, petites vignettes ; in. o. de divers genres.

R. 400 : ℂ *Breuiarium secũdũ ritu;/ sancte romane ecclesie... in alma Uenetiarũ/ urbe per Lucam Antoniũ de/ giunta Florentinũ impressum/ feliciter explicit. Anno salutis/ M.d.iiij. tertio k̃las Octob̃.*

930. — (Vercellense) — Albertino da Lissona, 6 février 1504 ; 8°. — (Rome, A)

16 (8, 8) ff. n. ch., s. : *a*. — 504 ff. num. par erreur 412, s. : *1-12; a-;, z, ɔ, ꝗ, A-Z, AA-CC*. — 8 ff. par cahier, sauf *12* et *CC*, qui en ont 4. — C. g. — 2 col. à 35 ll. — Manque, dans cet exemplaire, le 1ᵉʳ f., où peut-être se trouvait une gravure ou un encadrement.

R. du f. ch. 412 : *Explicit Breuiarium p̃m Usum Ver-/ cellensem Uenetijs Impressum/ Per Albertinum de Li-/ sona Uercellens/ Anno ĩcarnatõis/ 1504. die. 6./ februarij.* Le verso, blanc.

Brev. Rom., 6 juin 1505 (v. 193).

Brev. Rom., 6 juin 1505 (v. 207).

Brev. Rom., 6 juin 1505 (v. 488).

Brev. ord. S. Bened., 25 juin 1506 (p. du titre).

931. — (Patav.) — Petrus Liechtenstein (pour Léonard Allantse), 1ᵉʳ avril 1505 ; 8°. — (Vienne, I)

Breuiarium p̃m/ chorum alme Ecelesie/ Patauiensis.

18 (10,8) ff. prél. n. ch., le 1ᵉʳ cahier sans signature, le 2ᵐᵉ avec les signatures : *1, 2, 3, 4.* — 296 ff. num. par erreur : 294, suivis de 24 autres ff. également chiffrés, s. : *a-ʒ, Aa-Oo, A-C.* — 8 ff. par cahier, sauf *h*, qui en a 4, et *Oo*, qui en a 12. — C. g. r. et n. — 2 col. à 35 ll. — Au-dessous du titre, figures de *S. Stephanus* et *S. Ualentinus*, avec la marque de l'éditeur (reprod. dans *Les Missels vén.*, p. 151). — Quelques in. o. à fond noir.

R. C_8 : ... *Impressum Uenetiis :/ iussu et impensis prouidi viri/ Leonardi Allantse bibliopole/ Uiennēsis. Arte autē ʒ ingenio/ Petri Liechtenstein Colonien/ sis. Anno natalis christi. 1505./ Kaľ. Aprilis.* Le verso, blanc.

932. — (Rom.) — Luc' Antonio Giunta, 6 juin 1505 ; 8°. — (Innsbruck, U)

Manque, dans cet exemplaire, le premier cahier. — 12 ff. prél. n. ch., s. : ✠ ✠. — 536 ff. num., s. : *1-52, a-k.* — 8 ff. par cahier pour la première série ; 12 ff. par cahier pour la seconde. — C. g. r. & n. — 2 col. à 37 ll. — (Pour le détail des gravures, voir le tableau ; reprod. pp. 308, 311.) — Encadrements aux pages en regard des gravures (sauf les trois dernières), ainsi qu'aux pages r. 2 et r. 92 : dans le haut et sur le côté intérieur, bordure ornementale à fond criblé ; sur le côté extérieur, trois vignettes ; dans le bas, bloc à figures, à fond criblé, emprunté de l'*Offic. B. M. V.*, 26 juin 1501, et accompagné de deux petites vignettes, in. o. à figures.

R. 416 : ℭ *Breuiarium p̃m rituʒ sanc/te romane ecclesie sũma cuʒ/ diligentia emendatum... ʒ in alma Uenetiarũ/ vrbe per Lucam Antoniũ de/ giunta Florentinum ĩpressuʒ/ feliciter explicit. Anno ab iñ/ carnatõe dñica. M.d.v. Octa/ uo idus Iunij.* Le verso du dern. f., blanc.

933. — (Ord. S. Benedicti) — Luc' Antonio Giunta (pour Johann Paep), 25 juin 1506 ; 8°. — (Ratisbonne, K)

ℭ *Breuiarium ordinis sancti Benedicti de/ nouo in mõte pãnonie Sancti martini : Ex ru/ brica patrũ mellicẽ. sũma diligẽtia extractũ.*

18 (8, 4, 6) ff. prél. n. ch., s. : ✠, ✠ ✠, *b*. — 485 ff. num. de 17 à 495, et 1 f. blanc, s. : *c-p*, ✠ *q, q-ʒ, A-Z, AA-PP.* — 8 ff. par cahier, dont *a* en a 6 ; *O* et *HH*, qui en ont 10 ; *PP*, qui en a 12. — C. g. r. et n. — 2 col. à 29 ou 36 ll. — Au-dessous du titre, figure de *Sᵗ Benoît* ; plus bas, marque à fond noir de l'éditeur, comprise entre les mots : *Ioãnis/ Pap// librarij/ buden* (Pour le détail des gravures, voir le tableau ; reprod. pp. 311, 313.) — Les pages en regard de ces gravures sont entourées d'encadrements composés d'une petite bordure ornementale en haut et sur le côté intérieur ; de trois vignettes sur le côté extérieur ; et, dans le bas, d'un bloc à fond criblé emprunté de l'*Offic. B. M. Virg.*, 26 juin 1501, et accompagné de deux petites figures pour parfaire la justification. — Dans le texte, vignettes et in. o. à figures.

V. PP_{II} : ℭ *Breuiarium p̃m ritũ ac/ morem monachorum sancti/ Benedicti de obseruãtia p̃m/ rubricam sancti martini sacri/ monasterij montis pãnonie ʒ/ totius regni vngarie... Feliciter explicit./ Uenetijs p̃o diligentissime ĩ/ pressum arte ʒ ingenio Luce/ antonij de giuntis Florẽtini :/ Expensis autem Nobilis vi/ri magistri Ioãnis pap Libra/rij budẽsis. Anno a christi na/ tiuitate. M.ccccvj. septimo/ kaľ. Iulij.* Au-dessous, marque du lis rouge florentin.

934. — (Congregat. Casin.) — Bernardino Stagnino, 27 octobre 1506 ; 16°. — (Munich, Libr. L. Rosenthal, 1894)

Le titre manque dans cet exemplaire. — 18 (8, 10) ff. prél. s. : *1, 2.* — 482 ff. num., avec erreurs de pagination, s. : *A-Z, AA-ZZ, AA-NN.* — 8 ff. par cahier, sauf *LL*,

Brev. ord. S. Bened., 25 juin 1506 (v. LL₆).

Brev. Congregat. Casin., 3 févr. 1506 (v. 113).

Brev. Congregat. Casin., 27 oct. 1506 (v. 118).

Brev. Congregat. Casin., 27 oct. 1506 (v. 200).

Brev. Congregat. Casin.,
27 oct. 1506 (v. 309).

EE (dernière partie), qui en ont 12, et *NN* (dernier cahier), qui en a 10. — C. rom. r. et n. — 2 col. à 38 ll. — (Pour le détail des gravures, voir le tableau; reprod. pp. 313, 314.) — Les pages en regard des gravures, ainsi que le r. 380, sont entourées d'encadrements formés d'une bordure ornementale étroite dans le haut et sur le côté intérieur, de trois petits bois sur le côté extérieur, et de trois autres vignettes dans le bas. — Dans le texte, nombreuses vignettes, dont une, au v. 94, porte le monogramme ℭ. — In. o.

R. 481 : *Breuiarium monasticum ƀm ritum ꝛ morem cõgregationis casinēsis aľs sancte Iustine... Venetijsqꝫ per Bernardinuꝫ stagninũ de mõteferrato accuratissime ĩpressum. Anno a natiuitate domini qngentesimo sexto supra millesimum sexto kľas nouēbris.* Au verso, le registre.

935. — (Congregat. Casin.) — Luc' Antonio Giunta, 3 février 1506; 8°. — (Munich, R)

Breuiariũ monasticũ ƀm ritũ ꝛ morē monachoruꝫ/ ordinis scti benedicti de obseruãtia cassinēsis ꝯgregationis aľs sctē iustine...

18 (8, 10) ff. prél., n. ch., s. : ⁓1, 2. — 482 ff. num., s. : *A-Z, AA-ZZ, AA-NN.* — 8 ff. par cahier, sauf *LL, EE* (dernière partie), qui en ont 12, et *NN* (dernier cahier), qui en a 10. — C. g. r. et n. — 2 col. à 36 ll. — Au-dessous du titre, marque du lis rouge florentin. — (Pour le détail des gravures, voir le tableau; reprod. p. 313.) — Les pages en regard des gravures sont entourées d'encadrements formés d'une bordure étroite de feuillage dans le haut et sur le côté intérieur, de deux petits bois sur le côté extérieur, et de trois autres vignettes dans le bas. — Dans le texte, nombreuses vignettes; in. o. à figures.

R. 482 : *Breuiariũ monasticũ ƀm/ritum ꝛ morem congregatio-/nis casinensis... feliciter/ explicit : Uenetijsqꝫ per Lucã/ antonium de giuntis Florenti-/ num accuratissime impressum/ Anno a natiuitate domini qn-/ gentesimo sexto supra millesi-/ mũ. tertio nonas Februarias.* Au verso, le registre.

936. — (August.) — Luc' Antonio Giunta (pour Christophe Thum), 26 février 1506; 8°. — (Munich, R)

1ᵉʳ volume. — *Pars hyemalis breuiarij/ ƀm ritũ alme ecclesie/ Augustensis.*

12 (8, 4) ff. prél., n. ch., s. : ✠, ✠✠. — 354 ff. num. par erreur : 366, s. : *a-ꝫ, ꝛ, ꝑ, ꝗ, aa-tt.* A la suite, 37 ff. avec pagination nouvelle, et 3 ff. blancs, s. : *A-E*; 4 ff. sans chiffres ni signature, et 60 ff. n. ch., s. : *1-8.* — 8 ff. par cahier, sauf *k* et *δ*, qui n'en ont que 4, et *hh*, qui en a 6. — C. g. r. et n. — 2 col. à 36 ll. — Au-dessous du titre, marque du lis rouge florentin. Au verso, les armes de l'évêché d'Augsbourg. — (Pour le détail des gravures, voir le tableau.) — Les pages r. 1 (*a*), r. 77, r. 279, r. 1 (*A*) ont un encadrement formé d'une bordure étroite de feuillage sur le côté intérieur et dans le haut, de trois petits bois sur le côté extérieur ; et, dans le bas, d'un bloc à fond criblé, emprunté de l'*Offic. B. M. Virg.*, 26 juin 1501. — In. o. à figures, et autres.

V. 8₃ : *Libelli completio prout ĩ pñ/ cipio kalē prefertur facta/ arte ꝛ ingenio Luceanto/ nij de giuntis florētini im/ pensisqꝫ eiusdem Christo/ phori Thum Ciuis Augu/ stensis. Anno domnice (sic) na/ tiuitatis Millesimo quin/ gētesimo sexto pridie idus/ Marcij.* — R. 8₄ : *Registrum partis hyemalis huius breuiarij.* Au-dessous du registre, marque à fond noir de l'éditeur. Le verso, blanc.

2ᵐᵉ volume. — *Pars estiualis breuiarij/ ſm ritū alme ecclesie/ Augustensis.*

12 (8, 4) ff. prél. n. ch., s. : ✠, ✠✠. — 76 ff. num., s. : *a-k* ; 248 ff. avec pagination nouvelle, s. : *A-Z, AA-HH* ; 37 ff. avec une autre pagination particulière, et 3 ff. blancs, s. : *A-E* ; 4 ff. sans signature, et 44 ff. n. ch., s. : *1-6*. — 8 ff. par cahier, sauf *k* et *6*, qui n'en ont que 4. — Au-dessous du titre, marque du lis rouge florentin ; au verso, les armes épiscopales, comme dans le 1ᵉʳ volume. — (Pour le détail des gravures, voir le tableau.) — Les pages r. 1 *(a)*, r. 1 *(A)*, r. 72 *(I₈)*. r. 1 *(A)* ont un encadrement comme dans la 1ʳᵉ partie.

R. 37 *(E₅) Kalendariuȝ : psalteriū : hym/ni : breuiarium : cōmune san/ctorum iuxta chorum ecclesie/ Augustēsis diligētissime emē/ datis* (sic) : *Impēsis Xpofori Thū/ ciuis Augustēsis Impressum/ Uenetijs p̄ Lucamantoniuȝ/ de giunta florentinuȝ. Anno/ Natalis domini. M.d.vj. pri/ die kaƚ. Martij.* Au-dessous, marque du lis rouge florentin.

937. — (Rom.) — Luc' Antonio Giunta, 26 mars 1507 ; 8°. — (Londres, Libr. J. Leighton, 1907)

Breuiarium Romanum/ Nup̄' impressum cum quotatiōibus in margine/ psalmoᵣ : hymnoruȝ : añaɾu ɀ ȼioᵣ :...

20 (8, 12) ff. prél. n. ch., s. : *a, b.* — 512 ff. num., s. : *1-50, a-h, A-F.* — 8 ff. par cahier. — C. g. r. et n. — 2 col. à 36 ll. — V. *b₁₂*. *David*, avec monogramme ⋈ (voir reprod. t. I, p. 169). — 5 autres bois de page, parmi lesquels le catalogue cite particulièrement l'*Immaculée Conception (Brev. ord. S. Bened.*, 25 juin 1506) et la *Vocation de S' André* (reprod. dans *Les Missels vén.*, p. 14). — 10 pages avec encadrement, et 375 vignettes dans le texte ; nombreuses in. o.

F. 400 :... *In alma Venetiarū vrbe p̄/ Lucantoniū de giunta Floren/ tinum accuratissime impressum./ Anno... quin-/ gentesimoseptimo supra millesi-/ mum. septimo Kalen. aprilium.*

938. — (Herbipol.) — Petrus Liechtenstein (pour Joannes Rynman de Oeringaw), 27 août 1507 ; 8°. — (Vienne, I)

Breuiariū eccƚie Herbipolēƚ/ nouiter reuisum atqȝ summa cum diligentia correctum.

1ᵉʳ vol. — *Pars hyemalis.* — 26 ff. prél., n. ch., s. : *1* (8 ff.), *2* (6 ff.), *3* (8 ff.), *4* (4 ff.) ; deux ff. intercalaires, entre les cahiers *1* et *2*, sont sans signature. — 248 ff. num. par erreur : 252, s. : *a-n, n oo, oo-ȝȝ, ʊʊ, ɔɔ, ꝓꝓ, AA-FF.* — 8 ff. par cahier, sauf : *i*, qui en a 4 ; *n*, qui en a 10 ; *n oo*, qui en a 2. — C. g. r. et n. — 2 col. à 35 ll. — Au-dessous du titre : figure d'évêque. Au verso : la S^te Vierge au rosaire (voir reprod. pp. 316, 317). — V. *I₈*, v. *I₁₀*, v. *4₄*, v. 100. Même bois. — In. o. à figures.

V. *FF₈* (chiffré : 252) : ℂ *Explicit pars hyemalis Breuia/ rij Alme Ecclesie Herbipolensis :/ Impressa Uenetijs ĩ edibus Petri/ Liechtenstein Coloniēsis. Expē-sis ūo Prouidi Uiri Ioānis Ryman/ de œringaw. Anno Salutis 1507/ In vigilia sancti Augustini.* Au-dessous, marque de Rynman de Oeringaw.

2ᵐᵉ vol. — *Pars estivalis.* — 26 (8, 6, 8, 4) ff. prél. n. ch , s. : *1-4* ; deux ff. intercalaires, n. s., entre les cahiers *1* et *2*. — 310 ff. num. par erreur 312, et 2 ff. n. ch., s. : *a-n, no, o-ȝ, ʊ, ɔ, ꝓ, A-O.* — 8 ff. par cahier, sauf *i*, qui en a 4 ; *n*, qui en a 10 ; *no*, qui en a 2 ; *o*, qui en a 6. — Même titre que dans le premier vol.[1] ; mêmes bois également, sauf au v. 100, qui n'a pas de gravure.

V. *O₆* : ℂ *Explicit pars Estiualis Breuia/ rij...* le reste du colophon, ainsi que la marque, comme dans le 1ᵉʳ volume.

1. Le portrait et les armes qui ornent la page du titre, dans les deux volumes, doivent être ceux de Laurent von Bibra, qui occupa le siège épiscopal de Wurzbourg de 1495 à 1519 (Cf. Gams, *Series Episcoporum eccl. cathol* ; Ratisbonæ, 1873, p. 325).

939. — (Patav.) — Petrus Liechtenstein (pour Leonard Allantse), 6 avril 1508; 8°.
— (Munich, R; S¹-Florian, C; Bibl. Charles-Louis de Bourbon)

1ᵉʳ volume. — *Breuiarium ƀm Chorum Patauiensis/ ecclesie nuper Impressum :... q3pluribus figuris decoratum.*

14 (10, 4) ff. n. ch., s. : ✠, ✠✠. — 162 ff. num., avec pagination erronée, pour le *Psalterium* ; à la suite, 4 ff. n. ch., et 256 ff. pour la *Pars estivalis*, num. de 451 à 708 ;

Brev. Herbipol., 27 août 1507 (p. du titre).

signatures : *a-v, A-Z, AA-II*. — 8 ff. par cahier, sauf *m*, qui en a 12 ; *q*, qui en a 10 ; *v*, qui en a 4 ; *I*, qui en a 6 ; *ii*, qui en a 10. — C. g. r. et n. — 2 col. à 35 ll. — Page du titre : bordure de feuillage, avec figures de *putti* et d'oiseaux ; au-dessous des sept lignes du titre, deux vignettes juxtaposées, avec la marque de l'éditeur (voir reprod. p. 317). — V. 100, v. 162, v. v_4, v. 520. *La Sᵗᵉ Vierge au rosaire* (*Brev. Herbipol.*, 27 août 1507). — Le recto des ff. 1, 101, 135, 151, 156, 163, 451, 462, 523, 533, 539, 576, 582, 592, 621, 653, 673, et le verso des ff. 545, 601, sont ornés d'encadrements formés d'une bordure de feuillage dans le haut et sur le côté intérieur, trois petits bois sur le côté extérieur, et trois autres vignettes dans le bas (voir reprod. p. 317). — Dans le texte, vignettes de diverses grandeurs ; in. o. à figures.

R. 708 : *Breuiarium ƀm Chorum/ Patauiensis ecclesie... mi/ ra formādi arte ᵱuigiliq3 cura/ solertis viri Petri Liechten/ stein. Impensa ƥo Leonardi Allantse bibliopole wieneń./ Absolutū est Uenetijs Anno/ salutigero Millesimo qngen/ tesimooctauo. Luce Aprilis/ sexta...* Au-dessous : *Registrū partis estiualis.* Le verso blanc.

2ᵐᵉ volume. — Même composition jusqu'au f. v_4. A la suite, 320 ff. num. de 191 à 429, avec pagination erronée, et s. : *y, 3, τ, ↄ, ꝗ, aa-33, ττ, ↄↄ*. — Encadrements, comme

Brev. Herbipol., 27 août 1507 (v. du titre).

Brev. Patav., 6 avril 1508 (p. du titre).

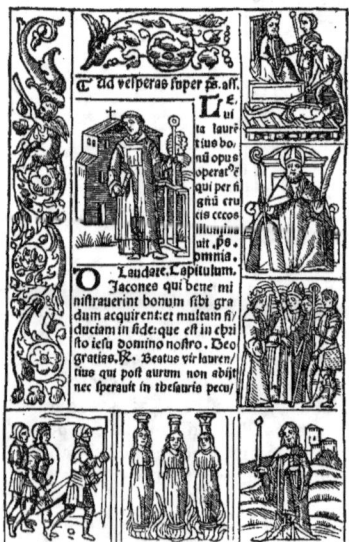

Brev. Patav., 6 avril 1508.

Brev. Congregat. Cœlestin., 16 mai 1508 (v. 276).

ci-dessus, aux pages: r. 191, v. 205, v. 225, r. 230, r. 242, v. 248, v. 252, v. 269, v. 281, r. 301, r. 307, r. 361, r. 372, r. 400, v. 410.

R. 429 : ℭ *Breuiariū p̄m Choꝝ Pa/ tauiēsis ecclesie... Absolutū est Uene/ tijs Anno salutigero. 1508...* Au-dessous : *Registrum partis hyemalis.* Le verso, blanc.

940. — (Congregat. Cœlestin.) — Luc' Antonio Giunta, 16 mai 1508 ; 16°. — (Paris, G)

Breuiariuꝫ iuxta morem ⁊/ Usum monachoꝝ scī Bn̄dicti : cōgregatiōis Ce/ lestinoꝝ : cū nouo ac perutili reptorio in mar/ gine ad qlibet facile in ipso breuiario in/ ueniēd:... Insuper ⁊ mul/ tis figuris ornatum.

16 (8, 8) ff. prél. n. ch., s. : ✠, ✠✠. — 448 ff. num. par erreur jusqu'à 455, s. : *1, 2, 3... 10, 12* (sic)... *50, 551* (sic), *51... 56*. — 8 ff. par cahier, sauf le cahier *8*, qui en a 12, et le cahier *551*, qui en a 4. — C. g. r. et n. — 2 col. à 36 ll. — En tête de la page du titre, vignette médiocre : *S^t Pierre Célestin, pape, renonçant à la tiare*. Il est assis dans une *cathedra* à haut dossier, tenant des deux mains la tiare qu'il présente à un cardinal assis à droite ; entre ce dernier personnage et le dossier de la *cathedra*, apparaît le buste d'un second cardinal ; à gauche deux autres cardinaux assis. Dans le haut, l'inscription : ·s· petrvs. olim ce// lestinvs. papa. v. Au bas de la page, marque du lis rouge florentin. — (Pour le détail des gravures, voir le tableau ; reprod. p. 317.) — Les pages en regard des gravures, ainsi que les pages r. 58, r. 88, v. 209, v. 306, r. 324, sont entourées d'encadrements formés d'une bordure ornementale dans le haut et sur le côté intérieur ; de deux petits bois soulignés de versets en rouge, sur le côté extérieur ; et, dans le bas, de blocs à fond criblé, empruntés de l'*Offic. B. M. Virg.*, 26 juin 1501, et accompagnés quelquefois de petites figures pour parfaire la justification.

V. du f. chiffré : 455 : *Ad illius laudem qui ē al / pha ⁊. ω. id est omnipotentis/ Dei : ⁊ ipsius etiam que nobis/ deum genuit ⁊ hominem : id est/ virginis Marie ac totius tri/ umphantis curie impositus est/ finis breuiario Monachoruꝫ/ sancti Benedicti congregatio/ nis Celestinorum. Impressū̄ qꝫ est Uenetijs ı̄pensis spectabi/ lis viri Luceantonij de giunta/ Florentini... Estqꝫ excussuꝫ/ formis in alma Uenetiaꝝ vr/ be. 1508. xvij. calendaꝝ iunij.* Au-dessous, le registre.

941. — (Congregat. S. Mariæ Montis Oliveti) — Luc' Antonio Giunta, 29 juillet 1508 ; 8°. — (Munich, R)

Le titre manque dans cet exemplaire. — 16 (8, 4, 4) ff. prél., n. ch. s. : ✠, ✠✠, *1*. — 444 ff. num. par erreur : 438, s. : *a-ꝫ, A-Z, AA-II*. — 8 ff. par cahier, sauf *DD*, qui en a 12. — C. g. r. et n. — 2 col. à 36 ll. — (Pour le détail des gravures, voir le tableau.) — Encadrements aux pages r. 1, r. 23, r. 112, r. 128, r. 133, r. 142, r. 183, r. 263, r. 296, r. 357, r. 373, r. 392, r. 399 : dans le haut et sur le côté intérieur, bordure ornementale à fond noir ; sur le côté extérieur, deux vignettes soulignées de versets en rouge ; dans le bas, bloc à figures, à fond criblé, de l'*Officium B. M. V.*, 26 juin 1501. — Dans le texte, nombreuses vignettes ; in. o. à figures, et autres, de diverses grandeurs.

R. du f. chiffré 438 : ℭ *Explicit Breuiariū iuxta ritū monachoꝝ scē Marie/ montis oliueti : Impressuꝫ Uenetijs arte ⁊ impensis/ Luce antonij de giūta Florentini. Anno incarna⸝/ tionis dn̄i. 1508. Quarto calendas augusti.* Le verso blanc.

942. — (Rom.) — Luc' Antonio Giunta, 20 août 1508 ; 4°. — (✶)

Breuiarium Romanum Nuper impressum cū̄/ quotationibus ı̄ margine : psalmoꝝ : hym/ noꝝ : añaru̇ ⁊ ꝶioru̇ :...

12 (8, 4) ff. prél. n. ch., s, : ✠, ✠✠. — 504 ff. num. avec erreurs de pagination, s : *a-ꝫ, aa-yy, aaa, bbb*, et suivis de 6 ff. n. ch., s. : *300*. — Les cahiers *a-i, ꝫ, qq, aaa, bbb* sont de 8 ff. ; les cahiers *k-y, aa-pp*, de 12 ff. ; *rr*, de 6 ff. ; et *yy*, de 10 ff. — C. g.

Brev. Rom., Andrea Torresani,
circa 1508 (v. b_{12}).

Brev. ord. fratr. Prædicat., 28 sept. 1508 (p. du titre).

Brev. Rom., Andrea Torresani,
circa 1508 (v. 227).

Brev. Rom., Andrea Torresani,
circa 1508 (v. 70).

Brev. ord. fratr. Prædicat., 28 sept. 1508 (v. 306).

Brev. Rom., Andrea Torresani,
circa 1508 (v. 346).

r. et n. — 2 col. à 37 ll. — En tête de la page du titre, vignette ombrée : *Lapidation de St Etienne* ; au bas de la page, marque du lis rouge florentin. — (Pour le détail des gravures, voir le tableau.) — Tous les bois, ainsi que les pages en regard, ont des encadrements composés, sur les côtés, de quatre vignettes soulignées de versets en rouge ; dans le haut, d'un bloc à figures ; dans le bas, de deux vignettes séparées par deux versets en rouge et soulignées d'une bordure qui tient la largeur de la justification. — Dans le texte, nombreuses vignettes, parmi lesquelles sont à signaler particulièrement, au r. 323, 2e col. : *Descente du St Esprit (Officiolum B. M. Virg.*, 4 mai 1506), et au r. 362, 2e col. : *Crucifixion (Orarium S. Mariæ Antwerp.*, 23 juillet 1502), toutes deux signées du monogramme ℔. — In. o. à figures.

R. 440 : ℭ *Explicit breuiariũ p̃m ordinẽ| sancte romane ecclesie : magna cũ| diligentia reuisum :... Impssum Uenetijs ĩpẽsis nobi| lis viri Luč Antonij de giũta Flo| rentini. Anno ab incarnatiõe dñi| nostri iesu quingentesimo octauo| supra millesimum. xiij. calendas| septembris.*

943. — (Rom.) — Luc' Antonio Giunta, 6 septembre 1508 ; 8°. — (St Paul-in-Kaernthen, A)

10 ff. prél. n. ch., s. : ✠. — 352 ff. num., s. : *a-p, A-Z, AA-FF.* — 8 ff. par cahier. — Manquent, dans cet exemplaire, outre le f. du titre et le dernier f. prél., 20 ff. parmi lesquels, sans doute, ceux où devaient se trouver des bois de page. — C. g. r. et n. — 25 ll. par page. — Le r. 1 est orné d'un encadrement composé d'une petite bordure ornementale en haut et sur le côté intérieur ; de trois vignettes sur le côté extérieur ; et, dans le bas, d'un bloc à fond criblé, emprunté de l'*Offic. B. M. Virg.*, 26 juin 1501, et accompagné de deux petites figures pour parfaire la justification. — Dans le texte, vignettes hagiographiques, parmi lesquelles sont à citer particulièrement : au v. 179, petite *Crucifixion*, signée du monogramme ℔ (*Orarium S. Mariæ Antwerp.*, 23 juillet 1502), et, au r. 217, un *St Marc*, signé du monogramme ʟ. — In. o. à figures.

V. 335 : ℭ *Explicit compendium diurni p̃m ordi|nem sancte Romane ecclesie... Uenetijsq; p Lučan|toniũ de Giunta Florentinũ im|pressum. Anno domini| M.CCCCCVIII.VIII. idus| septẽbris...* — Le verso du dernier f., blanc.

944. — (Ord. fratr. Prædicat.) — Luc' Antonio Giunta, 28 septembre 1508 ; 4°. — (Munich, R)

Breuiariũ predicatorũ lectionibus p fe| rias z oct̃ refertũ ac etiã cũ quo- tatio| nib' in margine p̃salmoɍ : hymno-| rũ z añaruʒ :... nuprime | figuris insigni- | tuʒ...

20 (8, 12) ff. prél. n. ch., s. : ✠, ✠✠ (les deux derniers de ces ff. manquent dans cet exemplaire). — 426 ff., dont le dernier est blanc, num. par erreur jusqu'à 442, s. : *a-ʒ, z, ꝓ, ꝗ, aa-nn.* — 12 ff. par cahier, sauf *a, b, e, f, g, ff, hh*, qui en ont 8, et *nn*, qui en a 10. — C. g. r. et n. — 2 col. à 37 ll. — Au-dessus du titre : *un moine agenouillé devant St Dominique ; sur la droite, l'écu de l'ordre ;* monogramme ʟ. Au bas de la page, marque du lis rouge florentin. — (Pour le détail des gravures, voir le tableau ; reprod. p. 319.) — Les gravures, ainsi que les pages r. 1, r. 57, r. 72, r. 126, r. 146, r. 151, r. 211, r. 260, r. 307, r. 316, r. 346, r. 377, r. 404, sont encadrées de petites vignettes séparées par des versets en rouge. — Dans le texte, vignettes ; in. o. à figures, de diverses grandeurs.

V. *nn*$_9$: ℭ *Ad laudem z gloriam sũme z indiuidue trinitatis z beatissime vir| ginis marie... Breuiariũ| p̃m ordinẽ fratrum p̃dicatoɍ... Per spectabilẽ Uiruʒ dñm Lucãantoniũ| de giũta Florentinũ impressum Uenetijs feliciter explicit. Anno dñi| M.ccccviij. Die. xxviij. septembris.*

945. — (Rom.) — Andrea Torresani, s. a. (*circa* 1508); 12°. — (Venise, C)
Breuiarium Romanum cum nu/mcris in margine psāl. hym̄. aña/ rum z Rēior. ac etiam capitu/ lorum z historiarum quo li/ bro biblie z quoto capitu/ lo facillime inveniant...

20 (8, 12) ff. prél. n. ch., s.: *a, b.* — 467 ff. num., et 1 f. n. ch., s.: *1-58.* — 8 ff. par cahier, sauf le cahier *49*, qui en a 12. — C. g. r. et n. — 2 col. à 39 ll. — Au-dessous du titre, marque d'Andrea Torresani. — Les ff. prél. sont occupés par le calendrier, la table des psaumes, des hymnes, etc. — R. b_{12}: le registre. Au verso: *David jouant du violon.* — V. 70. *Chemin de Damas.* — V. 227. *Vocation de St André.* — V. 346. *St Pierre & St Paul* (voir les reprod. p. 319). — In. o. à figures. — A la fin: au-dessous du mot: *Finis*, marque typographique, comme sur la page du titre.

Une note manuscrite de Cicogna, insérée dans le volume, attribue ce *Bréviaire* à l'année 1508; mais le célèbre bibliographe italien ne dit pas d'après quelles références il a pu préciser cette date[1].

946. — (Salzburg.) — Petrus Liechtenstein (pour Joannes Rynman de Oeringaw), 15 mars - 20 avril 1509; 8°. — (Londres, BM)

1er vol. *Breiuarium p̄m vsum/ alme Ecclesie/ Saltzburgen̄./ Pars hyemalis.*

14 (8, 6) ff. prél. n. ch., s.: ✠, ✠✠. — 348 ff. num. s.: *a-z, uu-vv.* — 8 ff. par cahier, sauf *vv*, qui en a 12. — C. g. r. et n. — 2 col. à 36 ll. — Au-dessous des deux premières lignes du titre, les armes de l'évêché de Salzbourg. — V. ✠✠$_6$, v. 112. *La Ste Vierge au rosaire* (Brev. Herbipol., 27 août 1507). — Encadrements aux pages r. 1, r. 73, r. 97, v. 102, r. 105, v. 107, v. 110, r. 113, r. 153, r. 173, r. 262, r. 298, r. 334: dans le haut et sur le côté intérieur, bordure de feuillage; sur le coté extérieur et dans le bas, trois vignettes. — In. o. à figures.

R. 348: ℭ *Ad laudem gloriam z ho/ norem sanctissime ac indiui/due Trinitatis :... Pars hyemalis Breuiarij Saltz/ burgensis alme Ecclesie fe/ liciter Explicit Uenetijs ī/ pressa ī Edibus Petri Lie/ chtenstein Coloniēsis Germani. Impēsis vero proui/ di viri Iohā/ nis Rynmā de/ œringaw. Anno Uirginei/ Part'. 1509. die. 15./ Martij.* Le verso, blanc.

2me vol. — *Pars Estiualis.*

Titre, ff. prél. et 152 ff. num. (*a-t$_8$*), communs avec la *Pars hyemalis*. A la suite, 180 ff. num. de 349 à 528, s.: *A-Y.* — 8 ff. par cahier, sauf *Y*, qui en a 12. — Encadrements, comme ci-dessus, aux pages r. 349, v. 425.

R. 528: ℭ *Ad laudē glīā z honorez/ scīssime ac indiuidue Trini/tatis :... Pars estiuaľ Breuiarij/ Alme eccr̄ic Saltzburgēsis/ feliciter explicit Uenetijs/ impssa ī edib' Petri Liech/ tenstein Coloniensis Ger/mani. Impēsis vero proui/ di viri Iohānis Rynmā de/ oeringaw, Anno p̄ginei par/tus. 1509. Die. 20. Aprilis.* Le verso, blanc.

947. — (Ord. fratr. Prædicat.) — Luc' Antonio Giunta, 27 mai 1509; 8°. — (Londres, BM)

Diurnum p̄m con/ suetudinez san/cti dominici.

8 ff. prél. n. ch., s.: ✠. — 272 ff. num., s.: *a-z, AA-LL.* — 8 ff. par cahier. — C. g. r. et n. — 25 ll. par page. — En tête de la page du titre, vignette ombrée: *un moine agenouillé devant St Dominique*; sur la droite, *l'écu de l'ordre*; monogramme **L** (Brev. fratr. Præd., 28 septembre 1508). Au-dessous du titre, marque du lis rouge florentin. — (Pour le détail des gravures, voir le tableau.) — Encadrements

1. « 1508. Edizione che va nella classe delle Aldine fra quelle di A. T., cioè di Andrea Toresano di Asola, e propriamente fra quelle senza data di lui, ricordate dal Renouard (ediz. terza, 1834), il quale ha ommessa la presente. »

aux pages en regard de ces gravures : sur le côté intérieur et dans le haut, petite bordure de feuillage ; sur le côté extérieur, trois vignettes ; dans le bas, bloc à fond criblé, de l'*Offic. B. M. V.*, 26 juin 1501, accompagné de deux petites figures d'anges. — Dans le texte, nombreuses vignettes, parmi lesquelles sont à signaler particulièrement : v. 11, *Nativité de J. C.*; v. 68, *Descente du St Esprit*, r. 110 et r. 192, *Annonciation;* r. 120 et v. 153, *Crucifixion;* r. 255, *Pietà* ; ces petits bois, signés du monogramme ℔, proviennent, les trois premiers de l'*Officiolum B.M.V.* 4 mai 1506, et les deux derniers de l'*Orarium S. Mariae Antwerp.*, 23 juillet 1502. — In. o. à figures et autres, de diverses grandeurs.

R. 272 : ⟨ *Diurnū ordinis sancti dñici diligētis/ sime reuisuȝ : feliciter explicit Venetijs ar/te ac sumptibus Luceantonij de giūta flo/rentini impressum. Anno dñice incarna/ tionis quīgētesimonono supra millesimū/ sexto calendas iunias.* Au-dessous, le registre. Le verso, blanc.

948. — (Spirense). — Julianus de Castello & Joannes Herzog (pour Wendelin Winter & Michael Otter), 24 octobre 1509 ; 8°. — (Munich, Libr. J. Rosenthal, 1896)

1er vol. — *Orarium Spireñ.*

12 (4, 8) ff. prél. n. ch., s. : ✠, ✠✠. — 311 ff. num. très irrégulièrement, et 1 f. blanc, s. : *a-ȝ, z, ,ɔ, ɥ, aa-mm, mmn*. — 8 ff. par cahier, sauf *i*, qui en a 6, et *n*, qui en a 10. — Les pages v. ✠, r. ✠$_4$, v. *i*, v. *k*, v. *n*$_{10}$, v. *p*$_8$, v. *q*, v. *ff*$_7$. v. *gg*, sont blanches. — C. g. r. et n. — 2 col. à 37 ll. — Au-dessus du titre, les armes de l'évêché de Spire. — R. ✠✠$_8$. Deux cadrans pour l'indication de la lettre dominicale et du nombre d'or. — V. *mmn*$_7$: *Finit pars hyemalis de sanctis.*

2me vol. — Même composition, y compris le titre, que dans le 1er vol., jusqu'au f. 112 (*o*$_8$) inclusivement. A partir de là, 315 ff. num. de 304 à 616, et 1 f. n. ch., s. : *nn-ȝȝ, zz, ,ɔ,ɔ, ɥɥ, b', pp, A-Z*. — V. *Z*$_8$: marque des éditeurs.

R. du dernier f. n. ch. & n. s. : *Orarium hoc Spirense deo prosperante : Impressum est in/ inclyta vrbe Uenetiarum per Dominum Iulianum de Ca/stello Iohannem hertçoch : labore quidem ȝ studio Iodoci / galli Rubeaquēsis. Impensis aūt prouidorum viroɋ vrenda/lini vrintter durlateñ. ȝ Michaelis otter de vdenheim ciuis/ Spireñ... Anno salutis Christiane Millesimoquīgē / tesimonono. Nono kalēdas nouembris...* Au verso, marque des imprimeurs.

949. — (Ord. S. Benedicti) — Luc' Antonio Giunta, 1er mars 1510 ; 1°. — (Bibl. Charles-Louis de Bourbon)

Diurnum sancti lau / rentii ſm ordinē sā / cti benedicti.

32 ff. prél. et 424 ff. num., s. : *A, B, a-ȝ, A-Z, AA-DD*. — C. g. r. et n. — 22 ll. par page. — En tête de la page du titre, petite figure de St Laurent. Au bas de la page, marque du lis rouge florentin. — « Les divisions de ce Diurnal, qui fut à l'usage des Bénédictines de Venise, sont marquées par cinq grandes figures : la *Nativité* (dernier des préliminaires), la *Descente du St Esprit* (f. 102), le roi *David* (f. 128), la *Mort de la Vierge* (f. 244), et l'*Annonciation* (f. 295) ; trois d'entre elles ont été grossièrement coloriées. — Quarante-trois petites figures de saints sont, outre cela, distribuées dans le texte. »

A la fin : *Impressuȝ Uenetijs per Lucān/ toniū de Giunta florenti/ nū anno dñi. M.CCCCC.X. Calen./ martias.* — (Catal. Alès, p. 462).

950. — (Rom.) — Luc' Antonio Giunta, 7 juillet 1510 ; 8°. — (Brixen, S)

Exemplaire très défectueux, où manquent, outre le titre, nombre de ff. dans le corps du volume et vraisemblablement plusieurs cahiers à la fin. — C. g. r. et n. — 2 col. à 36 ll. — (Pour le détail des gravures, voir le tableau ; reprod. p. 323.) — Encadrements aux

Brev. Rom., 7 juillet 1510 (v. du dernier f. prél.)

Brev. Rom., 24 nov. 1511 (v. b_{12}).

Brev. Congregat. Casin., 22 oct. 1511 (v. 313).

Brev. Rom., 24 nov. 1511 (v. 72).

pages r. 73, v. 91, r. 233, r. 260, r. 321, r. 361 : dans le haut et sur le côté intérieur, bordure de feuillage ; sur les deux autres côtés, blocs à figures, qui se complètent l'un l'autre, et représentant des épisodes de l'Ancien et du Nouveau Testament et de la Vie des Saints. Les pages r. 174 et r. 195 ont un encadrement différent : dans le haut et sur le côté intérieur, bordure de feuillage à fond noir ; sur le côté extérieur, deux vignettes soulignées de versets en rouge ; dans le bas, bloc à figures et à fond criblé, de l'*Offic. B. M. V.*, 26 juin 1501, accompagné de deux petites figures pour parfaire la justification, et souligné d'un motif ornemental. — Dans le texte, nombreuses vignettes, dont plusieurs signées du monogramme €. — In. o. à fond noir.

R. 400 : ℂ *Breuiarium secundum ri/ tum sancte romane ecclesie... feliciter explicit : In alma Uenetiaɋ vrbe per/ Lucantoniú de giunta Floren/ tinum accuratissime impressuȝ./ Anno salutifere domini nostri/ iesu christi incarnationis quin/ gentesimo decimo supra millesi/ mum. nonis iulij.*

951. — (Rom.) — Bernardino Stagnino, 26 septembre 1510 : 4°. — (✩.)

Breuiariũ Romanũ bene corectũ cũ quota ·/ tionibus in margine : psalmorum : hymnoɋ : añarũ ȥ/ ȝioruȝ :... ɋȝ pluribus figuris decoratuȝ ȥ / in locis suis recte appositis que ofa/ hactenus nõ fuerũt impssa vel/saltẽí locis pprijs nõ bene/ situata vt in hoc nu•/ perime im•/ presso./ ✠.

18 (8, 6, 4) ff. prél. n. ch., s. : ✠, *300*, ✠·✠. — 503 ff. num. par erreur : 515, et 1 f. blanc, s. : *a-ȥ, aa-yy, aaa, bbb*. — 12 ff. par cahier, sauf *a-i, ȥ, qq, aaa, bbb*, qui en ont 8 ; *rr*, qui en a 6 ; *yy*, qui en a 10. — C. g. r. et n. — 2 col. à 37 ll. — En tête de la page du titre, marque du *S*ᵗ *Bernardin portant le chrisme* ; accompagnée des mots : *Bibliotecha// scī bernardini*. Au-dessous du titre, une couronne fleuronnée. La page est encadrée d'une bordure ornementale dans le haut et sur les côtés ; dans le bas, bloc représentant la *Tentation d'Eve dans le Paradis terrestre*. Les pages suivantes, jusqu'au r. ✠₈, ont des encadrements du même genre ; les blocs d'illustration du calendrier sont à deux compartiments, représentant d'une part les signes du Zodiaque, d'autre part les occupations ménagères et agricoles propres aux diverses saisons. — (Pour le détail des gravures, voir le tableau.) — Les gravures, ainsi que les pages placées en regard, ont des encadrements formés : dans le haut, d'un bloc à figures ; sur les côtés, de quatre vignettes soulignées de versets en rouge ; et dans le bas, d'une bordure ornementale. — Dans le texte, vignettes ; in. o. à figures.

R. 440 :... *Impressum Uenetijs impensis/ Bernardini stagnini montisfer/rati Anno ab incarnatione dñi/ nostri iesu xp̄i. M. ɋngẽtesimo/ decimo : Sexto kl̄as octobris./ Deo gratias.*

952. — (Ord. frat. Prædicat.) — Luc' Antonio Giunta, 1ᵉʳ mars 1511 ; 8°. — (Olmütz, St)

Exemplaire incomplet du 1ᵉʳ cahier. — 24 (8, 8, 8) ff. prél. n. ch. ; ✠, *1, 2*. — 424 ff. num., avec pagination erronée, s. : *a-r, rs, st, t-ȥ, ȥ, ɔ, ɋ, aa-ȥȥ, ȥȥ, ɔɔ, ɋɋ*. — 8 ff. par cahier, sauf *ȥ*, qui en a 4, et *ss*, qui en a 12 (le cahier *gg*, indiqué dans le registre comme de 12 ff., n'en a réellement que 8). — C. g. r. et n. — 2 col. à 36 ll. — (Pour le détail des gravures, voir le tableau.) — Encadrements aux pages r. 1, r. 61, r. 131, r. 147, r. *st*₄, r. 193, r. 299 : dans le haut et sur le côté intérieur, bordure de feuillage ; sur le côté extérieur, deux vignettes soulignées de versets en rouge ; dans le bas, bloc à figures et à fond criblé, de l'*Offic. B.M.V.* 26 juin 1501, accompagné de deux petites figures à droite et à gauche, pour parfaire la justification. — Dans le texte, nombreuses vignettes ; in. o. à figures.

R. 420 : *Ad laudem ȥ gloriam summe ȥ indiuidue trinitatis :... Breuiarium ƥm ordineȥ fratrũ pre/ dicatorum... Per spectabilem Uirum dominum Lu/ camantoniuȥ de giunta Florentinum impressum Uenetijs felici/ ter explicit : Anno dñi M.CCCCC.XI. Die. 1. Martij. Laus deo.* Le verso du dernier feuillet, blanc.

953. — (Congregat. Casin.) — Luc' Antonio Giunta, 22 octobre 1511 ; 8°. — (Munich, R ; Weimar, G D ; Bibl. Charles-Louis de Bourbon)

Breuiariū monasticū p̄m ritū τ morẽ monachorum/ ordinis sctī benedicti de obseruantia cassinensis / cōgregationis al̃s scte iustine : cū nouo ac p̄/ utili repertorio ad quelibet facile in ip̃/ so breuiario inueniēda...

Brev. Rom., 24 nov. 1511 (v. 366).

18 (8, 10) ff. prél. n. ch., s. : *1, 2*. — 481 ff. num., avec erreurs de pagination, & 1 f. blanc, s. : *A-Z, AA-ZZ, AA-NN*. — 8 ff. par cahier, sauf *EE, LL* (51ᵉ et 59ᵉ cahiers), qui en ont 12, et *NN* (dernier cahier), qui en a 10. — C. g. r. et n. — 2 col. à 36 ll. — Au-dessous du titre, marque du lis rouge florentin. — (Pour le détail des gravures, voir le tableau ; reprod. p. 323.) — Encadrements aux pages en regard de ces gravures, ainsi qu'au r. 380 : en haut et sur le côté intérieur, bordure ornementale étroite ; sur le côté extérieur et dans le bas, blocs à figures se complétant l'un l'autre, et copiés des livres de liturgie de Stagnino ; un de ces blocs, répété à plusieurs pages, porte le monogramme **L** (voir *Brev. Rom.*, 7 oct. 1512). — Dans le texte, petites vignettes dont un certain nombre portent le monogramme **c**. — In. o. à figures.

R. 481 : ℂ *Breuiarū monasticuʒ p̄m/ ritum τ morem congregatio/nis casinensis al̃s sancte Iusti/ ne... feliciter/ explicit : Uenetijs per Lucā/ antonium de giunta Florenti/ num accuratissime impressum./ Anno a natiuitate domini qn̄/ gētesimo vndecīo supra millesi/ mū. xj. cal̃. Nouembris.* Au verso, la table.

954. — (Rom.) — Jacobus Pentius de Leucho (pour Paganino de Paganini), 24 novembre 1511 ; 8°. — (✶)

20 (8, 12) ff. prél. n. ch., s. : m. b. — 512 ff. num., s. : *1-50, a-h, A-F*. — 8 ff. par cahier. — C. g. r. & n. — 2 col. à 36 ll. — Manquent, dans cet exemplaire, le premier cahier des ff. prél., et les 88 derniers ff. num. — (Pour le détail des gravures, voir le tableau ; reprod. pp. 323-325.) — Encadrements aux pages en regard de ces gravures, et aux pages v. 91, v 172, v. 194, r. 260, r. 313 : sur le côté intérieur et dans le haut, bordure de feuillage ; sur les deux autres côtés, blocs à figures qui se complètent l'un l'autre, représentant des épisodes de l'Ecriture Sainte, et copiés des livres de liturgie de Stagnino. — Dans le texte, petites vignettes, in. o. à figures.

R. 400 : ℂ *Breuiarius p̄m ritum san/cte romane ecclesie summa cuʒ/ diligentia emendatū τ castiga/ tum :... Impensis Dn̄ni Pagani/ nuʒ* (sic) *de paganinis Brixiensis. Uenetijs per Iacobum pen/ tium de Leucho. Anno dn̄i./ M. d. xj. viij. kl̃as Decēbris*. Au-dessous, marque à fond rouge, aux initiales ·1· ·P·.

955. — (Strigon.) — Nicolaus de Franckfordia (pour Johann Paep), 1ᵉʳ décembre 1511 ; 8°. — (Olmütz, U)

Breuiarium strigonień./ cum quotationibus/ pop̃time de nouo/ emendatum.

24 (8, 8, 8), ff. prél. n. ch., le 1ᵉʳ et le 3ᵐᵉ cahier sans signature, le 2ᵐᵉ s. : ✠ ✠. — 568 ff. num., s. : *a-ʒ, τ. ɔ, ꝯ, A-Z, AA-YY*. — 8 ff. par cahier. — C. g. r. et n. — 2 col. à 31 ll. — Au-dessous du titre, figure de *S^t Adalbert*, surmontant la marque de l'éditeur (voir reprod. p. 327.) — V. 96. *Annonciation*, avec signature **vGO** *Brev. Rom.*, (24 nov. 1511). — R. 1. Encadrement de page : dans le haut et sur le côté intérieur,

bordure ornementale ; sur le côté extérieur et dans le bas, blocs se complétant l'un l'autre, et représentant *David vainqueur de Goliath* et la *Procession de l'arche d'alliance*. — R. 97, r. 313, r. 520. Encadrements différents : sur le côté extérieur, deux vignettes soulignées de versets en rouge ; dans le bas, un bloc à figures, accompagné de deux autres petites figures à droite et à gauche, pour parfaire la justification. — Dans le texte, nombreuses vignettes, dont plusieurs signées du monogramme c ou ·c·. — In. o. à figures ; d'autres, à fond noir.

R. 567 : ℂ *Auxiliante deo z dño no/ stro iesu xp̃o... Breuiariũ p̃m/ chorum archiepatus Strigo/ nieñ. ecclesie... Alma/ venetiarum vrbe quibus im/ primendis: Maxima diligen/ tia ac solicitudine Nicolai de/ franckfordia germani./... iussu z impensis spectabi/ lis viri Iohãnis pap Librarij/ Budeñ. Anno domini. M./ ccccxj. Kal̃. Decembris*. Au-dessous, le registre. Au bas de la page, marque à fond noir, aux initiales ·N· ·F·. Le verso du dernier feuillet, blanc.

956. — (Patav.) — Petrus Liechtenstein (pour Lucas Alantse), 1511 ; 16°. — (St-Florian, C)

Diurnale hye-/ malis partis z Estiualis diocesis/ patauieñ. cũ quotationibus/ in margine psalmorum/ hymnorum et ce-/ teroruʒ conten/ torum./...

8 ff. prél. n. ch., s. : *A*. — 456 ff. num., s, : *a-ʒ, z, ꝓ, ꝗ, A-Y, AA-II*. — 8 ff. par cahier. — C. g. r. & n. — 23 ll. par page. — V. 70. *Annonciation*. — V. 246. *Descente du St-Esprit* (voir les reprod. p. 327). — In. o. à figures.

R. 456 : ℂ *Anno. 1511. Uenetijs in Edibus/ Petri Liechtenstein. Impensis Luce/ Alantse bibliopole Wiennensis*. Au-dessous, le registre. Le verso, blanc.

957. — (Congregat. Casin.) — Luc' Antonio Giunta (?), *circa* 1511 ; 12°. — (Munich, Libr. L. Rosenthal, 1894)

Le titre et le colophon manquent dans cet exemplaire. Le volume commence au f. ✠✠iij (ce cahier, qui doit être de 8 ff., est interrompu au f. ✠✠6). — 349 ff. num., s. ; *a-ʒ, aa-ss*. — Manquent les cahiers intermédiaires, qui doivent être signés, selon l'usage : *z, ꝓ, ꝗ*. La pagination s'arrête au f. *ss*₅ (349) ; la fin du volume fait défaut. — 8 ff. par cahier. — 25 ll. par page. — R. 1 : *In sacro noĩe saluatoris: Incipit officiuʒ diurnũ iuxta consuetudinem monachorũ cõgregationis casinẽsis alias sancte Iustine ordinis sancti Benedicti de obseruantia*. Encadrement : en haut et sur le côté intérieur, bordure ornementale de feuillage ; sur le côté droit, trois petits bois ; dans le bas, bloc à fond criblé (*Offic. B. M. V.*. 26 juin 1501). — Les pages r. 58, r. 89, r. 241, r. 259, r. 313, ont un encadrement du même genre. — V. 57. *Résurrection* (reprod. dans *Les Missels vén*., p. 126). — V. 312. *St Pierre et St Paul (Brev. fratr. Præd*., 23 mars 1503). — Dans le texte, petites vignettes ; in. o. à figures des livres de liturgie de L. A. Giunta.

958. — (Congregat. Casin.) — Luc' Antonio Giunta, 1ᵉʳ juillet 1512 ; 32°. — (Bibl. Charles-Louis de Bourbon)

Diurnum monasticũ/ ordinis sci b̃ndicti de obseruãtia/ Cassinẽsis cõgregatiõis al̃s scẽ/ iustine nouiter ĩpressuʒ...

« Petit in-8° (format in-32) goth. r. et n. 472 ff. chiffrés, s. : ✠, ✠✠, *a-ꝗ, aa-ꝗꝗ, A-G* ; cahiers quaternaires ; 25 ll. à la page ; justification : 58/38 ; réclames ; calendrier pour 1513-1539. Trois figures : la *Sᵗᵉ Vierge*, au verso, du f. ✠✠8 ; *Trois Martyrs*, au verso du f. 360 (dont le recto est blanc), et le *Miracle de St Benoît*. On sait que, des moines ayant tenté d'empoisonner le fondateur de l'ordre des Bénédictins, celui-ci se signa, et immédiatement le poison s'échappa du vase sous la forme d'un serpent. »

Au f. 359 : *Explicit cõpendium diurni... Im/ pressuʒ Uenetijs p. nobileʒ uirũ Lucantoniũ/ de giunta. Florenti/ nuʒ anno incarnationis dñi M.cccc. xij/ cal. Iulij*. — (Catal. Alès, Supplément, p. 38.)

Diurnale Patav., 1511 (v. 76).

Brev. Strigon., 1ᵉʳ déc. 1511 (p. du titre).

Diurnale Patav., 1511 (v. 246).

Brev. Rom., 7 oct. 1512 (v. 194).

Brev. Rom., 7 oct. 1512 (p. du titre).

Diurnum ord. S. Dominici,
20 avril 1513 (p. du titre).

Brev. Rom., 7 oct. 1512 (r. 361).

Brev. Congregat. Casin., 15 juillet 1513 (v. 146).

959. — (Rom.) — Luc' Antonio Giunta, 7 octobre 1512 ; 8°. — (Berlin, R)

⁋ *Breuiariuȝ Romane curie cū apo/stillis tam capitulorum ac historia/ rum q̄ȝ etiam omniū remissionū/ in eo contētorū : insuper ɀ cū/ accōmodatiorib' figuris/ q̄ȝ alia hacten' īpressa.*

14 (2, 8, 4) ff. n. ch., les deux premiers sans signature, les cahiers suivants s. : *b, c.* — 496 ff. num. avec pagination incohérente, jusqu'à 512, s. : *1-50, abc, d-h, A-F.* — 8 ff. par cahier. (Cet exemplaire est incomplet de plusieurs ff., notamment du f. 400, où se trouve la souscription). — C. g. r. et n. — 2 col. à 36 ll. — Au-dessus du titre, vignette ombrée avec monogramme **L** : *la S^te Vierge au rosaire* Au-dessous du titre, marque du lis rouge florentin. La page est entourée d'une bordure ornementale. — (Pour le détail des gravures, voir le tableau ; reprod. p. 327.) — Encadrements aux pages r. 1, r. 2, r. 73, v. 91, r. 174, r. 195, r. 233, r. 260, r. 361 : dans le haut et sur le côté intérieur, petite bordure ornementale ; sur les deux autres côtés, blocs à figures se complétant l'un l'autre et représentant des épisodes de l'Ancien et du Nouveau Testament et de la Vie des Saints ; un de ces blocs (r. 361) est signé du monogramme **L** (voir reprod. p. 327.) — Dans le texte, nombreuses vignettes, dont plusieurs signées du monogramme **c** ; in. o. à figures.

960. — (Ord. fratr. Prædicat.) — Bernardino Stagnino, 20 avril 1513 ; 8°. — (Paris, N)

Diurnum ƀm consuetudinem/ sancti dominici nouiter im/ pressum ɀ correctuȝ.

8 ff. prél. n. ch., s. : ✠, encadrés d'une petite bordure ornementale. — 272 ff. num., s. : *aa-ȝȝ, AA-LL.* — 8 ff. par cahier. — 25 ll. par page. — Au-dessus du titre, petit bois signé du monogramme **Ꝟ** et représentant *S^t Dominique* (voir reprod. p. 327). Au bas de la page, une couronne dans un cadre accosté des mots : *In bibliotheca// sci Bernardini.* La page est entourée d'une petite bordure ornementale. — V. 210. *Procession de l'arche d'alliance,* avec monogramme **ta** (*Brev. Casin.,* 27 oct. 1506) ; petite bordure ornementale. — R. 211. Encadrement de page ; bordure ornementale en haut et à gauche ; à droite, trois petits bois ; au bas, bloc à figures. — Dans le texte, nombreux petits bois ; in. o. à figures.

R. 272 : *Diurnū ordinis sancti dn̄ici diligētis/ sime reuisū: feliciter explicit Uenetijs/ arte ac sumptibus domini Ber-/ nardini stagnini de Tridino/ de monte ferrato impressum/ Anno incarnationis dn̄i/ nostri Jesu Christi. M./ D. xiij. die p̄o Aprilis./ xx...* Au-dessous, le registre. Le verso, blanc.

961. — (Congregat. Casin.) — Jacobus Pentius de Leucho, 15 juillet 1513 ; 4°. — (Ratisbonne, K)

Breuiarium monasticū ƀm rituȝ ɀ morem/ monachoꝝ ordinis sancti benedicti de/ obseruātia casinensis ɔgregationis:/ al̄s scte iustine...

20 (8, 12) ff. prél. n. ch., s. : ✠, ✠✠. — 457 ff. num. par erreur ; 461, et 1 f. blanc, s. : *A-Q, S-Z, AA-QQ* (il n'y a pas de signature *R*). — 12 ff. par cahier, sauf *QQ*, qui en a 14. — C. g. r. et n. — 2 col. à 37 ll. — Au-dessous du titre, vignette : *S^t Benoît,* debout

Brev. Congregat. Casin., 15 juillet 1513 (v. 268).

Brev. Congregat. Casin., 15 juillet 1513 (v. 356).

Brev. Strigon., 4 janvier 1513 (v. 458).

sur un socle carré, tenant de la main droite la crosse abbatiale et de la main gauche un livre; à droite et à gauche, groupe de moines à genoux. — (Pour le détail des gravures, voir le tableau; reprod. pp. 328, 329.) — Tous les bois, ainsi que les pages en regard, sont entourés d'encadrements à figures. — Dans le texte, petites vignettes; in. o. à figures.

V. QQ₁₃: ⓐ *Breuiarium monasticum p̄m/ ritum ⁊ morem ɔgregationis ca◊/ sinensis aľs sancte Iustine diligē/ tissime reuisum correctū ac emē◊/ datū feliciter explicit:/ Uenetijsq⁊ / ꝑ Iacobum pentiu⁊ de Leucho/ accuratissime impressum. Anno/ a natiuitate domini. M.d.xiij./ viij. idibus Iulij.*

962. — (Strigon.) — Petrus Liechtenstein (pour Urban Kaym), 4 janvier 1513 ; 8°. — (Gran, C)

Breuiarium p̄m vsum/ ecclesie. Strigoñ.

8 ff. prél. n. ch. & n. s. — 490 ff. num., avec erreurs de pagination, s.: *a-ʒ*, ɔ, ꝝ, *aa-dd, F-K, A-Z, AA-EE*. — 8 ff. par cahier, sauf *b, K, EE*, qui en ont 6; *m*, qui en a 4; et *dd*, qui en a 12. — C. g. r. & n. — 2 col. à 36 ll. — Au-dessous du titre, marque d'Urban Kaym. — V. 90. *Annonciation* (reprod. dans *Les Missels vén.*, p. 210.) — V. 458. *Sᵗ Pierre & Sᵗ Paul* (voir reprod. p. 330.) — Aux pages en regard de ces deux gravures, encadrements formés de petites vignettes. — Dans le texte, vignettes, in. o. à figures.

R. EE₆: *Uenetijs imp̄ssi ī edibus/ Petri liechtenstein. Imp̄esis/ Urbāi keym librarii Būdeñ./ Anno. 1513. die. 4. Ianuarij.* Le verso, blanc.

963. — (Ord. Camaldal.) — Bernardino Benali, 19 avril 1514; 4°. — (Venise, C; Bibl. Charles-Louis de Bourbon)

Breuiarium monasti/ cum bm ordinem/ Camaldulen/ sem.

12 (8, 4) ff. prél. n. ch., s. : ✠, *1*. — 478 ff. num. par erreur : 474, s. : *A-Y, aa-pp, aaa-ccc, Aa, Bb.* — 12 ff. par cahier, sauf *P, Q, Bb*, qui en a 8; *pp*, qui en a 4; *ccc*, qui en a 6. — C. g. r. et n. — 2 col. à 35 ll. — Au-dessus du titre, vignette ombrée : *le doge Pietro Urseolo agenouillé aux pieds de S^t Romuald*. Ce bois est encadré

Brev. ord. Camaldul., 19 avril 1514 (p. du titre).

d'une bordure ornementale fermée dans le haut par un bloc représentant la *Visitation* (voir reprod. p. 331). — R. A. Encadrement de page, avec bloc inférieur représentant l'*Annonciation*, signé du monogramme **L** (*Brev. Rom.*, 7 oct. 1512). — R. 185. Encadrement de page à figures : bloc supérieur, la *Véronique* (voile à la S^{te} Face) tenue par deux anges; bloc inférieur : le Christ entre Moïse et Elie; bloc de droite : les patriarches de Constantinople, Jérusalem, Antioche, Alexandrie ; bloc de gauche : les apôtres S^t Pierre, S^t Paul, S^t André, S^t Jean. — Dans le texte, quelques vignettes; in. o. à figures.

R. Bb_8 : ℂ *Breuiariũ monasticũ bm ordinẽ Camaldulẽseȝ Uenetijs absolutũ/... Et p Bernardinũ Benalium/ accuratissime ĩpressuȝ. Anno dñi. M.D.xxij. Die. xix. Aprilis.* Au-dessous, le registre. Le verso, blanc.

964. — (Rom.) — Bernardino Benali, 4 mai 1514; 4°. — (Innsbrück, U)

ℂ *Breuiariũ Romanuȝ nouissime exa-/ctissima cum emendatũ ac ĩpressuȝ/ nõ sine numeris ad omnia ʒ in/ ipsomet breuiario : ʒ in sin-/ gulis Biblie libris fa-/ cillime inuenienda : q̃ȝ iucũdissimis/ imaginibus/ excultuȝ.*

18 (8, 6, 4) ff. prél. n. ch., s. : ✠, ✠✠, ✠✠✠. — 522 ff. num. par erreur : 518, s. : *a-ȝ, ʒ, ꝓ, ꝗ, A-S.* — 12 ff. par cahier, sauf *S*, qui en a 6. — C. g. r. et n. — 2 col. à 36, 41 et 42 ll. — En tête de la page du titre, petite vignette : *S^t Pierre & S^t Paul*. —

V. ✠✠✠₄. *Procession de l'arche d'alliance*, avec signature **vgo** *(Offic. B. M. V.*, 3 avril 1513). — Encadrement à la Gregorius ; dans le haut, le Christ entre Moïse & Elie, figures à mi-corps ; sur le côté intérieur, petits médaillons avec figures de prophètes en buste ; sur le côté extérieur, médaillons plus grands de St Grégoire, St Jérôme, St Ambroise, St Augustin ; dans le bas, un ange tenant deux écus. — V. 68. *Annonciation* (reprod. dans *Les Missels vén.*, p. 167) ; encadrement de petits bois, séparés par des versets imprimés en rouge. — V. 89. *Nativité de J. C. (Offic. B.M.V.*, 26 juin 1501, v. c_2) ; encadrement de petits bois. — V. 107. *Adoration des Mages (Missels vén.*, p. 103) ; encadrement de petits bois. — V. 174. *Résurrection (Missels vén.*, p. 126) ; encadrement de petits bois. — V. 194. *Ascension (Brev. Rom.*, 6 juin 1505) ; encadrement de petits bois. — V. 250. *Martyre de St André (Brev. Casin.*, 15 juillet 1513 ; encadrement comme dans ce précédent Bréviaire. — V. 346. *Assomption (id.)* ; encadrement comme dans ce précédent Bréviaire. — V. 389. *Toussaint (Brev. fratr. Præd.*, 23 mars 1503) ; encadrement de petits bois. — V. 411. *St Pierre et St Paul (id.)* ; encadrement de petits bois. — V. 452. *Annonciation*, avec signature **vgo** *(Brev. Rom.*, 24 nov. 1511) ; encadrement formé de quatre blocs à figures. — Aux pages en regard de ces gravures, encadrements composés de petites vignettes séparées par des versets en rouge ; les pages r. 181, r. 251, r. 347, r. 453, contiennent un encadrement formé de quatre blocs : dans le haut, la *Véronique* (voile à la Se Face) tenue par deux anges ; sur le côté intérieur, figures en buste de St Jean Chrysostome, St Basile, St Athanase, St Grégoire de Nazianze ; sur le côté extérieur, bustes des quatre patriarches de Constantinople, Jérusalem, Antioche et Alexandrie ; dans le bas, le Christ entre Moïse et Elie. — Dans le texte, nombreuses vignettes, dont plusieurs avec le monogramme **L** ; au v. 289, la petite *Crucifixion*, signée **la** *(Orarium S. Mariæ Antwerp.*, 23 juillet 1502). — In. o. à figures.

R. 452 : ℭ *Breuiariũ Iuxta scissime ro/ mane eccl̄e ordinē felici fine ͻsũ/ matuȝ ẽ ;... Uenetijsqȝ ĩdustria/ ɀ sumptib' Bernardini de beʒ/ naleis impressuȝ fuit. Anno ab/ icarnatōe d̃ni n̄ri iesu xp̄i. 1514./ Die. iiij. Mensis Madij.* Le verso du dernier f., blanc.

965. — (Strigon.) — Luc'Antonio Giunta (pour Jacobus Schaller), 12 août 1514 ; 8°. — (Gran, C)

Breuiariuȝ Strigon.../ cum... ac perutili repertorio in marg./... Insu/ per ɀ cum imaginibus figuʒ/ risqȝ ɓm congruenʒ/ tiam festiuiʒ/ tatum. (Titre détérioré par une déchirure).

20 (8, 4, 8) ff. prél. n. ch., les deux premiers cahiers s. : ✠, ✠✠, le troisième cahier ayant pour signature les chiffres *i-4*, au bas des quatre premiers ff. — 479 ff. num. et 1 f. blanc, s. : *a-ȝ, ɀ, ͻ, ꝗ, A-Z, AA-LL*. — 8 ff. par cahier, sauf *i*, qui en a 12, et *FF*, qui en a 4. — C. g. r. & n. — 2 col. à 36 ll. — Au-dessous du titre, figure de St *Adalbert (Brev. Strigon.*, 1er déc. 1511). — (Pour le détail des gravures, voir le tableau.) — Encadrements aux pages en regard des gravures : dans le haut et sur le côté intérieur, bordure ornementale ; sur les deux autres côtés, blocs se complétant l'un l'autre, et copiés des livres de liturgie de Stagnino ; un de ces blocs (r. 441), représentant la comparution de St Pierre devant un magistrat romain, est signé du monogramme **L** (voir *Brev. Rom.*, 7 nov. 1512). — Dans le texte, vignettes et in. o. à figures.

R. 479 : *Strigoniensis ecclesie breuia/ rium impressoria arte. Luce/ antonij de giunta florētini. Im/ pensis ꝓo Iacobi Schaller li/ brarij Budensis : ad optatum/ finem peruenit. Uenetijs. 1514. pridie idus augusti.* Au-dessous, marque à fond noir des frères Alantse.[1] Le verso, blanc.

[1]. Pourquoi cette marque au lieu de celle de Jacobus Schaller, qui est indiqué comme ayant fait les frais d'impression du livre ? Peut-être y a-t-il eu, le tirage étant terminé, substitution d'un éditeur à un autre, comme nous le voyons dans les deux *Bréviaires* pour le diocèse d'Augsbourg, imprimés par Liechtenstein le 18 février 1517 et le 16 février 1518.

Brev. ord. fratr. Prædicat., 22 sept. 1514 (v. 306).

966. — (Ord. frat. Prædicat.) — Bernardino Stagnino, 22 septembre 1514; 4°. — (Londres, BM)

Breuiarium iuxta ritū predicato/rum lectiōibus p ferias z oct. re/fertum : ac multis frigijs z fi/guris insignitū decoratūqʒ / nuperrime impressum / deuoti fratres ac so/rores accipite.

20 (8, 12) ff. prél. n. ch., s. : ✠, ✠✠. — 426 ff. num. par erreur : 443, s. : *a-z*, *z, ꝑ, ꝗ, aa-ff, hh-nn*. — 12 ff. par cahier, sauf *a, b, e, f, g, ff, hh*, qui en ont 8, et *nn*, qui en a 10 ; le dernier f., blanc. — C. g. r. et n. — 2 col. à 37 ll. — En tête de la page du titre, petite vignette : figure de S^t *Dominique* avec monogramme 𝕴 (*Diurnum fratr. Præd.*, 20 avril 1513). Au-dessous du titre, petite marque à fond rouge de Stagnino.

Au bas de la page, bois oblong : la Sibylle de Cumes révélant à l'empereur Auguste la naissance du Christ. La page est encadrée d'une petite bordure ornementale. — Les pages du calendrier ont une bordure du même genre, fermée dans le bas par un bloc à figures représentant les occupations agricoles et ménagères des diverses saisons. — (Pour le détail des gravures, voir le tableau ; reprod. p. 333.) — Toutes les gravures sont entourées d'encadrements ainsi composés : au-dessus du bois, un des blocs à figures signalés dans plusieurs *Missels* de Stagnino, entre autres le *Miss. Rom.*, 3 juillet 1509 ; au-dessous, deux vignettes séparées par des versets en rouge ; sur chacun des deux côtés, quatre vignettes de même ; et, pour clore l'encadrement, en haut et en bas, une bordure à motif ornemental. — Aux pages en regard de ces gravures, encadrements du même genre, sauf, dans le haut, un bloc à figures plus étroit et non surmonté d'une bordure. — Dans le texte, nombreuses vignettes ; in. o. à figures.

V. 443 : ⊂ *Ad laudem ⁊ gloriam summe ⁊ indiuidue trinitatis ⁊ beatissi/ me virginis Marie... Breuiarium ɓm ordinem fratrum predicatorũ/ ad instar ordinarij rubricarum : ɓm capitulorum generaliũ or/ dinationes... Per spectabilem Virum dñm/ Bernardinum stagnignuʒ* (sic) *de monteferrato Venetijs feliciter ex/ plicit. Anno dñi. M.ccccxiiii. Die xxij. septembris.* Au-dessous, marque de Stagnino, à fond blanc.

967. — (Ord. frat. Prædicat.) — Bernardino Stagnino, 3 janvier 1514 ; 8°. — (Munich, R)

Le titre manque dans cet exemplaire. — 24 (8, 10, 6) ff. prél. n. ch., s. : ✠, 1, 2. — 424 ff. num. par erreur 420, s. : *a-t, tv, v-ʒ, ʒ, ꝑ, ꝗ, aa-ff, fff, gg-ʒʒ, ʒʒ, ꝑꝑ, ꝗꝗ.* — 8 ff. par cahier, sauf *o, tv, ꝑ,* qui en ont 4 ; *fff, pp, rr,* qui en ont 12. — C. g. r. et n. — 2 col. à 36 ll. — Pages du calendrier encadrées d'une petite bordure ornementale fermée, dans le bas, par un bloc à figures où sont représentées les occupations agricoles et ménagères pour les diverses saisons. — (Pour le détail des gravures, voir le tableau.) — Encadrements aux pages en regard des gravures : dans le haut et sur le côté intérieur, petite bordure de feuillage ; à droite et dans le bas, blocs à figures qui se complètent l'un l'autre, et représentant des épisodes de l'Ecriture sainte et de la Vie des Saints (déjà signalés dans les *Missels rom.*, 3 juillet 1509 et 6 février 1518, du même imprimeur). — Dans le texte, nombreuses vignettes ; in. o. à figures.

R. 420 : ⊂ *Ad laudem ⁊ gloriam summe ⁊ indiuidue trinitatis :... Breuiarium ɓm ordinem fratrum pre/ dicatorum... Per spectabilem Uirũ dñm Bernardinũ/ stagninũ de tridino sub monteferrato : impressũ Uenetijs felici/ter finẽ suũ sumpsit. Anno dñi. M.ccccc.xiiij. Die. iij. Ianuarij.* Le verso, blanc.

968. — (Rom.) — Bernardino Benali (pour L. A. Giunta), 1514 ; 4°. — (Bibl. Charles-Louis de Bourbon)

Breuiariũ Romanuʒ nouissime exac/ tissima cura emendatũ ac ĩpressuʒ/ nõ sine numeris ad omnia ⁊ in/ ipsomet breuiario : ⁊ sin/ gulis Biblie libris fa/ cillime inueniẽda/ q̃ʒ iucũdissimis/ imaginibus excultuʒ.

18 ff. prél. n. ch., s. : ✠. — 518 ff. num. s. *a-ʒ, ʒ, ꝑ, ꝗ, A-S.* — C. g. r. et n. — 2 col. à 36 ll. — « Le titre porte l'image de S^t *Etienne*, ce qui fait présumer que ce *Bréviaire* était à l'usage d'une église dédiée à ce saint ; l'on voit également sur le titre la marque des Junte, la fleur de lis, en rouge. — Dans ce *Bréviaire*, en dehors des têtes d'offices et d'évangiles, on ne relève pas moins de 162 figures de moyenne grandeur et 11 grandes ; ces dernières, bordées de cadrats ou compartiments à sujets, expliqués par des légendes imprimées en rouge, sont placées en tête des Psaumes, des offices de l'Avent, de Noël, de l'Epiphanie, de la Résurrection, de l'Ascension, de la Toussaint, des Communs des Saints, de l'Immaculée Conception, etc., représentant le symbole de ces fêtes, autrement dit, les Quinze Mystères. »

A la fin : *Uenetijsq̃ʒ ĩdustria ⁊ sumptibus Bernardini de Benaleis impressuʒ fuit. anno 1514.* — (Catal. Alès, p. 264.)

969. — (Strigon.) — Luc' Antonio Giunta, 4 avril 1515 ; 4°. — (Budapest, M, U ; Gran, C)

Breuiarium ɓm vsum alme Ecclesie/ Strigonień : nuper impressum/ cum quotationibus in mar·/ gine : psalmorum : hym¤/ norum añaruʒ ʀ ʀio·/ rum :... ac etiam q̃ʒ pluri/ bus figuris decoratum/ Urbanus Kaym/ Librarius Budenss (sic).

12 ff. prél. n. ch., s. : ✠. — 400 ff. num., s. : *a-ʒ, ʒ, ɔ, ɥ, A-Z, ʒ*. — 8 ff. par cahier. — C. g. r. et n. — 2 col. à 37 ll. — Sur la page du titre, entre les deux noms : *Urbanus// Kaym*, marque à fond noir de l'éditeur. — (Pour le détail des gravures, voir le tableau.) — Les gravures, ainsi que les pages en regard, sont encadrées de petites vignettes séparées par des versets de l'Ecriture, imprimés en rouge ; certains de ces petits bois portent le monogramme ç. — Dans le texte, vignettes, dont plusieurs avec ce même monogramme ; in. o. florales et à figures, de diverses grandeurs.

R. 400 : ℂ *Finit breuiarium ɓm ordinem alme ecclesie Strigonień./ Impressum Uenetijs per nobilem viʀ̃ Lucantonium/ de giunta florẽtinum. Impẽsis Urbani kaym li·/ brarij Budeń. Anno dñi. M. cccc./ xv. die. 4. Aprilis.* Au-dessous, marque du lis rouge florentin. Le verso, blanc.

970. — (Patav.) — Petrus Liechtenstein (pour Leonard & Lucas Alantse), 25 mai-26 juillet 1515 ; 8°. — (Munich, R ; Bibl. Charles-Louis de Bourbon)

1ᵉʳ volume. — *Breuiarium ɓm/ chorum alme Ecclesie/ Patauiensis.*

12 (8, 4) ff. prél. n. ch., s. : ✠, *l*. — 382 ff. num. s. : *a-ʒ, ʒ, ɔ, ɥ, A-Y*. — 8 ff. par cahier, sauf *r*, qui en a 4, et *Y*, qui en a 10. — C. g. r. et n. — 2 col. à 31 ll. de *a* à *m*₈ (Psautier), et à 37 ll. de *n* à la fin du volume. — Au-dessous du titre, bois ombré : *Sᵗ Etienne et Sᵗ Valentin* (reprod. dans *Les Missels vén.*, p. 151.) — (Pour le détail des gravures, voir le tableau ; reprod. p. 336.) — Encadrements aux pages r. 1, r. 97, r. 133, r. 201 : dans le haut et sur le côté intérieur, bordure de feuillage ; sur le côté extérieur, cinq vignettes ; dans le bas, trois autres petits bois. — Dans le texte, à partir du Commun des Saints (cahier *n*), vignettes avec encadrement à fronton, telles que dans la plupart des livres de liturgie de Liechtenstein. — In. o. à figures.

R. 382 : ℂ *Breuiarium pars estiualis/ ɓm Chorum Patauiensis ec·/ clesie cũ quotatiõibus in mar·/ gine : psalmoʀ : hymnorum : an·/ tiphonarum : respõso-riorum/... suisqʒ passim aptissi·/ me figuris coornatũ : mira for·/ mãdi arte perui-giliqʒ cura so·/ lertis viri Petri Liechtẽstein./ Impẽsa p̃o Leonardi ʒ Luce/ Allantse fratrũ bibliopolaruʒ wieneń. Absolutũ est Uenetijs/ Anno salutigero. 1515. Die/ 25. Maij...* Au-dessous. *Registrum partis estiualis*. Le verso, blanc.

2ᵐᵉ volume. — Même titre que le précédent. — 12 (8, 4) ff. prél. n. ch., le 1ᵉʳ cahier sans signature, le 2ᵐᵉ s. : *A*. — 376 ff. num., s. : *a-ʒ, ʒ, ɔ, ɥ, A-X*. — 8 ff. par cahier. — C. g. r. et n. — 2 col. à 37 ll. — V. *A*₄, v. 96, v. 124 : mêmes bois que dans la première partie, aux pages correspondantes. — Encadrements aux pages r. 1, r. 97, r. 129 : dans le haut et sur le côté intérieur, bordure de feuillage ; sur les deux autres côtés, quatre petits bois.

R. 376 : ℂ *Breuiariũ pars hyemalis/ ɓm Chorũ Patauiẽsis ecclesie/... mira formandi arte perui/ giliqʒ cura solertis viri Petri/ Liechtenstein. Impensa vero/ Leonardi et Luce Allãtse fra/ truʒ bibliopolarũ wieneń. Ab·/ solutum est Uenetijs Anno sa/ lutigero. 1515. Die. 26. Iulij/...* Au-dessous : *Registrum partis hyemalis*. Le verso, blanc.

971. — (Rom.) — Luc' Antonio Giunta, 5 juin 1515 ; 8°. — (Munich, Libr. L. Rosenthal, 1894)

Breuiariũ Romane curie cum apostillis tã càpłoʀ ac historiaʀ qʒ etiã ofum remissionũ in eo cõtentoʀ : insup ʒ cum accõmodatioribus figuris qʒ alia hactenus ipressa.

Brev. Patav., 25 mai 1515 (v. ✠).

Brev. Patav., 25 mai 1515 (v. 132).

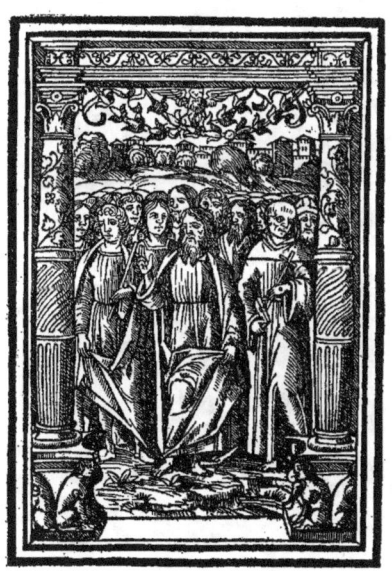

Brev. Patav., 25 mai 1515 (v. 200).

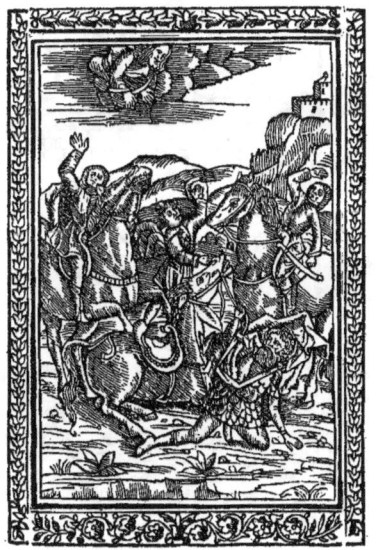

Brev. Rom., 5 juin 1515 (v. 72).

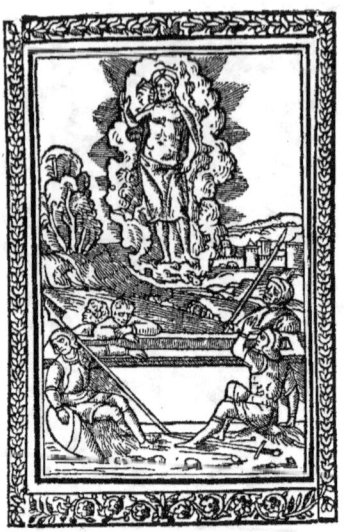
Brev. Rom., 5 juin 1515 (v. 113).

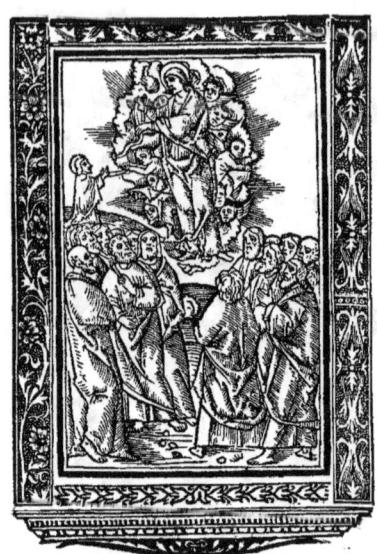
Brev. Rom., 5 juin 1515 (v. 312).

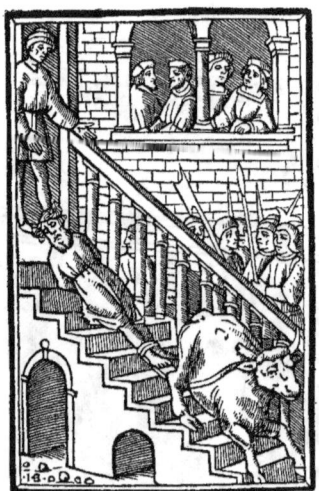
Brev. Rom., 5 juin 1515 (v. 232).

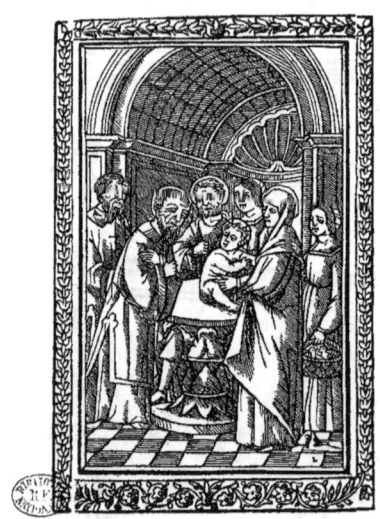
Brev. ord. fratr. Præd., 7 août 1515 (v. 376).

Brev. Rom., 5 juin 1515 (v. 400).

Diurnale ord. S. Bened., 13 juillet 1515 (v. 174).

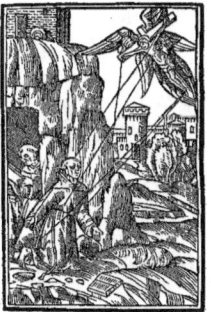
Brev. Rom., 5 juin 1515 (v. 424).

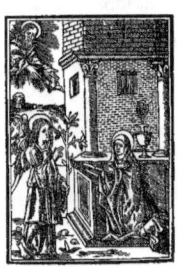
Diurnale ord. S. Bened., 13 juillet 1515 (v. 142).

Brev. Rom., 5 juin 1515 (v. 360).

Diurnale ord. S. Bened., 13 juillet 1515 (v. 251).

20 (8, 8, 4) ff. prél. n. ch., s. : *a-c*. — 512 ff. num. s. : *1-50, a-h, A-F*. — 8 ff. par cahier. — Manquent 12 ff. dans cet exemplaire. — C. g. r. et n. — 2 col. à 36 ll. — Au-dessus du titre : un moine agenouillé au pied d'une croix dressée sur un monticule et chargée d'instruments de la Passion. — Les pages du calendrier sont encadrées d'une petite bordure ornementale, fermée au bas par de petites vignettes médiocres. — (Pour le détail des gravures, voir le tableau; reprod. pp. 336-338.) — Encadrements aux pages r. 1, r. 73, v. 91, r. 114, r. 233, r. 260, r. 313, r. 361 : dans le haut et sur le côté intérieur, bordure étroite de feuillage ; sur les deux autres côtés, blocs à figures se complétant l'un l'autre et représentant des épisodes de l'Ecriture sainte et de la Vie des Saints. Ces blocs sont, comme les bois de page, des copies de gravures de livres de liturgie édités par Stagnino, notamment du *Missale Rom.*, 3 juillet 1509 et du *Missale Rom.*, 7 avril 1511. — Dans le texte, petites vignettes, dont bon nombre portent le monogramme ϲ. — In. o. à figures et florales.

R. 400 : *Breuiarium secundum ritum sancte romane ecclesie... feliciter explicit : In alma Uenetiaʒ vrbe per Lucantoniũ de giunta Florentinum accuratissime impressuʒ Anno salutifere domini nostri iesu christi incarnationis quingētesimo. xv. supra millesimuʒ nonis Iunij.*

972. — (Ord. S. Benedicti) — Luc' Antonio Giunta (pour Leonard & Lucas Alantse), 13 juillet 1515 ; 12°. — (Vienne, R — ✭)

ℂ *Diurnale monasticum/ secundum Rubricam/ romanam ℞ scd̄m ri/ tum ℞ consuetudi/ neʒ monasterij/ beate marie/ virgĩs aĩs/ Scotorũ viēne or/ dinis scī benedicti.*

16 (8, 8) ff. prél. n. ch., s. : ✠, ✠✠. — 336 ff. num. *a-ʒ, ℞, ɔ, ꝗ, A-Q*. — 8 ff. par cahier. — C. g. r. et n. — 27 ll. par page. — V. ✠✠₈. *David*. — V. 142. *Annonciation*. — V. 251. *Descente du St-Esprit* (voir les reprod. p. 338.) — Encadrements aux pages en regard de ces bois : dans le haut et sur le côté intérieur, petite bordure ornementale ; sur le côté extérieur, deux petites vignettes ; dans le bas, bloc à figures et à fond criblé, de l'*Offic. B. M. Virg.*, 26 juin 1501. — Dans le texte, sept petites vignettes médiocres. — In. o. de divers genres.

B. 336 : ℂ *Diurnale monasticũ... Impssis venetijs sũma diligētia dn̄i Lu/ cātonij de giũta florētini. Impēsis ʋo Leonar/ di ℞ Luce alantsee vienēsiuʒ Anno a saluti/ fera incarnatione qngentesimo decimoquinto/ supra millesimũ. die. xiij. Iulij* Au-dessous, marque du lis rouge florentin. Le verso, blanc.

973. — (Ord. fratr. Prædicat.) — Luc' Antonio Giunta, 7 août 1515 ; 8°. — (Berlin, R)

Breuiariuʒ predicatoꝝ/ Nuper impressum cum quotationibus in/ margine : psalmoꝝ : hymnoꝝ : antipho/ naꝝ : ℞ ℞iorum... q̄ʒpluribus fi/ guris decoratum.

24 (8, 8, 8) ff. prél. n. ch., s. : ✠, 1, 2. — 424 ff. num., s. : *a-ʒ, ℞, ɔ, ꝗ, aa-ʒʒ, ℞℞, ɔɔ, ꝗꝗ, AA*. — 8 ff. par cahier. — C. g. r. et n. — 2 col. à 36 ll. — Au-dessus du titre, petite vignette : *St Dominique* tenant de la main droite un livre, un crucifix et une branche de lis, et portant de la main gauche l'église symbolique. Au bas de la page, marque du lis rouge florentin. La page est encadrée d'une petite bordure ornementale. — Les pages du calendrier sont encadrées. — (Pour le détail des gravures, voir le tableau ; reprod. p. 337.) — Encadrements aux pages en regard de ces gravures : dans le haut et sur le côté intérieur, petite bordure ornementale ; sur les deux autres côtés, blocs à figures qui se complètent l'un l'autre, et représentant des épisodes de l'Ancien et du Nouveau Testament et de la Vie des Saints. Un de ces blocs représentant l'*Annonciation* est signé du monogramme ʟ (*Brev. Rom.*, 7 oct. 1512.) — Dans le texte, nombreuses vignettes, dont plusieurs portent le monogramme ϲ. — In. o. à figures et autres, de diverses grandeurs.

Brev. Kiem., 5 oct. 1515 (p. du titre).

R. 424 :*... Breuiarium ƀm ordinem fratrũ pre/ dicatorum ad instar ordinarij rubricarum... Per/spectabilem Uirum dominum Lucamantonium de giunta Flo/ rentinum impressum Uenetiis feliciter explicit Anno domini/ M CCCCCXV Die VII Augusti. Laus deo.* Le verso, blanc.

974. — (Kiem.) — Petrus Liechtenstein (pour Wolfgang Magerl), 5 octobre 1515- 3 mars 1516; 8°. — (Londres, BM ; Munich, R ; Salzbourg, U ; Bibl. Charles-Louis de Bourbon).

1ᵉʳ volume. — *Breuiarium kiemeñ./ Pars Hyemalis.*

12 (8, 4) ff. prél., n. ch. s. : *A-B.* — 362 ff. num. s. : *a-ʒ, ʑ, ꝛ, ꝝ, A-T.* — 8 ff. par cahier, sauf *q,* qui en a 10. — C. g. r. et n. — 2 col. à 37 ll. — Au-dessus du titre : *Sᵗ Sixte et Sᵗ Sébastien.* — (Pour le détail des gravures, voir le tableau ; reprod. pp. 340, 341.) — Encadrements aux pages r. 1, r. 95, r. 280 : dans le haut et sur le côté intérieur, bordure de feuillage ; sur le côté extérieur et dans le bas, trois petits bois. — Dans le texte, vignettes avec encadrements à colonnes et à fronton, de modèles variés. — In. o. à figures.

R. 362 : ℂ *Partis hyemalis Breuia-/riũ ƀm choꝝ Eccl̃ie kiemēsis :/... mira formandi arte per/ uigiliaʒ cura solertis viri Pe ‧ / tri Liechtenstein. Impẽsa ꝑo/ Wolfgãgi Magerli de salʒ/burg. Absolutuʒ est Uenetijs/ Anno salutigero. 1515. Die. 5./ Octobris...* Au-dessous, le registre. Le verso, blanc.

2ᵐᵉ volume. — *Breuiarium kiemeñ./ Pars Estiualis.*

12 (8,4) ff. prél. n. ch., s. : *A, B.* —352 ff. num. par erreur : 346, s. : *a-q,* ℂ *r —* ℂ *ʒ,* ℂ *ʑ,* ℂ *ꝛ,* ℂ *ꝝ,* ℂ *A —* ℂ *R.* — 8 ff. par cahier sauf *m,* qui en a 6, et *q,* qui en a 10. — Même description que pour le précédent, sauf ces différences : au v. 136 : *Résurrection* (*Brev. Patav.,* 25 mai 1515) ; le bois de la *Toussaint* est au v. 186, et les deux derniers encadrements aux pages r. 139 et r. 187.

R. ℂ *R₈* (chiffré 346) : ℂ *Partis estiualis Breuiarium ƀm chorum Ecclesie kiemè /sis :.... mira formandi arte peruigiliaʒ / cura solertis viri Petri Liechtē‧/ stein. Impẽsa vero Wolfgãgi Magerli de salcʒ·/burg. Absolutuʒ/ est Uenetijs/ Anno/ Uirgi‧/ net partus. 1516. Die. 3. Martii...* Au-dessous, le registre. Le verso, blanc.

975. — (Ord. Carmelit.) — Luc'Antonio Giunta, 4 décembre 1515 ; 8°. — (Ratisbonne, K)

Breuiarium Carmelitarum/ nouiter impressuʒ cũ annotationibus in margi·/ ne...

36 (8, 8, 8, 12) ff. prél. n. ch., s. : ✠, ✠✠, *c, dd.* — 480 ff. num., s. : *a-ʒ, ʑ, ꝛ, ꝝ, aa-ʒʒ, ʑʑ, ꝛꝛ, ꝝꝝ.* — 8 ff. par cahier. — C. g. r. et n. — 2 col. à 36 ll. — En tête de la page du titre, petite vignette : la Sᵗᵉ Vierge tenant l'enfant Jésus, assise entre deux anges ; au-dessous du titre, marque de lis rouge florentin. — (Pour le détail des gravures, voir le tableau.) — Encadrements aux pages en regard des gravures, ainsi qu'au r. 298 et au v. 356 : dans le haut et sur le côté intérieur, petite bordure ornementale ; sur les deux autres côtés, blocs à figures qui se complètent l'un l'autre, et

Brev. Kiem., 5 oct. 1515 (v. 130).

représentant des épisodes de l'Ancien et du Nouveau Testament. — Dans le texte, petites vignettes.

R. 480 :... *In clarissima venetia*/ *rum vrbe : Impensis domini luce/ antonij de giunta florentini/ diligentissime impressum/... anno/ domini. 1515 pridie/ nonas decêbris*. Au-dessous, le registre.

976. — (Rom.) — Luc' Antonio Giunta, 8 février 1515 ; 8°. — (Innsbruck, U)

Breuiariũ Romanũ nouissime ĩ / pressum cũ annotationiõ numeroꝝ in margini-/ bus psalmoꝝ: hymnoꝝ: antiphonaꝝ / ɀ responsoriorũ :...

16 (8,8) ff. prél. n. ch., s. : *a*, *A*. — 538 ff. num. par erreur : 536, s. : *1-52, a-o*. — 8 ff. par cahier. — C. g. r. et n. — 2 col. à 36 et 37 ll. — En tête de la page du titre, qui est encadrée d'une bordure ornementale : un calice tenu par deux anges en buste, issant d'un nuage. Au-dessous du titre, marque du lis rouge florentin. — Le verso du titre, et les pages suivantes jusqu'au v. a_7 où se termine le calendrier, sont ornés d'une bordure du même genre que celle de la page du titre. Au bas des pages du calendrier, vignettes représentant les occupations agricoles et ménagères propres aux diverses saisons. — (Pour le détail des gravures, voir le tableau ; reprod. p. 342.) — Plusieurs bois sont encadrés de petites vignettes sur trois côtés. — Encadrements aux pages en regard des gravures, ainsi qu'au r. 2 et au r. 354 : dans le haut et sur le côté intérieur, bordure de feuillage ; sur le côté extérieur, trois vignettes séparées par des versets en rouge ;

Brev. Rom., 8 févr. 1515 (v. 63).

dans le bas, bloc à motif ornemental et deux figures de prophètes séparées par des versets en rouge. — Dans le texte, petites vignettes ; in. o. à figures.

R. 416 : ℭ *Breuiarium p̄m rituȝ san-/cte romane ecclesie summa cũ/ diligentia emendatum... ƺ in alma Uenetia-/ rum vrbe per Lucantonium / de giunta Florentinuȝ impres-/ suȝ feliciter explicit. Anno ab / incarnatione dominica. M. d./ xv. Octauo die februarij.* Le verso du dernier f., blanc.

977. — (Rom.) — Luc' Antonio Giunta, 1515 (?) ; 8°. — (Munich, R)

Breuiariũ Romanũ nouissime ĩ/ pressum cũ annotationɞ numeroȝ in margini-/ bus psalmoȝ : hymnoȝ : antiphonaȝ/ ƺ responsoriorũ.

Cet exemplaire doit être la seconde partie du *Bréviaire*, 8 février 1515 (qui a été reliée à la suite des ff. prél. et dont les ff. num. vont de 425 à 536 ; signatures : *a, A* (ff. prél.), *a-o* (ff. num.). — 8 ff. par cahier. — C. g. r. et n. — 2 col. à 36 ll. — En tête de la page du titre, qui est encadrée d'une bordure ornementale : un calice tenu par deux anges en buste, nimbés, issant d'un nuage. Au-dessous du titre, marque du lis rouge florentin. — Le verso et les pages suivantes jusqu'au v. a_7, où se termine le calendrier, sont ornés d'une bordure du même genre que celle de la page du titre. Au bas des pages du calendrier, vignettes représentent les occupations agricoles et ménagères

Breuiarium Frifingeñ.
Pars Hyemalis.

Brev. Frising., 15 mars 1516 (p. du titre).

propres aux diverses saisons. — (Pour le détail des gravures, voir le tableau.) — Encadrements aux pages r. 425, r. 449, r. 489 : dans le haut et sur le côté intérieur, bordure de feuillage ; sur le côté extérieur, trois vignettes séparées par des versets en rouge ; dans le bas, bloc à motif ornemental, et deux figures de prophètes séparées par des versets en rouge. — Dans le texte, petites vignettes. — V. 536, blanc.

978. — (Frising.) — Petrus Liechtenstein (pour Johann Oswald), 15 mars 1516 ; 8°. — (✩)

1ᵉʳ vol. — *Breuiarium Frisingeñ./ Pars Hyemalis.*

12 (8, 4) ff. prél. n. ch., n. : *A, B.* — 332 ff. num. par erreur : 329, et dont le dernier est blanc, s. : *a-k*, ℭ *l-*ℭ *ʒ*, ℭ *z*, ℭ *ꝑ*, ℭ *ꝗ*, ℭ *A-*ℭ *R*. — 8 ff. par cahier, sauf *h, k*, qui en ont 4 ; *i*, ℭ *M*, ℭ *R*, qui en ont 6 ; ℭ *P*, qui en a 10. Après le f. 65, est intercalé un f. qui porte le chiffre 63 répété, et la signature *S* en rouge. — C. g. r. et n. — 2 col. à 39 ll : — Au-dessus du titre : *La Sᵗᵉ Vierge entre Sᵗ Corbinien et Sᵗ Sigismond* (voir reprod. p. 343). — (Pour le détail des gravures, voir le tableau.) — Chaque bois de page est encadré d'une bordure de rinceaux de feuillage. — Encadrements aux pages r. 1, r. 69, r. 234, r. 291 : dans le haut et sur le côté intérieur, bordure de feuillage ; sur le côté extérieur, trois vignettes ; dans le bas, cinq autres petits bois. — Dans le texte, à partir du f. 69 (*Pars hyemalis de tēpore*), vignettes avec encadrement à fronton ; in. o. — R. 233. Au bas de la page, marque à fond noir de l'éditeur ; au-dessous : *Ioannes Oswalt Ciuis Augu/ stensis.*

R. 329 : ⟨ Par/tis hyema⸗/lis Breuiarium b̃m chorum Ecclesie frisin⸗/gensis :... aliquibus figu/ris aptissime coornatum. mi⸗/ra formandi arte peruigi⸗/liq3 cura solertis viri Pe⸗/tri liechtenstein. Im/pensa vero Egre⸗/gij viri Ioan⸗/nis Os⸗/walt./ Absolu⸗/tum est Ue⸗/netijs. An⸗/no vir⸗/ginei partus./ 1516. Die. 15./ Martij... Au verso, le registre.

2ᵐᵉ vol. — *Breuiarium Frisingeñ./ Pars Estiualis.*

12 (8, 4) ff. prél. n. ch., s. : *A, B.* — 350 ff. num, et 2 ff. n. ch., dont le dernier est blanc, s. : *a-3, z, ꝓ, ꝯ, A-T.* — 8 ff. par cahier, sauf *h, i, k,* qui en ont 4 ; *O, R,* qui en ont 10. — Mêmes indications que pour le précédent, sauf au v. 68 : *Résurrection (Brev. Patav.*, 25 mai 1515). Les autres bois de page sont placés respectivement aux pages v. 64, v. 159, v. 310, v. 336. — Encadrements comme ci-dessus aux pages r. 1, r. 69, r. 160, r. 311.

R. T₇ : ⟨ *Partis Estiualis Breuiariũ b̃m choru3 Ecclesie fri⸗/singensis :... aliquibus figu⸗/ris aptissime coornatũ. mira for⸗/mãdi arte periugiliq3 cura/solertis viri Petri li⸗/echtenstein. Im/pensa vero/egregij vi⸗/ri Ioãnis./ Oswalt. Absolu/tum est Uenetijs An⸗/no virginei partus. 1516./ Die. 15. Martij...* Au-dessous, le registre. Le verso, blanc.

979. — (Rom.) — Luc' Antonio Giunta, 20 mai 1516 ; 4°. — (Munich, R)

Breuiarium Romanum Nuper impressum cu3/quotationib̃⁹ ĩ margĩe psalmorũ hymnorũ :/ añarũ ꝓ ꝶiorũ :...

Réimpression du *Bréviaire*, 20 août 1508 (sauf le cahier signé : *300* dans les ff. prél.).

R. 440 :... *Anno ab incarnatiõe dñi/ nostri iesu xp̃i quingentesimo. xvj./ supra millesimum. xiij. calendas/ Iunij.*

980. — (Ord. fratr. Prædicat.) — Luc' Antonio Giunta, 28 juin 1516 ; 4°. — (Londres, BM ; Berlin, E)

Breuiariũ predicatorũ lectionibus ꝑ fe/rias τ oct̃. refertũ : ac etiã cũ quotatio/ nib̃⁹ in margine psalmoꝝ : hymno/rũ τ añaru3 :...

Même description que pour le *Brevarium ord. frair. Præd.*, 28 septembre 1508, sauf les différences suivantes : pas de gravure au v. 125 ; pas d'encadrement au r. 126. — V. 129. *Résurrection* (reprod. dans *Les Missels vén.*, p. 126). — R. 130. Encadrement de page. — Dans le texte, vignettes, parmi lesquelles deux portent le monogramme **ta** : v. 272, *Crucifixion* (*Orarium S. M. Antwerp.*, 23 juillet 1502) ; v. 329, *Pietà* (*id.*).

V. nn₉ :... *Breuiarium/ b̃m ordinẽ fratrum p̃dicatoꝝ... Per spectabile3 virũ dñm Lucãantoniu3/ de giũta Florentinũ impressum Uenetijs feliciter explicit. Anno dñi/ M.ccccxvj. Die. xxviij. Iunii.*

981. — (Brixin.) — (Jacobus Pentius de Leucho) pour Johann Oswald, 1516 ; 8°. — (Munich, R ; Salzbourg, U)

1ᵉʳ vol. — *Breuiarium diocẽb Brixiñ./ Pars hiemalis.*

12 (8, 4) ff. prél. n. ch., s. : ✠, ✠. — 376 ff. num., avec pagination erronée, s. : *1-38, A-K.* — 8 ff. par cahier, sauf les cahiers *11* et *K*, qui n'en ont que 4. — C. g. r. et n. — 2 col. à 37 ll. — Au-dessous du titre, les armes de l'évêché de Brixen. — V. 64. *Procession de l'arche d'alliance*, avec signature **vɢo** (*Offic. B. M. Virg.*, 3 avril 1513). — V. 72. *Mort de la S*ᵗᵉ *Vierge* (*id.*), encadrée d'une bordure à fond criblé employée dans l'atelier de Pentius de Leucho. — R. du 1ᵉʳ f. du cahier *12*, non chiffré : *Tabula ptis hiemalis.* En tête de la 1ʳᵉ col., marque rouge de Joannes Oswald.— R. *12*₈, blanc. Au verso : *Annonciation*, avec signature **vɢo** (reprod. pour l'*Offic. B. M. Virg.*, 20 octobre 1522) ; bordure à fond criblé mentionnée ci-dessus. — V. *37*₈

(chiffré 292) et v. C_8 (chiffré : 332) : même bois. — V. 38_8 (chiffré : 300). *Ascension* (voir reprod. p. 345) ; même bordure à fond criblé. — Encadrements aux pages r. 1, r. 89, r. 233, r. 293, r. 309 : blocs à figures copiés de ceux des livres de liturgie de Stagnino. — Dans le texte, petites vignettes ; in. o. à figures.

R. K_4 (chiffré : 384) : ℂ *Finis breuiarij ptis hiema/lis alme eccīie Brixiñ. Impssi/ Uenetijs impēsis Ioānis osual/ di ciuis Augustensis :... Anno. nať. dñi. 1516. zč.* Le verso, blanc.

Brev. Brixin., 1516 (v. 300).

2ᵐᵉ vol. — *Breuiarium dioceß Brixiñ./ Pars estiualis.*

16 (8, 4, 4) ff. prél. n. ch., s. : ✠, ✠, ✠✠. — 368 ff. num. avec pagination erronée, s. : *1-35*, *A-M*. — 8 ff. par cahier, sauf les cahiers *22* et *35*, qui n'en ont que 4. — La 1ʳᵉ partie est paginée de 1 à 298 (au lieu de 272) ; les cahiers *A-M*, dont la pagination va de 309 à 404, doivent appartenir, comme l'indique d'ailleurs la suscription, à la *Pars hyemalis* du même *Bréviaire*. — Au-dessous du titre, armes de l'évêché de Brixen. — R. ✠✠. En tête de la 1ʳᵉ col., marque à fond noir de Joannes Oswald. — V. 64 et v. 72. Mêmes bois que dans le 1ᵉʳ vol. — V. 164. *Assomption* (*Brev. Casin.*, 15 juillet 1513). — V. 332. *Annonciation*, avec signature **vco**, comme dans le 1ᵉʳ vol. — Les trois dernières de ces gravures sont encadrées de la bordure ornementale à fond criblé, signalée plus haut. — Encadrements aux pages r. 1, r. 165, r. 309 : dans le haut et sur le côté intérieur, petite bordure ornementale ; sur les deux autres côtés, blocs à figures se complétant l'un l'autre, et représentant des épisodes de l'Ancien & du Nouveau Testament. Le r. 85 est orné d'un encadrement différent : bordure ornementale à fond criblé dans le haut et sur les côtés ; dans le bas, deux blocs à figures, de style français. — Dans le texte, quelques vignettes ; in. o. à figures de diverses grandeurs.

S. adalbertus S. figifmúdus. S. vitus. S. wenczeflaus.

Brev. Prag., 10 oct. 1517 (v. du titre).

R. 404 : *Finis breuiarij ptis hiema/lis alme ecclie Brixiñ. Impssi/ Uenetijs impēsis Ioānis osual/ di ciuis Augustensis :... Anno. nat. dñi. 1516. zč.* Le verso, blanc.

982. — (Prag.) — Petrus Liechtenstein, 10 octobre-17 novembre 1517 ; 8°. — (Londres, BM)

Breuiarium horarū canonicarum ſm veram/ rubricā archiepiscopatus pragen͂ : cū quotae/ tionibus in margine Psalmoꝝ Hymnoɇ/ rum : antiphonaꝝ : responsorioruꝫ : ...✠/ Anno. 1517. Die. 10. Octobris/ Uenetijs ex officina littera-/ ria Petri Liechtensten (sic).

12 (8, 4) ff. prél. n. ch., s. : *A, B.* — 510 ff. num. et 8 ff. n. ch., s. : *u-ʒ, z, ꝑ, ꝗ, A-Z, AA-PP.* — 8 ff. par cahier, sauf *m*, qui en a 10, et *OO*, qui en a 12. — C. g. r. et n. — 2 col. à 31 ou 37 ll. — V. du titre : les quatre saints patrons de la Bohême, S*t* Adalbert, S*t* Sigismond, S*t* Viet, S*t* Wenceslas. — (Pour le détail des gravures, voir le tableau ; reprod. p. 346.) — Encadrements aux pages en regard des gravures : dans le haut et sur le côté intérieur, bordure de feuillage ; sur le côté extérieur, cinq vignettes ; dans le bas, trois autres petits bois. — Dans le texte, petites vignettes, in. o. à figures.

V. B_4 : le registre ; au-dessous : *Anno. 1517. Die. 10. Octobris/ Uenetijs ex officina littera-/ ria Petri Liechtensten* (sic). — R. 510 : *Finis breuiarij pragensis archiepiscopatus./ Laus Deo Optimo Maximoqʒ/ Anno virginei partus. 1517. Die. 17. Nouembris./ Uenetijs in Edibus Petri Liechtenstein.* Le verso, blanc.

983. — (Patav.) — Luc' Antonio Giunta (pour Léonard et Lucas Alantse), 17 octobre 1517 ; f°. — (Bibl. Charles-Louis de Bourbon — ☆)

Breuiarium hiemalis partis z/ Estiualis ſm chorum Patauiensis ecclesie : cū quotatio ɇ/ nibus in margine : psalmorum: hymnorum: antipho/ narum z responsoriorum : ac etiam capitulo-/ rum z hystoriarum : quo videlicet Biblie/ libro z quotio capitulo facillime in/ ueniantur: suisqʒ passim aptissi/ me figuris coornatum.

18 (8, 10) ff. prél. n. ch., s. : ✠, ✠✠. — 317 ff. num. et 1 f. n. ch., s.: *a-ʒ, z, ꝑ, ꝗ, A-O.* — 8 ff. par cahier, sauf *O*, qui en

Brev. Prag., 10 oct. 1517 (v. 117).

Brev. Patav., 17 oct. 1517 (v. ✠ ✠₁₉).

Brev. August., 18 févr. 1517 (v. 86).

a 6. — C. g. r. et n. — 2 col. à 46 ll. — Au-dessous du titre: *S^t Etienne et S^t Valentin*.
— (Pour le détail des gravures, voir le tableau ; reprod. p. 347.) — Encadrements aux
pages r. 1, r. 36, v. 59, v. 72, v. 99, r. 140, r. 171, r. 211, v. 306 : dans le haut et
dans le bas, blocs à figures déjà signalés dans plusieurs *Missels* (Dieu le Père entouré
d'anges musiciens ; la Cène ; la Sibylle de Cumes prédisant à Auguste la naissance du
Christ, etc.) ; sur le côté intérieur, bordure étroite ornementale ; sur le côté extérieur
cinq vignettes. — Dans le texte, vignettes, dont plusieurs portent les monogrammes
c ou ʟ ; in. o. à figures.

R. O_6 : ℂ *Finis Breuiarij ...Impressi Uenetijs per/ honestũ virũ D. Lucantoniũ.
de giunta flo/ rentinũ Impẽsis v̄o leonardi ac luce alantsee fratrum : ciuium z
biblio/ polarum vienẽsiũ... Anno domini. 1517. Die decimoseptimo mensis Octobris.*
Au-dessous, le registre ; plus bas, marque du lis rouge florentin. Le verso, blanc.

984. — (August.) — Petrus Liechtenstein (pour Martin Strasser), 18 février 1517 ;
8°. — (Munich, R)

Le titre manque. — 12 (8, 4) ff. prél. n. ch., s. : ✠, ℂ *B*. — 376 ff. num. par
erreur : 410, s. : *a-l*, ℂ *m-*ℂ*y*, ℂ *A-*ℂ *X, Y, Z, AA-CC*. — 8 ff. par cahier, sauf *l* et ℂ*X*, qui
en ont 6, et *CC*, qui en a 4. — C. g. r. et n. — 2 col. à 37 ll. — Le registre, au r. ℂ B_4,
après la table. — (Pour le détail des gravures, voir le tableau ; reprod. p. 348.) —

Chaque bois est encadré d'une bordure de feuillage. — Aux pages en regard, encadrements : dans le haut et sur le côté intérieur, bordure de feuillage ; sur le côté extérieur et dans le bas, quatre petites vignettes. — ln. o. à figures.

V. CC$_4$:... Bre/ uiarum.../ iuxta ritū alme ecclesie Augu/ stensis :... De/ mū Uenetijs in edibus Petri/ Liechtenstein impressum : Im/ pensis prouidi viri Martini/ Strasser ciuis Augusteñ. An/ no. 1517. die. 18. Februarij. Le nom : Martini Strasser est imprimé en noir (toute la souscription étant en rouge) sur une petite bande de papier qui a été collée pour remplacer le nom de l'éditeur mentionné tout d'abord, Johann Oswald, dont la marque à fond noir est placée plus bas.

985. — (Rom.) — Jacobus Pentius de Leucho, 10 mars 1518 ; 4°. — (Munich, Librairie L. Rosenthal, 1896)

Breuiarium Romanum nouissime exactissima cura emēdatū ac impressuȝ nō sine numeris ad omnia ɀ in ipsomet breuiario : ɀ in singulis Biblie libris facillime inueniēda : qȝ iucūdissimis imaginibus excultuȝ.

18 (8, 6, 4) ff. prél. n. ch., s. : ✠, ✠✠, ✠✠✠. — 514 ff. num. s. : a-ȝ, ɀ, ɔ, ꝗ, A-S. — 12 ff. par cahier, sauf M, R, qui en ont 8, et S, qui en a 6. — C. g. r. et n. — 2 col. à 36 ll. — En tête de la page du titre, petit bois : St *Pierre et St Paul.* — (Pour le détail des gravures, voir le tableau.) — Aux pages en regard des gravures et au r. 281, encadrements à figures. — Dans le texte, vignettes, in. o. à figures et autres, de divers grandeurs.

R. 514 : *Impressum. Uenetijs p Iacobum Pentium de Leuco. Impressorem accuratissimum Anno Dñi. M. xviij. Die. x. mensis Marcij.* Le verso, blanc.

986. — (Salzburg.) — Luc' Antonio Giunta (pour Johann Oswald), 30 avril 1518 ; 8°. — (Londres, BM ; Munich, R ; Bibl. Charles-Louis de Bourbon — ☆)

1er vol. — *Breuiariū p̄m vsum/ Alme Ecclesie/ Saltȝburgeñ./ Pars Hyemalis.*

16 (8, 8) ff. prél. n. ch., s. : ✠, ✠✠. — 348 ff., s. : a-ȝ, ɀ, ɔ, ꝗ, A-R. — 8 ff. par cahier, sauf R, qui en a 12. — C. g. r. et n. — 37 ll. par page. — Au-dessous des trois premières lignes du titre, les armes de l'évêché de Salzbourg. Le verso du titre, blanc. — (Pour le détail des gravures, voir le tableau.) — Encadrements aux pages r. 1, r. 73, r. 97, v. 102, r. 105, v. 110, r. 113, r. 153, r. 173, r. 262, r. 298, r. 334 : dans le haut et sur le côté intérieur, petite bordure de feuillage ; sur le côté extérieur, trois vignettes ; dans le bas, bloc à figures, à fond criblé, de l'*Offic. B. M. V.*, 26 juin 1501. — Dans le texte, petites vignettes dont quelques-unes portent le monogramme ꞓ ; in. o. à figures et in. florales, de diverses grandeurs.

R. 348 : ℭ *Ad laudem gloriam ɀ ho-/ norȩȝ sanctissime ac indiuidue/ Trinitatis : ɀ Beatissime sem/ per virginis Marie ac totius/ celestis Curie : Pars hyema-/ lis Breuiarij Saltzburgensis/ alme Ecclesie feliciter Expli-/ cit Uenetijs impressa in Edi-/ bus Luce Antonij de giunta flo-/ rentini Impensis vero proui-/ di viri Ioannis osualdi augu-/ stensis Anno virginei partus/ 1518 Die 30 mensis aprilis.* Le verso, blanc.

2me vol. — *Breuiariū p̄m vsum/ Alme Ecclesie/ Saltȝburgeñ./ Pars Estiualis.*

Même composition que la partie précédente jusqu'au f. t_8. A la suite, 180 ff. avec pagination de 349 à 528, et s. : AA-YY. — 8 ff. par cahier, sauf YY, qui en a 12. — Encadrements aux pages r. 349, v. 425.

R. 528 :... *Pars estiua/ lis breuiarij Saltȝburgēsis/ Alme ecclesie feliciter Expli-/ cit Uenetijs impressa in edi/ bus Luceantonij de giunta flo-/ rētini Impēsis vero proui-/ di viri Ioannis osualdi augu-/ stensis Anno virginei partus./ 1518. Die 30 mēsis aprilis.* Le verso, blanc.

Brev. Rom. (germanicè), 31 oct. 1518 (v. B₄).

Brev. Rom. (germanicè), 31 oct. 1518 (v. 94).

Brev. Rom. (germanicè), 21 oct. 1518 (r. 212). Brev. Rom. (germanicè), 21 oct. 1518 (r. 212).

987. — (Rom.) — Jacobus Pentius de Leucho, 7 octobre 1518; 12°. — (Munich, Libr. L. Rosenthal, 1896)

Breuiariuʒ Romanũ Nuper impressum cum quotationibus in margine : psalmoɋ : hymnoɋ antiphonarum ʒ ʀiorum : ac etiam capituloɋ ʒ historiarum quo biblie: ʒ quoto capitulo facillime inueniantur : qʒ pluribus figuris decoratum.

20 (8, 8, 4) ff. prél. n. ch., s. : *a-c*. — 512 ff. num., s. : *1-50*, *a-h*, *A-F*. — 8 ff. par cahier. — C. g. r. et n. — 2 col. à 33 ll. — Au-dessus du titre, petit bois : S⁺ François d'Assise recevant les stigmates. La page est entourée d'une bordure ornementale à fond criblé. Au verso, bordure du même genre. — Les pages du calendrier sont encadrées de même sur trois côtés ; dans le bas, blocs à figures, à fond criblé, où sont représentées les occupations agricoles et ménagères propres aux diverses saisons. — (Pour le détail des gravures, voir le tableau.) — Les bois v. 72, v. 312, v. 406, v. 424, v. 464, ont une bordure ornementale à fond criblé. — Encadrements aux pages r. 1, r. 2, r. 73, r. 91, r. 174, r. 195, r. 233, r. 260, r. 313, v. 361 : dans le haut et sur le côté intérieur, bordure étroite de feuillage ; sur le côté extérieur et dans le bas, blocs à figures se complétant l'un l'autre, et représentant des épisodes de l'Ecriture sainte et de la Vie des Saints ; copies très médiocres de parties d'encadrements qu'on voit dans plusieurs livres de liturgie de Stagnino, notamment dans les *Missels* 3 juillet 1509, 7 avril 1511 et 6 février 1518. Ces copies sont différentes de celles que nous avons signalées dans le *Brev. rom.*, 5 juin 1515, imprimé par L. A. Giunta.

R. 400 :... *In alma Uenetiaɋ vrbe per Iacobum de Leuco accuratissime Impressum Anno salutifere domini ñri Iesu christi incarnationis quingentesimo. 18. supra millesimuʒ nonis Octobris.* Le verso, blanc.

988. — (Rom. [germanicè]) — Gregorius de Gregoriis, 31 octobre 1518 ; 4°. — (Munich, R)

Pas de titre. 16 (8,8) ff. prél. n. ch., dont le premier est blanc, et s. : *A*, *B*. — 452 ff. num., s. : *a-ʒ*, *ʒ*, *ꝓ*, *ꝗ*, *A-Z*, *Aa-Hh*, suivis de 30 ff. chiffrés de 601 à 630 et s. : *AA-DD*, après lesquels viennent encore 16 ff. chiffrés de 453 à 468, et s. : *Ii*, *Kk* (La pagination et les signatures des cahiers semblent indiquer que ces deux derniers cahiers devraient être placés immédiatement après *Hh* ; peut-être y a-t-il eu interversion, du fait d'un relieur). — 8 ff. par cahier, sauf *m*, *M*, *DD*, *Ii*, qui en ont 6, et *Kk*, qui en a 10. — C. g. r. et n. — 2 col. à 38 ll. — R. A_{ij}. Préface, avec les armoiries de Christophe Frangipan[1] et de sa femme Apollinia. — Ensuite, 6 ff. pour le calendrier, orné de vignettes que nous avons signalées dans plusieurs *Missels* de Gregorius, notamment dans le *Miss. rom.*, mars 1518 ; puis 8 ff. pour les tables. — (Pour le détail des gravures, voir le tableau ; reprod. pp. 350, 351.) — Les gravures, ainsi que les pages en regard, et les pages v. 139 et r. 401, sont entourées d'encadrements formés de blocs à figures, précédemment signalés dans nos descriptions des *Missels* de Gregorius : médaillons renfermant les bustes des Evangélistes, des Pères de l'Eglise latine, des Sibylles ; Jésus assis, bénissant, entre S⁺ Christophe et S^{te} Lucie ; la Sibylle de Cumes prophétisant à l'Empereur Auguste la naissance du Christ ; la Cène, etc.

V. 629 : *Ein end hat das deutsch römische breuier wellches ausʒ dē la/ teinischen römischē breuier noch rechtem woren gemäinen deut/schē durch kosten dessʒ obgemelten edelen hoch gebornen hern/ hern Christofel von frangepā Fürst und graff ʒu Zeug Vegel vñ Madrusch..... Gedruckt uñ sälicklichē mit fleissʒ vollēdet ʒū Uenedig*

[1]. Christophe Frangipan, prince hongrois au service de Maximilien, fut fait prisonnier par les Français et enfermé à Torcello, près de Venise, où sa femme Apollinia vint le rejoindre. Il employa les loisirs de sa captivité, qui dura 53 mois, jusqu'en 1518, à la traduction allemande du Bréviaire romain. Son œuvre, revue et coordonnée par le frère Jacob Wyg, de Colmar, fut imprimée à 400 exemplaires aux frais de Frangipan par les Gregori.

durch den erberē mei/ ster Gregoriū de gregorijs. Im Iar nach christi vnsers herrē ge/ burt dausēt. v. hūdert vñ xviij. iaram lestē dag dessz monatz Oc/tobris... — R. 630 : le registre ; le verso, blanc.

989. — (August.) — Petrus Liechtenstein (pour Martin Strasser), 16 février 1518-1519 ; 8°. — (Vienne, U ; Munich, R ; Ratisbonne, K)

1ᵉʳ vol. — *Breuiariū p̄m ritum alme/ ecclesie Augustensis./ Pars hyemalis.*

12 (8,4) ff. prél. n. ch., s. : ✠, B. — 410 ff. num., avec erreurs de pagination, s. : *a-z, z, ɔ, ꝗ, A-Z, AA-CC*. — 8 ff. par cahier, sauf *l*, qui en a 6, et *CC*, qui en a 4. — A la suite, 56 ff. n. ch. s. : *DD-LL*, cahiers de 8 ff., sauf *DD* et *LL*, qui en ont 4. — C. g. r. et n. — 2 col. à 37 ll. — Au-dessus des deux premières lignes du titre : *la Sᵗᵉ Vierge entre Sᵗ Ulric et Sᵗᵉ Afre*[1] (voir reprod. p. 353). — V. ✠₈. Cadran pour l'indication de la lettre dominicale et du nombre d'or. — (Pour le détail des gravures, voir le tableau.) — Les gravures sont encadrées d'une bordure ornementale. Aux pages en regard, encadrements formés de petites vignettes sur le côté extérieur et dans le bas, et d'une bordure ornementale sur les deux autres côtés. — Quelques in. o. à figures.

Brev. August., 16 févr. 1518 (p. du titre).

V. 410 : ❡ *Habes itaqz lector amice./ Calendariū : Psalterium : Bre/ uiarium : ꝛ cōmune sanctoruz/ iuxta ritū alme ecclesie Augu/stensis :..... De/ mū Uenetijs in edibus Petri/ Liechtenstein impressum : Im/ pensis prouidi viri Martini/ Strasser ciuis Augusteñ. An/no. 1518. die. 16. Februarij*. Le nom : *Martini Strasser* a été collé dans le texte, par dessus le nom de Joannes Oswald dont la marque à fond noir occupe le bas de la page. — Les derniers cahiers non chiffrés contiennent l'index, qui se termine au r. *LL*₄ par la souscription suivante : *Finit Index breuiarij par/ tis hyemalis Eccl̄ie Augusten/sis. Uenetijs ex officina littera/ria Petri Liechtenstein. Im/ pensis prouidi viri Martini/ Strasser Anno. 1519.* Ici encore, le nom : *Martini Strasser* a été collé par-dessus un autre. Au verso, même marque qu'au v. 410.

2ᵐᵉ vol. — *Breuiariū p̄m ritum alme/ ecclesie Augustensis./ Pars Estiualis.*

12 (8,4) ff. prél. n. ch., s. : ✠, B. — 376 ff. num. 1-340, puis 375-410, s. : *a-l*, ❡ *m-❡ y*, ❡ *A-❡ Z, Y, Z, AA-CC*. — 8 ff. par cahier, sauf *l*, ❡ *Z*, qui en ont 6, et *CC*, qui en a 4. — A la suite, 46 ff. n. ch., s. : *DD-II*, cahiers de 8 ff., sauf *DD*, qui en a 4, et *II*, qui en a 10. — Mêmes indications que pour le précédent volume, sauf le placement du

1. « Le poisson que porte souvent Sᵗ Ulric, évêque d'Augsbourg,... rappelle la circonstance de sa vie que nous allons exposer. Le saint évêque d'Augsbourg soupant un jeudi soir avec son ami Sᵗ Conrad, évêque de Constance, qui était venu le visiter, leur pieuse conversation les fit demeurer à table jusqu'à une heure très avancée de la nuit. Cela fit qu'un envoyé du duc de Bavière, apportant un message pour Ulric, trouva les deux évêques assis le vendredi matin devant une table servie en gras. Ulric, cependant, ne songeant qu'à récompenser le courrier pour sa commission, prit un plat sur la table pour en gratifier cet homme. L'envoyé, afin de desservir les deux évêques, raconta ce qu'il avait vu ; et pour preuve, voulut présenter le morceau de viande qui lui avait été remis. Or, il se trouva n'avoir plus qu'un poisson, ce qui naturellement donna peu de créance à son récit & le fit passer pour un calomniateur ». (P. Cahier, *op. cit.*, II, p. 555).

Sᵗᵉ Afre, martyre, mourut en 304, attachée à un arbre au milieu d'un bûcher en feu.

Diurnum Rom., 22 févr. 1518 (v. 120).

bois de la *Toussaint* au v. 158. Les deux souscriptions finales sont également comme ci-dessus, avec la même particularité quant au nom de l'éditeur.

990. — (Rom.) — Gregorius de Gregoriis, 22 février 1518; 8°. — (Londres, BM)

Diurnū Romanū nup cum/ quotationib' ī margine/ impressuȝ : insup ʑ mul/ tis figuris ƀm festi/ uitatū ɔuenien/tiam depictū.

12 ff. prél. n. ch., s. : ✠. — 352 ff. num. par erreur : 348, s. : *a-p, A-Z AA-FF.* — 8 ff. par cahier. — C. g. r. et n. — 25 ll. par page. — En tête de la page du titre: un moine agenouillé, les mains jointes, au pied d'un monticule où est dressée une croix chargée d'instruments de la Passion. Au-dessous du titre, marque du lis rouge florentin. — (Pour le détail des gravures, voir le tableau; reprod. p. 354.) — Encadrements aux pages r. 1, r. 196, r. 281 : dans le haut et sur le côté intérieur, petite bordure de feuillage ; sur le côté extérieur, trois vignettes ; dans le bas, bloc à figures et à fond criblé, de l'*Offic. B. M. V.*, 26 juin 1501 ; r. 117 : encadrement du même genre, mais dont le bloc inférieur est à fond blanc et à trois compartiments. — Dans le texte, vignettes ; in. o. à figures de diverses grandeurs.

V. 331 : ⁌ *Explicit cōpendiū diurni ƀm ordi·/ nē sancte Romane ecclesie :... Venetijsqȝ p dn̄m/ Gregoriū de gregorijs imps/sum. Anno dn̄i. M. cccc./ xviij. die 22. Februarij....* Le f. 332 est blanc,

991. — (Rom.) — Luc' Antonio Giunta, 1ᵉʳ avril 1519 ; 8°. — (Rome, Ca)

⁌ *Breuiarium Romanū nouissime īpressuȝ / cum annotationib' numeroȝ in margi/ nibus psalmoȝ : hymnoruȝ : antipho/ narū ʑ respōsorioȝ :...*

16 ff. prél., dont les 8 premiers sans signature, les suivants s. : *A.* — 528 ff. num. par erreur : 536, s.: *1-52, a-o.* — 8 ff. par cahier. — C. g. r. et n. — 2 col. à 37 ll. — Au-dessous du titre : un calice tenu par deux anges en buste issant d'un nuage. Au bas de la page, marque du lis rouge florentin. La page est encadrée d'une petite bordure de feuillage. — Les pages du calendrier, entourées sur trois côtés d'une bordure du même genre, sont ornées, dans le bas, de blocs à figures représentant les occupations agricoles et ménagères propres aux diverses saisons de l'année. — (Pour le détail des gravures, voir le tableau.) — Encadrements aux pages en regard des gravures, ainsi qu'aux pages r. 1, et r. 2 : dans le haut et sur le côté intérieur, petite bordure de feuillage ; sur le côté extérieur, trois vignettes séparées par des versets en rouge ; dans le bas, deux figures de prophètes, en buste, séparées par deux versets en rouge. Plusieurs des bois de page ont un encadrement du même genre. — Dans le texte, vignettes de diverses grandeurs, dont quelques unes sont signées du monogramme ꞓ. — In. o. à figures.

R. 416 : ℭ *Breuiarium ℔m ritum san-/cta* (sic) *romane ecclesie.... in alma Uenetia-/ rum vrbe per Lucantonium de giunta Florentinum impressuƺ/ feliciter explicit. Anno ab īcar/ natiōe dominica. M. d. xix. die/ primo aprilis.* — Le verso du dernier f. est blanc.

992. — (Ord. S. Benedicti.) — Petrus Liechtenstein (pour Lucas Alantse), 15 juillet 1519; 8°. — (Munich, R; Budapest, M; Bibl. Charles-Louis de Bourbon)

Breuiariū ordinis sancti Be/ nedicti de nouo in monte/ p̄anonie Sancti marti/ ni : Ex rubrica patrū/ mellicen̄. sūma/ diligētia ex/ tractuƺ.

16 (6, 4, 6) ff. prél. n. ch., s. : ✠, *A, B.* — 485 ff. num. de 17 à 501, et 1 f. blanc, s. : *a-ƺ, ᴢ, ⱷ, ч, A-Z,* ℭ *a —* ℭ *l.* — 8 ff. par cahier, sauf *o*, qui en a 6, *K̄,* ℭ *d*, qui en ont 10, et ℭ *l*, qui en a 12. — C. g. r. et n. — 2 col. à 29 ll.

— Au-dessous du titre, petite vignette : S^t Benoît, *in cathedra*, tenant de la main droite la crosse abbatiale, et de la main gauche un livre sur le plat duquel est posé un vase d'où sort un serpent. Au bas de la page : *Lucas Alantse libra/ rius Wiennēsis* [1]. Le verso, blanc. — (Pour le détail des gravures, voir le tableau; reprod. p. 355.) — Chaque bois de page est enfermé dans un encadrement à colonnes et à fronton. — Encadrements aux pages en regard des gravures : dans le haut et sur le côté intérieur, bordure de feuillage ; sur le côté extérieur et dans le bas, trois vignettes. — In. o. à figures.

Brev. ord. S. Bened., 15 juillet 1519 (v. 466).

V. 501 : ℭ *Breuiarium ℔m ritum ac morem monachorum sancti/ Benedicti de obseruātia ℔m rubricam sancti martini/ sacri monasterij montis p̄anonie totius regni/ vngarie... Feliciter explicit Noua im/ pressione luculentū. Anno. 1519./ Die. 15./ Iulij. Uenetijs in/ Edibus Petri Liech/ tenstein. Mandato/ Luce Alantse Li/ brarij Wien/ nen/ sis.*

993. — (Strigon.) — Petrus Liechtenstein (pour Urban Kaym), 4 janvier 1519; 8°. — (Budapest, M ; Erlau, A)

Breviarum ℔m vsum al-/ me Ecclesie Strigon̄.

16 (8, 8) ff. prél. n. ch., s. : ✠, ✠✠. — 496 ff. num., s. : *a-ƺ, ᴢ, ⱷ, ч, aa-ii, A-Z, AA-EE.* — 8 ff. par cahier, sauf *l, EE*, qui ont 6 ff., et *m*, qui en a 4. — C. g. r. & n. — 2 col. à 37 ll. — Au-dessus du titre, vignette : *Immaculée Conception.* Au bas de la page, marque à fond rouge de l'éditeur, surmontée de la mention : *Urbanus Kaym Libra-/ rius Budensis.* — (Pour le détail des gravures, voir le tableau.) — Chaque gravure est entourée d'une bordure ornementale. Les pages en regard sont encadrées de petites vignettes. — Dans le texte, vignettes ; in. o. à figures, de diverses grandeurs.

R. 496 : ℭ *Uenetijs ī officia litteraria/ Petri Liechtenstein. Impēsis/ Urbaī kaym librarij Budeñ./ Anno. 1519. die. 4. Ianuarij.* Le verso, blanc.

1. Dans l'un des deux exemplaires conservés au Musée National de Budapest, cette mention est remplacée par la suivante : *Urbanus Kaym Librarius Budensis.* Pour tout le reste, le volume est identique à l'autre exemplaire.

994. — (Strigon.) — Luc' Antonio Giunta (imp. heredum Urbani Kaym), 27 juin 1520; 8°. — (Erlau, A, L)

Ordinarium/ Strigonieñ.

135 ff. num. et 1 f. blanc, s. : *A-R.* — 8 ff. par cahier. — C. g. r. et n. — 30 ll. par page. — Au-dessous du titre : *la S^{te} Vierge au rosaire*, avec monogramme **L** (*Brev. Rom.*, 7 oct. 1512). Au bas de la page, marque d'Urban Kaym. — R. A_{ij} : ℭ *Ordinariuȝ seu ordo diuin' ḃm ritũ ⁊ ꝑsuetu/ dinē alme Strigonieñ. Ecclesie Incipit feliciter.* Sur la gauche des onze premières lignes de texte, in. o. *R*, enfermant une figure de saint nimbé, les deux mains croisées sur la tranche d'un livre.

V. 135 : ℭ *Ordinarium Strigonieñ. accuratissime reui/ sum. Impressum Uenetijs per dñm Lu/ camantoniũ de Giunta florentinũ Ex/ pensis heredũ. q. Urbani kaym/ librarij Budeñ. Feliciter ex/ plicit. Anno dñi. M./ cccc. xx. Iunij. xxvij.* Au-dessous, le registre. Au bas de la page, marque du lis rouge florentin.

995. — (Congregat. Casin.) — Luc' Antonio Giunta, 1^{er} août 1520 ; 4°. — (Montpellier, M)

ℭ *Breuiarium monasticũ ḃm ritum ⁊ morem mo-/ nachorũ ordinis sancti bñdicti de obseruantia/ casinensis congregationis. aľs sancte iusti-/ ne : cuȝ nouo ac perutili repertorio ad/ quelibet facile in ipso breuiario in/ uenienda...*

20 (8, 12) ff. prél. n. ch., s. : ✠, ✠✠. — 467 ff. num. par erreur : 461, et 1 f. blanc, s. : *A-Z, AA-QQ.* — 12 ff. par cahier. — C. g. r. et n. — 2 col. à 37 ll. — Au bas de la page du titre, marque du lis rouge florentin. La page est encadrée d'une bordure ornementale. — (Pour le détail des gravures, voir le tableau.) — Toutes les gravures ont un encadrement composé de petites vignettes séparées par des légendes en rouge. — Dans le texte, vignettes ; in. o. de diverses grandeurs.

V. QQ₁₂ : *Breuiariũ monasticũ ḃm ritũ ⁊ morē cõ/ gregationis casinēsis alias sancte Iusti/ ne diligentissime reuisum correctũ/ ac emēdatũ feliciter explicit : Ve/ netijsqȝ p Lucãantoniũ de gi/ untis florētinũ accuratissi/ me ĩpressuȝ Anno a nati/ uitate dñi qngētesimo/ vigesimo supra mille/ simũ kľs augusti.*

996. — (Frising.) — Petrus Liechtenstein (pour Johann Oswald), 1520 ; f°. — — (Munich, R)

1^{er} vol. — *Scamnalia ḃm ritum ac ordinē ec/ clesie ⁊ diocesis Frisingeñ./ Pars estiualis.*

14 (8, 6) ff. prél. n. ch., s. : *A-B.* — 258 ff. num. s. : *a-f,* ℭ*g-* ℭ*ȝ,* ℭ*ʒ,* ℭ*ꝑ,* ℭ*ꝯ,* ℭ*A-* ℭ*H.* — 8 ff. par cahier, sauf *f,* ℭ*D,* ℭ*G,* ℭ*H,* qui en ont 6 ; ℭ*g,* ℭ*h,* qui en ont 4 ; et ℭ*F,* qui en a 10. — C. g. r. et n. — 2 col. à 43 ll. — Au-dessous du titre : armes de Philippo de Bavière, évêque de Freising (reprod. dans *Les Missels vén.*, p. 148). — Au verso : *La S^{te} Vierge entre S^t Corbinien et S^t Sigismond* (id. p. 147). — V. 50. *Crucifixion.* C'est la gravure que nous avons reproduite dans *Les Missels vén.*, p. 230, mais réduite aux seules figures du Christ sur la croix, de la S^{te} Vierge et de S^t Jean ; les trois anges, le soleil et la lune, ainsi que la bordure d'encadrement, ont été supprimés ; de plus, la croix et les deux personnages de la S^{te} Vierge et de S^t Jean ne sont pas sur le même plan horizontal. Cette représentation était donc, comme bon nombre d'autres planches de grande dimension, composée de plusieurs morceaux ajustables *ad libitum.* — V. 54. *Résurrection* (*Brev. Patav.*, 25 mai 1515). — In. o. à figures, de diverses grandeurs. — V. 228 : *Registrum partis estiualis.*

R. 258 : ℭ *Anno 1520 Uenetijs in Edi/ bus Petri Liechtenstein./ Impensis Ioan/ nis oswalt.* Au-dessous, marque à fond noir de Johann Oswald. Au verso : ✠ *1520 Uenetijs.* Au-dessous, grande marque de Liechtenstein.

Brev. Rom., 14 mai 1521.

Brev. Rom., 14 mai 1521.

Brev. Rom., 14 mai 1521.

Brev. ord. fratr. Prædicat., 16 sept. 1521 (v. nn).

2ᵐᵉ vol. — *Scamnalia ỹm ritum ac ordinẽ ec/ clesie τ diocesis Frisingeñ./ Pars hyemalis.*

14 ff. prél., comme dans la partie précédente. — 243 ff. num. et 1 f. n. ch., s. : a-ʒ, τ, ɔ, ꝗ, A-F. — 8 ff. par cahier, sauf f, qui en a 6 ; g, h, D, F, qui en ont 4. — Page du titre et verso : mêmes bois que dans la *Pars estivalis*. — V. 54. *Annonciation* (reprod. dans *Les Missels vén.*, p. 210).

V. 243 : ℭ *Anno 1520...* comme ci-dessus, y compris la marque. — R. F_4 : le registre ; au verso, grande marque de Liechtenstein.

997. — (Rom.) — Gregorius de Gregoriis (pour Andrea Torresani), 10 avril 1521 ; f°. — (Florence, L)

Breuiarium de Camera ỹm morem. S. Romane Eccle·/ sie :... Nouissime impressum : Vene·/ tijs in Aedibus Gre·/ gorij de Gre·/ gorijs./ Hunc nullibi inuenies ordinem./ M.D.XXI.

8 ff. prél. n. ch., s. : ✠. — 500 ff. avec pagination et signatures différentes pour les diverses parties du volume, savoir : 44 ff. s. : A-F, pour le Psautier ; 186 ff., chiffrés par erreur jusqu'à 188, s. : aa-ʒʒ, τ, pour le Bréviaire, la table et les rubriques ; 150 ff. s. : AA-TT, pour le Propre de Saints ; 40 ff. s. : Aa-Ee, pour le Commun des Saints ; 80 ff. s. : a-l, pour divers offices. — 8 ff. par cahier, sauf F, c, l, qui en ont 4 ; gg, ʒʒ, τ, TT, g, qui en ont 6 ; k, qui en a 10. — C. g. r. et n. — 2 col. à 48 ll. — Au-dessous du titre, entre les deux parties de la date : *M. D.* et *XXI*, grande marque d'Andrea Torresani. — En tête des mois du calendrier, vignettes que nous avons eu l'occasion de signaler dans des *Missels* du même imprimeur. — V. TT_6. *Annonciation* (reprod. dans les *Missels vén.*, p. 10). Cette gravure, et les pages r. A, r. aa, r. AA, r. Aa, sont entourées d'encadrements à figures (médaillons avec bustes des Evangélistes, des Docteurs de l'Eglise latine, des Sibylles et des Prophètes, etc.) qui se rencontrent aussi dans d'autres livres de liturgie de Gregorius. — Dans le texte, vignettes et in. o. à figures.

V. Ee_{iiij} : *Breuiariũ vulgo de Camera appellatũ : ...Uenetijs vero in Aedibus Gre·/ gorij de Gregorijs excussuʒ fuit./ Sumptu τ impensis Nobilis/ D. Andree Thoresani de/ Asula librorũ mercatori* (sic) :*/ Anno virginei partus./ M.D.XXI. Die vero./ xx. Aprilis.* Les quatre derniers ff. du cahier *Ee* contiennent les tables des psaumes, hymnes, offices des dimanches, fêtes mobiles, etc. Au bas du r. Ee_8, le registre ; le verso, blanc.

998. — (Rom.) — Gregorius de Gregoriis, 14 mai 1521 ; 12°. — (Munich, Libr. L. Rosenthal, 1892)

Breuiariuʒ iuxta sanctissime Romane Ecclesie ritum et ordinem digestũ...

Exemplaire incomplet. — Trois bois de page, copiés de ceux du graveur ℔, qui ont paru dans le *Brev. Rom.*, 31 août 1498 ; le premier : *Le Christ devant Hérode*, est sans signature ; le second : *Chemin de Damas*, porte le monogramme ⚜ ; le troisième : *Toussaint*, est signé : ↳ (voir les reprod. p. 357). — Petites vignettes dans le texte.

A la fin :*... Uenetijs vero in aedibus Gregorij de gregorijs excusuʒ fuit. Anno virginei partus. M. D. xxj. die vero xiiij Maij.*

999. — (Ord. fratr. Prædicat.) — Jacobus Pentius de Leucho, 16 septembre 1521 ; 12°. — (Munich, Libr. L. Rosenthal, 1903).

24 (8, 8, 8) ff. prél. n. ch., s. : ✠, *1, 2.* (Manquent dans cet exemplaire, le titre et le 8ᵐᵉ f. correspondant). — 433 ff. num. par erreur : 431, et 1 f. blanc, s. : a-ʒ, τ, ɔ, ꝗ, aa-ʒʒ, τ, ɔɔ, ꝗꝗ, AA, BB. — 8 ff. par cahier, sauf gg, qui en a 10. — C. g. r. et n. — 2 col. à 36 ll. — (Pour le détail des gravures, voir le tableau ; reprod. p. 357.) —

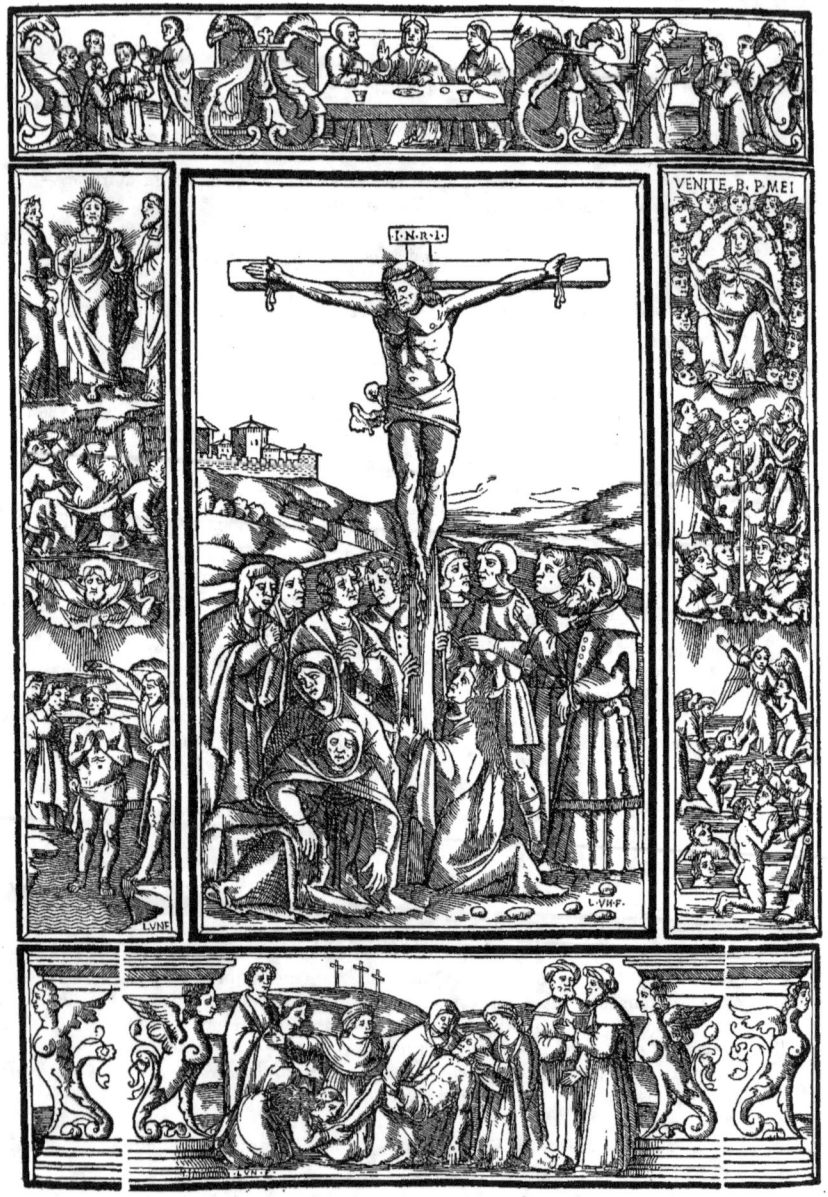

Brev. Congregat. Montis Oliveti, 1521 (v. ✠₁₀).

Aux pages en regard des gravures, et au r. *yy*, bordure ornementale à fond criblé. — Petites in. o. à figures.

V. *BB₇* : ...*Breuiarium m̃ ordinẽ fratrũ pre/ dicatorum... Per Iacobũ pentiũ de Leuco. Impressuȝ Uenetijs feliciter/ explicit : Anno dñi. M. cccc. xxj. die. xvj. Septẽbris. Laus deo.*

1000. — (Congregat. Montis Oliveti) — Luc' Antonio Giunta, 1521 ; f°. — (Paris, N)

Breuiariũ monachorũ sacre/ cõgregationis montis Oliueti nouiter impres-/ sum cũ multis orationibus antiphonis le-/ ctionib̕ ꝫ respõsorijs (e diuersis bre-/ uiarijs excerptis) de nouo addi/ tis atqȝ q̃ꝫ plurimis figu-/ ris ꝫ minijs ornatũ.

10 ff. prél. n. ch., s. : ✠. — 333 ff. num. (l'exemplaire est incomplet), s. : *a-ȝ*, *z*, *ꝓ*, *ꝗ*, *A-R*. — 8 ff. par cahier, sauf *z*, *ꝓ*, *N*, *O*, qui en ont 6 ; le cahier *R* est interrompu au 5ᵉ f. — C. g. r. et n. — 2 col. à 43 ll. — En tête de la page du titre : *Sᵗ Benoît entre Sᵗ Placide et Sᵗ Maur* (reprod. dans *Les Missels vén.*, p. 32). Au bas de la page, marque du lis rouge florentin. — V. ✠₈. Grand tableau synthétique du comput ecclésiastique, avec indication de l'année 1521. — (Pour le détail des gravures, voir le tableau ; reprod. p. 359.)[1] — Dans le texte, petites vignettes et in. o. de diverses grandeurs.

1001. — (Patav.) — Petrus Liechtenstein (pour Lucas Alantse), 1521 ; 12°. — (Sᵗ Paul-in-Kaernthen, A)

Diurnale hye/ malis partis ꝫ Estiualis diocesis/ patauieñ. cũ quottationi-bus/ in margine psalmorum/ hymnorum et ce/ teroruȝ conten/ torum...

8 ff. prél. n. ch., s. : *A*. — 456 ff. num., s. : *a-ȝ*, *z*, *ꝓ*, *ꝗ*, *A-Y, AA-II*. — 8 ff. par cahier. — C. g. r. et n. — 23 ll. par page. — V. 70. *Annonciation*, petite vignette enfermée dans un encadrement architectural. — V. 246. *Descente du Sᵗ-Esprit*, vignette du même genre dans un encadrement semblable. — In. o. à figures.

R. 456 : ☾ *Anno. 1521. Uenetiis in Edibus/ Petri Liechtenstein. Impensis Luce/ Alantse bibliopole Wiennensis.* Le verso, blanc.

1002. — (Rom.) — Luc' Antonio Giunta, 4 janvier 1522 ; 4°. — (Rome, VE)

Breuiariũ romanũ cõpletissimũ// Breuiariũ ex ritu romano ĩtegris offi/ cijs historijsqȝ proprijs ꝫ duodecĩ aр̃ꝉoꝝ ꝫ euã / gelistaꝗ...

28 (12, 8, 8) ff. prél. n. ch., s. : ✠, ✠✠, ✠✠✠. — 635 ff. num. et 1 f. blanc, s. : *a-ȝ*, *z*, *ꝓ*, *ꝗ*, *A-Z, AA-DD*. — 12 ff. par cahier. — C. g. r. et n. — 2 col. à 40 ll. — Page du titre : encadrement à figures (la *Véronique* ou voile à la Sᵗᵉ Face, tenue par deux anges ; apôtres et martyrs ; les grands docteurs de l'Eglise latine) ; au milieu du bloc inférieur, dans un écu, marque du lis rouge florentin. La première ligne : *Breuiariũ romanũ cõpletissimũ* est au-dessus de l'encadrement. A l'intérieur, au-dessus de : *Breuiariũ ex ritu romano*, etc., vignette ombrée: deux ecclésiastiques agenouillés au pied d'un calvaire où se dressent les croix de Jésus et des deux larrons. — (Pour le détail des gravures, voir le tableau.) — Les gravures, ainsi que les pages en regard sont encadrées de petits bois soulignés de versets en rouge. — Dans le texte, vignettes de diverses grandeurs, dont plusieurs portent le monogramme ℒ. — In. o. à figures.

V. 565 : ☾ *Impressũ venetijs per nobilẽ virũ dnȝ lucã antoniũ/ degiũta florentinũ. Anno a natiuitate dñi. 1522./ Die. 4. Ianuarij...*

[1]. A propos du graveur qui a signé de son monogramme la *Crucifixioñ* et l'encadrement du v. ✠₁₀, voir plus loin la note qui fait suite à la description du Galien, *Therapeutica*, 5 janvier 1522.

1003. — (Ord. Carthus.) — Luc'
Antonio Giunta, 11 août 1523; 8°. —
(Rome, A)

*Breuiariũ ɓm sacrũ ordinẽ Car-
thusiẽsiuȝ. Nouiter z/ exacte correctũ
ac recognitũ cũ appositis figuris...*

24 (8, 8, 8) ff. prél. n. ch., s. : ✠, ✠✠,
✠✠✠. — 343 ff. num. et 1 f. blanc, s. : *a-ȝ*,
z, *ꝓ*, *ꝗ*, *A-R*. — 8 ff. par cahier. — C. g.
r. et n. — 2 col. à 36 ll. — En tête de la page
du titre : *S^t Bruno* et *S^t Hugo*, et, entre les
deux personnages, un monogramme, peut-
être celui du prieur des Chartreux par
ordre de qui fut imprimé le bréviaire
(voir reprod. p. 361.) Au bas de la page,

Brev. ord. Carthus., 11 août 1523 (p. du titre).

marque du lis rouge florentin. — (Pour le détail des gravures, voir le tableau.) — Enca-
drements aux pages en regard des gravures : dans le haut et sur le côté intérieur, bor-
dure de feuillage ; sur le côté extérieur et dans le bas, blocs à figures se complétant
l'un l'autre, et copiés de parties d'encadrements de *Missels* et de *Bréviaires* imprimés
par Stagnino. — Dans le texte, petites vignettes, dont deux portent le monogramme ℭ.
— Petites in. o.

V. 343 : ℭ *Breuiariũ ɓm ordinẽ fratrũ carthusiẽsiũ... expẽsis nobilis viri
dñi Luce/ antonij de giunta florentini Uenetijs/ diligẽtissime impressum z multis
fi/ guris ornatũ explicit. Anno salu/ tis. M.d.xxiij. iiij. idus Augusti.* Au-dessous,
le registre.

1004. — (Congregat. Montis Oliveti) — Luc'Antonio Giunta, 25 octobre 1523;
f°. — (Vérone, C)

*Breuiariũ monachorũ sacre/ cõgregationis montis Oliueti nouiter impres-/
sum cũ multis orationibus antiphonis le-/ ctionib' respõsorijs (e diuersis bre-/
uiarijs excerptis) de nouo addi/ tis atq̃ȝ q̃ȝ plurimis figu-/ ris z minijs ornatũ.*

10 ff. prél. n. ch., s. : ✠. — 339 ff. num. et 1 f. n.
ch., s. : *a-ȝ*, *z*, *ꝓ*, *ꝗ*, *A-S*. — 8 ff. par cahier, sauf *z*, *ꝓ*,
N, O, R, S, qui en ont 6. — C. g. r. et n. — 2 col. à
44 ll. — En tête de la page du titre : *S^t Benoît entre
S^t Placide et S^t Maur* (reprod. dans *Les Missels vén.*,
p. 32). Au bas de la page, marque du lis rouge florentin.
— V. ✠₈. Grande figure, formée de cercles concen-
triques, pour le comput ecclésiastique. — V. ✠₁₀. *Cru-
cifixion*, avec monogramme ᘛ·ᴠ·ᴘ·ᴛ·¹ ; encadrement à
figures, dont le bloc de gauche et le bloc inférieur
sont signés du même monogramme (*Brev. Olivet*, 1521).
— In. o. à figures, de diverses grandeurs.

R. S₆ : ℭ *Breuiariũ a Choro ɓm ritum mona-
chorũ sancte Marie congregationis/ montis Oliueti
nouiter editũȝ... Impressumq̃ȝ Ue/ netijs in ędibus. D.
Luceantonij Iunta flo/ rentini. Anno domini. M.D.
xxiij./ Octauo klendas Nouembris/ Fęliciter explicit./
Laus deo optimo.* Au-dessous, le registre. Le verso blanc.

Brev. Rom., 1523 ; 16° (v. ✠✠₈).

1. A propos du graveur qui a signé de son monogramme cette
Crucifixion et l'encadrement, voir plus loin la note qui fait suite à la
description du Galien, *Therapeutica*, 5 janvier 1522.

Brev. Rom., 1523 ; 16° (v. 230).

1005. — (Rom.) — Bernardino Vitali, 1523 ; 16°. — (Londres, BM)

Diurnum Romanum : Cũ ca-/ pitulo℞ quotationibus : ac folio℞ numero in margine ad oĩa/ que in hoc diurno cõti/ nētur faciliter in-/ ueniendu3./ ✠

16 (8, 8) ff. prél. n, ch., s. : ✠, ✠✠. — 388 ff. num. à partir de 17 (cahier *c*), avec pagination erronée, s. : *a-z, τ, ꝑ, ꝗ, A-Y.* — 8 ff. par cahier, sauf *Y*, qui en a 12. — C. g. r. et n. — 22 ll. par page. — En tête de la page du titre, médaillon circulaire avec figure de la S^{te} Vierge tenant l'enfant Jésus. Au-dessous du titre, petite marque du *guerrier chevauchant un taureau*, aux initiales ·Z· ·M·/ B B[1]. — V. ✠✠₈. *David* (voir reprod. p. 361). — V. 230 (*C₆*) et v. 310 (*N₆*). *Descente du S^t-Esprit* (voir reprod. p. 362). La seconde de ces vignettes a été employée précédemment, avec une *Annonciation*, une *Nativité de J. C.* et une *Crucifixion*, appartenant à la même série, dans le Leonardo Justiniano, *Laude devotissime*, 16 sept. 1517, imprimé aussi par Bernardino Vitali. Les pages en regard, ainsi que le r. s, ont un encadrement formé d'une bordure ornementale dans le haut et sur les côtés, et d'un bloc à figures dans le bas. — Dans le texte, quelques petites vignettes : in. o. à figures.

R. *Y₁₂* (chiffré : 288) : ℂ *Finis cõpēdij diurni ɓm Romane/ curie* (sic). *Impressi Uenetijs arte z/ ingenio Bernardini de vi-/ talibus Ueneti : Anno/ dñi. M. cccc. 23.* Au-dessous, le registre. Le verso, blanc.

1006. — (Rom.) — Bernardino Benali, 1523 ; 4°. — (Milan, T)

Breuiariũ Ro. ꝯpletissimu3 / Nouissime/ Impressu3 /... Breuiariu3 ex ritu romano integris of-/ ficijs historijsq3 proprijs : ꝛ q̃3 plurimo℞/ sanctoru3 martyru3 ꝓfessoru3 atq3 vir-/ ginum : ꝛ sanctorum angeloru̅ :...

24 (12, 12) ff. n. ch., s. : ✠, ✠✠. — 406 ff. et 64 ff. num., s. : *a-z, τ, ꝑ, ꝗ. A-H, AA-FF.* — 12 ff. par cahier, sauf *F, CC*, qui en ont 8 ; *H*, qui en a 14 ; *DD*, qui en a 6 ; *FF*, qui en a 10. — C. g. r. & n. — 2 col. à 51 ll. — Page du titre : au-dessous de la première ligne, vignette avec monogramme *c*, représentant S^t Pierre & S^t Paul ; encadrement de petits bois (voir reprod. p. 362.) — V. ✠✠₁₂. *David*, avec monogramme ·I·A· (*Offic. B. M. V.*, juillet 1516.) Encadrement du même genre qu'à la page du titre, mais sans légendes entre les vignettes des côtés. — V. 57. Grand bois, sans doute d'origine milanaise : *Immaculée Conception* (voir reprod. p. 363.) — V. 75. *Nativité de J. C.* (voir reprod. p. 363), copie inverse de la gravure des livres de liturgie de Stagnino. Encadrement du même genre que les

Brev. Rom., 1523 ; 4° (p. du titre).

1. Dans le *Catalogue of early printed books* (part XII) de la librairie J. Leighton, de Londres, cette marque est reproduite comme étant celle de Giovanni Mazocco da Bondeno, qui exerça à Ferrare et à Mirandola de 1509 à 1520, et dont le nom serait dérivé de *mazzo* (masse, maillet), instrument avec lequel on assomme les bœufs. Nous retrouverons cette marque dans plusieurs autres ouvrages, imprimés aussi par Bernardino Vitali pour le même éditeur (notamment un *Egregium ac perutile opusculum*, de Luchinus de Aretio, et un *Omiliario quadragesimale*, de Ludovico Bigi, publiés en 1518.) Elle ne figure pas, cependant, au nom de Giovanni Mazocco, dans le recueil de Kristeller, *Die Italienischen Buchdrucker - u. Verlegerzeichen bis 1525*.

Brev. Rom., 1523 ; 4° (r. *AA*).

précédents. — V. 373. *Toussaint* (*Offic. B. M. V.*, 1ᵉʳ septembre 1512.) — Aux pages r. 1, r. 58, r. 76, r. 201, r. 374, encadrements à figures. — Dans le texte, nombreuses vignettes de diverses grandeurs, parmi lesquelles, au r. *AA*, l'*Embrassement devant la Porte Dorée*, avec signature **vgo** (voir reprod. p. 364), copie du bois avec monogramme **la** reproduit pour le *Brev. Rom.*, 31 août 1498. — in. o. à figures.

V. 406 :... *Venetijs p̄ Bernardinuȝ benaliuȝ. Anno domini 1523. Re/gnante Illustrissimo dño Andrea Grito venetiaȝ duce.*

1007. — (Rom.) — Luc' Antonio Giunta, 11 juillet 1524 ; 16°. — (☆)

(*Breuiarium Romanum/ cum numeris in margine :/ psal̄. hym. añarum ⁊ ℟ioᵉ/ rum: ac etiā capt̄oȝ ⁊ hiᵉ/ storiaȝ quo libro biblie : ⁊ quoto capt̄o facillime/ fueniantur...*

20 (8, 12) ff. prél. n. ch., s. : *a, b.* — 435 ff. num., et 1 f. blanc, s. : *1-54.* — 8 ff. par cahier, sauf le cahier *49*, qui en a 12. — C. g. r. et n. — 2 col. à 38 ll. — Le titre, encadré, est surmonté d'un chapeau de cardinal, dont les cordons forment sur les côtés un autre encadrement fermé dans le bas par un écu où est placée la marque du lis florentin. La page est entourée d'une petite bordure de feuillage. Le verso, blanc. — V. *b₁₂. David (Diurnale ord. S. Bened.*, 13 juillet 1515). — V. 70. *Chemin de Damas :* Sᵗ Paul, désarçonné, le genou gauche et la main gauche à terre, la jambe droite allongée, la main droite levée au-dessus de la tête ; derrière lui, son cheval couché ; dans l'angle supérieur de gauche, apparaît Jésus en buste, issant d'un nuage rayonnant, d'où part une banderole avec la légende : SAVLE SA/ CVR. ME PER/ SEQVERIS. Ce bois est encadré d'une bordure de feuillage. — V. 89. *Nativité de J. C.* (voir reprod. p. 365.) — V. 227. *Vocation de Sᵗ André :* le Christ à droite, debout à la pointe d'un promontoire, tourné vers la gauche, où l'on voit en partie la barque portant les deux frères Simon-Pierre et André, et un troisième personnage ; au fond, des collines, avec maisons et bouquets d'arbres. Bordure de feuillage. — V. 346. *Sᵗ Pierre et Sᵗ Paul,* avec leurs attributs ; au-dessous de chaque personnage, son nom. Bordure de feuillage. — V. 384. *Immaculée Conception :* la Sᵗᵉ Vierge *in cathedra*, tenant l'enfant Jésus, nu, assis sur son genou droit. Bordure de feuillage. — V. 396. *Sᵗ François d'Assise recevant les stigmates* (voir reprod. p. 365). - In. o. à figures.

R. 384 : (*Breuiariū romanū portatile :... expēsis nobilis/ viri dñi Luceantonij de giūta/ florētini ī alma venetiaȝ vrbe/ īpressū : Anno dñi. 1524. die/ 11. mēsis. iulij explicit.*

1008. — (Rom.) — Jacobus Pentius de Leucho, 5 novembre 1524 ; 8°. — (Rome, An)

Exemplaire incomplet. — Le registre, au v. *b₆*, indique : 20 (8, 8, 4) ff. prél. n. ch., s. : *a - c ;* 488 ff. num., s. : *1-52, a-d, A-F.* Manquent le premier cahier *a* et le dernier cahier *F.* — 8 ff. par cahier, sauf *9* et *d*, qui n'en ont que 4. — C. g. r. et n. — 2 col. à 36 ll. — (Pour le détail des gravures, voir le tableau.) — Ces bois sont entourés d'une bordure ornementale à fond criblé. — Encadrements aux pages r. 1, r. 69, v. 86, r. 164, r. 184, r. 221, r. 251, r. 310, r. 359 : dans le haut et sur le côté intérieur, petite bordure ornementale ; sur le côté extérieur et dans le bas, blocs à

figures copiés de livres de liturgie imprimés par Stagnino. — Dans le texte, nombreuses vignettes et in. o.
R. 396 : ℭ *Breuiarium m̄ ritum sctē̄ Romane/ ecclesie... In alma Uenetiarum vrbe per Iacobum pentiū de Leuco ac/ curatissime impressum. Anno/ salutifere domini n̄ri iesu christi/ incarnationis quingentesimo./ 24. supra millesimum. nonis/ Nouembris.*

1009. — (Rom.) — Luc' Antonio Giunta, 10 janvier 1524 ; 8° — (Munich, Libr. L. Rosenthal, 1895)

Le titre manque. — Réimpression du *Brev. Rom.*, 5 juin 1515.

R. 400 : *Breuiariū secū̄dū̄ ritū̄ sanctę romanę ecclesię summā cu diligentia emendatuʒ ʒ castigatum :... feliciter explicit : In alma Uenetiarum vrbe Expensis D, luceantonij Iū̄ta florētini accuratissime īpressuʒ Anno salutiferę dn̄i n̄ri iesu christi incarnationis 1524. die x. Ianuarij.*

Brev. Rom., 11 juillet 1524 (v. 89).

1010. — (Strigon.) — Petrus Liechtenstein (pour Michael Prischwiz), 1524 ; 8°. — (Budapest, M, U ; Bibl. Charles-Louis de Bourbon)

Breuiarium m̄ vsum al-/ me Ecclesie Strigoñ.// Anno 1524/ Venetiis ī edi/ bus. Petri Li/ echtenstein.// Michael Pri/ schwiʒ Libra/ ri' Budēsis ex/ cudi mādauit.

16 (8, 8) ff. prél., s. : ✠, ✠✠. 488 ff. num., s. : *a-ʒ, ʒ, ꝑ, ꝗ, A-Z, AA-NN.* — 8 ff. par cahier, sauf *k*, *NN*, qui ont 6 ff., et *l*, qui en a 4. — C. g. r. et n. — 2 col. à 32 et 37 ll. — Au-dessous du titre, vignette représentant l'*Immaculée Conception*. Dans le bas de la page, marque de l'éditeur, entre les indications : *Anno 1524*, etc., sur quatre lignes, reproduites ci-dessus. — (Pour le détail des gravures, voir le tableau.) — Les pages en regard des gravures ont un encadrement formé de petites vignettes. — Dans le texte, vignettes encadrées de bordures ornementales. — In. o. à figures, de diverses grandeurs.

R. 488 : ℭ *Anno 1524. Uenetijs in/ edibus Petri Liechtenstein : / Michael Prischwiʒ librari-/ us Budensis : hoc Breuiari/ um Strigoniensis ecclesie/ excudi mandauit/ ✠.*

1011. — (Congregat. Casin.) — Luc' Antonio Giunta, 9 août 1525 ; f°. — (Maihingen, O)

Monachoꝝ casinēsiū ordinis/ diui Benedicti Breuiariū maximū̄ : lectionibus/ ac responsorijs ad lectoꝝ vtilitatē copio-/ sissimū̄ :...

10 ff. prél. n. ch., s. : ✠. — 453 ff. num., s. : *a-ʒ, ʒ, ꝑ, ꝗ, A-Z, AA-HH.* — 8 ff. par cahier. — C. g. r. et n. — 2 col. à 39 et 40 ll. — En tête de la page du titre : *S* *Benoît entre S* *Placide et S* *Maur* (reprod. dans *Les Missels vén.*, p. 32). Au bas de la page, marque du lis rouge florentin. — V. ✠₁₀. *Crucifixion*, avec monogramme ʟ·ᴠʜꜰ.[1] ; encadrement à figures, dont le bloc inférieur et

Brev. Rom., 11 juillet 1524 (v. 396).

[1]. A propos du graveur qui a signé de son monogramme cette *Crucifixion* et l'encadrement, voir plus loin la note qui fait suite à la description du Galien, *Therapeutica*, 5 janvier 1522.

le bloc de droite sont signés du même monogramme (*Brev. Olivet.*, 1521). — Dans le texte, nombreuses vignettes; in. o.

V. 453 : ℂ *Breuiariũ camere maximũ monachoꝝ casinensiũ ordinis diui/ Benedicti... explicitum est : Uenetijsq҄ in officina nobilis viri/ Luceantonij Iunta sũmo studio ꝛ arte im/pressũ... Anno ab incarnatione ver./ bi. M. D. xxv. Nona/ Augusti luce.* Au-dessous, le registre.

1012. — (Congregat. Casin.) — Luc' Antonio Giunta, 15 juillet 1526 ; 12°. — (Rome, Vl)

Breuiariũ monasticũ p̃m ritũ ꝛ morē monachoruȝ/ ordinis sctī benedicti de obseruãtia cassinēsis/ꝑ gregationis aľs sctē iustine :...

18 (8, 10) ff. prél. n. ch., s. : *1, 2*. — 479 ff. num. et 1 f. blanc, s. : *A-Z, AA-ZZ, AA-NN*. — 8 ff. par cahier, sauf *LL* (1ʳᵉ série) et EE (2ᵐᵉ série), qui en ont 12. — C. g. r. et n. — 2 col. à 36 ll. — Au bas de la page du titre, marque du lis rouge florentin. — Manquent, dans cet exemplaire, les ff. 2₁₀ et 276. — (Pour le détail des gravures, voir le tableau.) — Les bois v. 143 et v. 313 ont un encadrement formé, dans le haut et sur les côtés, d'une bordure ornementale à fond noir et criblé ; et, dans le bas, d'un bloc à figures et à fond criblé, emprunté de l'*Offic. B. M. V.*, 26 juin 1501. — Encadrements aux pages r. 1, r. 119, r. 144, r. 277, r. 314, r. 338, r. 371, r. 380, r. 401, r. 417 : dans le haut et sur le côté intérieur, bordure de feuillage ; sur le côté extérieur et dans le bas, petits bois à figures. — Dans le texte, nombreuses vignettes et in. o. à figures.

V. 479 : ℂ *Breuiarij monastici p̃m ritũ ꝛ morē cõgregatiõis casinē/ sis... felix hic extat/exitus : Uenetijs aũt ĩpēsis nobilis viri lucęantonij/ Iũta florētini ĩpressi : labētiõ annis salutiferę ĩ/carnationis. M. D. xxvj. Idib' Iulij.* Au-dessous, le registre.

1013. — (Rom.) — Jacobus Pentius de Leucho, 7 octobre 1526 ; 8° — (Londres, Libr. J. Leighton, 1907)

ℂ *Breuiarium Romanum cuȝ/ numeris in margine psaľ. hym. Antiphonaꝝ/ ꝛ Responsorioꝝ : ac etiã Capituloꝝ ꝛ historia./rum quo libro Biblie : ꝛ quoto capitulo facilli/ me inueniantur...*

20 (8, 12) ff. prél. n. ch., s. : *a, b*. — 435 ff. num. et 1 f. blanc, s. : *1-54*. — 8 ff. par cahier, sauf *49*, qui en a 12. — C. g. r. et n. — 2 col. à 38 ll. — Au-dessus dès six lignes du titre ; *Sᵗ Pierre et Sᵗ Paul*. La page est encadrée d'une bordure ornementale à fond criblé. Le verso, blanc.— (Pour le détail des gravures, voir le tableau.) — In. o. à figures de diverses grandeurs.

R. 384 : *...In alma Uenetiaruȝ/ vrbe per Iacobum pentium de Leuco/accuratissime impressum. Anno salutifeᴇ/ re domini nostri iesu christi incarnatiõis/ quingentesimo. 26 supra millesimuȝ./ nonis Octobris.*

1014. — (License) — Joannes Antonius & fratres de Sabio (pour Franciscus de Ferrariis & Donatus Gommorinus, de Lecce), 1526-1527 ; 8°. — (Rome, An)

Breuiariũ License ex antiquo ec/clesiae ritu nuꝑ correctũ ꝛ reformatũ nunq҄ȝ aľs impssum... (au bas de la page) *Ad instantiã Frãcisci de Ferrarijs : ꝛ magistri Donati gõmerini bibliopole socioꝝ liciēsium. 1527.*

16 (8, 8) ff. prél. n. ch., s. : ✠, ✠✠. — 76 ff. num., s. : *a-k*, suivis de 2 ff. n. ch., s. : *A ;* 500 ff. avec pagination nouvelle, s. : *1-63*, et 42 autres ff. num. à part, s. : *A-E*. — 8 ff. par cahier, sauf *k* et *30*, qui en ont 4, et *E*, qui en a 10. — C. g. r. et n. — 2 col. à 34 ll. — Au-dessous du titre, bois ombré : figure de *Sᵗᵉ Irène de Lecce*[1] (voir reprod.

1. Sᵗᵉ Irène de Lecce (Terre d'Otrante), vierge et martyre, représentée tenant une lampe ou un pot à feu, symbole de la chasteté. Quelques auteurs la confondent avec Sᵗᵉ Irène de Thessalonique, sœur des saintes Agape et Chionie, et comme elles brûlée vive en 304. (Cf. P. Cahier, *op. cit.*, II, pp. 462, 482, 494, 618, 654).

p. 367). — V. ✠✠₈. *David en prière*, dans un encadrement architectural souvent employé par les frères Nicolini de Sabio. — R. 1 (cahier *a*). Encadrement de page à fond noir, imité des Livres d'Heures français (le même que sur la page du titre du *Psalterium* (græcè) de 1525, sauf différences de position des quatre vignettes qui forment le montant de droite ; voir reprod. t. I, p. 173).

R. 76 : ⁋ *Explicit Psalterium.*/ ⁋ *Uenetijs per Ioan. Antonium et Fratres*/ *de Sabio. Ad instantiam magistri Do/nati Gommarini :* ⁊ *Franciscus* (sic) *de*/

Brev. Liciense, 1526-1527 (p. du titre).

Ferrarijs Socijs (sic) *de Licio*/ *Anno dñi. M. D. xxvi*. Au verso : *Adoration des Mages* ; au-dessous de cette vignette, pour parfaire la justification, fragment de bordure ornementale.

R. 1 (cahier signé : *1*). Encadrement de page à fond noir, comme au 1ᵉʳ f. du cahier *a*. — V. 216. *Christ de pitié*, bois assez curieux, mais d'une taille rude et épaisse ; de chaque côté, bordure étroite à fond criblé ; au-dessous, une *Annonciation*, également à fond criblé (voir reprod. p. 368). — R. 217. Encadrement de page : dans le haut et sur le côté intérieur, bordure étroite à fond criblé ; sur le côté droit, quatre petits bois à fond criblé ; dans le bas, figures de l'archange Gabriel et de deux prophètes, en buste.

V. 63 (chiffré faussement : 600) : ⁋ *Impssuȝ venetijs p Io. Antoniũ* ⁊ *frẽs de sabbio.*/ *Anno Dñi 1527. mẽse octob.*

R. 1 (cahier A). Encadrement de page à fond noir, comme au commencement des parties précédentes. — Dans le corps du volume, in. o. de différents genres.

V. 42 (dernier cahier) : ⁋ *Uenetijs per Io. Antonium* ⁊ *Fratres de Sabbio*/ *ad instãtiam Magistri Donati Gõmorini*/ *Bibliopole Liciẽ. Anno. M. D. xxvj.*

Brev. Liciense, 1526-1527 (v. 216).

1015. — (Rom.) — Jacobus Pentius de Leucho, 10 août 1527 ; 8°. — (Rome, An)

Breuiarium Romanum nouissime exa/ ctissima cura emēdatū ac impressu₃/ nō sine numeris ad omnia ₹ in/ ipsomet breuiario : ₹ in sin/ gulis Biblie libris fa/ cillime inueniēda :/ q̃₃ iucūdissimis/ imaginibus/ excultu₃ ./✠

18 (8, 6, 4) ff. prél., n. ch., s. : ✠, ✠✠, ✠✠✠. — 518 ff. num., s. : a-₃, ₹, ,ͻ, ꝗ, A-S. — 12 ff. par cahier, sauf M, qui en a 8, et S, qui en a 6 (plusieurs ff. manquent dans cet exemplaire). — C. g. r. et n. — 2 col. à 36 ll., et, vers la fin du volume, à 45 ll. — En tête de la page du titre, petite vignette : *Sᵗ Pierre et Sᵗ Paul*. — (Pour le détail des gravures, voir le tableau.) — Les pages en regard des gravures sont entourées d'encadrements à figures. — Dans le texte, nombreuses vignettes ; in. o.

R. 518 : *Impressum Venetiis per Iacobum/ Pentium de Leuco Impresso/ rem accuratissimum Anno/ Dñi. M.D.xxvij. Die/ x. mensis Augusti*. Le verso, blanc.

1016. — (Gallican.) — Luc' Antonio Giunta, 28 février 1527 ; 8°. — (Rome, VI ; Bibl. Charles-Louis de Bourbon)

⁋ *Breuiariū secūdū vsu₃ gallicanū opti/ me cōpositu₃ diligentissime emendatum ₹ no/ uissime īpressu₃.*

16 (8, 8) ff. prél. n. ch., s. : *A, B*. — 591 ff. num. et 1 f. blanc, s. : a-₃, ₹, ,ͻ, ꝗ, A-Z, AA-ZZ, AAA-BBB. — 8 ff. par cahier. — C. g. r. et n. — 2 col. à 36 ll. — Le

titre est imprimé dans un cadre triangulaire, occupant à peu près le milieu de la page ; au-dessus, deux cornes d'abondance & deux petits médaillons circulaires, avec figures de S' Pierre et de S' Paul, flanquant un autre médaillon ovale dans lequel un aigle héraldique éployé, couronné, tient entre ses serres un écu d'armoiries. Le cadre du titre est soutenu par deux *putti* montés sur deux colonnes ornées d'une guirlande de feuillage ; entre les deux colonnes, dont il est séparé par deux sphinx accroupis, marque du lis rouge florentin. Le fond de l'encadrement est rempli de hachures obliques. — (Pour le détail des gravures, voir le tableau.) — Encadrements aux pages r. 1, r. 71, r. 92, r. 430, r. 551 : dans le haut et sur le côté intérieur, bordure de feuillage ; sur le côté extérieur et dans le bas, blocs à figures, copiés de livres de liturgie imprimés par Stagnino. — Dans le texte, petites vignettes; in o.

V. 591 : ℂ *Breuiarij ῤm vsum gallicorū... in alma Uenetiarū vrbe, ῖpēsis no/ bilis viri Luceātonij Iūta florētini ῖpressi felix hic extat exi/ tus... Cui extrema manus suprema luce februarij/ Anno a natiuitate domini millesimo quīn/ gentesimo vigesimo septimo, posita fuit.* Au-dessous, le registre.

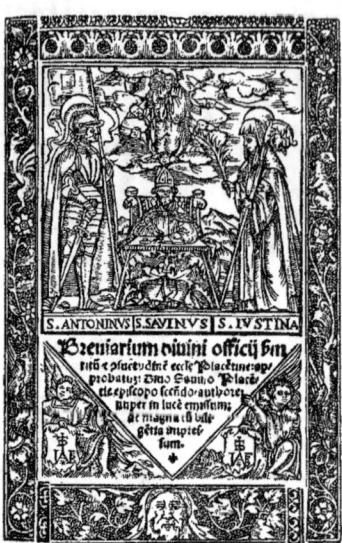

Brev. Placent., 2 août 1530 (p. du titre).

1017. — (Placent.) — Jacobus Paucidrapius de Burgofranco, 2 août 1530; 8°. — (Londres, BM — ☆)

Breuiarium diuini officij ῤm/ ritū ≀ ͻsuetudinē eccℓe Placētine : ap∻/ probatuℨ : Diuo Sauino Place∻/ tie episcopo secūdo authore :/ nuper in lucē emissum :/ ac magna cū dili-/ gētia impres-/ sum./ ✠

44 ff. prél. n. ch., s. : *A-G* (la signature *F* est remplacée par un autre *A*). — 384 ff. num., s. : *a-ℨ, ≀, ͻ, ῤ, aa-yy*. — 8 ff. par cahier, sauf G, qui en a 4. — C. g. r. et n. — 2 col. à 39 ll. — Au-dessous du titre : *S' Antonin, S' Sabin* et *S'' Justine*. Dans chacun des écoinçons formés par les côtés du triangle où est imprimé le titre et la bordure à fond criblé qui encadre la page, un *putto* ailé, assis, soutient un écu portant le monogramme de l'imprimeur (voir reprod. p. 369). — V. G₄. *Procession de l'arche d'alliance*, avec signature **vao** (*Offic. B. M. Virg.*, 3 avril 1513.) — V. 80. *Chemin de Damas*, avec même signature. (*Brev. rom.*, 7 oct. 1518); bordure à fond criblé. — V. 232. *Martyre de S' Saturnin*, avec monogramme **℔** (*Brev. rom.*, 5 juin 1515). — V. 363. *Toussaint*, avec signature **vao** (*Brev. Casin.*, 15 juillet 1513); bordure à fond criblé. — Aux pages r. 1, r. 81, v. 94, v. 166, r. 187, r. 233, r. 321, r. 364 : encadrements empruntés du *Brev. rom,*, 7 oct. 1518 (Pentius de Leucho). — Au r. 246, encadrement, dont les blocs de droite et du bas représentent des épisodes de la vie de S' Sabin, évêque de Plaisance, à la fin du 4° siècle (voir reprod. p. 370).[1] — Au r. 294, encadrement du même genre, dont les blocs de droite et du bas représentent des

[1]. On voit, dans le bas, l'évêque refrénant une inondation du Pô, qui avait envahi les terres de son église. « On dit qu'il fit jeter par son diacre, dans les eaux débordées, un ordre écrit de sa main, pour qu'elles reprissent leur cours ordinaire, et il fut obéi. » (P. Cahier, *op cit.*, 1, p. 325).

épisodes de la vie de S' Antonin, martyr, soldat de la légion Thébaine (voir reprod. p. 370). — Dans le corps du volume, in. o. à figures.

R. 384 : ⊄ *Explicit Breuiarium p̄m ritum ꝛ ͻsuetudinē approbatā/ ecclesie Placentine :... Uenetijsq3 ar-/ te ꝛ ingenio solertis viri Iacob de/ Burgofrácho Papiēsis : impssuꝫ./ Anno salutiferi p̄ginei par-/ tus : Millesimo q̄ngē/ tesimo trigesimo/ Die. 2. Au/ gusti./* Au verso, marque de l'imprimeur.

Brev. Placent., 2 août 1530 (r. 246). *Brev. Placent.*, 2 août 1530 (r. 294).

1018. — (Ord. fratr. Præd.) — Luc' Antonio Giunta, 1531; 8°. — (Vérone, C; Bibl. Charles-Louis de Bourbon)

Breuiariuꝫ predicatoꝝ/ nuper impressum cum quotationibus in/ margine . psalmoꝝ: hymnoꝝ :antipho/ naꝝ : ꝛ R̄ioꝝ: ac etiam capituloꝝ/ ꝛ historiaꝝ quo libro biblie: ꝛ/ quoto capto facilime in/ venātur : q̄ꝫ pluribus/ figuris decoratum./...

24 (8, 8, 8) ff. prél. n. ch., s. : ✠, 1, 2. — 424 ff. num. s. : a-ꝫ, ꝛ, ͻ, ꝙ, aa-ꝫꝫ, ꝛꝛ, ͻͻ, ꝙꝙ, AA. — 8 ff. par cahier. — C. g. r. et n. — 2 col. à 36 ll. — En tête de la page du titre, petite figure de S' Dominique, au trait. Au bas de la page, marque du lis rouge florentin. — (Pour le détail des gravures, voir le tableau.) — Encadrements aux pages en regard des gravures : dans le haut et sur le côté intérieur, petite bordure ornementale ; sur les deux autres côtés, blocs à figures se complétant l'un l'autre, et représentant les épisodes de l'Ancien et du Nouveau Testament; un de ces blocs, au r. 361, est signé du monogramme **L** (*Brev. Rom.*, 7 oct. 1512.) — Dans le texte, nombreuses vignettes et in. o.

R. 424 :... *Uenetijs in edibus Luceantonij Iunte Florentini. Anno dn̄i/ M. ccccc. xxxj. Die. xxv. Septembris.* Le verso, blanc.

1019. — (Rom.) — Luc' Antonio Giunta, septembre 1534 ; 4°. — (Londres, B M ; Bibl. Charles-Louis de Bourbon)

Breuiarium Romanum Nuper impressum cum/ quotationibus in magine: psalmoᶇ hymnoᶇ/ añarum ᴢ ᴃiorum... ϙᴣ/ plurimis figuris decoratum... M D XXXIIII.

16 (8, 8) ff. prél. n. ch., s. ✠, ✠✠. — 468 ff. num. par erreur: 463, et dont le dernier est blanc, s. *a-ᴣ, ᴢ, ᴩ, ꜫ, A-H, hh, I-N*. — 12 ff. par cahier, sauf *D* qui en a 8, et *H*, qui en a 4. — C. g. r. et n. — 2 col. à 39 ll. — En tête de la page du titre : *Lapidation de S' Etienne*. Au bas de la page, entre les deux parties de la date: *MD* et *XXXIII*, marque du lis rouge florentin. — (Pour le détail des gravures, voir le tableau.) — Les gravures et les pages en regard ont des encadrements ainsi composés : dans le haut, bloc avec figures en buste ; sur les côtés, quatre petits bois séparés par des versets en rouge ; dans le bas, deux bandes ornementales superposées, surmontant deux figures séparées par deux versets en rouge, et, pour clore l'encadrement, une autre bordure à motif d'ornement de toute la largeur de la justification. — Dans le texte, nombreuses vignettes, dont plusieurs avec les monogrammes ʟ et ᴄ. — In. o. à figures.

Brev. Rom., juin 1535 (v. 341).

R. 392 : *Venetijs in officina. Luceanto-/nij. Iunte anno Domini./ M. D. xviiij. Men/ se septēbri.*

1020. — (Rom.) — Luc' Antonio Giunta, juin 1535 ; 8°. — (Londres, BM)

BREVIARIUM ROMA/ num nuper reformatum, in quo sacræ/ scripturæ libri, probatæqᴣ san/ ctorum historiæ eleganter be/ néqᴣ dispositæ leguntur./ Venetijs in officina Lucæantonii Iuntæ M D X X X V.

20 (8, 8, 4) ff. prél., n. ch., s. : *a-c*. — 640 ff. num., s. : *a-y, AA-YY, AAA-YYY, AAAA-OOOO*. — 8 ff. par cahier. — C. rom. — 2 col. à 32 ll. — Page du titre, au-dessus de l'indication de lieu et de date, petite vignette : *Chemin de Damas*. — (Pour le détail des gravures, voir le tableau ; reprod. p. 371.) — Dans le texte, quelques vignettes, très médiocres ; in. o.

V. 640 : *VENETIIS IN OFFICINA/ Lucæantonij Iuntæ Florentini./ Anno Dñi. M.D.XXXXV. Mense Iunio.*

1021. — (Rom.) — Luc' Antonio Giunta, août 1537 ; 4°. — (Munich, Libr. L. Rosenthal, 1894 ; Montpellier, A)

Breuiarium Romanum/ nuper recognitum./ 1537.

16 (8, 8) ff. prél. n. ch., s. : ✠, ✠✠. — 432 ff. num., s. : *a-ᴣ, ᴢ, ᴩ, ꜫ, A-Z, AA-FF.* 8 ff. par cahier. — A la suite, 4 ff. n. ch., s. : ∗. — C. g. r. et n. — 2 col. à 37 ll. — En tête de la page du titre : un calice soutenu par deux anges en buste, nimbés ; au-dessous de la date, marque du lis rouge florentin. — (Pour le détail des gravures, voir le tableau.) — Dans le corps du volume, petites vignettes, dont plusieurs avec monogramme ᴄ ; in. o. à figures et autres.

R. 416: le registre; au-dessous: ⊄ *Uenetijs in officina Luceantonij Iunte Anno domini. M.ccccc.xxxvij. mense Augusto*[1].

1022. — (Rom.) — Luc' Antonio Giunta, février 1537; 8°. — (Breslau, D)

BREVIARIVM ROMANVM/ ex sacra potissimum scriptura, & probatis san/ ctorum historijs nuper confectum, ac de/ nuo per eundem auctorem accu/ ratius recognitum./ M D XXXVII.

Brev. Rom., février 1537 (v. ✠✠✠₈). Brev. Rom., février 1537 (v. 52).

24 (8, 8, 8) ff. prél. n. ch., s.: ✠, ✠✠, ✠✠✠. — 466 ff. num., avec erreurs de pagination, s.: *A-Z, AA-ZZ, AAA-NNN*. — 8 ff. par cahier, sauf *NNN*, qui en a 2. — C. g. r. et n.; le titre en cap. rom. et en italique. — 2 col. à 37 ll. — Au-dessous des cinq lignes du titre, un crucifix enfermé dans un médaillon circulaire avec l'exergue : ·IN· HOC· SIGNO·VINCE· ; au-dessous, en légende : *SCRVTAMINI SCRIPTVRAS/ quoniam illæ sunt, quæ testimonium/ perhibent de me. Ioan. V.* — V. ✠✠✠₈. *David* (voir reprod. p. 372). — V. 52. *Annonciation* (voir reprod. p. 372). — V. 387. *Descente du S^t-Esprit*. La S^{te} Vierge assise de face, sur un siège que rehausse un socle;

1. L'exemplaire de la collection d'Albenas contient, à la suite du cahier signé: ✠, 95 ff. num. de 457 à 551 et 1 f. blanc, s. : *II-TT*, à 8 ff. par cahier, sauf *NN* et *TT*, qui en ont 12; cette dernière partie, en c. rom. r. et n., à 36 ll. par col. Les pages 457 et 501 ont un encadrement formé de bordures de feuillage sur les côtés supérieur et intérieur; de trois petits bois sur le côté extérieur; et dans le bas, d'un bloc à fond criblé, emprunté de l'*Offic. B. M. V.*, 26 juin 1501, accompagné, pour parfaire la justification, de deux petites figures d'anges. Au v. 500, figure de S^t *Augustin (Brev. Rom.,* 6 juin 1515).

elle a les mains posées sur la poitrine, la tête levée; derrière elle, groupe d'apôtres rangés en demi-cercle, debout, en des attitudes différentes; au premier plan, deux autres apôtres agenouillés; au-dessus de toutes les têtes, des langues de feu. Le fond est presque entièrement garni de rayons émanant de la colombe céleste, qui plane au-dessus de la S" Vierge ; sur la gauche, partie de muraille avec un pilastre près duquel est une fenêtre ouverte. Même encadrement qu'aux deux gravures précédentes. — V. 404. *Assomption* (*Brev. Rom.*, 5 juin 1515); encadrement formé de fragments de bordures à motifs d'ornement. — V. 447. *Nativité de J. C.* (voir reprod. p. 373). — Les pages en regard ont un encadrement à figures, représentant: dans le haut, Dieu le Père en majesté; sur les côtés, l'assemblée des bienheureux; dans le bas, David vainqueur de Goliath. — In. o. florales.

V. 463 : *Uenetijs in officina Lucęantonij Iuntę Flo/rentini. M D XXX VII./ mense Februario.* Au-dessous, le registre. Au bas de la page, marque du lis florentin, dans une guirlande de feuillage que soutiennent deux *putti*, le tout encadré.

Brev. Rom., février 1537 (v. 447).

1023. — (Cracov.) — Petrus Liechtenstein (pour Michael Wechter, etc.), août 1538; 8°. — (Cracovie, U)

Breuiariũ ɓm ritum Insi/ gnis Ecclesie Cracouień./ Nouiter Emendatum.

12 (8, 4) ff. prél. n. ch., s. : ✠, ✠ ✠. — 496 ff. num., s. : *a-ʒ, τ, ꝓ, ꝗ, A-Z, AA-NN.* — 8 ff. par cahier, sauf *k*, *GG*, *LL*, *NN*, qui en ont 10 ; *HH* et *MM*, qui en ont 4. — C. g. r. et n. — 2 col. à 36 ll. — Au-dessous du titre : *S^t Florian*[1] *et S^t Stanislas* ; à leurs pieds, deux écus d'armoiries soutenus par un petit ange (voir reprod. p. 374). — Au-dessous de cette gravure un verset de la Bible (*Josué, 1*). — (Pour le détail des gravures, voir le tableau.) — Encadrements aux pages r. 1, r. 83, r. 267, r. 457 : dans le haut et sur le côté intérieur, bordure de feuillage ; sur le côté extérieur, quatre vignettes ; dans le bas, trois autres petits bois. — In. o. à figures.

R. 496 : ⊄ *Breuiarium siue Viaticum scdm Nouam Alme/ Ecclesie Cathedralis Cracouień. Ordinatiõe feli/ citer explicit. Anno Dni. MDXXXVIII. Mense/ Augusto. Uenetijs Opera et industria soler/ tis Calcographi Petri Liechtenstein Co/ loniensis. Impensis p̃o Honestissimoꝝ/ viroꝝ Michaelis Wechter a Rymanow Marci Scharffenber/ger Ioannis Puttener : Ci/ uium et Bibliopolarum/ Cracouiensium.* Le verso, blanc.

1. « S^t Florian de Lorch, guerrier romain et martyr. L'Allemagne et la Pologne, qui l'invoquent contre les incendies, le peignent fréquemment armé d'une espèce de seille avec laquelle du haut des airs il répand de l'eau sur des maisons enflammées. » (P. Cahier, *op. cit.*, II, p. 490).

Brev. Cracov., août 1538 (p. du titre).

1024. — (Ord. Vallisumbrosæ) — Hæredes L. A. Juntæ, juin 1539, 8°. — (Rome, A)

Breuiarium ḿm or/ dinem vallis/ umbrose.

12 (8, 4) ff. prél., n. ch., s. : ✠, ✠✠. — 479 ff. & 1 f. blanc, s. : *a-ʒ, τ, ꝑ, ꝗ, A-Z, AA-LL.* — 8 ff. par cahier. — C. g. r. et n. — 2 col. à 33 ll. — Au-dessous du titre, marque du lis rouge florentin. Le verso, blanc. — V. ✠₈ et v. 170. *David,* avec monogramme ⅃ᴀ (*Psalmista monast.*, 17 nov. 1507). — R. 1. Encadrement de page: dans le haut, Dieu le Père, dans une auréole rayonnante, la main droite levée, bénissant; à droite et à gauche, saintes et martyres en adoration, mains jointes, têtes levées; dans le bas, David coupant la tête de Goliath étendu à terre. — R. 171. Encadrement de page; en haut et à gauche: bordure étroite de feuillage; bloc de droite: David debout, le pied droit sur la poitrine de Goliath, dont il tient de la main gauche la tête coupée; bloc inférieur: Procession de l'arche d'alliance (copies de blocs d'encadrement des livres de Stagnino). — V. 176. *Martyre de S¹ Saturnin,* avec monogramme ⅃ᴀ· (*Brev. Rom.*, 5 juin 1515). — R. 277. Encadrement du même genre qu'au r. 171; bloc de droite: Martyre de S¹ André ; bloc inférieur : Martyre de S¹ Saturnin et S¹ Sisinus. — V. 436. *Toussaint* (*Brev. fratr. Praed.*, 23 mars 1503). — R. 437. Encadrement du même genre que les précédents ; bloc de droite : Mission des apôtres; bloc inférieur : Descente de Jésus aux limbes. — Petites in. o.

V. 479 : le registre ; au-dessous : *Uenetijs apud heredes Luceantonij Iunte/ Florentini Anno. M. D. xxxviiij./ Mense Iunio.* Au bas de la page, marque du lis rouge florentin.

1025. — (Ambrosianum) — Petrus Liechtenstein (pour Hieronymo Scoto), 1539 ; 12° — (Paris, G)

Breuiarium iuxta institutionem/ Scti Ambrosij Archiepiscopi inclyte ciuitatis Me/ diolani accuratissime castigatum : ac q̄ pluri/ mis additionibus ordine nouo ac facili/ p̄fectissime resarcitū :... Uenetijs./ Apud Hieronymū Scotū./ 1539.

16 (8, 8) ff. prél. n. ch., s. : ✠, ✠✠. — 375 ff. num. et 1 f. blanc, s. : *a-ʒ, τ, ꝑ, ꝗ, A-X.* — 8 ff. par cahier. — C. g. r. et n. — 2 col. à 38 ll. — En tête de la page du titre : *S¹ Ambroise à la bataille de Parabiago* (voir reprod. p. 375)[1]. — (Pour le détail des gravures, voir le tableau.) — Encadrements aux pages en regard des gravures, ainsi qu'aux pages r. 70, r. 126, r. 142, r. 312, v. 333, r. 367 : dans le haut et sur le côté intérieur, bordure ornementale étroite ; trois petits bois sur le côté extérieur, et trois

1. D'anciennes monnaies milanaises portent l'effigie de S¹ Ambroise armé d'un fouet, image de sa sévérité à l'égard de Théodose et de la résistance opiniâtre qu'il opposa aux Ariens. Les Milanais, prenant au pied de la lettre cette caractéristique de l'illustre évêque, prétendaient qu'il était apparu à cheval, un fouet à la main, pendant la bataille de Parabiago, en 1339, pour mettre en déroute les ennemis de son peuple. Le Père Cahier (*op. cit.*, p. 430) donne une reproduction d'un petit tableau du XV⁰ siècle, dont la composition est analogue à celle de la vignette du *Bréviaire* de Hieronymo Scoto.

autres dans le bas. — Dans le texte, vignettes avec encadrements à colonnes et à fronton ; petites in. o.

R. 375 : *Anno Christi Redempto/ris. 1539. Uenetijs in Offi/cina literaria Petri Liech/ tenstein : Expensis domini/ Hieronymi Scoti.* Le verso, blanc.

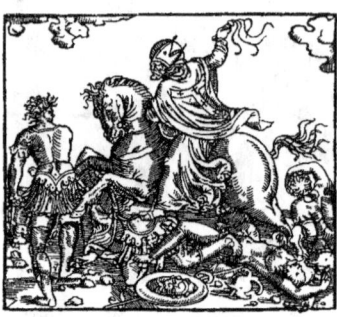

1026. — (Ord. Erem. S. Pauli) — Petrus Liechtenstein, mars 1540 ; 8°. — (Paris, N)

Breuiariũ ordinis fratrũ eremi-/ tarũ sctĩ Pauli primi eremite itera-/ ta castigatione recognitum/ cum plena rubrica.

16 (8, 8) ff. prél. n. ch., s. : ✠, ✠✠.

Brev. Ambros., 1539 (p. du titre).

— 490 ff. num., s. : *a-ʒ*, *ʓ*, *ɔ*, *ꝗ*, *A-Z*, *AA-NN*. — 8 ff. par cahier, sauf *l*, qui en a 4, et *NN*, qui en a 6. — C. g. r. et n. 2 col. à 33 ll. — Au-dessous du titre : *S^t Paul ermite et S^t Antoine* (reprod. dans *Les Missels vén.*, p. 298) ; au bas de la gravure, légende en c. ital. : *Posterior labor, priore sepe melior*. — V. du titre : *Immaculée Conception (Brev. ord. S. Bened.*, 15 juillet 1519) ; dans le bas de la page, légende : *Sancta Maria Dei genitrix virgo :/ Intercede pro nobis*. — V. ✠✠₈. *Procession de l'arche d'alliance (Brev. Patav.* ; 25 mai 1515). — V. 84. *Annonciation* (reprod. dans *Les Missels vén.*, p. 210) ; bordure ornementale. — R. 85 et r. 444. Encadrement de page : bordure étroite de feuillage et de rinceaux à gauche et en haut ; trois petits bois à droite, et trois autres en bas. — V. 487. *Crucifixion (Missels vén.*, p. 297 ; moins l'encadrement). — Dans le corps du volume, quelques petites vignettes avec encadrement à fronton ; in. o. à figures et autres.

R. 490 : le registre ; au-dessous : ❡ *Anno Chr̃i Redẽptoris. 1540. Ue-/ netijs in Officina literaria Petri/ Liechtẽstein Coloniẽsis./ Mense Martio./ Ad Signum Agnus Dei*. Au bas de la page, dans un médaillon orné de rubans et de guirlandes de fleurs, marque de *l'Agneau divin*, avec la légende : *Qui tollis peccata mundi./ Miserere nobis*. — Au verso, la marque des *trois sphères*, soulignée du nom de l'imprimeur : *Petrus Liechtenstein*.

1027. — (Rom.) — Hæredes L. A. Juntæ, mai 1540 ; 8°. — (Londres, L)

Breuiarium Romanum/ Ex sacra potissimum scriptura, & probatis san/ ctorum historijs nuper confectum, ac de/ nuo per eundem auctorem accu/ ratius recognitum... MDXL.

24 (8, 8, 8) ff. prél. n. ch., s. : ✠, ✠✠, ✠✠✠. — 465 ff. num. et 1 f. blanc, s. : *A-Z*, *AA-ZZ*, *AAA-NNN*. — 8 ff. par cahier, sauf *G* et *NNN*, qui en ont 4. — C. g. r. et n. — 2 col. à 37 ll. — Page du titre : même bois que sur la page correspondante du *Brev. Rom.*, février 1537. — Mêmes gravures également dans le corps du livre, et aux mêmes pages.

V. 463 : *Venetijs apud heredes Luceantonij Iunte/ Florentini MDXL / mense Maio*. Au-dessous, le registre.

1028. — (Rom.) — Hæredes L. A. Juntæ, septembre 1540-1541 ; 4°. — (Florence, S ; Neustift-bei-Brixen, C)

Breuiarium Romanum nuper impressum cum/ quotationibus in margine : psalmoꝝ hymnoꝝ / añarum ʒ ꝗiorum :... q̃/ plurimis figuris decoratum... MDXLI.

16 (8, 8) ff. prél. n. ch., s. : ✠, ✠✠. — 392 ff. num., s. : *a-ʒ*, *ʓ*, *ɔ*, *ꝗ*, *A-G*. — 12 ff.

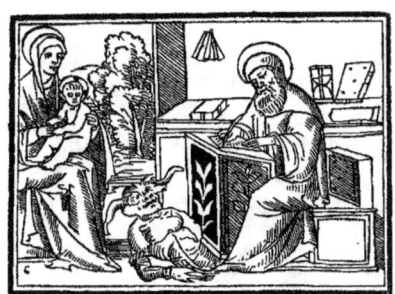

Brev. ord. Cisterc., janvier 1542 (p. du titre).

par cahier, sauf D, qui en a 8. — C. g. r. et n. — 2 col. à 40 ll. — En tête de la page du titre: *Lapidation de St Etienne*. Au bas de la page, marque du lis rouge florentin. — (Pour le détail des gravures, voir le tableau.) — Toutes les gravures sont encadrées de petites vignettes séparées par des versets en rouge. — Encadrements du même genre aux pages r. 1, r. 62, r. 80, r. 152, r. 217, r. 243, r. 300, r. 338. — Dans le texte, nombreuses vignettes, dont plusieurs signées des monogrammes ⊂ et L. — In. o. à figures de diverses grandeurs.
R. 392: *Uenetijs in officina. Heredum/ Luceantonij Iunte anno/ Domini. M.D.XL. Mēse septēbri.* Le verso, blanc.

1029. — (Rom.) — Hæredes L. A. Juntæ, mars 1541; 12°. — (Rome, V1)

Manque dans cet exemplaire le 1er f. — 24 (8, 8, 8) ff. n. ch., prél. s.: ✠, ✠✠, ✠✠✠. — 591 ff. num. et 1 f. blanc, s.: *A-Z, AA-ZZ, AAA-ZZZ, AAAA-EEEE*. — 8 ff. par cahier. — C. rom. r. et n. — 2 col. à 34 ll. — (Pour le détail des gravures, voir le tableau.) — In. o. florales.

V. 591: le registre; au-dessous: *Venetijs apud heredes Lucę antonij/ Iuntę Florentini anno/ MDXLI. mense/ Martio*. Au bas de la page, marque du lis rouge florentin.

1030. — (Rom.) — Hæredes L. A. Juntæ, 1541; 8°. — (Paris, N)

Breuiariũ Romane curie cuȝ/ apostillis tam capl̄oȝ: ac historiarũ q̄ȝ etiã oĩum/ remissionũ in eo cōtentoȝ: insuꝑ ⁊ prepara/ tione misse: ⁊ cuȝ accōmodatioribus/ figuris q̄ȝ alia hactenus impressa...

24 (8, 8, 4, 4) ff. prél. n. ch., s.: *a-d*. — 424 ff. num., s.: *1-50, a-c*. — 8 ff. par cahier. — Le registre, placé au v. b$_6$ (des ff. prél.), indique encore les cahiers *d-h*, *A-F*, également par 8, qui font défaut dans cet exemplaire. — C. g. r. et n. — 2 col. à 37 ll. — Au-dessous du titre: un moine en adoration devant la croix, chargée d'instruments de la passion. Au bas de la page, marque du lis rouge florentin. — (Pour le détail des gravures, voir le tableau.) — Aux pages r. 1, r. 73, v. 91, r. 174, r. 195, r. 233, r. 260, r. 313, r. 361, encadrements du même genre que ceux du *Brev. Rom.*, 5 juin 1515. — Dans le corps du volume, petites vignettes généralement très médiocres, dont quelques unes avec le monogramme ⊂; in. o.

R. 400: *Breuiarium secundum consuetudinem sancte roma/ ne ecclesie... feliciter explicit: Uenetijs in officina here/ dum Luceantonij Iunte florenti/ ni Impressum anno a natiuita/ te domini. 1541. Men/ se Aprili.*

1031. — (Ord. Cisterc.) — Hæredes L. A. Juntæ, janvier 1542; 8°. — (✪)

Breuiarium iuxta ritus ordinis Ci/ sterciensium. Cui ad ea que in priori erant excusione/ addita sunt hec. Tabella annoꝝ cõium ⁊ bisexti/ liuȝ: ratio epactilis: cõmemoratiões cões ⁊ ꝑ/ prie que fiunt per anni circuluȝ:...

28 (8, 8, 12) ff. prél. n. ch., s.: ✠, ✠✠, ✠✠✠. — 468 ff. num. par erreur: 472, et 8 ff. complémentaires non chiffrés, s.: *a-ȝ, ⁊, ꝑ, ꝗ, aa-ȝȝ, ⁊⁊, ꝑꝑ, ꝗꝗ, A-F*, ✝. — 8 ff. par cahier, sauf *uu*, qui en a 12. — C. g. r. et n. — 2 col. à 32 ll. — En tête de la page du titre: *St Bernard écrivant sous l'inspiration de la Ste Vierge*, monogramme ⊂

(voir reprod. p. 376). Au bas de la page, marque du lis rouge florentin. — (Pour le détail des gravures, voir le tableau ; reprod. p. 377.) — Pour la représentation de *S' Bernard terrassant le démon*, on a employé la figure de S' Jean Gualbert, du *Missale ord. Vallisumbrosæ*, 4 déc. 1503 (*Missels vén.*, p. 30) ; la légende de la banderole a été supprimée. — Les pages en regard des gravures et le r. du 1ᵉʳ f. complémentaire, ont des encadrements formés d'une bordure ornementale en haut et sur le côté intérieur, de

Brev. ord. Cisterc., janvier 1542 (v. 264).

quatre petits bois hagiographiques sur le côté extérieur, et de trois autres vignettes dans le bas. — Dans le texte, vignettes ; in. o. florales et à figures, de diverses grandeurs.

R. 472 : le registre ; au-dessous : ℂ *Uenetijs apud heredes Luceantoij* (sic) *Iunte/ Florentini. Anno. domini. M.D.xlij./ Mense Ianuario*. Le verso, blanc. — Le verso du dernier f. est également blanc.

1032. — (Rom.) — Hæredes L. A. Juntæ, janvier 1542 ; 12°. — (Rome, Ca)

ℂ *Breuiarium Romanum/ cum numeris in margine : psaľ : hym. añarum ʳ ɢio/ ruʒ :...*

20 (8, 12) ff. prél. n. ch., s. : *a, b*. — 435 ff. num. et 1 f. blanc, s. : *1-54*. — 8 ff. par cahier, sauf le cahier *49*, qui en a 12. — C. g. r. et n. — 2 col. à 38 ll. — Page du titre : petite bordure de feuillage. Le verso, blanc. — V. *b₈. David* (*Diurnale ord. S. Bened.*, 13 juillet 1515). — V. 346. *S' Pierre et S' Paul* ; petite bordure de feuillage (voir reprod. p. 378).

Brev. Rom., janvier 1542 (v. 346).

R. 384 : *Breuiarium romanum nuper diligentis/sime castigatū : summaq3 diligentia excus/ sum. Uenetijs apud heredes Lucean/tonij Iunte florētini. Anno dñi./ 1542. mense Ianuario.* Au verso : *Immaculée Conception;* la Sᵗᵉ Vierge, *in cathedra*, tenant assis sur ses genoux l'enfant Jésus, nu, sans nimbe ; petite bordure de feuillage. — V. 396. *Sᵗ François d'Assise recevant les stigmates*, copie de la vignette du *Brev. Rom.*, 11 juillet 1524 ; bordure semblable (voir reprod. p. 378). — Petites in. o. florales et à figures.

1033. — (Congregat. Casin.) — Hæredes L. A. Juntæ, février 1542 ; 4°. — (Londres, BM)

Breuiarium monasticu3 ꝑm ritum z morem mona-/ choꝝ ordinis sancti Benedicti de obseruātia / casinensis ꝯgregationis : aᶦs sctē iustine :/ cū nouo ac putili reptorio ad queli-/ bet facile in ipso breuiario inue/niēda…

20 (8, 12) ff. prél. n. ch., s. : ✠, ✠✠. — 457 ff. num. par erreur : 461, et 1 f. blanc, s. : *A-Z, AA-QQ*. — 12 ff. par cahier, sauf *QQ*, qui en a 14. Les deux lettres *RS* sont réunies comme signature d'un seul et même cahier. — C. g. r. et n. — 2 col. à 38 ll. — Au-dessous du titre, marque du lis rouge florentin. — (Pour le détail des gravures, voir le tableau.) — Les gravures sont entourées d'encadrements ainsi composés : dans le haut, bloc à figures étroit ; sur les côtés, quatre vignettes séparées par des versets en rouge ; dans le bas, une bordure ornementale surmontant deux figures de prophètes séparées par des versets en rouge, et, pour clore l'encadrement, une autre bordure ornementale de toute la largeur de la justification. — Encadrements du même genre aux pages en regard, et à plusieurs autres pages. — Dans le texte, nombreuses vignettes ; in. o. à figures.

V. *QQ₁₃* : ☾ *Breuiarium monasticum ꝑm ritum z morem congrega-/ tionis casinensis aliter sancte Iustine… feliciter explicit :/ Uenetijs apud heredes Luceantonij iuncte/florētini accuratissime impressu3 Anno/ a natiuitate domini quingētesimo / quadragesimosecūdo supra/ millesimum mense/ Februario.*

1034. — (Rom.) — Hieronymus Scotus, 1542 ; 8°. — (Rome, Vl)

BREVIARIVM ROMANVM RECENTER POST/ omnes alias impressiones omni studio recognitum… Venetijs Apud Hieronynum Scotum./ 1542.

20 (8, 8, 4) ff. prél. n. ch., s. : ✠, *a. b.* — 408 ff. s.: *1-51*. — 8 ff. par cahier. — C. g. r. et n. ; titre rom. et ital. — 2 col. à 34 ll. — En tête de la page du titre, marque : une femme assise sur une sphère terrestre, tenant une branche d'olivier et une banderole avec légende : FIAT PAX IN VIRTVTE TVA. Le verso, blanc. — R. 1 et r. 77. Encadrement : dans le haut, bordure de feuillage enfermant, au milieu, la petite marque aux initiales $^O_M{}^S$; à gauche, bordure de rinceaux sur fond

Brev. Rom., janvier 1542 (v. 396).

de hachures obliques ; à droite, trois petits bois ; dans le bas, bloc à figures (prophètes, sphinx, etc.) — R. 169, 1^{re} col. *Entrée à Jérusalem*, vignette de style moderne. — V. 179. En tête de la page : *Résurrection*, vignette flanquée de deux autres petits bois, pour parfaire la justification. — R. 196. *Ascension*, même disposition que la précédente. — V. 268, 1^{re} col. *Annonciation*, vignette avec la marque de l'ancre aux deux S *(Offic. B. M. Virg.*, 1544.) — R. 349. *Toussaint*; bois de même facture que ceux du *Missel* 1542 et de l'*Offic. B. M. V.*, 1544 (voir reprod. p. 379.) — Dans le texte, petites vignettes, in. o.

R. 408 : le registre ; au-dessous : ℭ *Venetijs, apud Hieronymum Scotum.* Le verso, blanc.

Brev. Rom., Hieron. Scotus, 1542 (r. 349).

1035. — (Ord. Camaldul.) — Hæredes L. A. Juntæ, avril 1543 ; 8°. — (Rome, VE)

Breuiarium monasticum secundũ ordinem/ Camaldulensen:... VENETIIS M D XXXXIII.

12 (8, 4) ff. prél. n. ch., s. : ✠, ✠✠. — 435 ff. num. par erreur 439, et 1 f. blanc, s. : *a-z, z, ɔ, ꝯ, zz, ɔɔ, ꝯꝯ, aaa-ccc.* — 8 ff. par cahier, sauf *k*, qui en a 4. — C. g. r. et n. — 2 col. à 73 ll. — En tête de la page du titre : *S^t Benoît et S^t Romuald*; devant eux, le doge Pietro Urseolo et Maldulus Aretinus agenouillés (voir reprod. p. 379.) — Au-dessus de l'indication de lieu et de date, marque du lis rouge florentin. — (Pour le détail des gravures, voir le tableau.) — Aux pages r. 1, r. *l* (chiffré par erreur : 81), r. 236, v. 395, encadrements avec blocs à sujets copiés des livres de liturgie de Stagnino. — Dans le texte, petites vignettes ; in. o.

V. *ccc*₇ (chiffré 439) : le registre ; au-dessous : *Uenetijs apud heredes Luce antonij Iunte/ florentini anno. 1543. Mense Aprili.*

1036. — (Rom.) — Hæredes L. A. Juntæ, juillet 1543 ; 8°. — (Rome, B)

Breuiarium Romanum/ nuper recognitum./ 1543.

16 (8, 8) ff. prél. n. ch., s. : ✠, ✠✠. — 532 ff. num., s. : *a-z, A-Z, AA-CC, A-C, CC, D-O.* — 8 ff. par cahier, sauf le 2^e cahier s. : *CC*, qui en a 4. — C. g. r. et n. — 2 col. à 37 ll. — En tête de la page du titre : un calice soutenu par deux anges en buste ; au-dessous de la date, marque du lis rouge florentin. — (Pour le détail des gravures, voir le tableau.) — Les pages r. 1, r. 2, r. 73, r. 92, r. 111, r. 418, sont ornées d'encadrements.

R. 416 : *Uenetijs apud heredes Luceantonij/ Iunte florentini Anno. M. D. xliij./ mense Iulio.*

1037. — (Ord. Carmelit.) — Hæredes L. A. Juntæ, juillet 1543 ; 8°. — (Munich, R)

Breuiarium Carmelitarum/ cum

Brev. ord. Camaldul., avril 1543 (p. du titre).

annotationibus in margine ad facillime/ omnia que in ipso ad alias paginas remit/ tuntur inuenienda... M D XLIII.

34 (8, 8, 8, 10) ff. prél. n. ch., s. : ✠, ✠✠, ✠✠✠, ✠✠✠✠. — 447 ff. num., et 1 f. blanc, s. : *a-ʒ, z, ꝓ, ꝗ, aa-ʒʒ, zz, ꝓꝓ, ꝗꝗ, AA-DD.* — 8 ff. par cahier. — C. g. r. et n. — 2 col. à 37 ll. — En tête de la page du titre, petite vignette : la Sᵗᵉ Vierge assise, tenant l'enfant Jésus ; un personnage à droite et à gauche ; au-dessus de la date, marque du lis rouge florentin. — (Pour le détail des gravures, voir le tableau.) — Aux pages r. 1, r. 75, r. 170, r. 193, r. 277, r. 338, r. 408, encadrements avec blocs à sujets, copiés des livres de liturgie de Stagnino. — Dans le texte, petites vignettes ; in. o. florales.

V. 447 : le registre ; au-dessous : ☙ *Uenetijs apud heredes Luceantonij/ Iunte Florentini anno. M. D. xliij./ Mense Iulio.*

1038. — (Congregat. Casin.) — Hæredes L. A. Juntæ, janvier 1543 ; 8°. — (Munich, R)

☙ *Breuiariũ monasticũ : ꝑm ritũ z morem/ monachorum nigrorũ ordinis sancti benedicti de ob/ seruantia. Casinensis congregationis : als sancte Iustine : nouissime excusum...*

18 (8, 10) ff. prél. n. ch., s. : *1, 2.* — 479 ff. num. et 1 f. blanc, s. : *A-Z, AA-ZZ, AA-NN.* — 8 ff. par cahier, sauf *LL* (1ʳᵉ série) et *EE* (2ᵐᵉ série), qui en ont 12. — C. g. r. et n. — 2 col. à 36 ll. — Au-dessous du titre, petite figure de Sᵗ Benoît ; au bas de la page, marque du lis rouge florentin. — (Pour le détail des gravures, voir le tableau.) — Encadrements aux pages en regard des gravures : à gauche et en haut, bordure étroite de feuillage ; à droite et dans le bas, blocs à sujets, copiés des livres de liturgie de Stagnino, et assez médiocres. — Dans le texte, nombreuses vignettes.

V. 479 : ☙ *Explicit breuiarium monasticum ꝑm ritum z morem congrega/ tionis casinensis ordinis sancti Benedicti als sancte Iustine...* Au-dessous, le registre ; au bas de la page : *Uenetijs apud heredes Luceantonij/ Iunte Florentini anno 1453/ mense Ianuario.*

1039. — (Ord. Muratarum Florentiæ) — Hæredes L. A. Juntæ, août 1545 ; 4°. — (Bibl. Charles-Louis de Bourbon)

Le titre manque dans cet exemplaire. — 16 (8, 8) ff. prél., n. ch., s. : ✠, ✠✠. — 536 ff. num., s. : *a-ʒ, z, ꝓ, aa-ʒʒ, zz, ꝓꝓ, ꝗꝗ, Aa-Qq.* — C. g. r. et n. — 2 col. à 36 ll. — « Nous ne parlerons pas des lettres grises ni des têtes de chapitres, qui sont autant de petites hagiographies ; mais nous mentionnerons, avec une bordure isolée (feuillet 319), trois grandes figures inspirées par les sujets suivants : la *Salutation angélique*, feuillet 325 ; la *Toussaint*, feuillet 469, et *Sᵗ Benoît et ses premiers compagnons*, feuillet 501. Ces gravures sont toutes bordées d'ornements dessinés en blanc sur fond gris. La bordure des deux derniers sujets n'est pas en harmonie avec lesdits sujets : un satyre soutenant, comme une cariatide, un petit panneau égayé par une femme nue n'a jamais dû passer, aux yeux des cénobites bénédictins, pour une composition essentiellement ascétique ; c'est une licence tardive qui rappelle la naïveté du moyen-âge... La figure de la *Toussaint* est signée de Junte : I. A. ; celle de l'*Annonciation* porte les mots *ubi-ibi* dans une couronne, et celle de *Sᵗ Benoît*, celui-ci : *ugo*. »

A la fin : *Explicit breuiariũ monasticum, ad usum monialium mura/ tarũ ciuitatis Florentie : reuisuʒ ꝑ ꝑsbyterũ Andream/ Pilulinũ Florentinu : ói qua potuit diligentia : Uenetijs impressuʒ, apud heredes Luce/ Antonij Iunte Florentini anno dñi/ 1545. Mense augusto.* (Catal. Alès, p. 460.)

Les particularités signalées par le bibliographe à qui nous empruntons cette description, nous permettent de reconnaître deux des gravures citées : l'*Annonciation* est une copie du bois des livres de Stagnino ; la *Toussaint*, avec monogramme I·A· (que M. Alès attribue à L. A. Giunta), est celle du *Brev. Rom.*, 5 juin 1515 ; quant au *Sᵗ Benoît*, avec signature vᴄo , nous ne l'avons rencontré dans aucun autre ouvrage.

1040. — (Rom.) — Petrus Liechtenstein, 1546; 8°. — (Rome, Vt ; Pesaro, O)

Les deux exemplaires que nous citons sont très défectueux. Le registre indique 20 (8, 8, 4) ff. prél., s. : *A-C*, et 539 ff. num. et 1 f. blanc, avec signatures *1-68*, par 8, sauf le dernier cahier, qui n'a que 4 ff. — C. g. r. et n. — 2 col. à 34 ll. — R. 68 et r. 455. Encadrement: petite bordure ornementale en haut et à gauche ; trois petits bois à droite, et trois autres dans le bas. — In. o. à figures.

R. 539 : le registre ; au verso : *Anno. 1546. Venetijs*. Au-dessous, marque des *trois sphères*, surmontant la mention : *Excudebat Petrus! Liechtenstein*.

1041. — (Rom.) — Hæredes L. A. Juntæ, mars 1547 ; 4°. — (Londres, BM ; Rome, VE ; Gran, C — ☆)

BREVIARIVM ROMANVM/ ex sacra potissimum scriptura, & probatis sanctorum / historijs nuper confectū, ac denuo per/ eundem autorem accuratius/ recognitum./ VENETIIS APVD IVNTAS./ M D XLVII.

Brev. Rom., mars 1547 ; 4° (r. 11).

20 (8, 8, 4) ff. prél. n. ch., s. : ✠, ✠✠, ✠✠✠. — 506 ff. num., s. : *a-z, A-Z, Aa-Rr*. — 8 ff. par cahier, sauf *g*, qui en a 10. — C. rom. r. et n. — 2 col. à 34 ll. — En tête de la page du titre, médaillon circulaire enfermant un crucifix, avec légende : .IN. HOC. SIGNO. VINCE. Au-dessus de l'indication de lieu et de date, marque du lis rouge florentin, dans une guirlande supportée par deux *putti* ; au-dessous de cette marque, un verset de l'évangile selon S' Jean : *SCRVTAMINI SCRIPTVRAS/ quoniam illæ sunt, quæ testimonium per/ hibent de me*. — (Pour le détail des gravures, voir le tableau ; reprod. p. 381.) — Les gravures, placées ici dans le texte, ont été employées précédemment comme bois de page dans des livres de liturgie de format in-8°. L'une d'elles, la *Pietà* du r. 51, est empruntée de l'ouvrage de Henricus Herp, *Spechio de la perfectione humana*, imprimé en 1522 par Nicolo Zoppino et Vincentio de Polo. — Quelques autres vignettes, plus petites, surtout vers la fin du volume. — In. o. florales.

Brev. Rom., mars 1547 ; 4° (r. 270).

R. 506 : le registre ; au-dessous : *Venetijs in officina hęredum Lucæ Antonij Iuntæ/ Florenini. MDXLVII. mense Martio*. Plus bas, marque du lis rouge florentin. Au verso, le verset suivant : *Non recedat volumen legis hu-/ ius ab ore tuo, sed medita-/ beris in eo diebus/ ac noctibus/ Iosue. I.*

1042. — (Rom.) — Hæredes L. A. Juntæ, mars 1547-1548 ; 8°. — (Munich, Libr. L. Rosenthal, 1894)

Breuiarium Romanum nuper recognitū.

Brev. Rom., 1547 (v. C₄).

In quo officia nominis Iesus ⁊ desponsationis virginis Marie nuper sunt addita./
MDXLVII.

16 (8, 8) ff. prél. n. ch., s.: ✠, ✠✠.
— 544 ff. num. en deux séries successives : 416 ff. s. : *a-ʒ, ʒ, ꝗ, ꝓ, A-Z, AA-CC* ; puis 128 ff. pour les offices additionnels, s. : *A-O*, et comprenant trois cahiers avec la même signature *C*, dont deux ne sont pas paginés. — 8 ff. par cahier. — C. g. r. et n. — 2 col. à 37 ll. — En tête de la page du titre : un calice soutenu par deux anges en buste, nimbés. Au-dessus de la date, marque du lis rouge florentin. — (Pour le détail des gravures, voir le tableau.) — Aux pages r. 1, r. 73, r. 92, r. 111, r. 417, encadrements, la plupart de style architectural, avec mascarons et figures. — Dans le corps du volume, petites vignettes, dont plusieurs signées du monogramme **c** ; in. o. à figures et autres.

R. 416: le registre ; au-dessous : *Uenetijs apud heredes Luceantonij Junte Florentini anno. 1547. mense Martio.* — R. O₈: le registre de la dernière partie : *Uenetijs apud hęredes Lucęantonij Juntę Florentini. 1548.* Le verso, blanc.

1043. — (Rom.) — Joannes Gryphius, 1547 ; 8°. — (Maihingen, O)

BREVIARIUM/ ROMANUM EX./ *Sacra potissimum scriptura, Et probatis/ Sanctorum historiis nuper con∗/ fectum, ac denuo per eun/ dem auctorem accu/ ratius reco∗/ gnitum./ Ioan. Gryphius Venetiis excudebat./ MD.XLVII.*

20 (8, 8, 4) ff. prél. n. ch., s. : *A-C.* — 531 ff. num. et 1 f. n. ch., s. : *a-ʒ, aa-ʒʒ, aaa-xxx.* — 8 ff. par cahier, sauf *xxx*, qui en a 4. — C. rom. r. et n. — 2 col. à 35 ll. — Page du titre, au-dessus de l'indication de lieu, marque du griffon, accompagnée de la légende : VIRTVTE DVCE / COMITE FORTVNA, et surmontant le verset : *Scrutamini scripturas*..., etc. — V. *C₄*. David vainqueur de Goliath, bois d'origine non vénitienne (voir reprod. p. 382); encadrement à figures. — In. o.

R. du dernier f. : le registre ; au-dessous : *VENETIIS./ Excudebat Ioan. Gryphius. MDXLVII.* Le verso, blanc.

1044. — (Ord. fratr. Prædicat.) — Hæredes L. A. Juntæ, juin 1548 ; 8°. — (Bologne, C)

Diurnum vna cum psalmis/ nocturnis feriarum se/ cū̄dum consuetudinē/ ordinis fratrū predicatorum sancti/ Dominici.

8 ff. prél. n. ch., s. : ✠. — 272 ff. num., s. : *aa-ʒʒ, AA-LL.* — 8 ff. par cahier. — C. g. r. et n. — 25 ll. par page. — En tête de la page du titre, bois ombré avec monogramme **L** : un moine agenouillé devant Sᵗ Dominique ; sur la droite, l'écu de l'ordre (*Brev. fratr. Præd.*, 28 sept. 1508). Au bas de la page, marque du lis rouge florentin. — (Pour le détail des gravures, voir le tableau.) — Encadrements aux pages en regard de ces gravures : dans le haut et sur la gauche, bordure ornementale étroite ; sur le côté droit, trois vignettes ; dans le bas, bloc à figures et à fond criblé, emprunté de l'*Offic. B. M. Virg.* 26 juin 1501. — Dans le texte, 78 vignettes, dont cinq portent le monogramme **L**, et cinq autres le monogramme **la** ; ces dernières, tirées avec trois blocs

Brev. Rom., juillet 1550 (v. ✠ ✠₈).

(*Descente du S^t-Esprit*, au r. 68; *Annonciation*, au r. 110 et au r. 192; *Crucifixion*, au r. 120 et au v. 153), sont empruntées de l'*Officiolum Virg.*, 4 mai 1506, et de l'*Orarium S. Mariæ Antwerp.*, 23 juillet 1502. — In. o. à figures.

R. 272 : le registre ; au-dessous : *Uenetijs apud heredes Luceantonij / Junte Florentini. M. D. xli./ mense Iunio.* Le verso, blanc.

1045. — (Rom.) — Hæredes L. A. Juntæ, 1548 ; 4°. — (Bologne, U)

Breuiarium Romanum nuper impressum :/ cum quotationibus in margine : psal/morum, hymnorũ, añarum, ɾ ℟iorũ :/... Venetijs. M.D.XLVIII.

Ce volume n'est qu'un fragment de *Bréviaire* comprenant seulement les

Brev. Rom., juillet 1550 (v. 61).

Brev. Rom., juillet 1550 (v. 79).

Brev. Rom., juillet 1550 (v. 356).

Brev. Rom., juillet 1550 (v. 402).

Psaumes et les Hymnes. — 16 (8, 8) ff. prél., s. : ✠, ✠✠. — 61 ff. num. faussement 64, et s. : *A-F* (il ne reste du cahier *F* que le 1ᵉʳ f.) — C. g. r. et n. ; l'indication de lieu et de date, sur la page du titre, en c. rom. — 2 col. à 40 ll. — En tête de la page du titre, vignette ombrée : *Lapidation de Sᵗ Etienne* ; au bas de la page, entre le mot *Venetijs* et la date, marque du lis rouge florentin. — R. ✠✠₈, le registre, qui indique : *A-Z, AA-SS*, par 12, sauf *GG, SS*, qui en ont 8, et *QQ*, qui en a 10. Au verso, *Crucifixion* (reprod. dans *Les Missels vén.*, p. 306). Au-dessus et au-dessous du bois, petite bordure étroite à fond noir ; sur les côtés, blocs à figures. — Dans le texte, petites vignettes ; in. o. de divers genres. — R. *F* (chiffré 64) : *Finis Psalmoruȝ ɀ Hymnorum*. Au verso, *Annonciation*, avec monogramme ·ȝ·a· (*Brev. Rom.*, 22 févr. 1518) ; encadrement à figures.

Brev. Rom., juillet 1550 (v. 428).

1046. — (Rom.) — Hieronymus Scotus, juillet 1550 ; 4°. — (Bologne, U)

BREVIARIVM/ Romanum nuper impres-/ sum: cum quotationibus in margine: psal-/ morum, hymnorum, antiphonarum,/ & responsoriorum :... Venetiis apud Hieronymum/ Scotum. 1550.

16 (8, 8) ff. prél. n. ch., s. : ✠, ✠✠. — 480 ff. num. avec erreurs de pagination, s. : *A-Z, AA-SS*. — 12 ff. par cahier, sauf *GG, QQ, SS*, qui en ont 8 (le cahier *SS* est incomplet du dernier f. dans cet exemplaire). — C. g. r. et n. ; le titre en c. rom. et ital. ; les 87 derniers ff. en c. rom. — 2 col. à 40 et 44 ll. — En tête de la page du titre, petite *Annonciation*, de style moderne. — V. ✠✠₈, et v. 216. *Crucifixion*, précédemment employée par Scoto dans le *Missale Rom.* de 1542, et copiée d'un bois du *Missale Rom.*, 3 déc. 1513, imprimé par Gregorius de Gregoriis (voir reprod. p. 383). — V. 61. *Immaculée Conception*, copie d'un bois du *Brev. ord. S. Bened.*, 15 juillet 1519, imprimé par Petrus Liechtenstein (voir reprod. p. 384). — V. 79. *La Sⁱᵉ Vierge au rosaire*, copie d'un bois du *Brev. Herbipol.*, 27 août 1507, du même Liechtenstein (voir reprod. p. 384). — V. 356. *Sᵗ Pierre et Sᵗ Paul*, copie d'un bois du *Brev. Kiem.*, 5 oct. 1515, imprimé aussi par Liechtenstein (voir reprod. p. 384). Les trois dernières gravures, ainsi que les pages f. 152, f. 300, f. 357, ont un encadrement à figures. R. 392 : *Uenetijs apud Hieronymum/ Scotum Anno. 1550./ Mense Iulij*. Au-dessous : *Sequuntur officia noua ɀ addita/ In hoc breuiario*. Au verso : *Immaculée Conception*, comme au v. 61. R. 393. Encadrement de petits bois. — V. 402. *Sᵗ Augustin*, copie d'un bois du *Brev. rom.* 5 juin 1515, imprimé par L. A. Giunta (voir reprod. p. 384) ; encadrement de petits bois. — V. 428. *Sᵗ François d'Assise* (voir reprod. p. 385). — Dans le texte, nombreuses vignettes, dont une certaine quantité sont empruntées d'ouvrages plus anciens, les autres de style moderne. — In. o. de différents genres.

1047. — (Rom.) — Hæredes L. A. Juntæ, 1550 ; f°. — (Rome VI)

Breuiarium Romanū de Camera/ nouissime impressum, optime castigatuȝ,... VENETIIS APVD IVNTAS. M.D.L.

16 (8, 8) ff. prél. n. ch., s. : ✠, ✠✠. — 475 ff. num. & 1 f. blanc, s. : *a-ȝ, ɀ, ꝑ, ꝗ, aa-ȝȝ, ɀɀ, ꝑꝑ, aaa-hhh*. — 8 ff. par cahier, sauf *ee, bbb, hhh*, qui en ont 6 ; *a, b, c, i, ꝑꝑ*, qui en ont 10. — C. g. r. et n. — 2 col. à 47 ll. — En tête de la page du titre, cadran solaire, avec figure du soleil à face humaine, rayonnante et flamboyante ; au-dessus de l'indication de lieu et de date, marque du lis rouge florentin. Le verso, blanc. — V. ✠✠₈. *Cru*-

cifixion (reprod. dans *Les Missels vén.* p. 306). Encadrement à figures. — R. 47, r. 81, r. 255 : encadrement du même genre que celui de la *Crucifixion*. — Dans les colonnes du texte, vignettes de diverses grandeurs ; in. o. florales et in. à figures.

V. 475 : le registre ; au-dessous : *Breuiarij Romani de Camera,... hic extat exitus,... Uenetijs Impressi,/ in officina hęredum Lucę Antonij Juntę.* Au bas de la page, le lis rouge florentin, comme sur la page du titre.

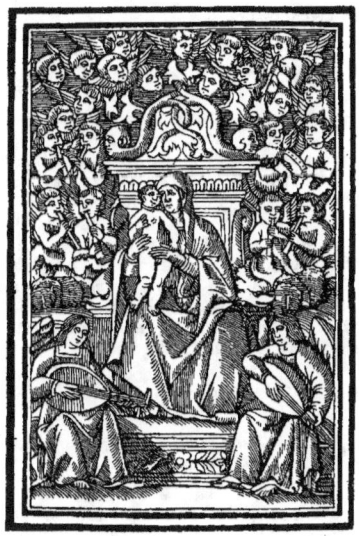
Brev. Rom., 1551 ; 8° (v. 71).

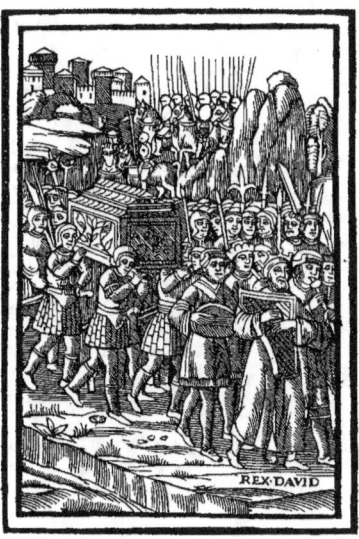
Brev. Rom., 1551 ; 8° (v. 40₃).

1048. — (Rom.) — Hieronymus Scotus, 1551 ; 8°. — (Rome, An)

BREVIARIVM/ ROMANVM/ NOVISSIME POST/ ᴏᴍɴᴇꜱ ᴀʟɪᴀꜱ/ *impressiones recognitum/ atq; emendatum... Venetiis, Apud Hieronymum Scotum./ 1551.*

16 (8, 8) ff. prél. n. ch., s. : ✠, ✠✠. — 319 ff. num. par erreur : 283, et 1 f. n. ch., s. : *1-40* ; suivis de 112 ff. avec pagination nouvelle, s. : *a-o*. — C. g. r. et n. ; le titre et les ff. suivants, jusqu'au v. ✠✠ᵢᵢᵢᵢ inclusivement, en c. rom. r. et n. — 2 col. à 42 ll. — En tête de la page du titre, vignette : *Sᵗ Jérôme en oraison*, avec marque de l'ancre aux deux *s*. — (Pour le détail des gravures, voir le tableau.) — Le bois du v. 71: *La Sᵗᵉ Vierge glorifiée*, est la copie d'une gravure du *Brev. Kiemense*, 5 oct. 1515, imprimé par Liechtenstein (voir reprod. p. 386). — La plupart de ces gravures sont encadrées de petites vignettes. — Encadrements aux pages r. 1, r. 57, r. 72, r. 87, r. 150, r. 155 : dans le haut et sur le côté intérieur, bordure de deux rangs d'étoiles ou de feuillage, ou de fragments à motif ornemental ; sur le côté extérieur, trois ou quatre petits bois ; dans le bas, quatre vignettes, ou un seul bloc plus large. Dans l'encadrement de la page r. 1, les quatre petites figures symboliques des péchés capitaux sont des copies inverses de vignettes données dans l'*Offic. B. M. Virg.*, 1545, imprimé par Petrus Liechtenstein. — Dans le texte, nombreuses vignettes de différentes grandeurs, et de styles disparates ; in. o. de divers genres.

R. du f. chiffré : 283 : le registre. — R. 40_8 : marque du *tronc d'arbre* avec l'ancre aux deux S, et la devise : IN TENEBRIS FVLGET. Au-dessous : *Venetiis apud Hieronymum Scotum.*/ 1551. Au verso : *Procession de l'arche d'alliance*, copie du bois du *Brev. Patav.*, 25 mai 1515 (voir reprod. p. 386).

R. *a* (partie finale) : *INCIPIT OFFICIVM IMMACV/ late cōceptiōis Virginis Marie*... En tête de la page : *Visitation*, vignette de style moderne. — Petites vignettes et in. o. dans le texte. — R. 112 : *Venetijs, Apud Hiero/ nymum Scotum*. Le verso, blanc.

1049. — (Congregat. Casin.) — Petrus Liechtenstein, 1551 ; 4°. — (Heidelberg, U)

Breuiarium Monasticum ȝ/ ritum z morem Monachorum nigrorum / Ordinis sancti Benedicti de obseruantia :/ Casinēsis ɔgregationis : aƚs scē Justine./...M.D.LI./ Uenetijs./ Ad Signum Agnus Dei.

20 (8, 8, 4) ff. prél. n. ch., s. : ✠, ✠✠, ✠✠✠. — 488 ff. num. par erreur : 482, s. : *A-Z, AA-SS*. — 12 ff. par cahier, sauf *R* et *SS*, qui en ont 10. — C. g. r. et n. — 2 col. à 35 ll. — Page du titre : entre les deux parties de la date : *M. D.* et *LI*, médaillon de l'*Agneau divin*, avec la légende : AGNVS DEI QVI TOLLIS PECCATA MVNDI MISERERE NOBIS. — (Pour le détail des gravures, voir le tableau.) — Ces gravures, ainsi que les pages en regard, sont entourées d'encadrements à figures. — R. 454, au bas de la première col. : *Immaculée Conception (Brev. ord. S. Bened.*, 15 juillet 1519). — Dans le texte, petites vignettes avec encadrements à colonnes et à fronton ; in. o. à figures.

R. 482 :... *Uenetijs/ in edib* Petri Liechtēstein Co/ loniēsis Germani accuratissime / impssum. Anno a natiuitate dñi/ qngētesimo qnquagesimo p̄mo / supra millesimum. p̄die cat̄. Fe-/ bruarij. In officina libraria ad/ Signum Agnus Dei*. Au verso, marque des *trois sphères*, soulignée du nom : *Petrus Liechtenstein.*

1050. — (Ord. fratr. Prædicat.) — Hæredes L. A. Juntæ, juin 1552 ; 8°. — (Heiligenkreuz, C)

BREVIARIVM PRÆDICATORVM/ Iuxta Decreta Capituli Generalis, sub ℞mo.*P. F./ Francisco Romæo Castilionensi, Magistro / Generali dicti ordinis Salmāticę, Anno / Dñi. M D LI. celebrati, reformatum... VENETIIS M D LII.*

24 (8, 8, 8) ff. prél. n. ch., s. : ✠, ✠✠, ✠✠✠ ; le dernier de ces ff. fait défaut dans l'exemplaire. — 476 ff. num., s. : *A-Z, Aa-Zȝ, Aaa-Ooo*. — 8 ff. par cahier, sauf *Ooo*, qui en a 4. — Manquent les ff. 1, 353, 356, 372, et le dernier f. — C. rom. r. et n. — 2 col. à 35 ll. — En tête de la page du titre, petite vignette : St Dominique tenant de la main droite un crucifix et une branche de lis, et de la main gauche l'église symbolique. Au-dessous du titre, marque du lis rouge florentin. — Dans le texte, quelques vignettes de style moderne ; in. o. de divers genres.

V. 474 : *Explicit Breuiarium Sm instituta & vsum Fratrum Prædicato/ rum... Venetijs impressum, apud hęredes Lucęantonij Iuntę./ Anno Dñi.* M.D.LII. *Mense Iunio.*

1051. — (Ord. fratr. Prædicat.) — Hæredes L. A. Juntæ, septembre 1552 ; f°. — (Paris, N)

BREVIARIVM/ PRÆDICATORVM/ Iuxta Decreta Capituli Generalis... reformatum, z/ authoritate apostolica compro/ batum... Cum Pontificio Iulij III. Priuilegio./ VENETIIS. MDLII.

16 (8, 8) ff. prél. n. ch., s. : ✠✠, ✠✠✠. — 393 ff. et 1 f. blanc, s. : *a-ȝ, z, ɔ, ꝺ, aa-ȝȝ*. — 8 ff. par cahier. — C. g. r. et n. ; les deux premiers mots et les deux dernières lignes du titre en c. rom. — 2 col. à 45 ll. — En tête de la page du titre : *St Dominique et les illustrations de son ordre*, copie réduite du bois signalé plus loin, dans le corps du volume. Au bas de la page, au-dessus de l'indication de privilège et de

lieu, marque du lis rouge florentin. — V. ✠✠✠₈. *Crucifixion* (reprod. dans *Les Missels vén.*, p. 306); encadrement formé de blocs à sujets, dont un, celui du côté droit, représentant le *Martyre de S¹ André*, est signé du monogramme •L·N·F¹ (*Missels vén.*, p. 19). — Encadrement du même genre aux pages r. 225 et r. 360. — Dans le texte, vignettes des livres de liturgie de Giunta, de diverses grandeurs ; à mentionner particulièrement, au r. 344 : *Toussaint*, avec monogramme •I•A• (*Brev. Rom.*, 5 juin 1515); et au r. 380 : *S¹ Dominique et les illustrations de son ordre* (*Brev. fratr. Præd.*, 28 sept. 1508.) — In. o. à figures et in. florales, la plupart de style avancé.
V. 393 :... *Uenetijs apud hęredes Lucęantonij Iuntę / Anno. Mense Septēb.* Au-dessous, le registre.

1052. — (Rom.) — Hieronymus Scotus, 1552 ; 8°. — (Londres, BM)

Diurnum Romanum / Accuratissime post omnes alias ime/ pressiones Recognitum, In quo/ nuper Tabula Parisina ad/ longum sine Requisitioni•/ bus est posita... Venetiis apud Hieronymum Scotum./ 1552.

10 ff. prél. n. ch., s. : ✠. — 323 ff. num. et 1 f. blanc, s. : *a-ʒ, ꝛ, ꝑ, ꝗ, A-P.* — 8 ff. par cahier, sauf *P*, qui en a 4. — C. g. r. et n. — 2 col. à 28 ll. — En tête de la page du titre, petite vignette : *S¹ Jérôme en oraison.* — Dans le texte, quelques vignettes de diverses provenances, et in. o. à figures.
V. 323 : ℭ *Explicit Diurnum secundum consuetudinem sanctę Romanę ecclesię... summa cum/ diligentia reuisum.* Au-dessous, le registre, et la marque avec devise : IN TENEBRIS FVLGET. Au bas de la page : *Venetiis apud Hieronymum Scotum/ 1552.*

1053. — (Rom.) — Hæredes L. A. Juntæ, janvier 1553 ; 8°. — (Rome, A)

Breviarivm romanvm/ optime recognitum :... VENETIIS M D L III.

20 (8, 8, 4) ff. prél. n. ch., s. : ✠, ✠✠, ✠✠✠. — 219 ff. num. & 1 f. n. ch., s. : *1-9, a-ʒ, ꝛ, ꝑ, ꝗ, aa-ʒʒ, ꝛꝛ, ꝑꝑ, ꝗꝗ, aaa-ddd.* — 8 ff. par cahier. — C. g. r. et n. — 2 col. à 37 ll. — En tête de la page du titre : un moine en adoration devant la croix, chargée d'instruments de la Passion. — (Pour le détail des gravures, voir le tableau.) — R. 73. Encadrement de page : bordure étroite de feuillage à gauche et dans le haut ; sur le côté droit et dans le bas, blocs à figures, copiés des livres de liturgie de Stagnino. — Dans le texte, petites vignettes ; in. o. de différents genres.
R. 416 : *Uenetijs in officina hęredum / Lucę Antonij Iuntę. 1553./ Mense Ianuario.* — R. ddd₈ : le registre ; au-dessous, marque du lis rouge florentin. Au bas de la page : *Uenetijs impressum apud here/ des Luceantonij Iunte.* Le verso, blanc.

1054. — (Rom.) — Hæredes L. A. Juntæ, juin 1555 ; 8°. — (Paris, N)

BREVIARIVM ROMANVM/ OPTIME RECOGNITVM : In quo lectiones per octauā omnium sanctorū :/... Et quedam ex offi/ cijs nouis, suis locis/ sunt posita. MDLV.

16 (8, 8) ff. prél. n. ch., s.: ✠, ✠✠. — 527 ff. num et 1 f. n. ch., s. : *A-Z, AA-ZZ, AAA-VVV.* — 8 ff. par cahier sauf *H*, qui en a 12, et *GGG*, qui en a 4. — La pagination ne va que jusqu'à 524, les feuillets K_{iiij}, K_{iiiij}, K_5, K_6, K_7, étant numérotés : 79, 79.1°, 79.2°, 79.3°, 79.4°. — C. g. r. et n. — 2 col. à 38 ll. — Au-dessus du titre : un calice soutenu par deux anges en buste, nimbés. Au bas de la page, marque du lis rouge florentin. — (Pour le détail des gravures, voir le tableau.) — V. 420 : *Finis Breuiarij Romani. Uenetijs In officina hęredum Luceantonij Junte. MDLV. Sequuntur*

1. A propos de ce monogramme, voir plus loin la note qui fait suite à la description du Galien, *Therapeutica*, 5 janvier 1522.

officia fratrum sancti Francisci & sancti Augustini. — Dans le corps du volume, petites vignettes, quelques unes signées : **c** ; in. o. à sujets, et autres.

R. du dernier f., n. ch. : *Explicit breuiarium Romanum, optime castigatū,...* Au-dessous, le registre ; au bas de la page : *Uenetijs impressum in officina heredum Luce Antonij Junte/ Anno domini. 1555. Mense Junio.* Au-dessous, marque du lis rouge florentin.

1055. — (Rom.) — Hæredes Petri Rabani & socii, 1555 ; 8°. — (Rome, An)

Breuiarium Romanum optime/ recognitum / in quo Commune sancto/ rum cum suis psalmis, nōnullę octa/ uę,... z alia multa,/ quę in cęteris desidera/ bantur, nuper sunt/ accōmodata.

20 (8, 8, 4) ff. prél. n. ch., s. : ✠, ✠✠, ✠✠✠. — 430 ff. num. par erreur : 438, suivis de 48 ff. ch. de 465 à 512, avec signatures : *A-Z, Aa-Zʒ, Aaa-Iii, A-F* (il y a sans doute, dans cet exemplaire, une lacune entre les cahiers *Iii* et *A*). — 8 ff. par cahier, sauf *H*, qui en a 10, et *Iii*, qui en a 4. — C. g. r. et n. — 2 col. à 39 ll. — En tête de la

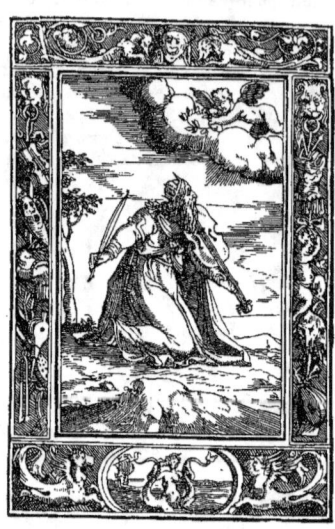

Brev. Rom., 1555 (v. ✠✠✠₄).

page du titre : *St Pierre et St Paul*, vignette de style moderne. Au bas de la page, marque de la *Sirène couronnée*, à double queue, non encadrée. — V. ✠✠✠₄. *David* ; encadrement ornemental à fond de hachures, avec petite marque de la *Sirène* dans le bas (voir reprod. p. 389). — V. 66. *Chemin de Damas*. Au premier plan, un cheval abattu, tourné vers la droite, la tête posée sur ses jambes de devant repliées. St Paul, coiffé d'un casque à panache, vêtu de l'armure à la romaine, à demi désarçonné et le buste renversé sur la croupe de sa monture, lève la main gauche au-dessus de ses yeux pour regarder Jésus, qui apparaît en buste, issant d'un nuage rayonnant, dans l'angle supérieur. Au second plan, sur la droite, un autre cavalier s'enfuit vers la gauche. Un arbre touffu à gauche, au troisième plan ; au fond, des montagnes. Style moderne. Encadrement comme à la gravure précédente. — V. 214. *Procession de l'arche d'alliance*, avec monogramme ✠ dans l'angle inférieur de droite (voir reprod. p. 390). — V. 341. *St Pierre et St Paul* ; le premier à droite, le second à gauche, tous deux avec leurs attributs respectifs, le nimbe orné du nimbe plat rempli de rayons filiformes. Encadrement comme aux deux premiers bois de page. — V. 386. *St François d'Assise recevant les stigmates*. Il est agenouillé, presque de face, vêtu de l'habit monacal, les mains écartées du corps, la tête levée vers la droite, où apparaît dans une auréole rayonnante le séraphin hexaptéryge attaché à la croix de Jésus et portant le nimbe crucifère ; le fond est rempli par un rocher qui ne laisse ouvert, sur la gauche, qu'un étroit espace où est assis un ermite encapuchonné, lisant. Encadrement comme aux précédentes gravures. — V. 438. *Toussaint*, avec monogramme ✠ (voir reprod. p. 390). — Aux pages r. 67, r. 215, r. 342, encadrements formés de guirlandes de feuillage et de fruits, avec figures de petits anges musiciens. — Dans le texte, petites vignettes, la plupart de style avancé ; in. o. florales et à figures.

R. 512 : marque de la *Sirène couronnée*, à double queue, dans un cadre de feuillage ; au-dessous : *Uenetijs, apud heredes Petri Rabani, z/ socios. Anno domini. MDLV.* Le verso, blanc.

1056. — (Congregat. Montis Virginis[1]) — Joannes Gryphius, 1555 ; 8°. — (Rome, A, Ca)

BREVIARIVM| SECVNDVM VSVM in| clyti Cœnobii Montis virginis,| Ordinis Diui Patris| BENEDICTI.| VENETIIS, Ioan. GRYPHIVS| excudebat. Sumptibus totius Congregationis| Montis uirginis. A Christo nato.| Anno. MDLV.*

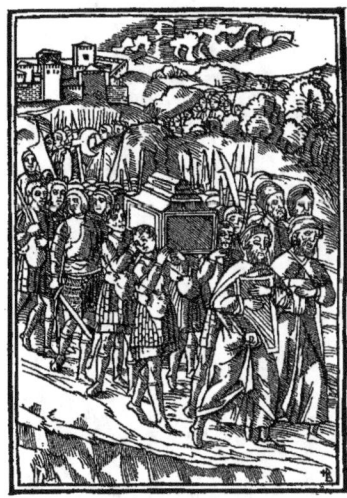

Brev. Rom., 1555 (v. 214).

Brev. Rom., 1555 (v. 438).

8 ff. prél. n. ch., s. : ✠. — 107 ff. num. et 1 f. blanc, suivis de 469 ff. avec pagination nouvelle, et 3 ff. n. ch., s. : *A-O, a-ʒ, Aa-Zʒ, Aaa-Nnn*. — 8 ff. par cahier, sauf O, qui en a 4. — C. rom. r. & n. — 2 col à 35 ll. — Manquent, dans cet exemplaire, les ff. 106 et 107 de la première partie. — En tête de la page du titre, vignette représentant St *Benoît*, qui tient de la main gauche la crosse abbatiale et de la main droite un vase d'où sort un serpent.

R. *Nnn*$_6$: même vignette que sur la page du titre ; au-dessous, le registre ; plus bas : VENETIIS, etc., comme sur la page du titre.

1057. — (Rom.) — Petrus Liechtenstein, 1556 ; 8°. — (Londres, SP)

BREVIARIVM| ROMANVM EX| SACRA POTISSIMVM SCRIPTVRA ET BRO-BA| TIS SANCTORVM HISTORIIS NVPER CONFE| CTVM, AC DENVO PER EVNDEM AV*| CTOREM ACCVRATIVS RE*| COGNITVM... VENETIIS| IN OFFICINA AD SIGNVM AGNVS DEI.| MDLVI.*

20 (8, 8, 4) prél. n. ch., s. : *A-C*. — 532 ff. num., s. : *a-ʒ, aa-ʒʒ, aaa-xxx*. — 8 ff. par cahier, sauf *xxx*, qui en a 3. — Le dernier f., où doit probablement se trouver le colophon, manque dans cet exemplaire. — C. rom. r. et n. — 2 col. à 35 ll. — Page du titre : au-dessus de l'indication de lieu et de date, marque de l'*Agneau divin*, tenant la croix de résurrection dans un médaillon circulaire avec la légende : AGNVS DEI QVI TOLLIS

1. *Montevergine*, dans le Napolitain, monastère de Bénédictins fondé par St Guillaume.

PECCATA MVNDI MISERERE NOBIS. Au-dessous de cette marque, verset de l'Evangile selon S' Jean : *Scrutamini scripturas*, etc. — V. C_4. *Procession de l'arche d'alliance* (*Brev. Patav.*, 25 mai 1515).

1058. — (Ord. fratr. Prædicat.) — Hæredes L. A. Juntæ, 1556 ; 8°. — (Paris, N)

BREVIARIVM PRAEDICATORVM/ *Juxta Decreta Capituli Generalis, sub* ℞^(mo) *P. F. Francisco Romæo Castilionensi, Magistro/ Generali dicti ordinis, Salmãtice, Anno/ Dñi. MDLI. celebrati, reforma/ tum,... VENETIIS. MDLVI.*

24 (8, 8, 8) ff. prél. n. ch., s : ✠, ✠✠, ✠✠✠. — 480 ff. num., s. : *a-ʒ, aa-ʒʒ, aaaooo*. — 8 ff. par cahier. — C. rom. — 2 col. à 35 ll. — Au-dessus du titre, petite vignette : S' Dominique, tenant l'église symbolique de la main gauche, un crucifix et une branche de lis de la main droite. Au-dessus de l'indication de privilège et de lieu, marque du lis rouge florentin. — V. ✠✠✠₈. *S' Dominique*, même bois que sur la page du titre du *Brev. fratr. Praed.*, septembre 1552. — Dans le corps du volume, quelques petites vignettes ; in. o. florales.

R. 480 : *Explicit Breuiarium Fratrum Prædicatorum iuxta decreta Sal/ manticensis capituli reformatum,...* Au-dessous, le registre. Plus bas : *Venetijs apud Hæredes Luceantonij Juntæ./ Anno Domini. M.DLVI.* Au-dessous, marque du lis rouge florentin. Le verso, blanc.

1059. — (Rom.) — Hæredes L. A. Juntæ, janvier 1557 ; 8°. — (Rome, Ca)

BREVIARIVM ROMANVM/ *optime recognitum : in quo Commune sanctorum/ cuʒ suis psalmis, nõnulle octaue,... nuper/ sunt accommodata./ VENETIIS M D LVII.*

20 (8, 8, 4) ff. prél. n. ch., s. : ✠, ✠✠, ✠✠✠. — 520 ff. num., s. ; *1-9, a-ʒ, ʒ, ꝓ, ꝫ, aa-ʒʒ, ʒʒ, ꝓꝓ, ꝫꝫ, aaa-ddd*. — 8 ff. par cahier. — C. g. r. et n. ; les noms des mois, dans le calendrier, et les titres dans le corps du volume, en c. rom. — 2 col. à 37 ll. — Au-dessus du titre : un moine en adoration au pied de la croix, chargée d'instruments de la Passion. Au bas de la page, au-dessus de l'indication de lieu et de date, marque du lis rouge florentin. — (Pour le détail des gravures, voir le tableau. Nous décrivons seulement un bois non reproduit.) — V. 232. *Vocation de S' André*. Le Christ est à gauche, nimbé de rayons, tourné de profil vers la droite, la main gauche portée en avant, présentant la paume. Dans une barque vue de côté, et dont l'avant est tourné vers Jésus, sont assis les deux frères Simon-Pierre & André ; du bord antérieur de la barque pendent dans l'eau une rame et un filet dont un des pêcheurs tient une extrémité. La perspective du lac s'étend vers le fond, à gauche ; le bord opposé à celui où se tient Jésus est garni d'édifices et de bouquets d'arbres ; en arrière s'élèvent des montagnes. — Aux pages r. 73 et r. 233, encadrements à figures. — Dans le texte, petites vignettes ; in. o.

R. 416 : *Uenetijs in officina heredum/ Luce Antonij Iunte. 1557./ Mense Ianuario.* — R. 520 : le registre ; au-dessous, le lis rouge florentin, comme sur la page du titre ; au bas de la page : *Uenetijs impressum apud heredes/ Luce Antonij Iunte.* Le verso, blanc.

1060. — (Rom.) — Hæredes L. A. Juntæ, septembre 1558 ; 8°. — (Rome, Ca)

BREVIARIVM ROMANVM/ *OPTIME RECOGNITVM :/ In quo, preter ea, que prius erant addita, nuper/ Commune Sanctorum cum suis psalmis,/ hymnis, ʒ alijs ad id requisitis, ita est/ accommodatũ, vt quisqʒ per se/ officium dicere possit... VENETIIS. M D LVIII.*

16 (8, 8) ff. prél. n. ch., s. : ✠, ✠✠. — 428 ff. num. s. : *aa-ʒʒ, Aa-Zʒ, AAa-GGg*. — 8 ff. par cahier, sauf *hh*, qui en a 12. — C. g. r. et n. ; les deux premières lignes du titre en cap. rom. r. — Au-dessus du titre : un calice tenu par deux anges en buste.

Brev. Rom., janvier 1559 (v. ✠✠₈).

Dans le bas de la page, au-dessus de l'indication de lieu et de date, marque du lis rouge florentin. — Dans le texte, petites vignettes hagiographiques ; in. o.

V. 428 : *Uenetijs in officina here dum Luce Antonij Iuntę./ 1558. Mense Septembrij* (sic).

1061. — (Rom.) — Petrus Liechtenstein, mai 1559 ; 8°. — (Munich, Libr. L. Rosenthal, 1894)

BREVIARIVM ROMANVM/ OPTIME RECOGNITVM : In quo : preter ea : que prius erant addita : nuper Commune Sanctorum cum suis psalmis : hymnis : z alijs ad id requisitis : ita est accommodatū : vt quisq3 per se officium dicere possit. Translatio S. Bonauenture in officijs nouis est adiecta. M.D.LIX. VENETIIS APVD LIECHTENSTEIN.

Cet exemplaire, incomplet, se compose de 16 (8, 8) ff. prél. n. ch., s. : ✠, ✠✠, et 514 ff. num., s. : *A-Z, Aa-Zʒ, AAa-SSs*. — 8 ff. par cahier, sauf *H*, qui en a 10. — C. g. r. et n. ; les noms des mois, dans le calendrier, et quelques titres, dans le corps du volume, en c. rom. — 2 col. à 40 ll. — Au-dessus du titre : une sphère terrestre portant l'enfant Jésus assis qui tient une banderole avec la légende : EGO SVM LVX MVNDI. Entre les deux parties de la date *M.D || LIX.*, petit médaillon de *l'Agneau divin*, avec la légende : AGNVS DEI... MISERERE NOBIS ✠. — Dans le texte, petites vignettes, avec encadrement à fronton ; in. o. à figures, et autres.

V. 410 : *Uenetijs apud Petrum Liechtenstein Agrippinensis* (sic). *Anno domini 1559. Mense Maij.*

1062. — (Rom.) — Hæredes L. A. Juntæ, janvier 1559 ; 4°. — (Florence, N)

BREVIARIVM ROMANVM/ nuper correctum, z emendatum/ In quo, Sanctorum Communia cum suis psalmis,/ hymnis z lectionibus, ad commodum dicentium/ officium, sunt ordinalu./ VENETIIS MDLIX.

16 (8, 8) ff. prél. n. ch., s. : ✠, ✠✠. — 500 ff. num., s. : *a-ʒ, aa-uu*. — 12 ff. par cahier, sauf *mm, nn, tt, uu*, qui en ont 8. — C. g. r. et n. ; la première ligne du titre en cap. rom. — 2 col. à 40 ll. — En tête de la page du titre, vignette : *Lapidation de S¹ Etienne*. Au bas de la page, marque du lis rouge florentin. — V. ✠✠₈. *David et le prophète Nathan* (voir reprod. p. 392.) Encadrement : *Jugement dernier*. — V. 222. *Vocation de S¹ André* (voir reprod. p. 393.) Même encadrement qu'à la gravure précédente. — Petites in. o. à figures.

V. 500 : le registre ; au-dessous : *Venetiis, apud heredes Luceantonij Iunte/ anno dñi 1559. mensis Ianuarij.*

1063. — (Rom.) — Petrus Bosellus, 1559 ; 8°. — (Munich, Libr. L. Rosenthal, 1894)

BREVIARIVM ROMANVM Optime recognitum : in quo Commune

Brev. Rom., janvier 1559 (v. 222).

sanctorum cum suis psalmis, nonnullę octauę, *Tabula Parisina*, *Officium nominis Iesu*, *Desponsationis Marię*, τ alia multa, quę in ceteris desiderabãtur, nuper sunt accommodata. VENETIIS, *Petrus Bosellus excudendum curabat*, MDLIX.

20 (8, 8, 4) ff. prél. n. ch., s. : ✠, ✠✠, ✠✠✠. — 520 ff. num., s. : *1-9*, *A-Z*, ꝣ, ꝯ, ꝗ, aa-ꝣꝣ, ꝫꝫ, ꝯꝯ, ꝗꝗ, *aaa-ddd*. — 8 ff. par cahier. — C. g. r. et n.; titres en c. rom. — 2 col.

Brev. Rom., 1559 (v. ✠✠✠₄).

à 39 ll. — Au-dessus du titre, petit bois : *Immaculée Conception.* — V. ✠✠✠₄. *Procession de l'arche d'alliance,* avec monogramme ỉᵬ dans l'angle inférieur de gauche (voir reprod. p. 394); copie du bois signé **ia** (*Brev. Casin.*, 27 oct. 1506). — V. 72. *Le Christ devant Hérode* (*Brev. Rom.*, 14 mai 1521). — V. 232 et v. 368. *Toussaint,* avec monogramme ʟᴀ (*id.*) — V. 416. *S' François d'Assise recevant les stigmates*; copie inverse de la gravure des livres de liturgie de Stagnino. Bordure ornementale dans le haut et sur les côtés; dans le bas, bloc à fond criblé, avec représentation de la *Nativité de la S^t^ Vierge,* emprunté de l'*Offic. B. M. Virg.,* 26 juin 1501. — V. 472. *S' Augustin;* copie d'une vignette des *Missels* de Stagnino. — Aux pages r. 73 et r. 233, encadrements à figures. — Dans le corps du volume, petites vignettes; in. o. à figures, et autres, de différents genres.

V. 520: le registre; au-dessous: *Laus Deo. Anno incarnationis Domini. MDLIX;* plus bas, marque de Petrus Bosellus : un guerrier à l'antique, monté sur un taureau avec la légende; A FVRORE RVSTICORVM// LIBERA NOS DOMINE. Au bas de la page : *VENETIIS, Apud Petrum Bosellum, ad Signum Tauri.* Le verso, blanc.

1064. — (Congregat. Casin.) — Hæredes L. A. Juntæ, septembre 1560; 4°. — (Rome, Ca)

Ce *Bréviaire,* inscrit au catalogue de la Bibl. Casanatense, sous la cote D.VII. 68, n'a pu être retrouvé dans cette bibliothèque, lorsque nous en avons fait la demande.

1065. — (Rom.) — Hæredes L. A. Juntæ, février 1560; 8°. — (Munich, Libr. L. Rosenthal, 1894)

BREVIARIVM ROMANVM optime recognitum, In quo, prẹter ea, quẹ prius erant addita, nuper Commune Sanctorum cum suis psalmis, hymnis, z alijs ad id requisitis, ita est accommodatum, ut quisque per se offioium dicere possit. VENETIIS MDLX.

16 (8, 8) ff. prél. n. ch., s. : ✠, ✠✠. — 428 ff. num., s. : aa-ʒʒ, Aa-Zʒ, AAa-GGg. — 8 ff. par cahier, sauf *hh,* qui en a 12. — C. g. r. et n.; les noms des mois, dans le calendrier, et les titres, dans le corps du volume, en c. rom. — 2 col. à 38 ll. — Au-dessus du titre : un calice tenu par deux anges en buste. Au-dessus de l'indication de lieu, marque du lis rouge florentin. — Petites vignettes, et in. o.

V. 428 : *Uenetijs in officina hẹredum Luce Antonij Iunte. 1560. Mense Februario.*

1066. — (Rom.) — Hæredes L. A. Juntæ, 1560; 8°. — (Rome, Vt)

BREVIARIVM ROMANVM/ Optime recognitum/ In quo, prẹter ea, quẹ prius erant addita, nuper/ Commune Sanctorum cum suis psalmis,/ hymnis, z aliis ad id requisitis, ita est/ accomodatum, ut quisque/ per se officium di•/ cere possit./ VENETIIS MDLX.

Exemplaire défectueux ; manquent 68 ff. au commencement, et toute la fin du volume à partir du f. 381. — C. g. r. et n. ; la première et la dernière ligne du titre en cap. rom. — 2 col. à 38 ll. — En tête de la page du titre : un calice tenu par deux anges en buste issant d'un nuage. Au-dessus de l'indication de lieu et de date, marque du lis rouge florentin.

1067. — (Rom.) — Hæredes L. A. Juntæ, 1560 ; 8°. — (Rome, B)

Diurnum Romanum/ nuper impressum,/ In quo tabula parisina/ ad longuʒ est ordinata, Officia fratrum/ Minorum ʒ Eremitaruʒ separatim,/ posita... Uenetijs. MDLX.

16 (8, 8) ff. prél. n. ch., s. : ✠, ✠✠. — 415 ff. num. et 1 f. n. ch., s. : *A-Z, AA-ZZ-AAA-FFF.* — 8 ff. par cahier. — C. g. r. & n. — 2 col. à 43 ll. — En tête de la page du titre, petite vignette : le chrisme rayonnant, adoré par les anges et par les démons. Au-dessus de l'indication de lieu et de date, marque du lis rouge florentin. — V. ✠✠₈. *David et le prophète Nathan,* copie réduite du bois du *Brev. Rom.,* janvier 1559 (voir reprod. p. 395). — V. 392. *Sᵗ Augustin* (voir reprod. p. 395). — Dans le texte, nombreuses vignettes.

*Diurnum Rom*₁. 1560 (v. ✠✠₈).

R. 415 : *Finis Diurni ɓm ritum Romane ecclesie./ Uenetijs impressi, in Officina here-/ dum Luce Antonij Iunte./ Anno salutis. 1560.* Au recto du dernier f., marque du lis rouge florentin ; le verso, blanc.

1068. — (Rom.) — Joannes Gryphius, 1560 ; 8°. — (Munich, Libr. L. Rosenthal, 1894)

BREVIARIVM ROMANVM OPTIME RECOGNITVM, In quo, prętr ea, quę prius erant addita, nuper Commune Sanctorum cum suis psalmis, hymnis, ʒ alijs ad id requisitis, ita est accomodatū, ut quisqʒ per se officiuʒ dicere possit. Translatio S. Bonauēture in officijs nouis est adiecta. MDLX. VENETIIS, IOAN. GRYPHIVS EXCVDEBAT.

Diurnum Rom., 1560 (v. 392).

16 (8, 8) ff. prél. n. ch., s. : ✠, ✠✠. — 539 ff. num. et 1 f. n. ch., s. : *A-Z, Aa-Zʒ, Aaa-Yyy.* — 8 ff. par cahier, sauf *Iii,* qui en a 4. — C. g. r. et n. ; les noms des mois, dans le calendrier, et les titres dans le corps du volume, en c. rom. — 2 col. à 38 ll. — Au-dessus du titre, petite vignette : *Résurrection.* Dans le bas de la page, entre les deux parties de la date : *MD // LX,* marque du *Griffon ailé* assis sur un livre où est attachée une sphère ailée. — R. 1, r. 73, r. 237, r, 387. Encadrements formés d'une bordure de rinceaux sur les côtés et de blocs à figures dans le haut et dans le bas. — V. 72. *Le Christ devant Hérode.* — V. 236. *Toussaint,* avec monogramme ⋏ . — V. 436. *Sᵗ François d'Assise recevant les stigmates.* Ces trois bois sont ceux du *Brev. Rom.* 1559, Petrus Bosellus. — Dans le corps du volume, petites vignettes ; in. o.

R. du dernier f. n. ch. : *Explicit Breuiarium Romanum*... Au-dessous, le registre ; au bas de la page, marque de Gryphius ; au-dessous : *VENETIIS Ioan. Gryphius, excudendum curabat. MDLX.*

1069. — (Rom.) — Hæredes L. A. Juntæ, 1560 ; 8°. — (Bibl. Charles-Louis de Bourbon)

Breuiarium/ romanum/ In quo, Commune sanctorum/ cum suis psalmis : hymni suis/ locis: nonnulle octave :.../ nuper sunt accommodata./ Venetiis, 1560.

16 (8, 8) ff. prél. n. ch.. s. : ✠, ✠✠. — 463 ff. num. et 1 f. n. ch., s. : *a-ʒ, ꝛ, ꝓ, ꝗ, aa-ʒʒ, ꝛꝛ, ꝓꝓ, ꝗꝗ, aaa-fff.* — 8 ff. par cahier. — C. g. r. et n. ; le titre et les noms des mois du calendrier, en c. rom. — « Les figures, au nombre de sept, sont : 1° *le prophète Nathan haranguant le roi David*, en regard du feuillet 1 ; 2° l'*Annonciation*, feuillet 120 ; 3° la *Résurrection*, petite figure, au feuillet 220 ; 4° *les Saints*, feuillet 280 ; 5° l'*Immaculée Conception*, petite figure, au feuillet 406 ; 6° *S' François*, très originale, feuillet 416 ; 7° *S' Augustin*, dernier feuillet... — La marque des Junte, la fleur de lis encadrée, est imprimée en rouge sur le titre et sur l'avant-dernier feuillet. » (A la fin) *Finis officiorum fratrum/ sancti Francisci/ Venetiis impressi in officina here/ dum Luce Antonii Iunte.* — (Catal. Alès, p. 269).

1070. — (Illyricum) — Filii Jo. Francisci Turresani, mars 1561 ; 8°. — (Rome, An)

8 ff. prél. n. ch. et n. s., suivis de 23 ff. num. de 9 à 31 au bas de chaque recto, et un f. blanc. — 508 ff. num. en chiffres slavons et s. : *a-ʒ, ꝛ, ꝓ, ꝗ, aa-ʒʒ, ꝛꝛ, ꝓꝓ, ꝗꝗ, aaa-mmm.* — 8 ff. par cahier, sauf *kk*, qui en a 4. — C. slavons. — 2 col. à 33 ll. — Page du titre : un cadran circulaire à trois colonnes concentriques, contenant des indications en caractères slavons, et inscrit dans un carré garni d'un motif ornemental de feuillage. — Dans le texte, quelques petites vignettes. — R. 508 : ⟨ *Apud filios Gio :/ Francisco* (sic) *Turresani/ Venetiis mense mar/ tio MDLXI.* Au verso, marque des imprimeurs.

1071. — (Congregat. Casin.) — Hæredes L. A. Juntæ, mars 1562 ; 8°. — (Munich, Libr. L. Rosenthal, 1894)

Breuiarium secundum ritum Monachorum nigrorum obseruantium ordinis D. Benedicti, Congregationis Casinensis, alias sanctę Iustinę :... VENETIIS MDLXII.

18 (8, 10) ff. prél. n. ch., s. : ✠, ✠✠. — 479 ff. num. et 1 f. blanc, s. : *a-ʒ, aa-ʒʒ, aaa-ppp.* — 8 ff. par cahier (*aa* et *bb* ne forment qu'un seul cahier, les deux signatures étant réunies.) — C. g. r. et n. ; titres, dans le corps du volume, en c. rom. — 2 col. à 37 ll. — En tête de la page du titre, petite vignette : *S' Benoît ;* au-dessus de l'indication du lieu et de date, marque du lis rouge florentin. — V. ✠✠₁₀. *Annonciation* (reprod. dans *Les Missels vén.*, p. 12.) — V. 199. *David et le prophète Nathan* (*Brev. Rom.,* janvier 1559.) — V. 276 et v. 416. *Vocation de S' André* (*id.*) — V. 313. *S' Benoît entre S' Placide et S' Maur*. Cette gravure pourrait être l'original d'après lequel a été gravé le bois que nous avons reproduit dans *Les Missels vén.*, p. 33 (employé par Nicolini dans le *Missale Casin.*, 1580) : même disposition du groupe, mêmes attitudes des personnages ; quelques légères différences de détail dans les physionomies, dans les ornements des chapes ; la crosse de S' Maur est moins oblique, et celle de S' Placide moins haute que dans la gravure Nicolini ; les chapiteaux des pilastres sont apparents ; les religieux agenouillés, à droite et à gauche, ont le corps moins affaissé. — Aux pages r. 1, r. 200, r. 277, r. 417, encadrements à figures. — Dans le texte, petites vignettes ; in. o. florales.

V. 479 :... *Uenetijs apud hęredes Lucęantonij Iuntę Impressum. Anno Dñi. 1562. mense Martio.* Au-dessous, le registre ; au bas de la page, marque du lis rouge florentin.

1072. — (Rom.) — Johannes Variscus, mars 1562 ; 8°. — (Venise, M)

Breuiarium Romanum optime / recognitum : in quo Commune sancto/ rum cuȝ suis psalmis, Nõnullę octa/ uę, Tabula parisina, Officium / nominis Iesu, Desponsatio/ nis Marię, ɀ alia multa,/ quę in cęteris desidera/ bantur, nuper sunt accõmodata.

20 (8, 8, 4) ff. prél. n. ch., s. : ✠, ✠✠, ✠✠✠. — 480 ff. num. par erreur jusqu'à 508, s. : *A-Z, Aa-Zȝ, Aaa-Iii, A-F.* — 8 ff. par cahier, sauf *Iii* et *F* (le dernier) qui en ont 4. — C. g. r. et n.; les titres, dans le corps du volume, en c. rom. — 2 col. à 39 ll. — Au-dessus du titre : figures de *S^t Pierre* et de *S^t Paul*, sans encadrement. Au bas de la page, marque de la *Sirène à double queue*, non encadrée. — V. ✠✠✠ 4. *David* (*Brev. Rom.* 1555); encadrement ornemental, avec petite marque de la *Sirène à double queue* à la partie inférieure. — V. 64. *Chemin de Damas* (*id.*); même encadrement. — V. 212. *Procession de l'arche d'alliance,* avec monogramme 𝔅 dans l'angle inférieur de droite (*id.*) — V. 339. *S^t Pierre et S^t Paul* (*id.*); encadrement comme aux deux premières gravures. — V. 388. *S^t François d'Assise recevant les stigmates* (*id.*); encadrement comme ci-dessus. — V. 464. *Toussaint.* Au premier plan : à droite, un pape, coiffé de la tiare, la crosse dans la main droite, un livre dans la main gauche; à gauche, S^t Paul, les mains jointes, maintenant une longue épée dressée la pointe contre la terre, et dont la garde est passée sous l'avant-bras droit; tous deux sont posés de face; entre ces deux personnages, un autre, à longue barbe, de face également, mais caché en partie, vêtu d'une robe sur le camail de laquelle est figurée une croix en T; à l'extrême gauche, S^t Antonin, couvert d'une armure, le casque en tête, posé de trois quarts, le corps coupé par le filet du cadre de la gravure, et tenant de la main gauche un étendard qui flotte au-dessus de la tête. Par derrière, sont figurées des têtes, au-dessus desquelles s'élèvent une lance, une hallebarde, des palmes, le gril de S^t Laurent, une croix en T; au fond, à droite, l'enfant Jésus, monté sur les épaules de S^t Christophe et soutenant lui-même sur son dos une sphère que domine une croix. Encadrement, comme ci-dessus. — Aux pages r. 1, r. 65, r. 213, r. 340, encadrements à motifs d'ornement : le premier est celui qui a été employé pour les gravures ; celui des trois autres pages est formé de guirlandes de feuillage et de fruits avec figures de *putti* et d'anges musiciens. — Dans le corps du volume, nombreuses vignettes de divers styles; in. o. florales.

R. 384 : *Uenetijs apud Ioannem Ua/ riscum, ɀ socios 1562./ Mense Martio.*

1073. — (Congregat. Casin.) — Hæredes L. A. Juntæ, janvier 1562 ; 8°. — (Catal. L. Rosenthal, 1893).

Diurnum iuxta consuetudinẽ monachoȝ congregationis casinensis, alias sanctę Iustinę, ordinis sancti Benedicti de obseruantia. (A la fin) *Impressum Uenetijs In officina hęredum Luceantonij Iuntę. Anno. 1562. Mense Ianuario.* — Grav. s. bois.

1074. — (Congregat. Casin.) — Hieronymus Scotus ; 1562 ; 4°. — (Vienne, C)

BREVIARIVM MONASTICVM / SECVNDVM RITVM ET MOREM MONACHORVM / ordinis S. Benedicti de obseruantia Casinensis congregationis :/ alias Sanctæ Iustinæ :... VENETIIS, Apud Hieronymum Scotum M D LXII.

20 (8, 12) ff. prél. n. ch., s. : ✠, ✠ ✠. — 431 ff. num. par erreur 435, et 1 f. blanc, s. : *a-ȝ, aa-ȝȝ, aaa-ggg.* — 8 ff. par cahier, sauf ȝ, qui en a 4; *hh, ȝȝ, ggg*, qui en ont 12. — C. g. r. et n. — 2 col. à 40 ll. — En tête de la page du titre, vignette ombrée : *S^t Benoît,* la mitre en tête, tenant de la main gauche la crosse abbatiale, et de la main droite un vase d'où sort un serpent ; à terre, le livre de la règle des Bénédictins. Au-dessus de l'indication de lieu, marque de l'imprimeur, aux initiales $^O_M{}^S$. — V. ✠✠$_{12}$. Page occupée entièrement par huit vignettes, dont trois portent la petite marque de

Brev. Congregat. Casin., 1562 (v. 376).

l'ancre aux deux S : une de celles-ci, qui occupe le milieu de la page, est une *Annonciation* que nous n'avons pas eu encore l'occasion de citer dans les séries de gravures données par Scoto. Le même ensemble est répété aux pages v. 183 et v. 184, avec cette différence que l'*Annonciation*, au milieu de la page, est remplacée par une figure de *David* agenouillé, priant le Seigneur. — V. 252. *St Pierre et St Paul* (*Brev. Rom.*, juillet 1550). Encadrement à la Gregorius : dans le haut, la Ste Trinité ; dans le bas, la Cène ; sur le côté droit, médaillons de St Mathieu, St Grégoire, St Jérôme, St Marc ; sur le côté gauche, médaillons des Sibylles *Tiburtina, Cumana, Heritea, Delphica*. — V. 282. Page garnie de huit vignettes, comme les trois pages précédemment signalées ; celle du milieu est la figure de *St Benoît*, de la page du titre. — V. 376. *Résurrection*

Brev. Congregat. Casin., 1562 (v. 109).

(voir reprod. p. 398), copie du bois du *Brev. Patav.*, 25 mai 1515, imprimé par Liechtenstein. — Plusieurs pages sont entourées d'encadrements ; r. 1, r. 253, r. 283, r. 377 : même encadrement qu'au v. 252 (avec transposition des blocs latéraux au r. 1) ; v. 109 : bordure de rinceaux de feuillage de provenance milanaise, et dont la partie supérieure renferme le monogramme de l'imprimeur Joanne Angelo Scinzenzeler (voir reprod. p. 399) ; r. 185 : sur les côtés, motifs composés d'objets du culte et d'ornements sacerdotaux ; dans le haut, *Annonciation;* dans le bas, *Visitation.* — Dans le texte, nombreuses vignettes, de différentes mains. — In. o. à figures, et autres, de diverses grandeurs.

V. ggg_{11} (chiffré 435) : *Breuiarium monasticum secundū ritum ⁊ morem congregationis/ Casinensis, alias sanctę Iustinę, diligentissime reuisum,/ correctum,*

ac emendatum fęliciter explicit. Au-dessous, le registre. Plus bas, marque, aux initiales $^O_M{}^S$, et au-dessous : *Uenetijs apud Hieronymum Scotum. 1562.*

1075. — (Ord. fratr. Prædicat.) — Hæredes L. A. Juntæ, 1562 (?); 4°. — (Bibl. Charles-Louis de Bourbon)

Breuiariũ predicatorũ leetionibus p. feſ rias ϟ oct. refertũ : ac etiã cũ quotatioſ nibʾ in margine psalmoϟ : hymnoſ rũ ϟ añaruȝ...

20 ff. prél. n. ch., s. : ✠, ✠✠. — 370 ff. num., s. : *a-ȝ, ͵ȝ, ƞ, aa-nn.* — C. g. r. et n. — 2 col. à 37 ll. — « Ce Bréviaire ressemble au Missel du même ordre, publié en 1562 par Junte également ; il est presque certain qu'il portait la même date, ce qui ne peut être vérifié, attendu qu'il manque à ce livre les cinquante-six feuillets de la fin ; l'interruption part du milieu des Communs des saints. — On peut connaître la matière des pages absentes à l'aide des tables insérées au commencement... — L'on compte de nombreuses figures : ce sont d'abord des capitales à sujets, puis cent cinquante-six petites compositions dont plusieurs se répètent, notamment celles qui représentent S¹ Grégoire et le vénérable Bède en tête de leurs homélies ; et enfin onze grandes rappelant : l'*Annonciation*, la *Nativité*, la *Résurrection*, l'*Ascension*, la *Descente du S¹-Esprit*, *S¹ André*, l'*Annonciation* (deuxième épreuve), *S¹ Dominique*, l'*Assomption*, la *Toussaint* et les apôtres *S¹ Pierre et S¹ Paul*. Ces onze dernières sont entourées, ainsi que les pages qui sont en regard, de petites images de prophètes, des évangélistes et des Pères de l'Eglise avec des citations en rouge. — Le titre supporte, avec la marque des Junte en rouge, un *S¹ Dominique* (accompagné d'un écusson), compté avec les cent cinquante-six petits bois. » — (Catal. Alès, p. 518).

1076. — (Ord. fratr. Prædicat.) — Hæredes L. A. Juntæ, août 1563 ; 8°. — (Rome, VI)

Breuiarium Prędicatorum/ Iuxta Decreta Capituli Generalis, sub ℞.ᵐᵒ. P. F. Francisco/ Romęo Castilionensi, Magistro Generali dicti/ ordinis, Salmanticę/ anno Dni. MDLI./ celebrati, reformatum, ϟ authoritate/ apostolica comprobatum,/ vt in sequenti folio/ videre licet./... VENETIIS APVD IVNCTAS/ M.D.LXIII.

16 (8, 8) ff. prél. n. ch., s. : ✠, ✠✠. — 431 ff. num. et 1 f. blanc, s. : *A-Z, AA-ZZ, AAA-ZZZ.* — 8 ff. par cahier. — C. g. r. et n. — 2 col. à 40 ll. — En tête de la page du titre, petite vignette : *S¹ Dominique*. Au-dessus de l'indication de lieu et de date, marque du lis rouge florentin. Le verso, blanc. — V. ✠✠₈. *David et le prophète Nathan* (Brev. Rom., janvier 1559). — Dans le texte, petites vignettes, parmi lesquelles se répète celle de la page du titre.

V. 431 : *Uenetijs, Impressum in officina Hęredum Lucęantonij Iunctę/ Anno MDLXIII. Mense Augusto.*

1077. — (Rom.) — Hæredes L. A. Juntæ, février 1563 ; 4°. — (Venise, M)

BREVIARIVM ROMANVM/ Nuper correctum, ϟ emendatum,/ In quo, Sanctorum Communia cum suis psalmis,/ hymnis, ϟ lectionibus, ad commodum dicentium/ officium, sunt ordinata./ VENETIIS APVD IVNCTAS/ M.D.LXIII.

16 (8, 8) ff. prél. n. ch., s. : ✠, ✠✠. — 506 ff. num., qui portent les chiffres 1-466, et 461-500, s. : *a-ȝ, aa-qq, qq2ʾ, rr-uu.* — 12 ff. par cahier, sauf *mm, nn, tt, uu*, qui en ont 8, et *qq2ʾ*, qui en a 6. Ce cahier complémentaire, dont les ff. portent les chiffres 461-466 (répétés dans le cahier suivant), a été sans doute ajouté lorsque l'impression du volume était déjà entièrement ou en grande partie terminée. — C. g. r. et n. ; le titre, en c. rom. — 2 col. à 40 ll. — En tête de la page du titre : *Lapidation de S¹ Etienne*. Au-dessous de l'indication de lieu et de date, marque du lis rouge florentin. — V. ✠✠₈. *David et le prophète Nathan* ; encadrement : *Jugement dernier* (Brev.

Rom., janvier 1559). — V. 222. *Vocation de St André*; même encadrement *(id.)* — Dans le texte, nombreuses vignettes.
R. 500 : *Uenetijs, apud hęredes Lucęantonij Iuntę.*/ *Anno dñi 1563. Mensis Februarij.* Le verso, blanc.

1078. — (Rom.) — Hæredes L. A. Juntæ, 1563 ; 8°. — (Dresde, R)
BREVIARIVM/ ROMA-NVM,/ Ex sacra potissimum scriptura, & probatis sanctorum/ historiis nuper confectum, ac denuo per/ eundem authorem accuratius/ recognitum./ VENETIIS APVD IVNCTAS/ MDLXIII.
24 (8, 8, 8) ff. prél. n. ch., s. : ✠, ✠✠, ✠✠✠. — 527 ff. num. et 1 f. n. ch., s. : *a-ʒ, aa-ʒʒ, aaa-vvv*. — 8 ff. par cahier. — C. rom. r. et n. — 2 col. à 35 ll. — En tête de la page du titre : médaillon circulaire enfermant un crucifix dont le *titulus* porte l'inscription : INRI ; en légende, à l'intérieur du médaillon : IN HOC SIGNO VINCES. Au-dessus de l'indication de lieu, marque du lis rouge florentin, surmontée du verset de l'Evangile selon St Jean : *Scrutamini scripturas*, etc. — (Pour

Brev. Rom., 1563 (v. 442).

le détail des gravures, voir le tableau ; reprod. p. 401). — Dans le corps du volume, petites vignettes ; in. o. florales.
R. *vvv*$_8$: le registre ; au-dessous, marque du lis rouge florentin ; au bas de la page : *Venetijs Impressum in Officina hæredum/ Lucęantonij Iunctæ. Anno Dñi./ M.D.LXIII.* Le verso, blanc.

1079. — (Rom.) — Hæredes L. A. Juntæ, 1564 ; 8°. — (Rome, Ca)
BREVIARIVM ROMANVM/ OPTIME RECOGNITVM/ In quo Psalmi pęnitentiales, Hymni suis locis./ Commune sanctorum : z nonnullę octauę/ cum suis psalmis, Responsoria in calce/ lectionum, z alia multa ad maius/ commodum sacerdotum/ sunt apposita./ VENETIIS M D L XIII.
16 (8, 8) ff. prél. n. ch., s. : ✠, ✠✠. — 428 ff. num., s. : *a-ʒ, aa-ʒʒ, aaa-hhh*. — 8 ff. par cahier, sauf *i*, qui en a 4. — C. g. r. et n. ; les deux premières lignes du titre, en cap. rom. — 2 col. à 38 ll. — En tête de la page du titre : deux anges agenouillés, issant d'un nuage et tenant un calice. — Au-dessus de l'indication de lieu et de date, qui est en cap. rom., marque du lis rouge florentin. — (Pour le détail des gravures, voir le tableau.) — Dans le texte, nombreuses vignettes.
R. 428 : *Explicit Breviarium Romanum secundum consuetu/ dinem sanctę Romanę ecclesię, nuper Impressum/ in Officina hęredum Lucæ antonij Iunctæ/ Anno Dñi M. D. LXIIII.* Au-dessous, marque du lis rouge florentin. Le verso, blanc.

1080. — (Rom.) — Hæredes L. A. Juntæ, 1564 ; 8°. — (Munich, Libr. L. Rosenthal, 1894)
BREVIARIVM ROMANVM/ OPTIME RECOGNITVM/ In quo Prima qʒotidiana, Psalmi pęnitētiales, Hymni suis locis, Commune sanctorum : z nonnullę

Brev. Rom., 1564; 8° (v. 500).

octauę cum suis psalmis, Responsoria in calce lectionum, z alia multa ad maius commodum sacerdotum sunt apposita. Venetiis M D L X IIII.

16 (8, 8) ff. prél. n. ch., s. : ✠, ✠✠. — 540 ff. num., s. : *A-Z, AA-ZZ, AAA-XXX*. — 8 ff. par cahier, sauf *H*, qui en a 12. — C. g. r. et n. ; les noms des mois, dans le calendrier, et les titres, dans le corps du volume, en c. rom. — 2 col. à 38 ll. — Au-dessus du titre : un calice soutenu par deux anges en buste : au-dessus de l'indication de lieu, marque du lis rouge florentin. — (Pour le détail des gravures, voir le tableau; reprod. p. 402). — Dans le texte, petites vignettes ; in. o. florales.

R. 428 :... *Impressum in Officina hæredum Lucæ antonij Iunctæ. Anno dñi. MDL XIIII*.

1081. — (Ord. fratr. Prædicat.) — Hæredes, L. A. Juntæ, 1564 ; 16°. — (Rome, Ca)

BREVIARIVM PRÆDICATORVM / Iuxta Decreta Capituli Generalis,... Salmantice, Anno/ Domini. 1551. celebrati, correctum,... VENETIIS MDLXIIII.

24 (8, 8, 8) ff. prél. n. ch., s. : ✠, ✠✠, ✠✠✠. — 487 ff. num. et 1 f. blanc, s. : *A-Y, Aa-Zz, Aaa-Ppp*. — 8 ff. par cahier. — C. g. r. et n. — 2 col. à 37 ll. — En tête de la page du titre, petite vignette : *S^t Dominique*. Au-dessus de l'indication de lieu et de date, marque du lis rouge florentin. — Manquent, dans cet exemplaire, le dernier f. du cahier ✠✠✠, et le 1^{er} f. du cahier *A*. — Petites in. o. florales.

V. 487 : Au bas de la page, le lis rouge florentin ; au-dessous : *Uenetijs impressum, apud heredes Luceantonij Iuncte./ Anno Domini. 1564*.

1082. — (Rom.) — Hieronymus Scotus, juin 1565 ; 8°. — (Rome, Ca)

Le 1^{er} f. manque dans cet exemplaire. — 16 (8, 8) ff. prél. n. ch., s. : ✠, ✠✠. — 516 ff. num., s. : *a-z, aa-uu*. — 12 ff. par cahier, sauf *mm, nn, tt, uu*, qui en ont 8. — Jusqu'au f. 424, c. g., sur 2 col. à 40 ll. ; à la suite, c. rom., avec 46 ll. par col. — Nombreuses vignettes dans le texte.

V. 424 : *Impressum Venetiis Apud Hieronymum Scotum./ Anno a nat. dñi. 1565. Mense Iunio*.

1083. — (Congregat. Casin.) — Juntæ, 1568 ; 12°. — (Munich, Librairie L. Rosenthal, 1894)

BREVIARIVM Secundum ritum Monachorum nigrorum obseruantium ord. D. Benedicti, Congregationis Casinensis : Alias S. Justinæ, in quo sanctorum Mauri, Scholasticæ, & Placidi sunt propria adiecta officia: nouissime excusum & emendatum. VENETIIS MDLXVIII.

24 (8, 8, 8) ff. prél. n. ch., s. : ✠, ✠✠, ✠✠✠. — 511 ff. num. et 1 f. blanc, s. : *a-z, aa-zz, aaa-sss*. — 8 ff. par cahier. — C. rom. — 2 col. à 35 ll. — En tête de la page du titre, petite vignette : *S^t Benoît*; au-dessus de l'indication de lieu, marque du lis rouge florentin. — V. ✠✠✠₈. *Annonciation* (voir reprod. p. 403). — V. 210. *David et le prophète Nathan*; copie réduite du bois donné dans le *Brev. Rom.*, janvier 1559 ; le nom du roi est imprimé : DAVIT. Bordure ornementale. — V. 334. *S^t Benoît*;

copie réduite du bois représentant *S' Augustin* dans le *Brev. Rom.*, 1564, avec la même légende sur le livre; le copiste a gravé le nom : S. BENEDICTVS au-dessus de la tête du saint. Bordure ornementale. — V. 445. *Toussaint*, avec légende : OMNES SANCTI INTERCEDITE PRO NOBIS, copie réduite du bois du *Brev. Rom.*, 1563 (voir reprod. p. 403). — Dans le corps du volume, petites vignettes; in. o. florales.

V. 511 : *Breuiarium Monasticum secundum ritum & morem congregationis Casinensis, alias sanctæ Iustinæ, diligentissime reuisum, correctū, ac emendatum feliciter explicit.* Au-dessous, le registre. Dans le bas de la page, le lis rouge florentin ; au-dessous : VENETIIS. *In Officina Iuntarum.* MDLXVIII.

Brev. Congregat. Casin., 1568 (v. ✠ ✠ ✠₄).

1084. — (Rom.) — Juntæ, 1569; 8°. — (S' Florian, C)

BREVIARIVM | ROMANVM, | Ex Decreto Sacrosancti Concilij | Tridentini restitutum | PII V. PONT. MAX. | iussu editum. | Cum licentia Summi Pont. & Priuilegijs. | Venetijs, apud Iuntas. M D LXIX.

24 (8, 8, 8) ff. prél. n. ch., s. : ✠, *, *a*. — 959 pages num. et 1 p. n. ch., s. : *A-Z, AA-ZZ, AAa-PPp*, suivies de 103 autres num. à nouveau, et 1 p. n. ch., s. : *a-g*. — C. rom. — 2 col. à 40 ll. — En tête de la page du titre, vignette représentant une pièce d'étoffe sur laquelle sont figurés les insignes pontificaux : les clefs de S' Pierre en sautoir avec un parasol. Au-dessus de la ligne : *Cum licentia...*, marque du lis rouge florentin. — V. a_8. *David* (voir reprod. p. 404). — In. o. de différents genres.

P. 103 (dernier cahier): le registre ; au-dessous: *Venetijs, Apud Iunctas*.

1085. — (Rom.) — Juntæ, 1570 (a) ; 4°. — (Rome, Co)

BREVIARIVM | ROMANVM, | Ex Decreto Sacrosancti Concilij | Tridentini restitutum, | PII V. PONT. MAX. | iussu editum. | ... Venetijs, apud Iuntas, M D L X X.

28 (12, 8, 8) ff. prél. n. ch., s. : ✠, ✠✠, ✠✠✠. — 454 ff. num., s. : *A-Z, Aa-Zʒ, Aaa-LII*. — 8 ff. par cahier, sauf *Ddd*, qui en a 6. — C. g. r. et n. — 2 col. à 43 ll. — En tête de la page du titre, vignette de facture moderne : *Incrédulité de S' Thomas*. Au-dessus de l'indication de lieu, marque du lis rouge florentin. — (Pour le détail des gravures, voir le tableau.) — Ces bois sont encadrés des blocs du *Jugement dernier*, signalés dans le *Brev. Rom.*, janvier 1559.) — Dans le texte, vignettes ; in. o. de style moderne.

V. 454 : le registre ; au-dessous : *Venetiis, In officina Iuntarum.* MDLXX.

Brev. Congregat. Casin., 1568 (v. 445).

Brev. Rom., 1569 (v. a₈).

1086. — (Rom.) — Juntæ, 1570 (b);
4°. — (Munich, Libr. L. Rosenthal, 1894)

*BREVIARIVM/ ROMANVM,/
Ex Decreto Sacrosancti Concilij / Tridentini restitutum, / PII V. PONT.
MAX. / iussu editum.// Cum licentia
Summi Pont. & Priuilegijs, / Venetijs,
apud Iuntas. MDLXX.*

28 (8, 8, 8, 4) ff. prél. n. ch., s. :
✠, ✠✠, ✠✠✠, ✠✠✠✠. — 531 ff. num. et
1 f. n. ch., s. : *a-ʒ*, *Aa-Zʒ*, *Aaa-Xxx*. —
8 ff. par cahier, sauf *Xxx*, qui en a 4. —
C. g. r. et n.; quelques pages des ff. prél.
en c. rom. — 2 col. à 40 ll. — En tête de
la page du titre, vignette : *Lapidation
de Sᵗ Etienne*. — R. ✠ᵢⱼ. Au commencement du texte de la licence pontificale,
petit bois représentant le pape *in cathedra*, avec trois évêques de chaque côté;
et, dans le bas, la légende : TV ES / PASTOR
OVIVM. — (Pour le détail des gravures,
voir le tableau.) — Les quatre premiers
bois sont encadrées des blocs du *Jugement dernier* (*Brev. Rom.*, janvier 1559.)
— Dans le texte, petites vignettes, in. o.
de différents genre.

R. *Xxx₄* : le registre; au-dessous, le
lis rouge florentin; plus bas : *Uenetijs, in Officina Iuntarum. / M D LXX.* Le
verso, blanc.

1087. — (Rom.) — Juntæ, 1571 ; 4°. — (Munich, R)

BREVIARIVM / ROMANVM, / Ex Decreto Sacrosancti Concilij / Tridentini restitutum, /... Venetijs, apud Iuntas, M D LXXI.

28 (12, 8, 8) ff. n. ch., s. : ✠, ✠✠, ✠✠✠. — 454 ff. num., s. : *A-Z*, *aa-Zʒ*,
Aaa-Lll. — 8 ff. par cahier, sauf *Ddd*, qui en a 6. — C. g. r. et n. ; le titre du volume,
les feuillets préliminaires, et, dans le corps de l'ouvrage, les titres des différentes
parties et des chapitres, en c. rom. — 2 col. à 43 ll. — En tête de la page du titre :
Incrédulité de Sᵗ Thomas; au-dessus de l'indication de lieu, marque du lis rouge
florentin. — (Pour le détail des gravures, voir le tableau.) — Les bois sont encadrés des
blocs du *Jugement dernier* (*Brev. Rom.*, janvier 1559.) — Dans le texte, petites
vignettes; in. o.

V. 454 : le registre; au-dessous : *Venetiis, In officina Iuntarum. M D L XXI.*

1088. — (Rom.) — Juntæ, 1571 ; 8°. — (Vienne, I)

*BREVIARIVM / ROMANVM, / Ex Decreto Sacrosancti Concilij / Tridentini restitutum, / PII V. PONT. MAX. / iussu editum. / Cum licentia summi
Pont. & Priuilegijs. / Venetijs apud Iuntas. M. DLXXI.*

32 (8, 8, 8, 8) ff. prél., n. ch., s. : *1, 2, 3, 4*. — 563 ff. num. et 1 f. blanc, s. : *a-ʒ*,
AA-ZZ, *AAA-ZZZ*, *AAAA-BBBB*. — 8 ff. par cahier, sauf *BBBB*, qui en a 4. — C. g.
r. et n. ; le titre du volume, et les titres dans le corps du livre, en c. rom. — 2 col. à
39 ll. — En tête de la page du titre, vignette : un pape, vêtu de la chape, sa tiare posée

à terre devant lui, agenouillé, les mains jointes, au pied d'une croix. Au-dessus de l'indication de lieu et de date, petite marque du lis rouge florentin. — V. 4_8. *David et le prophète Nathan* (*Brev. Rom.*, janvier 1559.) — Dans le texte, petites vignettes.

V. 563 : le registre ; au-dessous, marque du lis rouge florentin ; plus bas : *Venetijs, In Officina Iuntarum.*/ *M D LXXI.*

1089. — (Rom.) — Juntæ, 1571 ; 8°. — (Rome, A)

BREVIARIVM / ROMANVM, / Ex Decreto Sacrosancti Concilij / Tridentini restitutum / Pii V. Pont. max. / iussu editum. / Cum licentia Summi Pont. & Priuilegijs. / Venetiis, apud Iuntas. M D L X XI.

32 (8, 8, 8, 8) ff. prél. n. ch., s. : *1-4.* — 456 ff. num., s. : *a-ʒ, aa-ʒʒ, aaa-lll.* — 8 ff. par cahier. — C. rom. r. et n. — 2 col. à 45 ll. — En tête de la page du titre : un religieux agenouillé devant un crucifix. Au-dessus de la ligne : *Cum licentia...*, marque du lis rouge florentin. — Calendrier illustré de petites vignettes. — V. 4_8. *David et le prophète Nathan* (*Brev. Rom.*, janvier 1559). — Vignettes dans le texte.

R. 456 : marque du lis rouge florentin ; au-dessous : *Venetiis, In Officina Iuntarum.*/ *MDLXXI.* Le verso, blanc.

1090. — (Rom.) — Juntæ, 1572 ; 8°. — (Munich, Libr. L. Rosenthal, 1894)

BREVIARIVM ROMANVM, Ex Decreto Sacrosancti Concilij Tridentini restitutum, PII. V. PONT. MAX. iussu editum. Cum licentia Summi Pont. et Priuilegijs. Venetiis, apud Iuntas. MDLXXII.

28 (8, 4, 8, 8) ff. prél. n. ch., s. : ✠, ✠✠, ✠✠✠, ✠✠✠✠. — 564 ff. num., s. : *a-ʒ, aa-ʒʒ, aaa-ʒʒʒ, aaaa-bbbb.* — — 8 ff. par cahier, sauf *bbbb*, qui en a 4. — A la suite, 44 ff. comprenant : *PROPRIVM FESTORVM ORDINIS MINORVM*, et signés : *A-E* ; 8 ff. par cahier. sauf *E*, qui en a 4. — C. g. r. et n.; le titre du volume, les matières des ff. prél. (sauf le calendrier), et les titres dans le corps du livre, en c. rom. — 2 col. à 38 ll. — En tête de la page du titre, vignette : un pape en adoration devant un calice rayonnant, surmonté d'une hostie ; au-dessus des mots : *Cum licentia...*, le lis rouge florentin. — (Pour le détail des gravures, voir le tableau.) — Dans le texte, petites vignettes ; in. o. florales.

V. 564 : le registre ; au-dessous, le lis rouge florentin ; au bas de la page : *VENETIIS, In Officina Iuntarum. MDLXXII.* — V. 36 des ff. additionnels: *Finis Officiorum Fratrum Minorum. Anno salutis 1571.*

1091. — (Congregat. Casin.) — Juntæ, 1572, 8°. — (Munich, Libr. L. Rosenthal, 1894)

BREVIARIVM Secundum ritum Monachorum nigrorū obseruantium ordinis D. Benedicti, Congregationis Casinensis: alias sanctæ Iustinæ, In quo sanctorum Mauri, Scholasticę, & Placidi sunt propria addita officia: nouissime excusum & emendatum. VENETIIS MDLXXII.

20 (8, 8, 4) ff. prél. n. ch., s. : ✠, ✠✠, ✠✠✠. — 444 ff. num. par erreur jusqu'à 474, s. : *A-Z, AA-ZZ, AAA-KKK.* — 8 ff. par cahier, sauf *KKK*, qui en a 4. — C. rom. — 2 col. à 40 ll. — En tête de la page du titre, petite vignette : *St Benoît.* Au-dessus de l'indication de lieu, marque du lis rouge florentin. — (Pour le détail des gravures, voir le tableau.) — Dans le texte, petites vignettes ; in. o. florales et à figures.

V. 444 (chiffré 474) : le registre ; au bas de la page, le lis rouge florentin, surmontant la mention : *VENETIIS, Apud Iuntas. MDLXXII.*

1092. — (Rom.) — Juntæ, 1573 ; 8°. — (Munich, Libr. L. Rosenthal, 1894)

BREVIARIVM ROMANVM, Ex Decreto Sacrosancti Concilij Triden-

tini restitutum, PII V. PONT. MAX. iussu editum. Cum licentia Summi Pont. et Priuilegijs. Venetijs, apud Iuntas. MDLXXIII.

28 (8, 4, 8, 8) ff. prél. n. ch., s. : ✠, ✠✠, ✠✠✠, ✠✠✠✠. — 564 ff. num., s. : a-ʒ, aa-ʒʒ, aaa-ʒʒʒ, aaaa-bbbb, suivis de 68 ff. num., s. : A-I. — 8 ff. par cahier, sauf bbbb et I, qui en ont 4. — Mêmes bois, et aux mêmes pages, que dans le *Brev. Rom.*, 1572.

V. 564 : le registre ; au-dessous, le lis rouge florentin; au bas de la page *VENETIIS, In Officina Iuntarum. MDLXXIII.*— R. du f. suivant (le 1ᵉʳ du cahier s. : A) : *PROPRIVM FESTORVM ORDINIS MINORVM... VENETIIS APVD IVNTAS MDLXXIII.* En tête de la page, petite vignette : *Sᵗ François d'Assise recevant les stigmates.* Au-dessus de l'indication de lieu, le lis rouge florentin. — V. 68: *Officia propria Festoᵽ ordinis Fratrum Minoᵽ.., finiunt. Laus Deo.* Au-dessous, le registre pour ces neuf derniers cahiers. Au bas de la page, le lis rouge florentin, surmontant la mention : *Venetijs, apud Iuntas. MDLXXIII.* Le verso, blanc.

1093. — (Congregat. Casin.) - Juntæ, 1573 ; 4°. — (Munich, Libr. L. Rosenthal, 1894)

BREVIARIVM MONASTICVM Secundum ritum ʒ morem Monachorum ordinis. S. Benedicti de obseruantia Casinensis congregationis, alias S. Iustinę. Cum nouo ac perutili repertorio ad quęlibet facile in ipso Breuiario inuenienda, vt in fine Breuiarij patet... VENETIIS APVD IVNTAS, MDLXXIII.

16 (8, 8) ff. prél. n. ch., s. : ✠, ✠✠. — 373 ff. num. et 3 ff. n. ch., s. : *A-Z, AA-ZZ, AAA.* — 8 ff. par cahier. — C. g. r. et n. ; titre du volume en c. g. et rom. mélangés ; les titres, dans le corps du livre, en c. rom. — 2 col. à 43 ll. — Page du titre: au-dessus de l'indication de lieu, le lis rouge florentin. — (Pour le détail des gravures, voir le tableau.)— Aux pages r. 1, r. 153, r. 215, r. 243, r. 324, encadrement : *Jugement dernier (Brev. Rom.*, janvier 1559); au r. 93, encadrement de petits bois. — Dans le texte, petites vignettes; in. o. florales.

V. du dernier f. n. ch. : le registre ; au bas de la page, le lis rouge florentin, surmontant la mention : *VENETIIS APVD IVNTAS MDLXXIII.*

1094. — (Ord. frat. Prædicat.) — Juntæ, 1573 ; 4°. — (Rome, Ca)

Breuiarium Prędicatorum/ Iuxta Decreta Capituli Generalis... Salmanticę, anno Dñi. MDLI./ celebrati, reformatum... VENETIIS APVD IVNTAS/ M D LXXIII.

16 (8, 8) ff. prél. n. ch., s. ; ✠, ✠✠. — 394 ff. num., s. *A-Z, Aa-Zʒ, Aaa-Ccc.* — 8 ff. par cahier, sauf *Ccc*, qui en a 10. — C. g. r. et n. — 2 col. à 43 ll. — Au-dessus du titre, vignette : *Sᵗ Dominique.* Dans le bas de la page, au-dessus de l'indication de lieu et de date, marque du lis rouge florentin. Le verso, blanc. — (Pour le détail des gravures, voir le tableau.) — Aux pages, r. 1, r. 45, r. 370, répétition de l'encadrement: *Jugement dernier (Brev. Rom.*, janvier 1559) qui entoure la première gravure. — Dans le texte, vignettes de différentes grandeurs.

V. 394 : *Explicit Breuiarium Fratrum Prędicatorum...* Au-dessous, le registre ; au bas de la page, le lis rouge florentin, surmontant la mention : *VENETIIS APVD IVNTAS/ M D LXXIII.*

1095. — (Rom.) — Juntæ, 1574 ; 4°. — (Rome, An)

BREVIARIVM/ ROMANVM./ Ex Decreto Sacrosancti Concilij/ Tridentini restitutum./... VENETIIS APVD IVNTAS./ M D LXXIIII.

24 (8, 8, 8) ff. prél., n. ch., s. : ✠,✠✠, ✠✠✠. — 480 ff. num., s. : *A-Z, AA-ZZ, AAA-OOO.* — 8 ff. par cahier. — C. g. r. et n. — 2 col. à 43 ll. — En tête de la page du

titre : *Lapidation de S¹ Etienne;* au-dessus de l'indication de lieu et de date, marque du lis rouge florentin. — Calendrier illustré de vignettes oblongues, représentant les occupations agricoles et ménagères appropriées aux diverses saisons. — (Pour le détail des gravures, voir le tableau.) — Aux pages r. 1, r. 59, r. 305, r. 422, encadrement : *Jugement dernier (Brev. Rom.*, janvier 1559.) — Dans le texte, vignettes de diverses grandeurs ; in. o. florales.

Brev. Congregat. Casin., 1575 (v. ✠✠✠₁). *Brev. Congregat. Casin.*, 1575 (v. 393).

R. 480 : le registre ; au-dessous, le lis rouge florentin ; au bas de la page : *VENETIIS, APVD IVNTAS.| M D LXXIIII.* Le verso, blanc.

1096. — (Rom.) — Juntæ, 1575 ; 8°. — (Munich, R)

BREVIARIVM | ROMANVM, | Ex Decreto Sacro sancti Concilij | Tridentini restitutum,... Venetijs, apud Iuntas. M D LXXV.

28 (8, 4, 8, 8) ff. prél. n. ch., s. : ✠, ✠✠, ✠✠✠, ✠✠✠✠. — 564 ff. num., s. : *A-Z, Aa-Zz, Aaa-Zzz, Aaaa-Bbbb.* — 8 ff. par cahier, sauf *Bbbb*, qui en a 4. — C. g. r. et n. ; le titre du volume, &, dans le corps de l'ouvrage, les titres des parties et des chapitres, en c. rom. — 2 col. à 38 ll. — En tête de la page du titre, vignette : un pape agenouillé au pied d'un autel sur lequel est posé un calice surmonté d'une hostie ; au-dessus de l'indication de lieu, marque du lis rouge florentin. — (Pour le détail des gravures, voir le tableau.) — Dans le texte, petites vignettes ; in. o. florales.

Brev. Rom., 1577 (v. 58).

V. 564 : le registre ; au-dessous, le lis rouge florentin ; au bas de la page : *VENETIIS, In Officina Iuntarum. / M D LXXV.*

1097. — (Congregat. Casin.) — Guerræi fratres et socii, 1575; 8°. — (Salzbourg, SP)

BREVIARIVM / MONASTICVM / Secundum ritum Monachorum ordinis

S. Be-/ nedicti de obseruantia, Congre-gationis / Cassinensis, aliās S. Iustinæ,... Venetijs, apud Guerrœos fratres, & socios. / M D LXXV.

20 (8, 8, 4) ff. prél. n. ch, s. : ✠, ✠✠, ✠✠✠. — 452 ff. num., s.: A-Z, AA-ZZ, AAA-LLL. — 8 ff. par cahier, sauf LLL, qui en a 4. — C. rom. r. et n. — 2 col. à 40 ll. — Page du titre, au-dessus de l'indication de lieu, figure de St Benoît (Brev. Casin., 1562, Hieron. Scoto, page du titre.) — V. ✠✠✠$_4$. David (voir reprod. p. 407). — V. 261, v. 293. St Benoît entre St Placide et St Maur (reprod. dans Les Missels vén., p. 35). — V. 393. Toussaint (voir reprod. p. 407). — Dans le texte, nombreuses vignettes de style moderne ; in. o. florales.

R. 452 : *Breuiarium Monasticum secundum ritum & morem congre-/gationis Casinensis alias sanctæ Iustinæ, diligen-/tissime reuisum, correctnm, ac emenda/tum fœliciter explicit.* Au-dessous, le registre ; plus bas : VENETIIS, M. D. LXXV. Le verso, blanc.

Brev. Rom., 1577 (v. 304).

1098. — (Rom.) — Joannes Variscus & Socii, 1577 ; 4°. — (Rome, B)

BREVIARIVM/ ROMANVM, / Ex Decreto Sacrosancti Concilij / Tridentin restitutum, / PII V. / Pont. Max. / iussu editum. / VENETIIS. / Apud Ioannem Variscum, & Socios. / MDLXXVII.

24 (8, 8, 8) ff. prél. n. ch., s. : ✠, ✠✠, ✠✠✠. — 480 ff. num., s. : A-Z, AA-ZZ, AAA-OOO. — 8 ff. par cahier. — C. g. r. & n. ; les titres des différentes parties de l'ouvrage en c. rom. — 2 col. à 42 ll. — En tête de la page du titre : *Lapidation de St Etienne.* Au-dessus de l'indication de lieu et de date, marque de la *Sirène couronnée* à double queue. — Calendrier illustré de petites vignettes. — V. ✠✠✠$_8$. *David* (Brev. Rom., Hæredes Petri Rabani, 1555.) — V. 58. *Immaculée Conception* (voir reprod. p. 408). — V. 304. *Toussaint* (voir reprod. p. 409). — V. 421. *St Pierre et St Paul.* Ces gravures, ainsi que les pages en regard, ont le même encadrement, formé de blocs représentant les quatre Evangélistes, l'*Annonciation*, et six épisodes de la vie du Christ. — Quelques vignettes dans le texte.

R. 480 : le registre ; au-dessous, marque de la *Sirène ;* au bas de la page : *VENETIIS / Apud Ioannem Variscum, & Socios. / MDLXXVII.* Le verso, blanc.

1099. — (Rom.) — Juntæ, 1578 (a) ; 4°. — (Rome, VI)

BREVIARIVM / ROMANVM / Ex Decreto Sacrosancti Concilij / Tridentini restitutum. /... VENETIIS APVD IVNTAS, / M D LXXVIII.

Réimpression de l'édition 1574.

R. OOO$_8$ (chiffré : 476) : le registre ; au-dessous, le lis rouge florentin ; dans le bas de la page : *VENETIIS, APVD IVNTAS. / DLXXVIII* (sic). Le verso, blanc.

1100. — (Rom.) — Juntæ, 1578 (b) ; 4°. — (Munich, Libr. L. Rosenthal, 1894)

BREVIARIVM ROMANVM, Ex Decreto Sacrosancti Concilij Tridentini restitutum. PII V. PONT. MAX. iussu editum. Cum licentia Summi Pont. et Priuilegijs. VENETIIS APVD IVNTAS, MDLXXVIII.

26 (8, 8, 10) ff. prél. n. ch., s. : ✠, ✠✠, ✠✠✠. — 490 ff. num., s. : *A-Z, Aa-Zʒ, Aaa-Ppp*. — 8 ff. par cahier, sauf *Ppp*, qui en a 10. — C. rom. r. et n. — 2 col. à 50 ll. — Toutes les pages sont encadrées de deux filets, dans l'intervalle desquels sont inscrits les titres courants, le chiffre de la page, les notes marginales, et les réclames. — En tête de la page du titre, petites vignettes : *S{^t} Laurent*, nimbé, vêtu du costume sacerdotal, tenant de la main gauche un gril, et de la main droite une palme. — Vignettes en tête des mois du calendrier. — (Pour le détail des gravures, voir le tableau.) — Les quatre bois de page ont pour encadrement les blocs du *Jugement dernier* (*Brev. Rom.*, janvier 1559). — Dans le texte, petites vignettes ; in. o. florales.

R. 490 : le registre ; au-dessous, le lis rouge florentin ; au bas de la page : *VENETIIS APVD IVNTAS MDLXXVIII*. Le verso, blanc.

1101. — (Rom.) — Juntæ, 1579 ; 8°. — (Venise, M)

Exemplaire incomplet du premier cahier, qui porte la signature : ✠. Restent 20 (4, 8, 8) ff. prél. n. ch. s. : ✠✠, ✠✠✠, ✠✠✠✠. — 564 pages num., s. : *A-Z, Aa-Zʒ, Aaa-Zʒʒ, Aaaa-Bbbb*. — 4 ff. par cahier, sauf *Bbbb*, qui en a 2. — C. g. r. et n. ; les titres en c. rom. — 2 col. à 38 ll. — (Pour le détail des gravures, voir le tableau.) — Dans le texte, petites vignettes.

P. 564 : *VENETIIS, APVD IVNTAS, / M D L X X I X*. Au-dessous, marque du lis rouge florentin.

1102. — (Ord. fratr. Prædicat.) — Juntæ, 1579 ; 8°. — (Londres, BM)

BREVIARIVM / PRÆDICATORVM / Iuxta Decreta Capituli Generalis, Sub R{^mo} P. F. Francisco / Romæo Castilionensi, Magistro Generali dicti Ord. / Salmanticæ, Anno Dñi MDLI. celebrati, / Reformatum,... VENETIIS APVD IVNTAS, / MDLXXIX.

14 (8, 6) ff. prél. n. ch., s. : ✠, ✠✠. — 486 ff. num., s. : *a-ʒ, aa-ʒʒ, aaa-ppp*. — 8 ff. par cahier, sauf *ppp*, qui en a 6. — C. rom. r. et n. — 2 col. à 36 ll. — En tête de la page du titre, petite vignette : *S{^t} Dominique*. Au-dessous de l'indication de lieu et de date, marque du lis rouge florentin. — (Pour le détail des gravures, voir le tableau.) — Dans le texte, petites vignettes ; in. o. florales.

V. 486 : le registre ; au-dessous, le lis florentin ; au bas de la page : *VENETIIS Apud Iuntas. MDLXXIX*.

1103. — (Ord. Cisterc.) — Juntæ, 1579 ; 8°. — (Munich, R ; Mayhingen, O)

BREVIARIVM / IUXTA RITVM SACRI / ORDINIS CISTERCIENSIVM... VENETIIS APVD IVNTAS, / M D LXXIX.

28 (8, 8, 8, 4) ff. prél. n. ch., s. : *1, 2, 3, 4*. — 456 ff. num., s. : *A-Z, AA-ZZ, Aaa-Lll*. — 8 ff. par cahier. — C. g. r. et n. : les trois premières lignes du titre du volume, et, dans le corps du livre, les titres de parties et de chapitres, en cap. rom. — 2 col. à 43 ll. — En tête de la page du titre : *S{^t} Bernard*, à droite, nimbé, assis à un pupitre, écrivant ; au pied de la table, à terre, le démon enchaîné ; sur la gauche, la S{^te} Vierge, assise, tenant sur ses genoux l'enfant Jésus. Au-dessous de l'indication de lieu et de date, marque du lis rouge florentin. — (Pour le détail des gravures, voir le tableau ; reprod. p. 411). — Dans le texte, petites vignettes ; in. o.

R. 456 : le registre ; au-dessous, le lis rouge florentin ; plus bas : *VENETIIS SAPVD* (sic) *IVNTAS / M D LXXIX*. Le verso, blanc.

1104. — (Ord. Carmelit.) — Juntæ, 1579; 8°. — (Paris, A)

BREVIARIVM/ antiquæ professionis/ Regularium Beatissimæ DEI genetricis/ semperq3 virginis MARIÆ/ de monte Carmelo./ Ex vsu & consuetudine approbata Hierosoly/ mitanæ Ecclesiæ, & Dominici Sepulchri:... VENETIIS APVD IVNTAS, 1579.

32 (8, 4, 8, 8, 4) ff. prél., n. ch., s. : ✠, 2 (chiffre noir), 2 (chiffre rouge), 3, 4, 5. — 486 ff. num., s. : A-Z, Aa-Z3̄, Aaa-App. — 8 ff. par cahier, sauf Ppp, qui en a 6. — C. g. r. et n.; le titre du volume en c. rom. et ital., ainsi que le feuillet ✠ij, recto et verso; les noms des mois du calendrier, et les titres des offices, en cap. rom. — 2 col. à 38 ll. — En tête de la page du titre, petit bois : *Immaculée Conception;* sur les côtés de la vignette, en long, les mots : DECOR (à gauche) CARMELI (à droite). Au bas de la page, au-dessus de l'indication de lieu, le lis rouge florentin. — V. 5_{iv}. *David* (*Brev. Rom.*, 1569). — V. 437. *Toussaint* (*Brev. Rom.*, 1563). — Aux pages, r. 1, r. 82, r. 262, r. 438, encadrements à figures. — Dans le texte, quelques vignettes et in. o.

Brev. ord. Cistere, 1579 (v. 96).

V. 486 : le registre ; au bas de la page, le lis rouge florentin, surmontant la mention : *VENETIIS APVD IVNTAS./ MDLXXIX.*

1105. — (Rom.) — Franciscus et Gaspar Bindoni, 1579-1583 ; 8°. — (Londres, BM)

BREVIARIVM/ ROMANVM./ Ex Decreto Sacrosancti Concilij/ Tridentini restitutum./ PII V. PONT. MAX./ iussu editum./... VENETIIS./ MDLXXXIII.

24 (8, 8, 8) ff. prél. n. ch., s. : ✠, ✠✠, ✠✠✠. — 559 ff. num. et 1 f. n. ch., s. : A-Z, Aa-Z3̄-Aaa-Z3̄3̄, Aaaa. — 8 ff. par cahier. — C. g. r. et n.; c. rom. dans les ff. prél., sauf aux pages du calendrier. — 2 col. à 40 ll. — En tête de la page du titre, petite vignette : *Résurrection.* Au-dessus de l'indication de lieu et de date, autre petit bois : *David en prière.* Le verso, blanc. — V. ✠✠✠$_8$. *David* (*Brev. Casin.*, 1575). — V. 492. *Toussaint* (*id.*). — Dans le texte, petites vignettes et in. o.

R. du dernier f. : *VENETIIS./ Apud Franciscum & Gasparem Bindonum./ MDLXXIX.* Le verso, blanc.

1106. — (Congregat. Montis Oliveti). — Dominicus Nicolinus, 1580 ; 8°. — (Rome, An)

BREVIARIVM/ OLIVETANVM/ EX DECRETO, ET CONSENSV/ Congregationis impressum,... VENETIIS, Apud Dominicum Nicolinum./ M D LXXX.

34 ff. prél. n. ch., s. : †, ††, a-e. — 404 ff. num. de 221 à 556 et de 1 à 68, s. : Ff-Z3̄, Aaa-Z3̄3̄, Aaaa, Bbbb, A-I. — 8 ff. par cahier, sauf ††, qui en a 6 ; Xx, Yy et I, qui en ont 4. — C. rom. r. et n. — 2 col. à 37 ll. — Page du titre, au-dessus de l'indication de lieu et de date, vignette : *Nativité de la S^{te} Vierge.* — V. e_8. *La S^{te} Trinité.* Dieu le Père, nimbé du triangle, tenant sur ses genoux le corps de

Brev. Congregat. Montis Oliveti, 1580 (v. 348).

Jésus; au-dessus, la colombe céleste, dans une auréole rayonnante. Encadrement ornemental, avec figures de Dieu le Père, de la Sᵗᵉ Vierge, de l'archange Gabriel, et des quatre Évangélistes. — V. 348. *David* (voir reprod. p. 412); même encadrement. — V. 428. *Toussaint*. Le Christ ressuscité, tenant la croix de Passion, entouré de saints et de martyrs. Double bordure de petits entrelacs. — V. 556. Même bois, dans un encadrement ornemental. — Petites in. o. florales.

V. 68 : le registre ; au-dessous, petite marque de la *Victoire* portant une palme & une couronne, avec devise : NISI QVI LEGITIME. CERTAVERIT. Au bas de la page: VENETIIS, MDLXXX./ Apud Dominicum Nicolinum.

1107. — (Congregat. Casin.) — Juntæ, 1581 ; 4°. — (Munich, Libr. L. Rosenthal, 1894)

Volume identique au *Brev. Casin.*, 1573, sauf la date *MDLXXXI* au titre et au colophon.

1108. — (Rom.) — Juntæ, 1581 ; 4°. — (Munich, Libr. J. Rosenthal, 1896)

COLLECTARIVM/ DIVRNVM,/ Ex Breuiario Romano nuper/ reformato./ In quo omnia distincte sunt accommodata, quę/ HEBDOMADARIVS/ in Choro, in Diurnarum hora/ rum recitatione dicere/ z canere debeat./ VENETIIS Apud Iuntas./ M DLXXXI.

8 ff. prél. n. ch., s. : ✠. — 160 ff. num., s. : *A-U*. — 8 ff. par cahier. — C. g. r. et n.; le titre du volume (sauf quatre lignes) et les titres dans le corps de l'ouvrage en c. rom. — 2 col. à 29 ll. — Page du titre : au-dessus de l'indication de lieu, marque du lis rouge florentin. — V. ✠₈. *Annonciation* (reprod. dans *Les Missels vén.*, p. 12); encadrement: *Jugement dernier* (*Brev. Rom.*, janvier 1559). — V. 68 et v. 108. *Toussaint* (*Brev. Rom.*, janvier 1563) ; même encadrement. — Dans le texte, petites vignettes, in. o. florales.

R. 160 : le registre ; au-dessous : *Uenetijs apud Iuntas. 1581.*

1109. — (Rom.) — Dominicus Nicolinus, 1581 ; 8°. — (Munich, Libr. L. Rosenthal, 1894)

BREVIARIVM ROMANVM, Ex Decreto Sacrosancti Concilij Tridentini restitutum. PII V. PONT. MAX. iussu editum. Permittente Sede Apostolica. VENETIIS, MDLXXXI. Apud Dominicum Nicolinum.

24 (8, 8, 8) ff. n. ch., s. : *a-c*. — 360 ff. num., avec erreurs de pagination, de 1 à 319, et de 1 à 43 pour le commun des Saints, avec signatures : *A-Z, Aa-Yy*. — 8 ff. par cahier. — C. rom. — 2 col. à 54 ll. — Toutes les pages sont entourées d'une bordure ornementale. — En tête de la page du titre, petite vignette : le Christ, nimbé de rayons, la main droite bénissante, la main gauche tenant une sphère surmontée d'une croix. Au-dessus des mots : *Permittente Sede Apostolica*, petite marque de la

Victoire ailée. — V. c_8. *David*, agenouillé, de trois quarts, tourné vers la droite; il a la couronne à l'antique, la barbe longue, la main gauche sur la poitrine, la main droite écartée du corps. A droite, à terre, un violon et un archet; dans l'angle supérieur de droite, un nuage dardant des rayons vers le roi. Sur la gauche, au fond, perspective d'édifices, avec deux personnages à l'entrée d'une porte cintrée. Dans le ciel, quatre oiseaux au-dessus de deux clochers aigus. Encadrement ornemental, avec figures de Dieu le Père, de la Ste Vierge, de l'archange Gabriel, et des quatre Evangélistes. — V. 47. *Annonciation.* La Ste Vierge est à droite, assise devant un prie-Dieu où est posé un livre ouvert, le corps de face, les mains écartées à la hauteur des épaules, la tête tournée de trois quarts vers la gauche, un manteau couvrant les cheveux; au fond, derrière elle, un lit à baldaquin. Sur la gauche, au premier plan, à terre, un vase de lis; au fond, l'ange, agenouillé sur un nuage rayonnant, la tête tournée de trois quarts vers Marie; sa main droite, levée, indique dans l'angle supérieur la colombe céleste entourée de rayons; de la main gauche, il tend vers la Ste Vierge une branche

Brev. Rom., Jo. Variscus, 1581 (v. 62).

de lis. Au-dessous du nuage qui porte l'ange, partie de balustrade basse. Encadrement comme au bois précédent. — V. 231. *Toussaint.* Le Christ est au milieu, de face, nimbé de rayons; il est nu, sauf le *perizonium* qui lui ceint les reins; de la main gauche, il tient une croix de passion dressée; la main droite est un peu écartée du corps, la tête tournée de trois quarts vers la gauche. A droite, St Pierre; près de lui, St Sébastien, nu, avec le *perizonium*, les mains liées derrière le dos. A gauche, St Paul,

Brev. Rom., Jo. Variscus, 1581 (v. 486).

tenant un livre; près de lui, St Etienne, portant la chasuble parée d'orfrois, une palme dans la main droite. Entre le Christ et le personnage le plus voisin, à gauche, apparaît le buste d'un pape, avec la tiare; à droite et à gauche, d'autres têtes, dont une mitrée; des palmes se dressent au-dessus des groupes. Encadrement comme aux deux autres gravures. — Dans le texte, petites vignettes & in. o. florales.

V. du dernier f., chiffré 43 : le registre; au-dessous: *VENETIIS, Apud Dominicum Nicolinum. MDLXXXI.*

1110. — (Rom.) — Joannes Variscus et Socii, 1581; 12e. — (St Florian, C)

BREVIARIVM / ROMANVM. / Ex Decreto Sacrosancti Concilij / Tridentini restitutum, / PII V. PONT. MAX. / iussu editum. / Cum Kalendario Gregoriano perpetuo. / Permittente Sede Apostolica. / VENETIIS.

32 (8, 8, 8, 8) ff. prél. n. ch., s. : *1-4.* — 544 ff. num. s. : *A-Z, Aa-Zz, Aaa-Yyy.* — 8 ff. par cahier. — C. g., sauf le titre et plusieurs pages des ff. prél., qui sont imprimés en c. rom. et ital. — 2 col. à 41 ll.

— En tête de la page du titre, petite vignette : le Christ, tenant la croix de résurrection, dans une auréole rayonnante au milieu des nuages, avec la légende : REDEMPTOR MVNDI. Au-dessus de l'indication de lieu, petite marque de la *Sirène couronnée* à double queue. — V. 4_8. *David (Brev. Rom.*, Hæredes Petri Rabani, 1555). — V. 62. *Annonciation* (voir reprod. p. 413). — V. 346. *Toussaint (Brev. Rom.*, 1577). — R. 486. *Toussaint*, autre composition (voir reprod. p. 413). — Dans le texte, vignettes et in. o.

V. 544 : le registre ; au-dessous, petite marque de la *Sirène*, comme sur le titre ; au bas de la page : *VENETIIS, Apud Iohannem Variscum, | & Socios MDLXXXI.*[1]

1111. — (Rom.) — Juntæ, 1582 ; 4°. — (Munich, Libr. L. Rosenthal, 1894.)

BREVIARIVM | ROMANVM, | Ex Decreto Sacrosancti Concilij | Tridentini restitutum,... VENETIIS, APVD IVNTAS. | MDLXXXII.

Réimpression de l'édition 1574.

R. OOO_8 (chiffré : 476) : le registre ; au-dessous, le lis rouge florentin ; dans le bas de la page : *VENETIIS, APVD IVNTAS. | MDLXXXII*. Le verso, blanc.

1112. — (Rom.) — Juntæ, 1581-1582 ; 8°. — (Giessen, U)

BREVIARIVM | ROMANVM | Ex Decreto Sacrosancti Concilij | Tridentini restitutum, | PII V. PONT. MAX. | iussu editum. | Cum Kalendario perpetuo Gregoriano. | ... Venetijs apud Iuntas, M D LXXXII.

32 (8, 8, 8, 8) ff. prél. n. ch., s. : *1-4*. — 520 ff. num., s. : *A-Z, Aa-Zʒ, Aaa-Ttt*. — 8 ff. par cahier. — C. rom. — 2 col. à 41 ll. — En tête de la page du titre, le chrisme flamboyant et rayonnant, dans un médaillon ovale lui-même encadré. Au-dessus de l'indication de lieu et de date, marque du lis rouge florentin. — V. 4_8. *David et le prophète Nathan* (*Diurnum Rom.*, 1560) ; on a fait sauter le nom : *Davit*, qui était gravé sur la première marche de l'estrade. Petite bordure ornementale. — V. 327 et v. 465. *Toussaint* (*Brev. Casin.*, 1568). — Dans le texte, petites vignettes ; in. o. à figures & autres.

R. 520 : le registre ; au-dessous, le lis rouge florentin, surmontant la mention : *VENETIIS, Apud Iuntas, M. D. LXXXI.*

1113. — (Rom.) — Juntæ, 1583 ; 8°. — (Engelberg, C)

BREVIARIVM | ROMANVM | Ex Decreto Sacrosancti Concilij Tri-| dentini restitutum. | PII. V. PONT. MAX. | iussu editum. | Cum Calen-| dario perpetuo Gregoriano. | ... Venetijs, Apud Iuntas. M D LXXXIII.

28 (8, 4, 8, 8) ff. prél. n. ch., s. : ✠, ✠✠, ✠✠✠, ✠✠✠✠. — 564 ff. num., s. : *a-ʒ, aa-ʒʒ, aaa-ʒʒʒ, aaaa-bbbb*. — 8 ff. par cahier, sauf *bbbb*, qui en a 4. — C. g. ; titre en c. rom. et ital. — 2 col. à 38 ll. — En tête de la page du titre : un pape agenouillé devant un autel où est posé un calice surmonté d'une hostie ; au-dessus de l'indication de lieu et de date, marque du lis rouge florentin. — (Pour le détail des gravures, voir le tableau.) — Dans le texte, vignettes de diverses grandeurs ; in. o.

V. 564 : le registre ; au-dessous, le lis rouge florentin, surmontant la mention : *VENETIIS, APVD IVNTAS, | M D LXXXIII.*

1. A la suite du Bréviaire a été relié : *PROPRIVM | FESTORVM ORDINIS | MINORVM. | VENETIIS. Apud Iuntas | M D LXXVIII*: 64 ff. num., s. : *A-H* ; 8 ff. par cahier ; au v. 11 : *St François d'Assise recevant les stigmates* (reprod. dans *Les Missels vén.*, p. 235) ; au v. du dernier f., le registre ; au-dessous, marque du lis rouge florentin ; au bas de la page : *VENETIIS, Apud Iuntas, | M D LXXVIII.*

1114. — (Mantuanum) — Juntæ, 1581-1583 ; 12°. — (Rome, A)

1ᵉʳ vol. — *BREVIARII/* S. *BARBARAE/* GREGORII XIII. PONT. MAX./ *Auctoritate approbati./ Pars Prima./ A Prima Dominica Aduentus vsque ad/ Festum Sanctissimae Trinitatis./* VENETIIS, *apud Iuntas.* MDLXXXIII.

16 (8, 8) ff. prél. n. ch., s. : ✠, ✠✠. — 280 ff. num. par erreur : 276, s. : *A-Z, Aa-Mm.* — 8 ff. par cahier, sauf *P*, qui en a 12, et *Mm*, qui en a 4. — C. rom. — 2 col. à 37 ll. — En tête de la page du titre, petite figure de *S* *Barbara*. Au-dessus de l'indication de lieu et de date, marque du lis rouge florentin. — V. ✠✠₈. *Annonciation* (*Brev. Casin.*, 1568). — V. 124. *David et le prophète Nathan* (*Diurnum Rom.*, 1560), avec la modification signalée dans le *Brev. Rom.*, 1581-1582.

V. 276 : le registre ; au-dessous, marque du lis rouge florentin ; plus bas : *Venetijs Apud Iuntas MDLXXXI.*

2ᵐᵉ vol. — Même titre, sauf : *Pars Secunda./ A Festo Sanctissimae Trinitatis, usque ad/ Primam Dominicam Aduentus./*

Même nombre de ff. prél. — 255 ff. et 1 f. blanc, s. : *A-Z, Aa-Ii.* — 8 ff. par cahier. — V. 64. *David et le prophète Nathan*, même bois que dans le 1ᵉʳ vol. — R. 255 : FINIS. Le verso, blanc.

1115. — (Mantuanum) — Dominicus Nicolinus, 1583 ; 8°. — (Londres, BM)

1ʳᵉ partie. — *BREVIARII/* S. *BARBARAE/* GREGORII XIII. PONT. MAX./ *Auctoritate approbati./ Pars Prima. / A prima Dominica Aduentus vsque ad Festum/ Sanctissimae Trinitatis./* VENETIIS, MDLXXXIII./ *Apud Dominicum Nicolinum.*

12 (8, 4) ff. prél. n. ch., s. : *A, B.* — 229 ff. num. et 1 f. blanc, s. : *A-Z, Aa-Ff.* — 8 ff. par cahier, sauf *Ff*, qui en a 6. — C. g. r. et n ; les ff. prél. en c. rom. — 2 col. à 42 ll. — En tête de la page du titre, petite figure de *S* *Barbara*. Au-dessus de l'indication de lieu, marque avec la légende : NISI QVI LEGITIME CERTAVERIT. — V. 176. *Toussaint* (*Brev. Casin.*, 1575.) — Dans le texte, petites vignettes ; in. o. de divers genres.

2ᵐᵉ partie. — Même page de titre, sauf : *Pars secunda./ A Festo Sanctissimae Trinitatis vsque ad primam/ Dominicam Aduentus.* — Mêmes ff. prél. A la suite, 190 ff. num. s. : *A-Z, z.* — 8 ff. par cahier, sauf *z*, qui en a 6. — V. 102. Même bois de page que dans la première partie. — Le verso du dernier f., blanc.

1116. — (Ord. Camaldul.) — Dominicus Nicolinus, 1583 ; 4°. — (Rome, A)

BREVIARIVM/ EREMITARVM/ SANCTI ROMVALDI/ *Ordinis Camaldulensis/* VENETIIS, MDLXXXIII./ *Apud Dominicum Nicolinum.*

24 ff. prél. n. ch., s. : *a-f.* — Manquent dans cet exemplaire, les 56 premiers ff. num., de *A* à *O*, et la fin du volume, à partir du f. 526 ; signatures : *P-Z, Aa-Zz, Aaa-Zzzz, Aaaa-Zzzzz, Aaaaa-Zzzzzz, Aaaaaa-Nnnnnn.* — 4 ff. par cahier (la pagination doit donc comprendre les 24 ff. prél., bien que ceux-ci ne soient pas chiffrés). — C. rom. r. & n. — 2 col. à 42 ll. — En tête de la page du titre, petite figure de *S* *Romuald*. Au-dessus de l'indication de lieu et de date, marque de l'imprimeur. — V. 354. *Crucifixion* (reprod. dans *Les Missels vén.*, p. 242). — V. 526. *Annonciation* avec monogramme [symbol] (voir reprod. p. 416).

1117. — (Rom.) — Joannes Variscus, 1583 ; 8°. — (Munich, Libr. L. Rosenthal, 1894)

BREVIARIVM ROMANVM, Ex Decreto Sacrosancti Concilij Tridentini. PII V. PONT. MAX. *iussu editum. Cum Kalendario Gregoriano perpetuo Permittente Sede Apostolica.* VENETIIS, *Apud Iohannem Variscum, & Socios.*

Brev. ord. Camaldul., 1583 (v. 526).

24 (8, 8, 8) ff. prél., ch. s., ✠, ✠✠, ✠✠✠. — 559 ff. num., et 1 f. n. ch., s.; *A-Z*, *Aa-Zz*, *Aaa-Zzz*, *Aaaa*. — 8 ff. par cahier. — C. g. r. et n., le titre du volume, les matières des ff. prél., (sauf le calendrier), et les titres dans le corps du livre, en c. rom. — 2 col. à 39 ll. — En tête de la page du titre, petite vignette : un pape agenouillé devant la *Véronique* (voile à la Sainte Face) montée sur un ostensoir. Au-dessus de l'indication de lieu, marque de la *Sirène couronnée*, à double queue, dans un petit encadrement ornemental. — V. ✠✠✠$_8$ et v. 64. *David (Brev. Olivet.*, 1580). — V. 492. *Toussaint (Brev. Rom.*, mars 1562, Variscus). — Dans le texte, petites vignettes ; in. o. florales.

R. du dernier f. n. ch. : le registre ; au-dessous, marque de la *Sirène couronnée*, à double queue ; au bas de la page : *VENETIIS, Apud Iohannem Variscus & Socios. MDLXXXIII*. Le verso, blanc.

1118. — (Ord. Vallisumbrosæ) — Joannes Variscus & socii, 1583 ; 8°. — (Bibl. Charles-Louis de Bourbon)

Breviarium/ monasticum,/ secundum ordinem Vallisumbrosae, in hac/ pos-

TABLEAUX RÉCAPITULATIFS

des principales gravures

des

BRÉVIAIRES

par ateliers d'imprimeurs.

Dans la colonne des reproductions données, les chiffres renvoient aux pag du présent volume; le chiffre romain I, suivi d'un numéro de page, renvoie 1ᵉʳ volume; l'abréviation : *M. V.*, suivie d'un chiffre, indique la page de l'ouvrage s *Les Missels Vénitiens* où la gravure a déjà été reproduite.

Luc' Antonio Giunta. II.







Jacobus Pentius de Leucho.

NUMÉROS D'ORDRE DES DESCRIPTIONS.				954	961	985	987	999	1008
DÉSIGNATION DES GRAVURES	Signatures et Monogrammes de Graveurs	Ouvrages antérieurs dans lesquels les gravures ont été employées	Pages où sont données des reproductions	Rom. 24 nov. 1511	Casin. 15 juillet 1513	Rom. 10 mars 1518	Rom. 7 octobre 1518	Praed. 16 sept. 1521	Rom. 5 nov. 1524
1 Procession de l'arche d'alliance (copie du bois 10, Stagnino)	VGO		323	v. b_{12}	v. 146, v. 192	v. ✠✠✠$_4$	v. c_4	v. a_8	v. c_4
2 Chemin de Damas (copie du bois 1, Stagnino)	VGO		323	v. 72	»	»	v. 72	v. h_{iiij}	v. 68
3 Nativité de J. C. (copie du bois 6, Stagnino)			I, 445	v. 232	v. 20	v. 89	»	»	»
4 Toussaint (copie du bois 3, Stagnino)	VGO		325	v. 360	v. 400	v. 389, v. 411	v. 232, v. 360	»	v. 220
5 Annonciation (copie du bois 12, Stagnino)	VGO		I, 442	v. 400	v. ✠✠✠$_{12}$ v. 303, v. 433	v. 68	»	»	»
6 St François d'Assise (copie des bois des Missels Stagnino)				v. 424	»	»	v. 424	»	v. 412
7 Adoration des Mages	VGO	Off. V., 3 avril 1513.	I, 448	»	v. 41	v. 107	»	»	»
8 Crucifixion		Off. V., 3 avril 1513.	I, 450	»	v. 108, v. 313	»	»	»	»
9 Résurrection			M. V., 183	»	v. 113	v. 174	v. 173	v. r_{ij}	v. 163
10 Ascension			M. V., 24	»	v. 129	v. 194, v. 316	»	v. t_{ij}	»
11 Descente du St-Esprit		Off. V., 3 avril 1513.	I, 450	»	v. 137	»	v. 194	v. t_7	v. 183
12 Élévation			328	»	v. 146	»	»	»	»
13 Martyre de St André			329	»	v. 268	v. 250	»	v. o_8	»
14 St Augustin (copie du bois des Missels Stagnino)				»	v. 299, v. 384	»	v. 464	»	v. 440
15 Assomption			329	»	v. 356	»	v. 312	»	»
16 Nativité de la Ste Vierge			M V, 186	»	v. 395	»	»	»	»
17 Annonciation (copie d'un bois français)	VGO	Off. V., 20 octobre 1522.	I, 459	»	»	v. 452	»	»	»
18 Visitation (copie d'un bois français)		Off., V 3 avril 1513.	I, 443	»	»	v. 406	»	»	»
19 St Dominique et les illustrations de son ordre			357	»	»	»	»	v. nII	»
20 Toussaint (bois 6, Giunta)		Brev. Praed., 23 mars 1503.	306	»	»	»	»	»	»
21 David				»	»	»	»	»	»
22 Chemin de Damas				»	»	»	»	»	»
23 Nativité de J. C.				»	»	»	»	»	»
24 St Pierre et St Paul				»	»	»	»	»	»
25 Immaculée Conception				»	»	»	»	»	»

Bernardino Stagnino.

NUMÉROS D'ORDRE DES DESCRIPTIONS.			919	934	951	960	966	967
DÉSIGNATION DES GRAVURES	Monogrammes de graveurs	Pages où sont données des reproductions	Rom. 31 août 1498	Casin. 27 octobre 1506	Rom. 26 sept. 1510	Praed. 20 avril 1513	Praed. 22 sept. 1514	Praed. 3 janvier 1514
1 Chemin de Damas	ß	304	v. 72	v. 337	v. 246	»	v. 360	»
2 Jésus devant Hérode	ß	304	v. 224	v. 276 v. 416	»	»	v. 210	v. 192
3 Toussaint	ß	304	v. 344	v. 400	v. 381 v. 402	»	v. 345	v. 358
4 Embrassement devant la Porte Dorée	ß	304	v. 382	»	»	»	»	»
5 Descente du St-Esprit		M. V., 174	»	v. a_x v. 143	»	»	v. 150	v. 147
6 Nativité de J. C.		M. V., 112	»	v. 21	v. 83	»	v. 71	»
7 Christ de pitié		M. V., 44	»	v. 113	»	»	»	»
8 Résurrection		313	»	v. 118	v. 163	»	v. 129	v. 126
9 Ascension		M. V., 23	»	v. 135	v. 192	v. 210	v. 145	v. 142
10 Procession de l'arche d'alliance		313	»	v. 200	v. ✠✠✠$_4$	»	v. ✠✠✠$_{12}$	v. a_6
11 St Benoît entre St Placide et St Maur		314	»	v. 309	»	»	»	»
12 Annonciation		M. V., 6	»	v. 313	v. 64, v. 275 v. 440	»	v. 259	v. 50
13 Assomption		M. V., 26	»	v. 370	v. 339	»	v. 315	»
14 Adoration des Mages		M. V., 106	»	»	v. 100	»	»	»
15 St Dominique	🗝	327	»	»	»	p. titre.	p. titre.	»
16 St Dominique et les illustrations de son ordre		333	»	»	»	»	v. 306	»
17 Présentation au temple		M. V., 175	»	»	»	»	v. 403	v. 374

...e Gregoriis.

...DES DESCRIPTIONS	Monogrammes de graveurs	Ouvrages antérieurs dans lesquels les gravures ont été employées	Pages où sont données des reproductions	988 Rom. 31 octobre 1518	990 Rom. 22 février 1518	997 Rom. 10 avril 1521	998 Rom. 14 mai 1521
...NATION DES GRAVURES							
...la S¹ᵉ Vierge	·3·a·		350	[v. B₈ v. 468	»	»	»
...	·I·A·		350	v. 94	»	»	»
...			M. V., 112	v. 120	»	»	»
...ges			M. V., 106	v. 145	»	»	»
...s 8, Stagnino)			313	v. 226	»	»	»
..., Stagnino)			M. V., 23	v. 246	»	»	»
...sprit		Off. V., 1ᵉʳ septembre 1512.	351	v. 253	»	»	»
...ode (bois 2, Stagnino)	ιa		304	v. 300	»	»	»
...		Off. V., 1ᵉʳ septembre 1512.	351	v. 435	»	»	»
...vant la Porte Dorée (bois 4, Stagnino)	ιa		304	v. 452	»	»	»
...sprit (bois 19, Giunta)			M. V., 118	»	v. ✠₁₂	»	»
...	·3·a·		354	»	v. 120	»	»
...dré (bois 21, Giunta)			M. V., 14	»	v. 195	»	»
...		Off. V., 1ᵉʳ septembre 1512.	M. V., 10	»	v. 276	»	»
...				»	»	v. TT₆	»
...ode			357	»	»	»	1
...du bois 2, Stagnino).							
...s	p.		357	»	»	»	1
...du bois 1, Stagnino).							
...	LA		357	»	»	»	1
...du bois 3, Stagnino).							

...Scoto.

...DES DESCRIPTIONS	Signatures et monogrammes de graveurs	Ouvrages antérieurs dans lesquels les gravures ont été employées	Pages où sont données des reproductions	1034 Rom. 1542	1046 Rom. Juillet 1550	1048 Rom. 1551	1074 Casin. 1562
...NATION DES GRAVURES							
...			379	r. 349	»	v. 186, v. 272	»
...u Miss. rom., 3 déc. 1513, Gregorius).		Missale Rom., 1542.	383	»	[v. ✠✠₈ v. 216	»	»
...ption			384	»	v. 61	v. 250	»
...du bois 15, Liechtenstein).							
...rosaire			384	»	v. 79	»	»
...du bois 2, Liechtenstein).							
...l			384	»	v. 356	v. 227, v. 252	v. 252
...du bois 6, Liechtenstein).							
...			384	»	v. 402	v. 64 (fin)	»
...du bois 55, Giunta).							
...e			385	»	v. 428	v. 24 (fin)	»
...rifiée			386	»	»	v. 71	»
...du bois 11, Liechtenstein).							
...ges		Off. V., 1544.	I, 476	»	»	v. 86	»
...prit		Off. V., 1544.	I, 477	»	»	v. 154	»
...			M. V., 84	»	»	v. 160	»
...	IO·PETRO TOTANA	Off. V., 1544.	I, 475	»	»	v. 230	»
...he d'alliance			386	»	»	v. 40₈	»
...du bois 7, Liechtenstein).							
...			398	»	»	»	v. 376
...du bois 9, Liechtenstein).							

Brev. Rom., 1584 (v 56).

Brev. Rom., 1584 (v. 75).

trema editione, ex Patrum decreto/ summa cura reformatum./ Cum Kalendario Gregorianio perpetuo./ Venetiis, apud Iohannes Variscum, et Socios.

16 ff. prél. n. ch. et 492 ff. num. — C. rom. — 2 col. — Quatre bois de page : David, le *Christ*, l'*Annonciation* et la *Toussaint*. — 29 petites vignettes dans le texte. — A la fin :... *jussu et diligentia Reverendissimi Patris, et domini D. Saluatoris de S. Saluio Florentini, eiusdem ordinis, et congregationis Presidis generalis,... reformatum. 1583.*— (Catal. Alès, p. 428).

1119. — (Rom.) — Juntæ, 1584; f°. — (✭)

BREVIARIVM/ ROMANVM,/ Ex Decreto Sacrosancti Concilij/ Tridentini restitutum./ PII V. PONT. MAXIMI/ IVSSV EDITVM/ Atq; Kalendario Gregoriano accommodatum./ VENETIIS, APVD IVNTAS,/ M D LXXXIIII.

24 (6, 8, 6, 4) ff. prél. n. ch., s. : ✠, ✠✠, ✠✠✠, ✠✠✠✠. — 547 ff. num. et 1 f. blanc, s. : *A-Z, Aa-Z₃, Aaa-Z₃₃*. — 8 ff. par cahier, sauf *Z₃₃*, qui en a 4. — C. rom. r. et n. — 2 col. à 41 ll. — En tête de la page du titre, figure du soleil à face humaine, rayonnante, imprimée en rouge ; au-dessus de l'indication de lieu, marque du lis rouge florentin. Le verso, blanc. — Vignettes en tête des mois du calendrier. — V. 56. *Annonciation*, grand bois avec monogramme ![mono] (voir reprod. p. 417). Au même graveur doivent être attribués huit autres bois de page aussi importants que celui-là, et non moins remarquables par l'art de la composition, la majesté des types et la finesse de la taille. — V. 194. *Le Christ ressuscité apparaissant aux apôtres.* — V. 215. *Ascension.* — V. 231. *Descente du S^t Esprit.* — V. 237. *S^{te} Trinité.* — V. 243. *Adoration du Saint-Sacrement.* — V. 338. *Toussaint* (reprod. dans *Les Missels vénit.*, p. 250). — V. 472. *S^t Pierre et S^t Paul.* — V. 531. *Office des Morts.* — V. 75. Au-dessous du titre : *IN NATI-VITATE/ DOMINI*, bois d'une autre main, et de facture élégante, flanqué de trois vignettes de chaque côté (voir reprod. p. 418). — R. 518 et v. 521. Encadrement de page à figures : le bloc supérieur est celui du *Jugement dernier*, si fréquemment reproduit dans les *Bréviaires des Giunti* ; sur les côtés et dans le bas, vignettes représentant des épisodes de la vie du Christ, des saints et des martyrs. Quelques autres pages sont encadrées simplement d'une petite bordure ornementale. — Dans le texte, vignettes de plusieurs grandeurs ; in. o. de divers genres.

Brev. ord. Fratr. Prædicat., 1584 (v. ✠✠₃).

V. 547 : le registre ; au-dessous, le lis rouge florentin, surmontant la mention : VENETIIS, APVD IVNTAS./ MDLXXXIIII.

1120. — (Rom.) — Juntæ, 1584 ; 4°. — (Venise, Libr. Bludowski, 1895)

BREVIARIVM / ROMANVM,... Venetijs, apud Iuntas, MDLXXXIIII.

Ce volume est une réimpression de l'édition de 1571, des mêmes imprimeurs, avec substitution du millésime *MDLXXXIIII* sur le 1^{er} f. ; ou bien ce serait un exemplaire de l'édition de 1571, dans lequel on aurait introduit la page de titre d'une édition de 1584, que nous ne connaissons pas.

1121. — (Ord. fratr. Prædicat.) — Juntæ, 1584 ; 12°. — (Munich, Libr. L. Rosenthal, 1894)

BREVIARIVM PRÆDICATORVM Iuxta Decreta capituli generalis, sub R^{mo} P. F. Francisco Romeo Castilionēsi, Magistro Generali dicti ord. Salmanticę, Anno Dñi MDLI. celebrati, reformatum... Venetijs, apud Iuntas. MDLXXXIIII.

16 (8, 8) ff. prél., s. : ✠, ✠✠. — 440 ff. num., s. : *A-Z, Aa-Z₃, Aaa-Iii*. — 8 ff. par cahier. — C. g. r. et n. ; le titre du volume, ainsi que les matières des ff. prél. (sauf le calendrier), et les titres dans le corps du livre, en c. rom. — 2 col. à 42 ll. — Page du titre : au-dessus de l'indication de lieu, marque du lis rouge florentin. — (Pour le détail des gravures, voir le tableau ; reprod. p. 419.) — Dans le corps du volume, petites vignettes ; in. o. florales.

R. 440 : le registre ; au bas de la page, le lis rouge florentin, surmontant la mention : VENETIIS, APVD IVNTAS, MDLXXXIIII. Le verso, blanc.

1122. — (Congregat. Casin.) — Juntæ, 1585 ; 4°. — (Rome, Ca)

BREVIARIVM / MONASTICVM / Secundum ritum Monachorum Ordinis S. Benedicti / de obseruantia, Congregationis Casinensis, / aliàs S. Iustinæ de Padua. /... VENETIIS, APVD IVNTAS. / M D LXXXV.

16 (8, 8) ff. prél. n. ch., s. : ✠, ✠✠. — 464 ff. num., s. : *A-Z, Aa-Zʒ, Aaa-Mmm.* — 8 ff. par cahier. — C. rom. — 2 col. à 36 ll. — En tête de la page du titre, petite figure de *S^t Benoît*. Au-dessus de l'indication de lieu et de date, marque du lis rouge florentin. Le verso, blanc. — Petites vignettes ; in. o.

R. 464 : le registre ; au-dessous, le lis rouge florentin ; au bas de la page : *VENETIIS, Apud Iuntas. / M D LXXXV.* Le verso, blanc.

1123. — (Congregat. Casin.) — Juntæ, 1585 ; 8°. — (Londres, BM)

BREVIARIVM / MONASTICVM / secundùm ritum Monachorum Ordinis S. Benedicti / de obseruantia Congregationis Casinensis, / aliàs S. Iustinæ de Padua... VENETIIS, APVD IVNTAS. / MDLXXXV. / Cum Licentia & Priuilegio euisdem Summi Pont.

16 (8, 8) ff. prél. n. ch., s. : ✠, ✠✠. — 464 ff. num., s. : *A-Z, AA-ZZ, Aaa-Mmm.* — 8 ff. par cahier. — C. rom. r. et n. — 2 col. à 36 ll. — En tête de la page du titre, petite figure de *S^t Benoît*. Au-dessus de l'indication de lieu et de date, marque du lis rouge florentin. — (Pour le détail des gravures, voir le tableau.) — Dans le texte, quelques vignettes ; in. o. florales.

R. 464 : le registre ; au-dessous, le lis rouge florentin ; au bas de la page : *VENETIIS, Apud Iuntas. / MDLXXXV.* Le verso, blanc.

1497

Ovidius (Publius) Naso. — *De Fastis.*

1124. — Joanne Tacuino, 12 juin 1497 ; f°. — (Venise C ; Munich, R)

(*Ouidius de Fastis cum duobus commentariis*

227 ff. num. et 1 f. blanc, s. : *a-ʒ, &, ↄ, ℞, A-C.* — 8 ff. par cahier, sauf *B* et *C*, qui n'en ont que 6. — C. rom. — Texte encadré par le commentaire ; 60 ll. par page. — En tête du r. *a*, bois au trait, emprunté du Perse, *Satirae*, 14 févr. 1494.

V. CCXXV : *Impressum Venetiis opera & impensa solertissimi uiri Ioannis Ta / cuini : de Tridino :... Anno. M. ccccclxxxxvii. / pridie idus Iunii / LAVS DEO. /* Au-dessous, marque à fond noir, aux initiales ·Z· ·T· — V. CCXXVII : le registre.

1125. — Joanne Tacuino, 14 octobre 1502 ; f°. — (Munich, R)

Ouidius de Fastis cum duo / bus commentariis : Anto / nii de Fano ⁊ Pauli Marsi. / ✠

4 ff. prél. n. s., dont le 2^{me} seul porte au bas le chiffre : 2. — 199 ff. num. & 1 f. n. ch., s. : *a-ʒ, &, ↄ, ℞, A.* — 8 ff. par cahier, sauf *h, i, k, o, p, u, ʒ, A,* qui n'en ont que 6. — C. rom. ; titre g. — Texte encadré par le commentaire ; 62 ll. par page. — Au-dessus du titre, bois au trait, emprunté du Perse, *Satirae*, 14 févr. 1494. — In. o. à fond noir.

Ovide, *De Fastis*, 4 juin 1508 (r. I).

R. CXCVIII : *Impressum Venetiis opera & impensa solertissimi uiri Ioannis Ta/cuini de Tridino :... Anno. M. ccccii./pridie idus Octobris.* Au-dessous, marque à fond noir, aux initiales ·Z·T· — R. A_6 : le registre ; le verso, blanc.

Ovide, *De Fastis*, 4 juin 1508.

1126. — Joanne Tacuino, 4 juin 1508 ; f°. — (Venise, M — ☆)

P. Ouidii Nasonis Fastorum libri diligenti emendatione / typis impresse aptissimisq3 figuris ornate...

12 ff. prél., dont les six premiers portent au bas les numéros 1, 8. — 199 ff. num. et 1 f. blanc, s. : *a-3*, &, ɔ, ꝶ, A. — 8 ff. par cahier, sauf *h, i, k, o, p, u, 3, A*, qui en

Ovide, *De Fastis*, 4 juin 1508.

ont 6. — C. rom. ; titre g. — Texte encadré par le commentaire ; 62 ll. par page. — En tête de la page du titre, bois au trait, emprunté du Perse, *Satiræ*, 14 février 1494. Au-dessous du titre, marque du *St Jean Baptiste*, avec monogramme ▓▓ — R. I. Encadrement de page à fond noir, précédemment employé dans le *Legendario delli Sancti*, 30 déc. 1504. En tête du livre I, bois ombré à deux compartiments, ayant l'aspect d'un croquis à la plume (voir reprod. p. 421.) — Les cinq autres livres du poème sont ornés de bois à trois compartiments : celui du livre II, de même facture que le premier, et ceux des livres III, IV, V, à terrain noir, sont de la même main que l'encadrement du r. I (voir reprod. pp. 422, 423) ; celui du livre VI, moins bon que les précédents, est signé du monogramme **L**. — In. o. à fond noir.

V. CXCIX : ⁅ *Impressum Venetiis opera & impensa solertissimi uiri Ioannis Tacuini de Tridino :... Anno. M. cccccviii. Die. iiii. Iunii.* Au-dessous, le registre, où la suite des cahiers est mentionnée incomplètement. Au bas de la page, marque à fond noir, aux initiales ·Z·T·

1127. — Joanne Tacuino, 12 avril 1520; f°. — (Venise, M)

P. OVIDII NA / SONIS FASTORVM LIBRI / DILIGENTI EMEN / DATIONE. / *Typis impresse aptissimisqʒ figuris or/nate...*

10 ff. prél., s. : *AA.* — 187 ff. num. et 1 f. blanc, s. : *A-Z, &.* — 8 ff. par cahier, sauf *N*, qui en a 10 ; *E*, qui en a 6, et *&*, qui en a 4. — C. rom. ; titre r. et n., les

Ovide, *De Fastis*, 4 juin 1508.

quatre premières lignes en capit. rom., le reste en lettres g. — Texte encadré par le commentaire, sur 2 col. à 67 ll. — Page du titre : encadrement ornemental. — Bois de l'édition 4 juin 1508.

V. &ᵢᵢᵢ : ⁅ *Impressum Venetiis in Aedibus solertissimi uiri / Ioannis Tacuini de Tridino. Anno Dñi. M D XX. Die. XII. Apri/lis...* Au-dessous, le registre.

1497

FIRMICUS (Julius.) — *De Nativitatibus.*

1128. — Simon Bevilaqua, 13 juin 1497; 4°. — (Londres, BM ; Vienne, I ; Munich, R ; Séville, C)

⁅ *Iulii Firmici Materni Iunioris Siculi Viri Clarissimi ad / Mauortiū Lollianum Fascibus Cāpaniæ Romanæ prouin/ciæ procōsulem designatum : per Diuum Cæsarem Constā/tinum Maximū Patrociniū defensionis Matheseos incipit.*

114 ff. num., s. : *a-u.* — 6 ff. par cahier, sauf *a, b, h*, qui en ont 8 ; *k, p*, qui en ont 4 ; *l, u*, qui en ont 2. — C. rom. — 2 col. à 45 ll. — R. *a.* Encadrement de page au trait du Dante, 3 mars 1491 ; la figure de Dieu le Père, dans le tympan, a été remplacée par les mots : CVM GRATIA ET / PRIVILEGIO. — Dans le texte, in. o. à fond noir ; quelques figures géométriques.

V. u_2 (chiffré CXV) : le registre ; dans la 2ᵐᵉ col., deux petites pièces de vers latins, à la louange de l'auteur et de son œuvre ; au-dessous : *Impressum Venetiis p Symonem/papicnsem dictum biuilaqua/ 1497. die 13 Iunii.* Plus bas, marque à fond noir.

1497

VORAGINE (Jacobus de). — *Sermones*.

1129. — Simon de Luere (pour Lazaro Soardi), 31 août-14 novembre 1497; 4°. — (Rome, Co ; Munich, R — ☆)

Ouvrage divisé en quatre parties.

Voragine (Jacobus de), *Sermones*,
31 août-14 nov. 1497.

1) *Sermones de tempore z de sanctis per totuʒ/ annum : eximii doctoris fratris Iacobi / de voragine ordinis predicatorũ:/quondam archiepiscopi Ia/ nuensis :...*

12 (8, 4) ff. prél., n. ch., s. : 2, 3. — 140 ff. num., s. : *a-s*. — 8 ff. par cahier, sauf *s*, qui en a 4. — C. g. — 2 col. à 52 ll. — Au-dessous du titre, bois au trait (voir reprod. p. 424.) — Le verso, blanc.

R. 140 : *Expliciunt p̄mones dn̄icales fr̄is Iacobi de uo/ ragine... Uenetijs impssi per Simonē de luere : īp̄esis/ Laʒari Soardi pridie Kaľ. septembris. 1497.* Au-dessous, le registre. Le verso, blanc.

2) *Sermones quadragesimales fratris Ia/cobi de Voragine ordinis predica/ toruʒ : quondam archiepisco/pi Ianuensis :...*

8 ff. n. ch., dont le dernier est blanc, suivis de 90 ff. num., s. : *aa-nn*. — 8 ff. par cahier, sauf *ll*, qui en a 4, et *nn*, qui en a 6. — Même bois.

R. *ll*₄ (n. ch.) : *Uenetijs impressi. xij. mēsis Septēbris. 1497. per Simonem/ de Luere : impensis Laʒari Soardi. cum priuilegio zc.* Au-dessous, marque à fond noir ; plus bas, le registre. Le verso, blanc. — V. du dernier f., blanc.

3) *Sermones de Sanctis per anni circulũ fratris/ Iacobi de Uoragine ordinis predicatoʒ/ quondam archiepiscopi Ianuēsis :...*

6 ff. n. ch., s. : *A*. — 164 ff. num., s. : *B-Y*. — 8 ff. par cahier, sauf *y*, qui en a 4. — Même bois.
V. 163 : ⓒ *Expliciunt Sermones quadragesimales : dominicales ac de sanctis preclarissimi... fratris Iacobi de Uoragine... Uenetiis impressi ingenio Simonis de Luere : impensa p̄o Laʒari/ de Soardis :... Et completi fuerunt. xx. Octobris. M. cccxxcvij.* — R. 164 : marque à fond noir ; au-dessous, le registre. Le verso, blanc.

4) *Mariale : siue sermones de beata Maria/ virgine : fratris Iacobi de Uoragi/ne Archiep̄i Ianuensis.*

72 ff. num., s. : *a-i*. — 8 ff. par cahier. — Même bois.

Cavalca (Domenico), *Specchio della Croce*, 5 nov. 1504 (p. du titre).

V. *lxxj* : ℂ *Explicit Mariale fratris Iacobi de Uoragine Archiepi Ianu/ ensis : Impressum Uenetijs per Simonem de Luere : impē/ sis Laʒari Soardi. Cuʒ priuilegio ɀc. xiiij. Nouembris./ M. ccccxcvij*. — R. *lxxij* : le registre ; au-dessous, marque à fond noir. Le verso, blanc[1].

[1]. Une copie inverse du bois de l'édition vénitienne a été employée dans une édition en trois parties (*Serm. quadragesim.*, 2 sept. 1499; *Serm. de tempore*, 14 nov. 1499; *Serm. de sanctis*, 8 janvier 1500), imprimée à Pavie par Jacobus de Paucisdrapis de Burgofranco. — (Padoue, U)

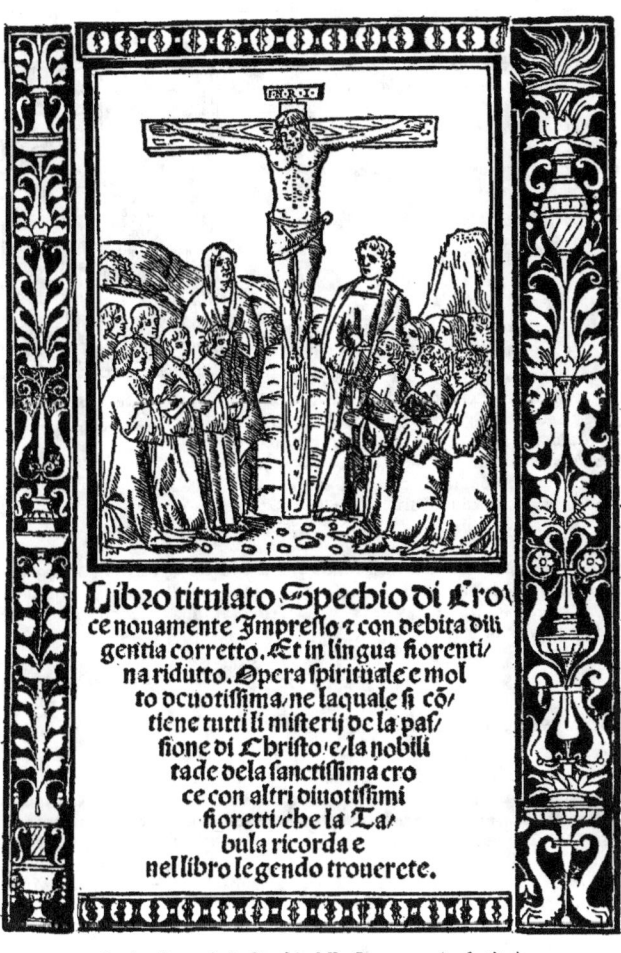

Cavalca (Domenico), *Specchio della Croce*, 1515 (p. du titre).

1497

CAVALCA (Domenico.) — *Specchio della Croce.*

1130. — Christophoro Pensa, 11 janvier 1497 ; 4°. — (✲).

66 ff. n. ch. s. : *a-i.* — 8 ff. par cahier, sauf *h*, qui en a 6, et *i*, qui en a 4. — C. rom. — 38 ll. par page. — R. *a. Crucifixion*, au trait, empruntée du St Bonaventure, *Devote Medit.*, du 14 décembre, même année. Le verso, blanc. — R. a_{ii} : *IN NOME*

Del padre & del figliuolo & dello spirito sancto Amen/ Questo libro sichiama lospecchio della croce : compilato da Frate/ Domenico Caualcha da Vico pisano dellordine di Sancto Do/ menico : huomo di sancta uita.

R. i_4 : le registre ; au-dessous : *Impresso in Venetia per Christoforo de Pensa. M. cccc. LXXXXVII. / adi. xi. Zenaro.* Le verso, blanc.

1131. — Joanne Tacuino, 5 novembre 1504 ; 4°. — (Rome, Co — ☆)

Questo libro si chiama lo spe/ chio de la croce : cōpilato da frate Domenico caualca / da Vico pisano delor/ dine di sancto Do/ menico homo/ di sancta/ uita.

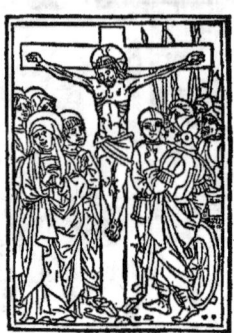

Cavalca (Domenico), *Specchio della Croce*, 3 mai 1524 (p. du titre).

66 ff. n. ch., s. : *a-i*. — 8 ff. par cahier, sauf *h*, qui en a 6, et *i*, qui en a 4. — C. rom. ; titre g. — 2 col. à 39 ll. — Au-dessus du titre : *Crucifixion*, à terrain noir, surmontée de deux vers latins, sous la rubrique : *Verba Christi ad hominem ;* au bas de la page : *Nativité de J. C.*, au trait, empruntée du Voragine, *Legendario de Sancti*, 10 déc. 1492 ; sur les côtés de la page, bordure ornementale, au trait (voir reprod. p. 425). Le verso, blanc. — Deux grandes in. o. à figures et à fond noir ; autres in. o. à fond noir, plus petites.

R. i_4 : le registre ; au-dessous : ℭ *Finisse il libro dicto Specchio de Croce... Impresso in Venetia ꝑ/ Iohāne de Tridento alias tacuino. Anno Redēptionis humane. M. D. / iiii. Die. y. Nouēbris...* Au bas de la page, *Crucifixion*, à terrain noir, comme sur la page du titre. Le verso, blanc.

1132. — Manfredo de Monteferrato, 1515 ; 4°. — (Milan, T ; Venise, M ; Modène, E ; Séville, C — ☆)

Libro titulato Spechio di Cro/ ce nouamente Impresso ꞇ con debita dili/ gentia corretto...

62 ff. n. ch., s. : *A-Q*. — 4 ff. par cahier, sauf *A*, qui en a 2. — C. rom. ; titre g. — 41 ll. par page. — Page du titre : encadrement à fond noir, et *Crucifixion* avec monogramme ᛭ (voir reprod. p. 426), qui se rencontre antérieurement, pour la première fois, dans le *Colletanio de cose nove spirituale*, 31 janvier 1509 (page du titre). — Le verso, blanc.

R. Q_4 : ℭ *Impresso in Venetia Con summa diligētia Correcto...* ℭ *Stāpato ꝑ Maestro Māfrino bon de Monfera del. M. CCCCC. XV.*

1133. — Benedetto & Augustino Bindoni, 3 mai 1524 ; 8°. — (Londres, FM)

Libro Chiamato Spe/ chio di Croce nouamente impres/ so ꞇ con diligentia corretto :...

100 ff. n. ch., dont le dernier est blanc, s. : *A-N*. — 8 ff. par cahier, sauf *N*, qui en a 4. — C. g. — 2 col. à 34 ll. — Au-dessous du titre, *Crucifixion*, au trait, qui a dû paraître dans quelque autre ouvrage, à la fin du XVe siècle (voir reprod. p. 427) ; bordure ornementale autour de la page. Le verso, blanc.

V. N_3 : ℭ *Impresso in Uenetia... Per Benedetto ꞇ Augustino de Bindo/ ni. Del. 1524. Adi. 3. Maʒo.* Au-dessous, le registre.

1497

Ovidius (Publius) Naso. — *Epistolæ Heroides.*

1134. — Joanne Tacuino, 24 janvier 1497; f°. — (Paris, N)

Epistolæ Heroides Ouid/ cum comentariis Anto/ nii Volsci. & Vber/ tini Clerici Cre/ scentinatis.

Ovide, *Epistolæ Heroides*, 10 juillet 1501 (r. a_{iij}).

96 ff. num. par erreur LXXXVIII, s. : *a-q.* — 6 ff. par cahier. — C. rom. — Texte encadré par le commentaire; 62 ll. par page. — En tête de la page du titre, bois au trait, emprunté du Perse, *Satiræ*, 14 février 1494. — Le verso, blanc. — In. o. à fond noir.

R. q_6 (chiffré : LXXXVIII) :... *Quod opus fideliter accuratissimeqʒ impressum fuit Venetiis p Ioānem Tacuinū/ de tridino. M.CCCCLXXXXVII. Die. xxiiii. mensis Ianuarii. Laus Deo.* Au-dessous, le registre. Le verso, blanc.

1135. — S. l. a. & n. t. (fin du XV° s.); 4°. — (Munich, R)

Epistolae heroides Ouidij cum com/ mentarijs Antonij Uolsci. Et Uber/ tini Clerici Crescentinatis./ ✠

208 ff. n. ch., dont le dernier est blanc, s. : *a-r,* &, ꝑ, ꝝ. — 8 ff. par cahier. — C. rom.; titre g. — Texte encadré par le commentaire; 42 ll. par page. — En tête de la page du titre, bois au trait du Cicéron, *Epist. famil.*, 22 sept. 1494, dont on a supprimé le personnage debout à droite. — Le verso, blanc. — In. o. fond noir.

V. \mathcal{R}_7 : ℂ *Et sic est finis huius operis in quo hæc omnia continent' uidelicet. P. Oui/ dii Nasonis Epistolæ heroides... Quod opus fideli/ ter accuratissimeqʒ impressum fuit.* Au-dessous, le registre.

1136. — Joanne Tacuino, 10 juillet 1501; f°. — Vienne, I ; (Londres, FM)

Epistole Heroides Ouidii diligenti castigatiõe/ exculte aptissimis figuris ornate...

140 ff. n. ch., s. : *a-t*. — 8 ff. par cahier, sauf *n*, *o*, *p*, *s*, qui en ont 6, et *t*, qui en a 4. — C. rom.; titre g. — Texte encadré par le commentaire; 62 ll. par page. — En tête de la page du titre, bois au trait du Juvénal, *Satiræ*, 28 janvier 1494. Au bas de la page, marque du St *Jean Baptiste*, avec la légende : *Ecce agn' dei*... dans le champ de la gravure. — R. *a*$_{iij}$. Encadrement de page au trait de la *Bible*, 23 avril 1493. En tête de l'épître : *PENELOPE VLYXI*, bois à trois compartiments et à terrain noir, de la main du graveur qui a travaillé pour le *Legendario delli Sancti*, 30 déc. 1504 et pour le *De Fastis*, 4 juin 1508 (voir reprod. p. 428). — Les autres bois sont de la même origine. — R. *b*$_{iiii}$. *PHYLLIS DEMOPHOONTI*. A gauche : Démophoon, fils de Thésée, revenant du siège de Troie, aborde en Thrace, et demande l'hospitalité à la reine Phyllis; au milieu : Démophoon prend congé de Phyllis, pour regagner Athènes, après avoir juré

Ovide, *Epistolæ Heroides*, 10 juillet 1501 (r. *e*$_{iiii}$).

à son amante de revenir au bout d'un mois; à droite : Phyllis, qui s'est tuée de désespoir, est métamorphosée en amandier sans feuillage; Démophoon, revenu en Thrace, embrasse le tronc de l'arbre, dont les branches aussitôt se couvrent de feuilles. — R. *c*$_{ji}$. *BRYSEIS ACHILLI*. A gauche : Achille emmenant Briséis de Lyrnesse; au milieu : Briséis écrivant à Achille; à droite : Chrysès, prêtre d'Apollon, implorant ce dieu, représenté sous la figure du Soleil, qui laisse tomber des larmes de compassion. — R. *d*$_{iii}$. *PHAEDRA HYPPOLITO*. A gauche : Phèdre poursuivant Hippolyte de ses obsessions; au milieu : Phèdre écrivant; à droite : Phèdre se poignardant. R —. *e*$_{iiii}$. *OENONE PARIDI* (voir reprod. p. 429). — R. *f*$_{iii}$. *HYPSIPHILE JASONI*. A gauche : une femme (qui symbolise toutes les femmes de l'île de Lemnos) poignardant son mari pendant son sommeil; au milieu : Hipsiphyle, fille de Thoas, roi de Lemnos, recevant Jason dans sa chambre; à droite : Jason faisant ses adieux à Hipsiphyle. — V. *g*$_{jj}$. *DIDO AENEAE*. A gauche : Didon achetant à Hiarbas, roi des Numides, l'emplacement où doit s'élever Carthage; au milieu : adieux d'Enée à Didon; à droite : suicide de Didon. — R. *h*$_{ji}$. *HERMIONE ORESTI*. A gauche : Tyndare fiançant l'un à l'autre Hermione et Oreste; au milieu : Pyrrhus assassiné, Oreste et Hermione fuyant ensemble; à droite : Hermione donnant une lettre à un messager. — R. *h*$_5$. *DEYANIRA HERCULI*. A gauche : Hercule combattant l'hydre de Lerne; au milieu : Déjanire écrivant; à droite : Déjanire, après avoir entendu le récit de la mort d'Hercule, se pend de désespoir. — R. *i*$_{jj}$. *ARIADNE THESEO*. A gauche : Ariane procurant à Thésée le moyen d'entrer dans le Labyrinthe; au milieu : combat de Thésée et du Minotaure; à droite : Thésée abandonnant Ariane dans l'île de Naxos. — V. *i*$_5$. *CANACE MACHAREO*. A gauche : dans une chambre,

Macharée et sa sœur Canacé, assis et enlacés au bord d'un lit, regardent jouer l'enfant né de leurs amours incestueuses; au milieu: Macharée et Canacé devant leur père; Macharée s'enfuit au temple de Delphes; à droite: Canacé écrit à son frère avant de se donner la mort. — V. i_8. *MEDEA JASONI*. A gauche: Jason débarquant en Colchide, est accueilli par Médée; au milieu: Médée égorgeant les enfants qu'elle a eus de Jason; à droite: Médée écrivant. — R. k_6. *LAODOMIA PROTESILAO*. A gauche: Laodomia sur le bord de la mer, regarde avec douleur s'éloigner le vaisseau qui emporte à Troie son mari Protésilas; au milieu: Laodomia écrivant; à droite: Laodomia pleurant la mort

Ovide, *Epistolæ Heroides*, 10 juillet 1501 (r. *p*).

de son mari. — V. *l*. *HYPERMESTRA LYNCEO*. A gauche: mariage des filles de Danaüs et des fils d'Ægyptus; au milieu: les Danaïdes égorgeant leurs époux pendant la nuit; à droite: Hypermnestra faisant fuir son mari Linus. — R. l_{iiii}. *PARIS HELENAE*. A gauche. Pâris débarquant en Grèce, est reçu par Ménélas, roi de Sparte; au milieu: Pâris à table avec Ménélas et Hélène; à droite: Pâris emmenant Hélène à bord du navire qui va la ramener à Troie. — V. *m*. *HELENA PARIDI*. A gauche: Hélène donnant une lettre à un messager; au milieu: le messager remettant la lettre à Pâris; à droite: embarquement de Pâris. — V. m_6. *LEANDER HERONI*. A gauche: un messager donnant une lettre à Léandre; au milieu: Léandre traversant l'Hellespont à la nage pendant une tempête; à droite: le corps de Léandre rejeté par les flots sur le rivage; Héro ne voulant pas lui survivre, se précipite dans la mer. — V. n_{iii}. *HERO LEANDRO*. A gauche: le promontoire de Sestos, couronné par une forteresse; au milieu: Héro écrivant; à droite: Héro et une suivante, s'entretenant. — V. *o*. *ACONTIUS CYDIPPAE*. A gauche: Acontius en prière devant la statue de Diane, à Délos; au milieu: Acontius cachant dans une pomme une déclaration d'amour à Cydippe; à droite: Acontius lançant la pomme à Cydippe, pendant qu'elle prie au pied de la statue de la déesse. — V. o_5. *CYDIPPE ACONTIO*. A gauche: les vierges de Délos en adoration dans le temple; au milieu: Cydippe examinant la pomme où Acontius a caché son billet; à droite:

Cydippe écrivant. — R. *p. SAPPHO PAONI.* Au-dessus de ce titre et en tête de la page, bois oblong tenant toute la largeur de la justification (voir reprod. p. 430). — R. *q. OVIDIVS IN IBIN.* En tête de la page, grand bois (voir reprod. p. 431). — Jolies in. o. à fond noir.

R. t$_4$: *Impressum Venetiis per Ioannem Tacuinum de Tridino. M.D.I. die. x. mensis Iulii.* Au-dessous, marque à fond noir, aux initiales · Z · T ·; et, sur la droite de cette marque, le registre. Le verso, blanc.[1]

Ovide, *Epistolæ Heroides*, 10 juillet 1501 (r. *q*).

1137. — Ioanne Baptista Sessa, 14 janvier 1502; 4°. — (Venise, M)
Epistole del famosissimo Ouidio/ vulgare In octaua rima.

40 ff. num., s. : *a-k*. — 4 ff. par cahier. — C. g. — 2 col. à 6 octaves. — Au-dessous du titre, bois à terrain noir (voir reprod. p. 432). Nous renvoyons, pour cette gravure, à la note qui suit la description du Pétrarque, *Sonetti*, etc., 26 septembre 1502. Au bas de la page, marque du *Chat*.

V. k$_4$: *Finiscono le Epistole... Impresse nella Cita di Uenetia. Per Io. Bapt. Sessa. 1502. Adi. 14 Zenaro.*

1138. — Bartholomeo Zanni, 10 juin 1506; f°. — (Munich, R)
Epistole Heroides Ouidij diligenti castigatione excul/ te τ aptissimis figuris ornate...

122 ff. n. ch., s. : *a-u*. — 6 ff. par cahier, sauf *u*, qui en a 8. — C. rom.; titre g. —

1. Les bois de cette édition vénitienne ont été copiés pour une édition imprimée à Turin, par Francesco da Silva, 25 février 1510. — (Paris, N)

Texte encadré par le commentaire ; 62 ll. par page. — En tête de la page du titre, bois avec monogramme **L**, du Suétone, *Vitæ XII Caes.*, 8 janvier 1506. — R. a_{iij}. Encadrement de page au trait de la *Bible*, 21 avril 1502, avec figure de la colombe céleste dans le tympan. En tête du livre I : *PENELOPE VLYXI*, bois avec monogramme **L** (voir reprod. p. 433). — R. b_4. *PHYLLIS DEMOPHOONTI*. Au milieu, Phyllis et Démophon, debout l'un près de l'autre, les mains unies ; sur la gauche, Phyllis recevant les adieux de Démophon ; sur la droite : au premier plan, Phyllis, à un bureau, écrivant ; au second plan, Phyllis pendue à une corniche ; près d'elle, Démophon embrassant le tronc d'un amandier, en lequel a été métamorphosée Phyllis après sa mort. — R. c_{iii}. *BRYSEIS*

Ovide, *Epistolæ Heroides*, 14 janvier 1502 (p. du titre).

ACHILLI ; bois avec monogramme **L**. A gauche, Agamemnon recevant dans sa tente la captive d'Achille ; à droite, Briséis écrivant ; du même côté, au fond, trois guerriers devant une tente. — V. d. *PHAEDRA HYPPOLITO*. Sur la gauche, au premier plan, Phèdre assise à un bureau, écrivant ; près d'elle, une servante ; un serviteur entrant par une porte ouverte au fond, à gauche, tandis qu'un autre serviteur sort à droite. Sur la droite, au premier plan, Phèdre se poignardant ; au fond, mort d'Hippolyte. — V. d_6. *ŒNONE PARIDI*. A droite, une femme assise à un bureau, écrivant ; un roi couronné, accompagné de trois autres personnages, et devant qui est agenouillée, à gauche, une femme ; auprès de celle-ci, deux personnages, dont un lève son chapeau ; au second plan, un vaisseau en mer. — V. e_4. *HIPSYPHILE IASONI*. Au premier plan, au milieu, Hipsyphile accueillant Jason, qui vient de débarquer dans l'île de Lemnos ; au fond, trois navires des Argonautes ; à droite, au premier plan, Hipsyphile se jetant sur la pointe d'une épée dressée à terre ; au fond, éminence de terrain au bord de la mer. — V. f_{iii}. *DIDO AENEAE*. Au premier plan, au milieu, Didon assise à un bureau, remettant une lettre à un messager ; au second plan, à gauche, mariage de Didon et de Sichée, et à droite, meurtre de Sichée. — R. g_{iii}. *HERMIONE ORESTI*. A droite, Hermione assise à un bureau, remettant une lettre à un serviteur ; à gauche, mariage d'Oreste et d'Hermione ; au fond, sur la droite, meurtre de Pyrrhus. — R. g_6. *DEIANIRA HERCVLI*. Au

premier plan, à gauche, Déjanire remettant à Lichas la tunique teinte du sang du centaure Nessus; à droite, Déjanire pendue à un anneau de fer, contre un mur; au fond, Hercule sur son bûcher. — R. h_5. *ARIADNE THESEO*. A gauche, Ariane donnant à Thésée le fil qui le guidera dans le Labyrinthe ; à droite, Thésée penché vers Ariane endormie; au fond, combat de Thésée contre le Minotaure. — V. i_{ij}. *CANACE MACHAREO*. A droite, dans une alcôve entrouverte, Canacé, assise, tenant embrassé son frère Macharée ; en avant, au premier plan, l'enfant né de leurs amours incestueuses ; à gauche, au fond, le frère et la sœur criminels en présence de leur père Æolus; au second plan, Canacé écrivant; au premier plan, la même étendue à terre, s'étant tuée par ordre de son père. — V. i_5.

Ovide, *Epistolæ Heroides*, 10 juin 1506 (r. a_{ij}).

MEDEA IASONI. Au premier plan, à gauche, Médée accueillant Jason; au second plan, dans le milieu, Médée prête à égorger un de ses enfants ; au premier plan, à droite, Médée assise, écrivant; au fond, la mer, et un vaisseau près du rivage. — R. k_5. *LAOMEDIA PROTHESILAO*. Au fond, à droite, Laodomia, sur le bord de la mer, regardant avec douleur s'éloigner le vaisseau qui emporte à Troie son mari Protésilas; au premier plan, du même côté, la même, assise à un bureau, écrivant ; au fond, à gauche, Laodomia se lamentant sur le cadavre de son mari. — V. l_{ij}. *HYPERMESTRA LYNCEO*. A gauche, mariage des filles de Danaüs et des fils d'Egyptus; au fond, une des Danaïdes égorgeant son mari, couché et Hypermnestra faisant fuir le sien; au premier plan, à droite, Hypermnestra écrivant. — R. l_5. *PARIS HELENAE*. A gauche, au fond, Pâris accueilli par Ménélas ; au premier plan, Pâris à table avec Ménélas & Hélène, et, sur la gauche, Pâris écrivant ; au fond, à droite, Pâris emmenant Hélène à bord de son navire. — V. m_4. *HELENA PARIDI*. A gauche, Hélène remettant une lettre à un messager; à droite, le messager présentant cette lettre à Pâris; au fond, sur la gauche, la mer, et près du bord, un vaisseau, vers lequel s'avancent deux hommes, dont l'un porte un sac sur l'épaule gauche. — V. n_{iii}. *LEANDER HERO*. A gauche, Léandre remettant une lettre à un messager; à droite, Léandre nageant dans le Bosphore, agité par une tempête ; au fond, le corps de Léandre rejeté par les vagues au pied d'une tour, à la fenêtre de laquelle se penche Héro. — V. o_{ij}. *HERO LEANDRO*. A droite, Héro s'entretenant avec une vieille femme ; à gauche, Héro, assise à un bureau, écrivant;

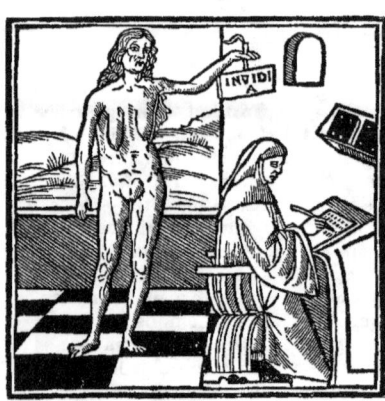

Ovide, *Epistolæ Heroides*, 10 juin 1506 (r. r).

au fond, sur la droite, le Bosphore et les deux tours de Sestos et d'Abydos. — V. o_6.
ACONTIVS CYDIPPAE. A gauche, Acontius en prière devant la statue de Diane, à Délos; à droite, le même cachant dans une pomme une déclaration d'amour à Cydippe; au fond, sur la droite, Acontius donnant la pomme à Cydippe, agenouillée devant la statue de la déesse. — V. p_4. *CYDIPPE ACONTIO*. Au fond, à gauche, un homme et une femme en prière dans le temple d'Apollon et de Diane ; au premier plan, Cydippe examinant la pomme où Acontius a caché son billet ; à droite, la même, assise à un bureau, écrivant. — R. *q*. *SAPPHO PHAONI*. Même bois que pour le poème de l'*Ibis*. — R. *r*. *IN IBIN* (voir reprod. p. 433). — In. o. à fond noir.

R. u_8 : *Impressum Venetiis per Bartholomeum de Zanis de portesio. M.CCCCC.VI. die. x. mensis iunii*. Au-dessous, le registre, et, sur la droite, petite marque à fond noir, aux initiales ·B·Z·. Le verso, blanc.

1139. — Bartholomeo Zanni, 20 décembre 1507 ; f°.

Epistole Heroides Ovidii cum cōmentariis Antonii Volsci et Albertini Clerici Crescentinatis.

Réimpression de l'édition 10 juin 1506.

R. U_8 : *Impressum Venetiis per Bartholomeum de Zanis de Portesio. M.D.VII. die xx mensis Decembris*. Au-dessous, le registre, et la petite marque à fond noir, aux initiales ·B·Z·. Le verso, blanc.

1140. — Melchior Sessa, 16 novembre 1508 ; 4°. — (Londres, BM)

Epistole Del famosissimo Ouidio / vulgare In octaua Rima.

Réimpression de l'édition 14 janvier 1502.

V. lx :... *Impresse nella Citta di Uenetia. Per Melchior Sessa. 1508. Adi. 16. Noẽr*.

1141. — Joanne Tacuino, 30 juillet 1510 ; f°. — (Berlin, E)

Epistole Heroides Ouidii diligenti castigatiōe exculte / aptissimisq̃ȝ figuris ornate :...

6 ff. prél., n. ch., s.: *A*. — 114 ff. num., s.: *a-t*. — 6 ff. par cahier, sauf *l, t*, qui n'en ont que 4, et *q, r*, qui en ont 8. — C. rom. ; titre g. — Texte encadré par le commentaire ; 62 ll. par page. — En tête de la page du titre, bois au trait du Perse, *Satiræ*, 14 févr. 1494. Au bas de la page, marque du S*t* *Jean Baptiste*, avec monogramme ▣▣. — R. 1. Encadrement de page à fond noir, précédemment employé dans le *Legendario delli Sancti*, 30 déc. 1504. — Bois de l'édition 10 juillet 1501. — Jolies in. o. à fond noir.

R. CXIIII : ℂ *Impressum Venetiis per Ioannem Tacuinum de Tridino. anno dn̄i. M. D. X. die. xxx. Iulii*. Au-dessous, le registre ; au bas de la page, marque à fond noir, aux initiales ·Z· ·T·. Le verso, blanc.

1142. — Augustino Zanni, 25 octobre 1510; f°. — (✶)

Epistole Heroides Ouidii : antea : impressorum omniũ / uitio : superuacaneæ : mēdosæ : & difficiles. Nunc uero tēporis a uiro docto expoli / tæ :... *Vna cum figuris : suis locis apte di / spositis*...

6 ff. prél., n. ch., s. : *aa*. — 106 ff. num., s. : *a-n*. — 8 ff. par cahier, sauf *n*, qui en a 10. — C. rom. ; la première ligne du titre en lettres g. — Texte encadré par le commentaire ; 64 ll. par page. — En tête de la page du titre, bois ombré du Suétone, *Vitæ XII Cæs.*, 8 janvier 1506, dont on a fait sauter le monogramme **L**. — Bois de l'édition 10 juin 1506. — Petites in. o. à fond noir.

R. 106 : le registre ; au-dessous :... *Impræssum Venetiis mira diligentia per Augusti / num de Zannis de Portesio : Anno reconciliatæ natiuitatis. M. D. X. Die. XXV. Octobris*. Le verso, blanc.

1143. — Joanne Tacuino, 13 mai 1512; f°. — (Rome, Co — ☆).

Epistole Heroides Ouidii diligenti castigatiõe exculte / aptissimisqȝ figuris ornate :...

6 ff. prél. n. ch., s. : *A.* — 118 ff. num. par erreur CXIIII, s. : *a-t.* — 6 ff. par cahier, sauf *q*, *r*, qui en ont 10; *l*, *t*, qui en ont 4. — C. rom.; titre g. — Texte encadré par le commentaire; 62 ll. par page. — En tête de la page du titre, bois au trait du Perse, *Satiræ*, 14 février 1494. Au bas de la page, marque du S*t* Jean Baptiste, avec monogramme ▨▨. — R. 1. Encadrement de page à fond noir du *Legendario delli Sancti*, 30 déc. 1504. — Bois de l'édition 10 juillet 1501. — In. o. à fond noir.

Ovide, *Epistolæ Heroides*, 20 août 1516 (r. I).

R. *t*₄ (chiffré CXIIII) : ℂ *Impressum Venetiis per Ioannem Tacuinum de Tridino. anno dñi. M. D. XII. die xiii. Maii.* Au-dessous, le registre; au bas de la page, marque à fond noir, aux initiales ·Z· ·T·. Le verso, blanc [1].

1144. — Augustino Zanni, 10 avril 1515; f°. — (Rome, Ca)

Epistolæ Heroides Ouidii : antea : ĩpressorum omniũ / uitio : superuacaneæ : mẽdosæ : & difficiles... Vna cum figuris : suis locis apte di / spositis...

Réimpression de l'édition 25 oct. 1510.

R. CVI : le registre; au-dessous :... *Impræssum Venetiis mira diligentia per Augusti / num de Zannis de Portesio : Anno reconciliatæ natiuitatis. / M. D. XV. Die. X. mensis Aprilis.* Le verso, blanc.

1145. — Bernardino Stagnino, 20 août 1516; 4°. — (Vienne, R — ☆)

EPISTOLE / HEROIDVM NOVISSIME / RECOGNITÆ APTISSIMISQVE FIGVRIS EXCVLTÆ...

Ovide, *Epistolæ Heroides*, 20 août 1516 (r. CXII).

[1]. Les bois des éditions de Joanne Tacuino ont été copiés à Milan pour une édition in-4° des *Epistole del famosissimo Ouidio vulgare / In octaua rima...* (à la fin) *Impressuȝ Mediolani per Zanotto da Castelliono M. v. xv. Die. xx. Nouẽber* (Venise, M). Ces copies sont très inférieures aux originaux. — Une édition imprimée à Parme, en 1517, nous offre aussi des copies de ces mêmes bois vénitiens, et, de plus, une copie de l'encadrement de page à fond noir, ainsi qu'une copie ombrée du bois au trait du *Juvénal* de Tacuino, 28 janvier 1494, représentant l'auteur assisté de trois commentateurs : *Epistolæ Heroides Ouidij .. a viro docto expollite recognite :... Una cum figuris : suis locis apte dispositis...* (à la fin)... *Impræssum Parmæ mira diligentia per Octauianum Salla- / dum & Franciscum Vgoletum affines Anno recõciliatæ natiuitatis / Domini M. D. XVII. Die. XV. Mensis. Maii.* (☆)

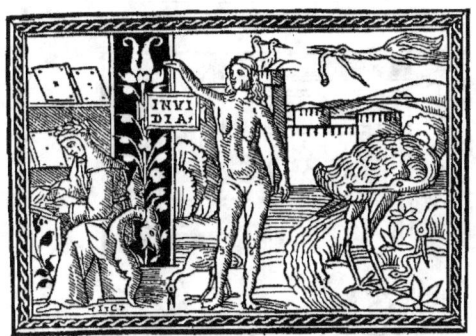
Ovide, *Epistolæ Heroides*, 20 août 1516 (r. CXIX).

2 ff. prél., n. ch. et n. s. : 137 ff. num. par erreur CXXXIII, et 1 f. blanc, s. : *A-R*. — 8 ff. par cahier, sauf *R*, qui en a 10. — C. rom. ; le premier mot du titre en grandes lettres de fantaisie. — Texte encadré par le commentaire, sur 2 col. à 65 ll. — Au bas de la page du titre, marque du *St Bernardin portant le chrisme*, accostée de la légende : *Bibliotheca San/cti Bernardini*. — 19 vignettes à trois compartiments, dont 17 avec monogramme ℛ₀, 2 avec monogramme .ϲ. ; et trois bois, avec monogramme ℛ₀, ne comportant qu'une seule scène, les deux derniers plus grands que les vingt autres illustrations de l'ouvrage (voir reprod. pp. 435, 436). — In. o. florales.

R. R_9 : ℂ ... *Impressæ Ve/netijs in ædibus Bernardini de Tridino,/Anno a Natiuitate Domini. M./D. XVI. Die. XX Augusti.* Au-dessous, le registre. Le verso, blanc.

1146. — Georgio Rusconi, 27 septembre 1520 ; f°. — (Rome, VE)

EPISTOLÆ HE/roides Ouidij diligēti castigatione/excultæ : aptissimisqʒ figuris or/natæ :...

6 ff. prél. n. ch. s. : *AA*. — 108 ff. num., avec erreurs de pagination, s. : *A-S*. — 8 ff. par cahier. — C. rom. ; titre g. r. et n., sauf la première ligne, imprimée en grandes cap. rom. — Texte encadré par le commentaire ; 71 ll. par page. — Page du titre : encadrement ornemental. — Bois de l'édition 10 juin 1506, avec quelques différences dans leur distribution. — In. o. à fond noir et à fond criblé.

R. CVIII : le registre ; au-dessous : ℂ *Venetiis per Georgiū de Rusconibus. Anno dñi. M. D. XX. Die. 27. mensis Septemb.* Au bas de la page, petite marque à fond noir. Le verso, blanc.

1147. — Joanne Tacuino, 7 février 1522 ; f°. — (Vienne, I)

EPISTOLÆ / HEROIDES OVIDII DILI/genti castigatione excultæ : aptissimisqʒ / figuris ornatæ :...

6 ff. prél., n. ch., s. : *AA*. — 109 ff. num. et 1 f. blanc, s. *A-S*. — 6 ff. par cahier, sauf *S*, qui en a 8. — C. rom. ; titre g. r. et n. — Texte encadré par le commentaire ; 69 ll. par page. — Page du titre : encadrement ornemental. Bois de l'édition 10 juillet 1501. — In. o. de divers genres.

V. CIX : ℂ *Venetiis mira diligentia Ioannis Tacuini de Tridino. Anno domini. M. D. XXII. Die VII. mensis Februarii./...* Au-dessous, le registre.

1148. — Gulielmo da Fontaneto, 15 décembre 1523 ; f°. — (Bologne, U)

Episto/læ Heroides Ouidii Diligenti castiga/tione excul/tæ : aptissimisqʒ figuris orna/tæ :...

6 ff. prél. n. ch. s. : *AA*. — 109 ff. num. et 1 f. blanc, s. : *A-S*. — 6 ff. par cahier, sauf *S*, qui en a 8. — C. rom. ; titre g. r. et n. — Texte encadré par le commentaire ;

70 ll. par page. — Page du titre : encadrement ornemental. — Copies des bois de l'édition 10 juin 1506 (voir reprod. p. 437). — In. o. à fond noir.

V. CIX : ℭ *Venetiis per Gulielmum de Fontaneto de Monteferrato. Anno domini. M. D. XXIII. Die. XV. mensis Decembris.* Au-dessous, le registre.

1149. — Gulielmo da Fontaneto, 2 janvier 1524; f°. — (Milan, A)

Episto / læ Heroides Ouidij Diligenti castiga / tione excultæ : aptissimisq3 figuris orna / tæ :...

Réimpression de l'édition 15 décembre 1523.

V. CIX : *Venetiis per Gulielmum de Fontaneto de Monteferrato. Anno domini. M. D. XXIIII. Die. II. Mensis Ianuarii.* Au-dessous, le registre.

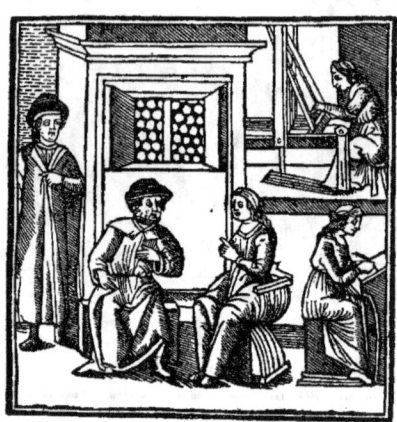

Ovide, *Epistolæ Heroides*, 15 déc. 1523.

1150. — Joanne Tacuino, 12 juin 1525; f°. — (Venise, M)

P. OVIDII NA/SONIS HEROIDES... M. D. XXV.

24 ff. prél., n. ch. s. : *AA-DD*. — 113 ff. num. et 1 f. blanc, s. : *A-T*. — 6 ff. par cahier. — C. rom. ; titre g. r., sauf les trois premières lignes, qui sont en cap. rom. — Texte encadré par le commentaire, sur 2 col. à 69 ll. — Page du titre : encadrement ornemental. — Bois de l'édition 10 juillet 1501.

V. CXIII : ℭ *Venetiis mira diligentia Ioannis Tacuini de Tridino. Anno domini. M. D. XXV. Die. XII. mensis Iunii...* Au-dessous, le registre.

1151. — Augustino Zanni, 2 septembre 1526; f°. — (Munich, R)

Epistolæ / Heroides Ouidij / Diligenti castigatione exculte : aptissimisq3 fi / guris ornate :... *M. D. XXVI.*

6 ff. prél., n. ch., s. : *AA*. — 109 ff. num. & 1 f. blanc, s. : *A-O*. — 8 ff. par cahier, sauf *O*, qui en a 6. — C. rom. ; titre g. r. et n. — Texte encadré par le commentaire ; 70 ll. par page. — Page du titre : encadrement ornemental, avec monogramme ⊰I⋅C⋗ sur les blocs latéraux, et dont un spécimen a été reproduit pour le Salluste, 15 nov. 1521, et pour le *Vite de SS. Padri*, avril 1532. Au-dessus de la date, petite vignette qui sert de marque : *Martyre de St Barthélemi*. Le verso, blanc. — Copies des gravures de l'édition 10 juin 1506. — In. o. de divers genres.

V. CIX : *Venetiis per Augustinum de Zãnis de Portesio. Anno domini. Die. II. Mensis Septembris.* Au-dessous, le registre.

1152. — Bernardino Vitali, avril 1532; 8°. — (Florence, N — ☆)

EPISTOLE / D'OVIDIO, TRA ⋅/ dotte di latino in lingua toscana./... M D XXXII/ Con Priuilegio.

102 ff. num. et 2 ff. n. ch., s. : *A-N*. — 8 ff. par cahier. — C. ital. — 26 ll. par page. — Page du titre : encadrement ornemental. — Dans le texte, 20 vignettes, ombrées, très médiocres.

V. 102 : *Qui finiscono le Epistole d'Ouidio. Nouamente/ stampate In Vinegia per mæstro Ber•/ nardino de Vitali Venetiano./ Del Mese di Aprile./ M. D. XXXII.*

1153. — Joannes Maria Palamides, 5 juin 1533; f°. — (Bologne, C)

P. OVIDII NA/ SONIS HEROIDES/... cuz tabula copio/ sissima : z aptissimis figuris :... M. D. XXXIII.

6 ff. prél. n. ch., s. : ✠. — 109 ff. num. et 1 f. blanc, s. : *A-S*. — 6 ff. par cahier, sauf *K*, qui en a 8. — C. rom. ; titre g. r. et n., sauf les deux premières lignes, qui sont en grandes cap. rom. — Texte encadré par le commentaire ; 69 ll. par page. — Page du titre : encadrement ornemental. — Bois de l'édition 10 juillet 1501. — In. o. à fond noir.

V. CIX : ⁌ *Venetiis mira diligentia Ioannes Maria Palamides./ Anno domini. M. D. XXXIII. Die. V. mensis Iunii./...* Au-dessous, le registre.

Ovide, *Epistolæ Heroides*, Tusculani, 1538.

1154. — Bernardino Viano, 10 juillet 1533 ; f°. — (Rome, VE)

EPISTOLÆ / Heroides Ouidij Diligēti castigatione / excultæ : aptissimisqz figuris ornatæ :...

6 ff. prél. n. ch., s. : *AA*. — 109 ff. num. & 1 f. blanc, s. : *A-S*. — 6 ff. par cahier, sauf *S*, qui en a 8. — C. rom. ; titre g. r. et n. — Texte encadré par le commentaire ; 70 ll. par page. — Page du titre : encadrement ornemental. — Bois de l'édition 10 juin 1506. — In. o. à fond noir.

V. CIX : *Venetiis per Bernardinum de Vianis de Lexona Vercellensem. Anno domini. M. D. XXXIII. Die. X. Mensis Iulii.* Au-dessous, le registre.

1155. — S. n. t., 1537 ; 8°. — (Rome, VE)

EPISTOLE / D'OVIDIO, DI LATI/ no in lingua toscana tra/ dotte, & noua- mente/ con somma dili/ gentia cor/ rette./ M DXXXVII./ Con Priuilegio.

75 ff. num. et 1 f. blanc, s. : *A-I*. — 8 ff. par cahier, sauf *I*, qui en a 12. — C. ital. — 30 ll. par page. — Page du titre : encadrement de feuillage sur fond criblé. Le verso, blanc. — 21 vignettes ombrées, de dessin et de taille très médiocres.

R. 75 : *In Venegia. M. D. XXXVI.* Au verso ; *TAVOLA DE LE EPISTOLE...*

1156. — Gulielmo da Fontaneto, avril 1538 ; f°. — (Bologne, C)

EPISTOLÆ / HEROIDES / Ouidij Diligenti castigatione excul / tæ : aptissimisqz figuris ornatæ :...

6 ff. prél., n. ch. s. : *AA*. — 109 ff. et 1 f. blanc, s. : *A-O*. — 8 ff. par cahier, sauf *O*, qui en a 6. — C. rom.; titre g. r. et n., sauf les deux premières lignes, qui sont en cap. rom. — Texte encadré par le commentaire; 70 ll. par page. — Page du titre : encadrement ornemental. — Copies des gravures de l'édition 10 juin 1506[1]. — In. o. de divers genres.

V. CIX : *Venetiis per Guilielmum de Fontaneto de Monteferrato. Anno dñi. M. D. XXXVIII. Mensis Aprilis.* Au-dessous, le registre[2].

1498

SABELLICUS (Marcus Antonius). — *Enneades.*

1157. — Bernardino & Matheo Vitali, 31 mars 1498; f°. — (Paris, G; Londres, BM; Florence, N)

Enneades Marci Antonij / Sabellici Ab orbe con / dito Ad inclinatio / nem Romani / Imperij.

14 (8, 6) ff. prél. n. ch., s. : *aa-bb*. — 460 ff. num. par erreur : 462, 1 f. n. ch. et 1 f. blanc., s. : *a-ꝗ, &, ↄ, ꝯ, A-Z, ꝛ, ꝓ, AA-GG*. — 8 ff. par cahier, sauf *G, ꝓ*, qui en ont 6, et *GG*, qui en a 10. — C. rom.; titre g. r. — 57 ll. par page. — Au-dessous du titre, magnifique marque à fond noir, sans doute de l'éditeur qui a fait les frais de l'impression du livre. — Nombreuses in. o. au trait, du meilleur style, et les plus belles peut-être qui se rencontrent dans les ouvrages de Venise.

R. GG_7 : le registre; au verso, en cap. rom. r. : *IMPRESSVM VENETIIS PER BERNARDINVM ET MA-/ THEVM VENETOS. QVI VVLGO DICVNTVR LI AL-/ BANESOTI. ANNO INCARNATIONIS DOMINI-/ CE. M CCCCXCVIII. PRIDIE CALENDAS. APRI-/ LIS...*

1498

CAMPHORA (Jacobo). — *Logica vulgare e philosophia morale.*

1158. — Manfredo de Monteferrato, mars 1498; 8°. — (Milan, T)

LOICA VVLGARE E PHILOSOFIA / MORALE COMPOSTA : E TRA-DVTA : DA DVO VALENTISSIMI LOI / CI E GRANDISSIMI PHILOSOFI IN DI / ALAGO.

1. D'autres copies, plus ou moins serviles, des bois de 1506 ont été données dans une édition imprimée à Toscolano par le Vénitien Alexandro Paganini, cette même année 1538 :
EPISTO / LÆ HEROI / DVM NOVIS / SIME RECOGNI / TÆ APTISSIMIS / QVE FIGVRIS / EXCVLTÆ. /... M. D. XXXVIII.
In-f°. — 137 ff. num. & 3 f. blancs, s. : *A-M*. — 12 ff. par cahier, sauf *M*, qui en a 6. — C. cursifs, particuliers à Paganini. — Texte encadré par le commentaire, sur 2 col. à 61 ll. — Page du titre : encadrement d'arabesques sur fond de hachures obliques. — 22 vignettes, dont la dernière, en tête du poème de l'*Ibis* (r. CXIX) est signée du monogramme **·M** (voir reprod. p. 438). — In. o. à fond noir. — R. CXXXVII : *Tusculani apud Benacensem Lacum in edibus / P. Alexandri Paganini. M. D. XXXVIII.* Au-dessous, le registre. Le verso, blanc. — (Rome, Ca)

2. Nous mentionnerons encore, sans les décrire, les éditions illustrées suivantes : Francesco Bindoni & Mapheo Pasini, mars 1543, 4°; Joanne Patavino, 28 mai 1543, f°; Hieronymo Scoto, 1543, f°; Bartholomeo detto l'Imperatore, 1546, 8°; Pietro & Cornelio Nicolini da Sabio, 1547, 8°; Bartolomeo Cesano, 1550, f°.

44 ff. n. ch., s. : *a-l.* — 4 ff. par cahier. — C. rom. — 30 ll. par page. — Au-dessous du titre, vignette au trait, avec monogramme b, empruntée du Boccaccio, *Decamerone*, 20 juin 1492. Au verso : *Crucifixion*, du *Devote Medit.*, 14 déc. 1497 ; cette gravure est répétée au v. l_4.

R. l_3 : ⁋ *Finisse el dialogo de frate Iacobo champho / ra da genoua.* / ⁋ *Stampato in la inclita cita di Venexia. per Mae / stro Mäfrino Stampador de Monteferrato da Su / streuo de Bonello. Del mese de marzo Del. M. / CCCC. LXXXXVIII.* Au verso, la table, qui finit au milieu du r. l_4.

1498

VALAGUSA (Georgius). — *Epistolarum Ciceronis interpretatio.*

1159. — Manfredo de Monteferrato, 5 avril 1498 ; 4°. — (Venise, C)

⁋ *GIORGI VALAGVSÆ ILLVSTRISSIMI GA / LEACII MEDIOLANEN-SIVM DVCIS PRECEP / TORIS IN FLOSCVLIS EPISTOLARVM CICE / RONIS VERNACVLA INTERPRETATIO...*

20 ff. n. ch., s. : *a-e.* — 4 ff. par cahier. — C. rom. — 40 ll. par page. — R. *a*. Encadrement ornemental à fond noir, du Lucain, *Pharsalia*, 4 août 1495.

R. e_4 : ⁋ *Impressum Venetiis. per me. Manfredum de monte ferrato de sustreuo / Anno salutis dñice. M. CCCCLXXXXVIII. die. v. aprilis.* Au verso, bois au trait du *Libro del Maestro e del discipulo*, 12 mars 1495.

1498

JÉRÔME (St). — *Epistole mandate ad Eustochia.*

1160. — Manfredo de Monteferrato, avril 1498 ; 4°. — (Rome, Co)

⁋ *Al nome del nostro saluatore misser ihesu Christo... Comincia il prologho / deuulgarizato di questo libro mandato dal uenerabile & / sancto doctor theologo misser sancto Hieronimo ad Eu / stochia nobilissima uirgine di Roma inducendola alamo / re dela sancta uirginita.*

20 ff. n. ch., les quatre premiers n. s., les 16 suivants s. : *b-e.* — 4 ff. par cahier. — C. rom. — 40 ll. par page. — R. du 1er f. : encadrement à fond noir, emprunté du Lucain, *Pharsalia*, 4 août 1495. A gauche de l'in. o. *I*, au trait, qui commence le texte : *Io uolendo per humilita...*, petite vignette représentant St Jérôme agenouillé devant un crucifix et battant sa coulpe avec une pierre.

V. f_4 :... ⁋ *Stampata in Vinetia. per Maestro Manfrino de Monteferrato da Su / streuo de Bonello. Del mese de aprile. M. CCCCLXXXVIII. / FINIS.*

1161. — S. n. t., 9 janvier 1504 ; 4°. — (Modène, E)

Regula Composta per il Beato Hie / ronymo : E data ad Eustochio : / Doue se insegna el mo / do e la via : che tene / re debiano le Sore nel / suo Ui / uere.

32 ff. n. ch., s. : *a-h.* — 8 ff. par cahier. — C. g. — 33 ll. par page. — Au-dessous

du titre : bois en forme de médaillon circulaire (voir reprod. p. 441). — In. o. de différents genres.

V. h_{iii} : ℂ *Finisse lavtile e sancta regula del beato Hieronymo cõ la/ Epistola cõtinente la vita de Asella vergine vulgaregiata p/ Antonio Maria Uisdomino : E diligentemẽte Impressa in/ Uenetia ne li anni del signore. M. cccccliij. a di. ix. de ʒenaro.* — Au-dessous commence : ℂ *Oration de sancto Hieronymo al Crucifixo deuotissima*, sur deux col., en caractères plus petits, jusqu'au v. h_4.

S' Jérôme, *Regula data ad Eustochio*, 9 janvier 1504 (p. du titre).

1498

PAULUS Venetus. — *De compositione mundi libellus aureus.*

1162. — Bonetus Locatellus (pour Octaviano Scoto), 20 mai 1498 ; f°. — (Munich, R ; Florence, N — ☆)

Expositio Magistri Pauli Ueneti/ super libros de generatione ʒ cor/ ruptione Aristotelis./ Eiusdem de compositione mundi/ cum figuris.

118 ff. num., s. : *A-P*. — 8 ff. par cahier, sauf *M*, qui en a 6. — C. g. — 2 col. à 68 ll. — La première partie, qui finit au f. 102 (N_6), est sans gravures. — R. 103 : ℂ *Diui Pauli Ueneti Theologi clarissimi : pħi summi : ac/ astronomi maximi Augustiniani libellus queʒ ĩscripsit/ de compositione mundi Aureus incipit.* Au-dessous de ce titre, en tête de la première col. et débordant un peu sur la seconde, figure de la sphère astronomique dont l'axe est tenu par une main issant d'un nuage ; ce bois a été employé dans le Sacrobusto, *Sphæra Mundi*, 31 mars 1488. — Dans le texte, nombreuses figures astronomiques, parmi lesquelles les représentations allégoriques des douze signes du Zodiaque, et des principales planètes et constellations, empruntées, les unes du *Sphæra Mundi* 1488 ; d'autres, de l'Hyginus, *Poeticon astronomicon*, 7 juin 1488 ; d'autres encore, du Joannes Angelus, *Astrolabium planum*, 9 juin 1494. — In. o. à fond noir.

R. 117 : ℂ *Impressus Uenetijs mandato ʒ expensis nobilis Uiri/ Dñi Octauiani Scoti Ciuis Modoetiensis duodecimo/ kalendas Iunias. 1498. Per Bonetum Locatellũ Ber/ gomensem.* Au verso, la table. — R. 118 : le registre ; au bas de la page, marque à fond noir, aux initiales $^O_M{}^S$. Le verso, blanc [1].

[1]. D'après une note du catalogue de la Bibl. Communale de Vérone, le nom de l'auteur de cet ouvrage serait Paulo Maffei.

Horace, *Opera*, 23 Juillet 1498 (p. du titre).

1498

ARISTOPHANE. — *Comœdiæ*.

1163. — Aldus, 15 juillet 1498; f°. — (Florence, Libr. de Marinis, 1905)
ΑΡΙΣΤΟΦΑΝΟΥΣ ΚΟΜΟΑΙΑΙ ΕΝΝΕΑ/*ARISTOPHANIS COMŒDIÆ NOVEM*.

8 ff. prél. n. ch. et n. s. — 340 ff. n. ch., dont le dernier est blanc, s. : α-ω, A-T. — 8 ff. par cahier, sauf ẟ, ο, ΙΙ, qui en ont 10; φ, Z, T, qui en ont 6; et M, qui en a 4. — C. gr. de deux grosseurs différentes. — Texte encadré par le commentaire; 39 ll. par

page. — En tête des premières pages des neuf comédies, bordures ornementales au trait, communes à plusieurs ouvrages du même imprimeur. — In. o. du même genre.
V. T₅ : le registre ; au-dessous : *Venetiis apud Aldum. M. IID. Idibus Quintilis.*

Horace, *Opera*, 5 févr. 1505 (p. du titre).

1498

HORATIUS (Quintus) Flaccus. — *Opera.*

1164. — Joannes Alvisius de Varisio, 23 juillet 1498 ; f°. — (Milan, A)
Horatius cum quattuor commentariis.

2 ff. prél. n. ch. et n. s. — 258 ff. num. et 4 ff. n. ch., dont le dernier est blanc, s. : *a-ʒ, &, ɔ, ȝ, A-G.* — 8 ff. par cahier, sauf G, qui en a 6. — C. rom.; titre g. — Texte encadré par le commentaire ; 62 ll. par page. — Page du titre : bois au trait du Perse, 14 févr. 1494, au-dessous duquel on a placé la partie mobile de droite du bois similaire employé dans le Juvénal, 28 janvier 1494 (voir reprod. p. 442). Le verso, blanc.

R. G₅ : *Horatii Flaccii poetæ opera : per Ioannem aluysium de uarisio Mediolanēsem. Venetiis impressa An / no salutis. M. cccc. lxxxxyiii. die xxiii. mensis Iullii.* Au verso, le registre.

1165. — Donnino Pincio, 5 février 1505 ; f°. — (☆)
Horatii Flacci lyrici poetæ opera./ Cum quatuor cōmentariis :/ & figuris nup additis.

266 ff. num., 3 ff. n. ch., et 1 f. blanc, s. : *a-ʒ, &, ɔ, ȝ, A-G.* — 8 ff. par cahier, sauf *a, ʒ, &,* qui en ont 10. — C. rom. — Texte encadré par le commentaire ; 63 ll. par

page. — Au-dessous du titre, bois ombré, avec monogramme **L**, représentant le poète entre ses commentateurs (voir reprod. p. 443). Ce bois est celui qui a reparu dans le Suétone, 8 janvier 1506, et dans le Virgile, 3 août 1508, avec changement de la pièce du milieu, où est représenté l'auteur. Le verso, blanc. — V. 2. Au bas de la page : grand bois, commentaire illustré de la première ode, adressée à Mécène (voir reprod. p. 444). — Dans le texte, 15 vignettes au trait, empruntées de la *Bible*, 15 oct. 1490, et du Tite-Live, 11 février 1493 ; un de ces petits bois porte le monogramme **F** ; on a fait disparaître ce monogramme de trois autres vignettes (v. 31 = Tite-Live, r. *b* ; v. 32 = Tite-Live, r. *ee*$_{iiii}$; r. 43 = Tite-Live, r. *oo*$_{ii}$). En outre, 11 gravures ombrées, plus grandes,

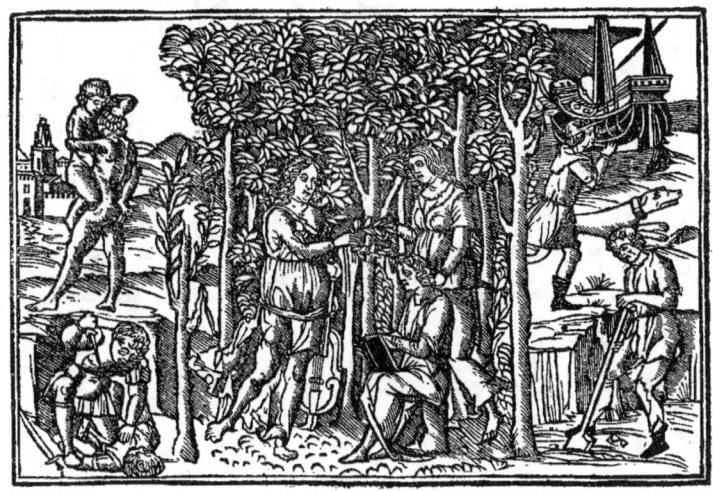

Horace, *Opera*, 5 févr. 1505 (v. 2).

dont sept ont été évidemment faites pour l'ouvrage (voir reprod. p. 445) ; les quatre autres, qui se retrouvent dans le Virgile, 3 août 1508, ont dû être faites pour une édition de Virgile antérieure à 1505, qui nous est restée inconnue ; cinq de ces vignettes portent le monogramme **L**. — In. o. à fond noir, de diverses grandeurs.

R. 266 : ⊄ *Horatii Flacci poetæ opera : Venetiis Impressa : per Doninum pincium Mantuanum. Anno a natiuitate/Domini. M. CCCCV* (sic). *Die quinto Februarii*. Au verso, commence la table, qui se termine au v. G$_6$. — R. G$_7$: le registre ; le verso, blanc.

1166. — Philippo Pincio, 16 mai 1509 ; f°. — (Rome, An)

Horatij flacci lyrici poetæ opera./ Cum quattuor comentarijs./z figuris nup additis.

266 ff. num. & 2 ff. n. ch., s. : *a-z*, &, ꝑ, ꝶ, A-G. — 8 ff. par cahier, sauf *a-z*, &, qui en ont 10, et G, qui en a 6. — C. rom. ; titre g. — Texte encadré par le commentaire ; 63 ll. par page. — Au-dessous du titre, bois avec monogramme **L** du Suétone, 8 janvier 1506. Le verso, blanc. — Dans le corps de l'ouvrage, bois de l'édition 5 février 1505. — In. o. de divers genres.

R. CCLXVI : *Horatii Flacci poetæ opera : Venetiis Impressa : per Philippum*

pincium Mantuanum. Anno a natiuitate Do/ mini. M. CCCCCIX. Die. xyi. Maii. Au-dessous, la table, disposée sur quatre col. ; au bas du r. G_6 : le registre ; le verso, blanc.

1167. — Augustino Zanni, 15 octobre 1514 ; f°. — (Rome, Ca)

Horatij Flacci lyricoꝝ pœtæ/ rum praestātissimi omnia opera cū quattuor cō/ mentariis nouissime recognita :... Additis denuo figu/ ris aptissimis : locis cōgruis cōueniē/ ter dispositis...

266 ff. num. et 2 ff. n. ch., s. : a-$ʒ$, &, ↄ, ꝶ, A-G. — 8 ff. par cahier, sauf a-$ʒ$, &, qui en ont 10, et G, qui en a 6. — C. rom. ; titre g. r. et n. — Texte encadré par le commentaire ; 62 ll. par page — Au bas de la page du titre, marque du S¹ Barthélemi. Le verso, blanc. — Dans le corps de l'ouvrage, bois de l'édition 5 février 1505. — In. o. à fond noir.

R. CCLXVl :...*Impræssa Venetiis summa diligentia per Augustinum de Zannis de Por/ tesio Anno reconciliatæ natiuitatis. M. D. XIIII. Die. XV. mensis Octobris.* A la suite, la table, sur trois col. — R. G_6 : au bas de la page, le registre ; le verso, blanc.

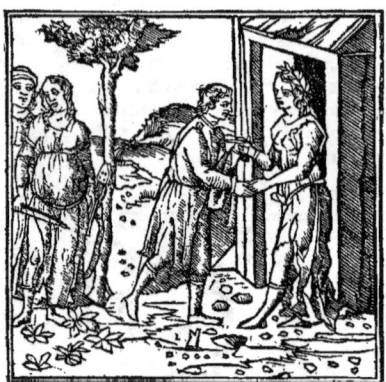

Horace, *Opera*, 5 févr. 1505.

1168. — Gulielmo de Fontaneto, 7 avril 1520 ; f°. — (Rome, VE)

Q. HORATII/ Flacci Odarum Libri Qua/ tuor: Epodi Carmen Sae/ culare... Eiusdem Ars Poetica./ Sermonum libri duo./ Epistolarum totidem./...

6 ff. prél., n. ch. s. : AA. — 234 ff. num., s. : a-$ʒ$, &, ↄ, ꝶ, A-C. — 8 ff. par cahier, sauf r, qui en a 10. — C. rom. ; titre g. r. et n., sauf la première ligne, imprimée en grandes cap. rom. r. — Texte encadré par le commentaire ; 61 ll. par page. — Page du titre : encadrement ornemental à fond de hachures. — Dans le corps de l'ouvrage, 12 bois, copies de ceux de l'édition 5 février 1505 (voir reprod. p. 446). — In. o. à fond noir.

R. CCXXXIIII : le registre ; au-dessous : ℂ *Venetiis per Gulielmum de Fontaneto de Monteferrato. M. D. xx. Die. yii. Aprilis.* Le verso, blanc.

1169. — Gulielmo da Fontaneto (pour Pietro Ravani), 18 avril 1527; f°. — Séville, C)

Horatius/ Cum Quinque Commentis. / QVIN. HORATII/ Flacci Poemata omnia : Commentantibus/ Antonio Māncinello : Acrone : Porphyrione : / Ioanne Britannico :...

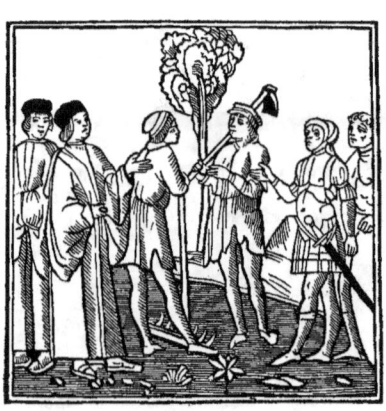

Horace, *Opera*, 5 févr. 1505.

6 ff. prél. n. ch., s. : ✠. — 296 ff. num. s. : *A-Z, AA-OO*. — 8 ff. par cahier, sauf *FF*, qui en a 6, et *MM*, qui en a 10. — C. rom. ; le titre, sauf la troisième ligne, en lettres g. r. et n. — Texte encadré par le commentaire, sur 2 col. à 70 ll. — Page du titre : encadrement à fond criblé, copie de l'encadrement du Voragine, *Legendario delli Sancti*, 30 déc. 1504 (voir reprod. p. 447). Au-dessous du titre, petite marque de la *Sirène couronnée*, à double queue. — Dans le corps de l'ouvrage, bois de l'édition 7 avril 1520. — In. o. à fond noir.

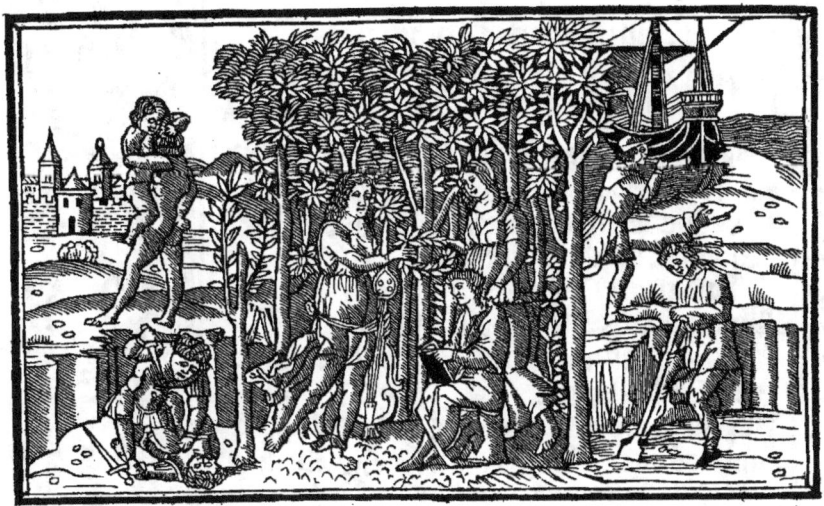

Horace, *Opera*, 7 avril 1520.

R. CCXCVI : ℂ *Venetiis per Guilielmum de Fontaneto Montisferrati : sumptibus uero Petri de Rauanis / Brixiensis. Anno incarnationis domini nostri Iesu Christi. M. D. XXVII. / Die. XVIII. Aprilis...* Au-dessous, le registre. Le verso, blanc.

1498

Jérôme (St). — *Commentaria in vetus & novum Testamentum.*

1170. — Joannes & Gregorius de Gregoriis, 1497-25 août 1498; f°. — (Munich, R ; Rome, Vl — ☆)

Ouvrage en deux volumes.

1ᵉʳ vol. — 20 ff. prél., en trois cahiers : le 1ᵉʳ, s. : *A*, de 8 ff. ; le 2ᵐᵉ, de 6 ff., avec signatures : *2, 3*, au bas des 2ᵐᵉ et 3ᵐᵉ ff. ; le 3ᵐᵉ, de 6 ff. également, avec signatures : *4, 5, 6*, au bas des trois premiers ff. — 368 ff. n. ch., s. : *a-y, A-Z, AA*. — 8 ff. par

Horace, *Opera*, 18 avril 1527.

cahier, sauf d, g, h, S, qui en ont 10; f, k, x, y, qui en ont 6. — Titres courants et texte de l'écriture sainte en c. g.; le commentaire en c. rom.; 58, 59 et 60 ll. par page. — R. A (1er cahier prél.) : *Opera diui Hieronymi in hoc volu. cōtenta.* / *ET PRIMO* / *Vita ipsius hieronymi.* / *Hebraicarum quæstionum liber unus...* Au verso : *Epistola.* / [*I*] *Llustrissimo principi. d. Herculi aestensi Ferrarie duci : Gregorius de gre* / *goriis seruitutem suam cōmendat*. A la suite de cette épître dédicatoire, la vie de St Jérôme, un sommaire des livres de l'Ancien et du Nouveau Testament, et une répétition de la table donnée au r. du 1er f. — R. du 9me f. prél. *Expositiones Diui Hieroni-* / *mi in Hebraicas questiones* / *super Genesis nec non su* / *per duodecim Prophe* / *tas minores et qua* / *tuor maiores no-* / *uiter Impresse* / *cum Pri-* / *uilegio*. Le verso, blanc. — Très belles in. o., les unes au trait, les autres à fond noir, de diverses grandeurs, empruntées de la *Bible*, 8 août 1489 (entre autres, une grande initiale *P*, au trait, avec figure de Fra Jacomo de Voragine, dont le nom est gravé, partie sur la stalle où il est assis, partie sur le pupitre où il écrit); du *Vite de SS. Padri*, 25 juin 1491, etc.

R. y_6 : ℂ *Finiunt explanationes Beati Hieronymi in duodecim Pro* / *phetas :... Impresse* / *Uenetiis per Ioannes z Gregoriū de* / *Gregoriis fratres Anno do-* / *mini. 1497*. Le verso, blanc. — R. *A* : *DIVI HIRONYMI* (sic) *PRAESBYTERI PRAEFATIO IN EXPLANATIONEM ESAIAE* / *PROPHETAE INICIPIT AD EVSTOCHIVM VIRGINEM*. — V. AA_8 : ℂ *Explicit liber Sextus in Hieremiam*.

2me vol. — 456 ff. n. ch., s. : *BB-HH; DDD-HHH; DDDD-HHHH; II-LL; aa-ff; ll-zz; &&; a-c; aAA-QQq; AA, BB*. — 8 ff. par cahier, sauf *CC; FFF-HHH; DDDD-GGGG; KK, LL; H, c; OOo, QQq, BB*, qui en ont 6; *HHHH*, qui en a 4; *tt*, qui en a 10; *&&*, qui en a 12; *AA*, qui en a 2. — R. *BB* : ℂ *PREFATIO SANCTI HIERONYMI PRAESBYTERI IN EXPOSITIONEM LA-* / *MENTATIONVM HIEREMIAE AD FRATREM EVSEBIVM*. — F. *aAA*, blanc. — R. *aAA$_2$* : *Prologus.*/ ℂ *INCIPIT EXPOSITIO BEATI HIERONYMI* / *PRAESBYTERI IN PSALTERIVM. ET PRIMO* / *PROLOGVS EIVSDEM*. Page ornée de l'encadrement à fond noir de l'Hérodote, 8 mars 1494. Au commencement du texte, in. o. *P* au trait, avec la figure de Fra Jacomo de Voragine écrivant, signalée dans le 1er volume, mais dont on a fait disparaître le nom gravé sur la stalle et le pupitre. — Belles in. o. dans le texte.

R. PPp_7 : ℂ *Finiūt isignia haec atqʒ pclarissima Diui Hieronymi opa :... Habes itaqʒ studiossime lector Ioānis & Graegorii* (sic) *de Gregoriis* / *fretus officio ea nouiter īpraessa* (sic) *cōmentaria : Vnde totius ueteris & noui testamēti : ueritate rectūqʒ* / *sensū quāfacillime appraehēdere* (sic) *possis :... Venetiis p praefatos fratres Ioannē & Gregoriū* / *de Gregoriis. Anno dñi. 1498. die. 25. Augusti...* Au verso, le registre de tout l'ouvrage, qui se termine au recto suivant; au bas de cette page, marque à fond noir, aux initiales : Z G; le verso, blanc. — R. *QQq* : *Nominum scripture sacre*. / ℂ *BREVIS DESCRIPTIO QVORVNDAM SANCTORVM* / *VIRORVM SCRIPTURAE SACRAE*. — V. QQq_4 : *Descriptio.*/ ℂ *INCIPIVNT LOCA DE ACTIBVS APOSTOLORVM*. — R. QQq_6 : grande marque, aux initiales Z. G. Le verso, blanc. — R. *AA* : ℂ *Interpretătio hebraicorum nominum : secundum Hieronymum*.

Ce grand ouvrage n'ayant pas de pagination, les parties distinctes dont il se compose ont pu être disjointes ou réunies à volonté pour former des exemplaires qui présentent entre eux certaines différences; ainsi, l'exemplaire de la Vallicelliana, de Rome, ne comprend que l'*Expositio in psalterium*.

Martyrologium, 15 oct. 1498.

1498

Martyrologium.

1171. — Joannes Emericus de Spira (pour L. A. Giunta), 15 octobre 1498; 4°. — (☆)

MArtyrologium ɓm/ morē Roma/ ne curie./ Cum priuilegio.

4 ff. prél. n. ch. et n. s. — 84 ff. n. ch., s. : *a-l*. — 8 ff. par cahier, sauf *l*, qui en a 4. — C. g. r. et n. — 33 ll. par page. — V. du 4ᵐᵉ f. prél. Bois de page au trait : *saints et saintes adorant la Sᵗᵉ Trinité* (voir reprod. p. 449). — Belles in. o. à fond noir.

R. *l₄* : *Impressũ Uenetijs : iussu ⁊ impẽsis nobilis viri Luc̃/ antonij de giunta Florentini. Arte antem* (sic) *Ioannis Emeri/ ci de Spira Anno. M.cccc xcviij. Idibus Octobris.* Le verso, blanc.

Martyrologium, avril 1522.

1172. — Luc' Antonio Giunta, 28 juin 1509; 4°. — (Rome, VI)
Martyrologium ŝm/ morem Roma/ ne curie/ Cum priuilegio.

88 ff. n. ch., dont les 4 premiers sont sans signature; les autres, s. : *a-l*. — 8 ff. par cahier, sauf *l*, qui en a 4. — C. g. r. et n. — 33 ll. par page. Au-dessus du titre: un martyr, debout, de face, tenant une palme de la main droite; au bas de la page, marque du lis rouge florentin. — V. du 4° f., n. s. : grand bois de l'édition 15 oct. 1498. — In. o. à figures, et une grande in. C à fond noir, au r. *a*.

R. l_4 :... *Impressum Uenetijs : arte et impēsis/ Luceantonij de giunta Florentini. Anno incarnatiōis dñi/ M.ccccc. ix. ǭrto calendas iulias.* Le verso, blanc.

1173. — Luc' Antonio Giunta, 29 janvier 1517 ; 4°. — (Paris, N)

Martyrologium ɓm/ morem Roma/ ne curie/ Cum priuilegio.

88 ff. n. ch., s. : *A, a-l.* — 8 ff. par cahier, sauf *A* et *l*, qui en ont 4. — Le reste de la description, comme pour l'édition 28 juin 1509.

R. l_4 : ⊄ *Impressum Uenetijs : arte et impēsis/ Luceantonij de giunta Florentini. Anno incarnationis dñi/ M.cccc.xvij. q̄rto calendas februarij.* Le verso, blanc.

1174. — Melchior Sessa & Pietro Ravani, 3 juin 1520 ; 4°. — (Paris, N — ☆)

Martyrologium ɓm/ morem Roma/ ne curie.

4 ff. prél., n. ch. et n. s. — 84 ff. num., s. : *A-L.* — 8 ff. par cahier, sauf *L*, qui en a 4. — C. g. r. et n. — 34 ll. par page. — En tête de la page du titre, deux vignettes représentant : celle de gauche, le Martyre de St Étienne ; celle de droite, deux figures de martyrs, tenant des palmes. Au bas de la page, marque du Chat, aux initiales · M · ·S ·. — V. du 4me f. prél. : *Toussaint*, avec monogramme **VGO** (Brev. Casin., 15 juillet 1513), au milieu d'un encadrement à figures, formé de blocs également employés dans le même ouvrage (notamment aux pages 187 et 316). — In. o. florales et à figures.

R. 84 : ⊄ *Finit martyrologium . Impressum Uenetijs per/ Melchiorē Sessā z Petrū de/ Rauanis Socios : Anno/ incarnatiōis dñi. M./ cccc.xx. Die./ iij. Iunij.* Le verso, blanc.

1175. — Joannes Antonius & fratres de Sabio, avril 1522 ; 4°. — (Venise, M)

Martyrologium secūdum/ morē Romane curie : cuȝ/ Calendario nouiter/ impresso./ ✠/ Del M.D.xxij.

4 ff. prél., s. : ✠. — 76 ff. n. ch. s. : *a-k.* — 8 ff. par cahier, sauf *k*, qui en a 4. — C. g. r. et n. — 36 ll. par page. — Page du titre : encadrement à fond noir avec la marque du *basilic*. Au-dessus de la mention de date : *Nativité de J. C.*, vignette qui a servi aussi de marque aux frères Nicolini (voir reprod. p. 450). Le verso, blanc.

R. k_4 : le registre ; au-dessous : *Impressum Uenetijs per Io. Antonium z fratres/ de Sabio. Anno domini. M.cccc./ xxij Mense Aprilli* (sic). Au verso, marque du *basilic*, avec le nom des imprimeurs sur une banderole.

1498

RIMBERTINUS (Bartholomeus). — *De deliciis sensibilibus Paradisi.*

1176. — Jacobus Pentius de Leucho (pour Lazaro Soardi), 25 octobre 1498 ; 8°. — (Rome, Ca — ☆)

Insignis atqȝ prȩclarus de deliciis/ sensibilibus paradisi liber : cū singu/ lari tractatu de quatuor instinctibus.[1]

4 ff. prél., n. ch. et n. s. — 68 ff. num., s. : *a-i.* — 8 ff. par cahier, sauf *i*, qui en a 4. — C. g. — 2 col. à 40 ll. — Au-dessous du titre, bois au trait (voir reprod. p. 452).

R. 68 : *Impressuȝ venetijs p Iacobuȝ de pētijs de leucho. Impēsis ve/ro Laȝari de Soardis. Die. 25./ mensis octobris. 1498.* Au-dessous, le registre. Au bas de la page, marque. Le verso, blanc.

1. Le premier traité est un extrait tiré par Rimbertini d'un livre du dominicain Jean de Tambaco. Le traité *Des quatre instincts de l'homme*, qui commence au v. 55 du volume, est de Henri de Friemar (près de Gotha), théologien et sermonnaire allemand, de l'ordre des Augustins.

1498

Reginaldetus (Petrus). — *Speculum finalis retributionis*.

1177. — Jacobus Pentius de Leucho (pour Lazaro Soardi), 7 novembre 1498; 8°. — (Munich, R ; Florence, N ; Modène, E)

Speculũ finalis retributiõis magi/stri petri Reginaldeti ordĩs m̃iorũ.

124 ff., paginés à partir du 5^{me}; le premier cahier, sans signature; les autres cahiers, s. : *a-p*. — 8 ff. par cahier, sauf *a*, qui en a 4. — C. g. — 2 col. à 39 ll. Au-dessous du titre, bois au trait du Rimbertinus (Barthol.), *De deliciis sensibilibus Paradisi*, du 25 octobre, même année. — V. du titre, blanc. — R. du 2^{me} f. : *Tabula*. — R. *1*: *Liber ad lectorem* ; cette page et le verso sont imprimés en pages pleines.

R. 119 : ⊄ *Finit speculũ final̃ retributio/nis cõpositũ p̃ reuerẽdũ magr̃m/*

Rimbertinus (Barthol.), *De deliciis sensibilibus Paradisi*, 25 oct. 1498.

Pet̃ Reginaldeti sacre theologie pfessorem: ordinisq3 fratrum/ minoʒ. Impressum uenetijs p̃/ Iacobinũ de pentijs de Leucho/ Impẽsis vero Laʒari de soardis/ die. 7. Nouembris. 1498. Au-dessous, le privilège ; plus bas, marque à fond noir de Lazaro Soardi. Le verso, blanc.

1498

Martyrium S. Theodosiæ virginis.

1178. — Antonio Zanchi, 22 décembre 1498; 8°. — (Séville, C)

Incipit martyrium Sancte Theo/dosie virginis z martyris.

64 ff. n. ch., dont le dernier est blanc, et s. : *A-H*. — 8 ff. par cahier. — C. g. r. & n. — 23 ll. par page. — R. *A*. Figure de la sainte (voir reprod. p. 452). Le verso, blanc. — Le titre est en tête du r. A_{ij}. — R. *E*: *Incipit legẽda miraculorum beate/ virginis z martyris Theodosie* :... — R. F_6 : *Incipit officiuʒ beatissime virginis... theodosie...*

Martyrium S. Theodosiæ virginis, 22 déc. 1498.

Valerius Probus, *De interpret. Roman. litteris*, 20 avril 1499.

V. H₇ : ⊄ *Impressum Uenetijs per Anto/niuȝ de ȝanchis Bergomensem de Alȝano... Mcccc.lxxxxviij. die. xxij./ mensis decembris.*

1499

PROBUS (Valerius). — *De interpretandis Romanorum litteris.*

1179. — Joanne Tacuino, 20 avril 1499 ; 4°. — (Rome, VE ; Venise, M — ☆)

Valerii probi grāmatici de interpretandis romano/ rum litteris opusculum feliciter incipit...

20 ff. n. ch., s. : *a-e.* — 4 ff. par cahier. — C. rom. — 29 et 30 ll. par page. — V. d$_{ii}$. Figure de la *Sibylle* avec monogramme ▆▆ (voir reprod. p. 453); bois de la même

Constitutiones fratr. Carmelit., 29 avril 1499.

main que le S^t Michel du Missale ord. Camaldul., 13 janvier 1503, que nous avons reproduit dans Les Missels vénitiens, et que le S^t Jean-Baptiste, qui a été employé comme marque par Tacuino.

V. e_4 : Impressum Venetiis per Ioannem de Tridino alias Ta/ cuinum anno domini. M.CCCC.IC. VIIII. die. xx./ aprilis...

1180. — Joanne Tacuino, 4 février 1502 ; 4°. — (Venise, M)

Valerii probi grāmatici de interpretandis roma/ norum litteris opusculum eliciter incipit.

Réimpression de l'édition du 20 avril 1499.

V. e_4 : Impressum Venetiis p Ioannē de Tridino alias Ta/ cuinum anno domini. 1502. die quarto februarii.

1181. — Joanne Tacuino, février 1525 ; 4°. — (Rome, An ; Venise, M)

HOC IN VOLVMINE / HÆC CONTINENTVR : / M. VAL. PROBVS DE NO / TIS ROMA. EX CODICE MANV/ SCRIPTO CASTIGATIOR... PETRVS DIACONVS DE EADEM RE...

4 ff. prél., n. ch., s. : a. — 81 ff. num. & 1 f. blanc, s. : A-L. — 8 ff. par cahier, sauf K, qui en a 4, et L, qui en a 6. — C. rom. ; titre r. et n. — V. du titre, blanc. — V. a_4 : Figure de la Sibylle, de l'édition 20 avril 1499.

V. LXXX : VENETIIS, IN ÆDIBUS IOANNIS / TACVINI TRIDINENSIS. / MENSE FEBRVARIO./ M. D. XXV. Au-dessous, le registre.

1499

Constitutiones fratrum Carmelitarum.

1182. — Luc' Antonio Giunta, 29 avril 1499 ; 8°. — (Munich, R — ☆) 72 ff. n. ch., s. : *a-i*. — 8 ff. par cahier. — C. g. r. et n. — 36 ll. par page. — R. *a*. Bois de page, représentant la *Vierge du Mont-Carmel* (voir reprod. p. 454). Le verso, blanc. — R. a_{ij} : ℭ *Incipiunt ɔstitutiones fratrū ordinis Beatissime dei/ genitricis Marie de mōte Carmelo...* Au commencement du texte, petite *Annonciation*, au trait, empruntée de l'*Offic. B. M. V.*, 31 août 1496. — V. h_{iij} : *Hæc est tabula/ nouarū cōsti/ tutionū almi/ ordinis gl'io/ sissime dei ge/ nitricis spq3/ virginis ma/ rie*

Statuta fratr. Carmelit., 1^{er} sept. 1524.

de mõte carmello p alpha/betũ nõ modico labore ordĩa/ta a venerabili religioso sacre/theologie bachalario frē ioan/ne maria de polucijs siue prã/dinis de noualaria... A partir de cette page jusqu'à la fin, le texte est imprimé sur deux col.; dans la première col., deux in. o. à fond noir.

R. i_8, 2° col. : ℭ *Expliciunt sacre constitu/tiones noue fratrum et sororũ/btē Marie de Monte carmel/lo :... Im/presse Uenetijs p nobilē viruʒ/Lucãantoniũ de giũta Floren/tinũ... Anno dñi/M. ccccxc. ix. tertio. kł. Maij.* Le verso, blanc.

1183. — Joannes Antonius & fratres de Sabio, 1ᵉʳ septembre 1524; 4°. — (Rome, A; Venise, M — ☆)

Aurea z saluberrima ordinis | Fratrum Deiparæ virginis Mariæ de môte Carmelo | statuta...

112 ff. n. ch., s. : A-Z, AA-EE. — 4 ff. par cahier. — C. rom.; notes marginales en ital. — 38 ll. par page. — Page du titre : encadrement ornemental ombré (rinceaux, vases, *putti*, animaux fantastiques). Au-dessus du titre, vignette oblongue (voir reprod. p. 455). — In. o. de différents genres.

R. EE_4 : *Finis Bullæ apostolicæ de priuilegiis, Gratiis & immu | nitatibus cum eorundem confirmationibus sacri | ordinis gloriosissimæ dei genitricis Mariæ de monte Car | melo, Venetiis Coimpressæ per Ioannemantoniú | & Fratres de Sabio cum constitutionibus, Re | gula & mitigatione eiusdem. Anno salu | tis. M. D. XXIIII. Kalêdis Septêbris.* Le verso, blanc.

Etymologicum magnum græcum, 8 juillet 1499 (r. A_β).

1499

SUIDAS. — *Etymologicum magnum græcum.*

1184. Zacharias Calliergi (pour Nicolas Vlastos), 8 juillet 1499; f°. — (Vienne, I) ΕΤΥΜΟΛΟΓΙΚΟΝ ΜΕΓΑ ΚΑΤΑ ΑΛΦΑΒΗΤΟΝ / ΠΑΝΥ ΩΦΕΛΙΜΟΝ :...

224 ff. n. ch., s. : A-Ω, AA-ΔΔ. — 8 ff. par cahier, sauf A, qui en a 10, et ΔΔ, qui en a 6. — C. grecs. — 2 col. à 50 ll. — Le r. A est occupé par deux épigrammes grecques de Marcus Musurus et de Johannes Gregoropoulos ; le verso, par une lettre-préface de Musurus. — R. A_β. Au-dessus et sur les côtés du titre, imprimé en rouge, motif ornemental d'arabesques sur fond rouge, avec le nom de Nicolas Vlastos (voir reprod. p. 456). La même bordure est répétée en têtes de plusieurs pages. — Belles in. o. du même genre.

V. ΔΔ : la souscription, dont voici la traduction latine : *Etymologicum magnum typis expressum explicit jam cum Deo Venetiis, sumptibus nobilis et præclari viri Domini Nicolai Blasti Cretensis,... industria autem Zachariæ Calliergi Cretensis... Anno a Nativitate Christi 1499. Metagitionis (Julii) stantis die octava.* Au-dessous, grande marque rouge de Nicolas Vlastos. — R. $ΔΔ_5$: le registre ; au bas de la page, marque rouge de Zacharias Calliergi, avec les initiales ZK. Le verso, blanc.

1499

SIMPLICIUS. — *Commentaria in Aristotelis categorias* (græcè).

1185. — Zacharias Calliergi (pour Nicolas Vlastos), 26 octobre 1499; f°. — (Munich, R)

ϹΙΜΠΛΙΚΙΟΥ ΜΕΓΑΛΟΥ ΔΙΔΑϹΚΑ-ΛΟΥ/ ΥΠΟΜΝΗΜΑ ΕΙϹ ΤΑϹ ΔΕΚΑ ΚΑΤΗ/ ΓΟΡΙΑϹ ΤΟΥ ΑΡΙϹΤΟΤΕΛΟΥΣ.

168 ff. n. ch., s. : A-Φ. — 8 ff. par cahier, sauf A, qui en a 10, et Φ, qui en a 6. — 37 ll. par page. — R. A. Au-dessous du titre, imprimé en rouge, grande marque à fond rouge de l'éditeur Nicolas Vlastos. — R. A$_β$ ϹΚΟΛΙΑ ΕΙϹ ΤΑϹ ΑΡΙϹΤΟΤΕΛΟΥϹ/ ΚΑΤΗΓΟΡΙΑϹ... Au-dessus et sur les côtés de ce titre, motif ornemental d'arabesques sur fond rouge, comme au r. A$_β$ de *l'Etymologicum magnum* du 8 juillet, même année. — In. o. du même genre.

Firmicus (Julius), etc., *Astronomica*, oct. 1499 (v. H_v).

V. 167 ($Φ_5$) : la souscription, dont voici la traduction latine : *Venetiis sumptibus Nicolai Blasti Cretensis, opera et industria Zachariæ Caliergi Cretensis, anno a Christi nativitate 1499, die 5 mensis Pyanepsione exeunte* (26 octobre). — R. 168 ($Φ_6$) : le registre ; au-dessous, marque de Zacharias Calliergi, au trait, avec les initiales ZK.

1499

FIRMICUS (Julius), etc. — *Astronomica*.

1186. — Aldus Manutius, octobre 1499; f°. — (Vienne, I)

Iulii Firmici Astronomicorum libri octo integri... Marci Manilii astronomicorum libri quinque./ Arati Phœnomena...

6 ff. prél. n. ch., s. : *. — 370 ff. n. ch. s. : *a-h, aa-kk, A-N, N-T.* — 10 ff. par cahier, sauf *h, E*, qui en ont 12 ; *ii, kk, T*, qui en ont 8 ; *F* et le premier cahier *N*, qui en ont 6. — C. rom. — 39 ll. par page. — Le texte des *Arati phænomena cum commentariis* (2me cahier *N*) est en caract. grecs, à 40 ll. par page. — La partie : *FRAGMENTVM ARATI PHÆNOMENON...* (cahiers *G-N*) est seule ornée de bois, au nombre de 38 : figures symboliques des planètes, des principales constellations (voir reprod. p. 457), des signes du Zodiaque. La vignette du r. H_6 représentant les Pléiades, se retrouve dans l'*Hypnerotomachia Poliphili*. — R. et v. T_7 : le registre.

R. T_8 : *Venetiis cura, & diligentia Aldi Ro. Mense octob./ M. ID...* Le verso, blanc.

Altobello, 5 nov. 1499 (r. A).

1499

Altobello.

1187. — Joanne Alvisi da Varese, 5 novembre 1499; 4°. —(Londres, BM)
160 ff. n. ch., dont le dernier est blanc, s. : *a-u*. — 8 ff. par cahier. — C. g. — 2 col. à 5 octaves. — R. A. Grand bois au trait, de la même main

et d'une aussi belle exécution que la figure du *Guerrino*, 11 sept. 1493, et du *Libro de la regina Ancroia*, 21 mai 1494 (voir reprod. p. 458). Le verso, blanc. — R. *a*ᵢᵢ. En tête de la page, bois oblong au trait : *Charlemagne et ses barons* (voir reprod. p. 459). Au-dessous, dans la première col. : *JESUS MARIA | Incomincia il libro delle bataglie | deli Baraoni di Franƺa soto il nome| de lardito ɀ gaiardo giouene| Altobello...* Dans

Altobello, 5 nov. 1499 (r. *a*ᵢᵢ).

le texte, 53 vignettes au trait, dont bon nombre sont tirées du Tite-Live, 11 février 1493 ; 11 portent le monogramme **F**.

V. *u*₇: *Impresso in Unexia* (sic) *per Ioanne | alouixi da varexi milanexe ˊNel M| CCCC. LXXXXIX adi v. de| Nouēbre*. Au-dessous, le registre.

1188. — Manfredo de Monteferrato, 10 octobre 1514 ; 4°. — (Séville, C)

Incomincia il Libro De le bataglie de li| baroni di Franƺa sotto il nome de lardito| et gagliardo Giouene Altobello| ne lequale molte belle| ɀ degne cose se gli po vedere.

160 ff. n. ch., dont le dernier est blanc, et s. : *A-V*. — 8 ff. par cahier. — C. rom. ; titre g. — 2 col. à 5 octaves. — Au-dessous du titre, médaillon circulaire, avec figure d'un chevalier (voir reprod. p. 460). Le verso, blanc. — R. *A*ᵢᵢ, en tête de la première col., en lettres g. : ⁅ *Incomincia il Libro delle| battaglie de li baroni di Fran|ƺa...* — Dans le texte, 168 vignettes, quelques unes au trait, la plupart ombrées, et un certain nombre à fond noir ; 65 de ces petits bois portent le monogramme **c** ; une autre vignette, répétée dix fois, porte le monogramme **n** [1] (voir reprod. p. 461).

[1]. La même initiale se remarque sur le bois de la page du titre et sur deux vignettes du texte d'un opuscule s. a., imprimé à Pérouse par Baldassare de Francesco Cartulario : *Operetta noua de tre compagni| liquali se deliberorno andar| pel mondo cercando lor| ventura :...* (Florence, L). La vignette de l'*Altobello* de Venise a trop peu d'importance pour que la comparaison puisse être décisive ; cependant il y a quelque apparence qu'elle soit sortie de la même main que les bois du livre de Pérouse en question.

Altobello, 10 oct. 1514 (p. du titre).

V. V_7 : ⟨ *Impresso ĩ Venetia p̄ Mãfrino da Mõ/teferrato. Nel. M. D. XIIII. Adi. X. de/ Octobre./ LAVS DEO.*

1189. — Gulielmo da Fontaneto, 20 février 1522 ; 4°. — (Milan, M ; Weimar, D)

Incomincia il Libro De le battaglie de li/ baroni di Franza sotto il nome de lardito : Et/ gagliardo Giouine Altobello :...

160 ff. n. ch., dont le dernier est blanc, s. : *A-V*. — 8 ff. par cahier. — C. rom. ; la première ligne du titre, en lettres g. — 2 col. à 5 octaves. — Au-dessous du titre, médaillon circulaire avec figure de chevalier, emprunté du *Libro del Troiano*, 20 mars 1509. Le verso, blanc. — Dans le texte, 170 vignettes, dont bon nombre à terrain noir.

V. V_7 : ⟨ *Finisse il Libro chiamato Altobello :... Stampato in Vene/tia per Guilielmo da Fontaneto de Mõteferrato. Nel anno del Signore. M. D./ XXII. adi. XX. Febraro...* Au-dessous, le registre.

1499

Villanova (Arnoldus de). — *Tractatus de Virtutibus herbarum*[1].

1190. — Simon Bevilaqua, 14 décembre 1499; 4°. — (Munich, R; Florence, N; Venise, M)

Inicipit (sic) *Tractatus de / virtutibus herbarum*.

4 ff. prél., n. ch. s. : *A*. — 150 ff. num. et 18 ff. n. ch., dont le dernier est blanc,

Altobello, 10 oct. 1514.

s. : *a-x*. — 8 ff. par cahier. — C. rom.; titre g. — 27 ll. par page. — V. du titre, blanc. — 53 figures de plantes, au trait.

V. x_7 : ℂ *Impressum Venetiis per Simonem Pa / piensem dictum Biuilaquam Anno Do / mini Iesu Christi. 1499. die xiiii. Decēbris.* Au-dessous, le registre.

1191. — Christophoro Pensa (pour L. A. Giunta), 4 juillet 1502; 4°. — (Naples, N; Sienne, C)

Incipit tractatus de / virtutibus her / barum.

180 ff. n. ch., dont le dernier est blanc, s. : *A, a-x*. — 8 ff. par cahier, sauf *A*, qui en a 4. — C. rom.; titre g. r. — 27 ll. par page. — Au-dessous du titre, marque du lis rouge florentin. Le verso, blanc. — 150 figures de plantes. — In. o. à fond noir.

V. x_7 : ℂ *Imbressum* (sic) *Venetiis per christophorum / de pensis Anno domini nostri iesu xp̄i / M. CCCCII. Iulius* (sic). *die uero. iiii.* Au-dessous, le registre.

1192. — Joannes & Bernardinus Rubei Vercellenses, 15 mars 1509; 4°. — (Londres, BM; Rome, Co)

Incipit Tractatus De / Uirtutibus her / barum.

172 ff. n. ch., dont le dernier est blanc, s. : *A, a-x*. — 8 ff. par cahier, sauf *A*, qui en a 4. — C. rom.; titre g. — De 28 à 34 ll. par page. — 150 figures de plantes, numérotées. — In. o. à fond noir.

V. x_7 : ℂ *Finit qui uocatur Herbolarium de uirtutibus herbarum. / ℂ Impressum Venetiis per Ioannem rubeum & / Bernardinū fratres Vercellenses. Anno / domini. M. D. VIIII. die. xv. marcii.* Au-dessous, le registre.

1. Nous avons cru devoir réunir ici les différentes éditions du *Tractatus de virtibus herbarum* et de l'*Herbolario volgare*, qui, dans certains catalogues, sont inscrites sous le nom d'Arnauld de Villeneuve, et dans d'autres, sont portées sans nom d'auteur.

Herbolario volgare, juin 1536 (p. du titre).

Cette édition est vraisemblablement celle qui, sous le titre : *Herbarius*, avec même date et mention des mêmes imprimeurs, est attribuée par Panzer (VIII, p. 398) à Jacobus de Dondis.

1193. — Alexandro Bindoni, 4 avril 1520; 4°. — (Londres, BM; Vienne, I)

Incipit Tractutus De / Uirtutibus her / barum.

4 ff. prél. s. : A, et 168 ff. n. ch , dont le dernier est blanc, s. : *a-x*. — 8 ff. par cahier. — C. rom. ; titre g. — 28 ll. par page. — Au-dessous du titre, marque de la *Justice*. Le verso, blanc. — 150 figures de plantes, numérotées.

V. x_{η} : ℂ *Impressum Venetiis per Alexandrum de Bindonis. / Anno Domini. M. D. XX. die. 4. Aprilis.* Au-dessous, le registre.

1194. — Alexandro Bindoni, 30 août 1522; 4°. — (Londres, BM; Bologne, C ; Séville, C)

Herbolario volgare / Nelquale le virtu delle herbe : z molti / altri simplici se dechiarano : con / alcune belle aggiŏte : no / uamente de latino in volgare tra / dutto.

4 ff. prél. n. ch., s. : A. — 172 ff. n. ch., s. : *a-y*. — 8 ff. par cahier, sauf *y*, qui en a 4. — C. rom. ; titre g. — 32 ll. par page. — Au-dessous du titre, marque de la *Justice*. — 150 figures de plantes, numérotées.

R. y_4 : ℂ *Finisse qui Lerbolario volgare... Stampato nel / la inclita citta di Venetia... per Alessandro de / bindoni : Nel anno. 1522. adi. 30. del / mese di Agosto :...* Au-dessous, le registre ; plus bas, petite marque de la *Justice*. Le verso, blanc.

1195. — Francesco Bindoni & Mapheo Pasini, juin 1536 ; 8°. — (Londres, BM, FM)

HERBOLARIO VOLGARE, / Nelquale se dimostra a conoscer le herbe, & le sue vir / tu, & il modo di operarle, cō moltri-altri simplici, / di nouo venute in luce, & di latino in volgare / tradutte... M D XXXVI.

12 ff. prél., n. ch., s. : ✠. — 188 ff. : A-Z, AA. — 8 ff. par cahier, sauf *AA*, qui en a 4. — C. rom. — 34 ll. par page. — Au-dessous du titre, et au-dessus de la date : St *Côme & St Damien* (voir reprod. p. 462). Le verso, blanc. — 169 figures de plantes, et, à la suite, représentation de l'intérieur d'un cellier.

R. AA_4 : le registre ; au-dessous : *Stampato in Vinegia a santo Moyse al segno de / Langelo Raphaello, Per Francesco di Alessan / dro Bindone, & Mapheo Pasini, compa / gni. Del mese di Giugno. Lanno / M D XXXVI.* Le verso, blanc.

1196. — Giovanni Maria Palamides, 31 juillet 1539; 8°. — (Londres, BM ; Florence, N)

HERBOLARIO / Uolgare : nel quale se

Herbolario volgare, 31 juillet 1539 (p. du titre).

dimostra a conoscere le herbe : z / le suc virtu : z il modo di operarle : con molti altri / simplici : di nouo venute i luce :...

180 ff. n. ch., s. : *aa-A-Y*. — 8 ff. par cahier, sauf *aa* et *Y*, qui n'en ont que 6. — C. g.; le premier mot du titre en cap. rom. — Au-dessous du titre : *St Côme et St Damien* (voir reprod. p. 462), bois copié de celui de l'édition juin 1536. — V. *aa$_6$*. *Annonciation*, avec monogramme **L**, empruntée du *Vita de la gloriosa Vergine Maria*, 6 juin 1524. — 150 figures de plantes, et, à la suite, représentation de l'intérieur d'un cellier.

Colonna (Francesco), *Hypnerotomachia Poliphili*, déc. 1499 (v. *a$_6$*).

V. *Y$_5$* : ℭ *Sampato* (sic) *in Uenetia con / somma diligētia : per Giouā / Maria Palamides : Neuo / do di Giouane Tacuino. / 1539. Adi. vltimo Lugio.* Au-dessous, le registre. — R. *Y$_6$* : marque du St Jean Baptiste, avec monogramme ▓▓. Le verso, blanc.

1197. — Giovanni Maria Palamides, 1540; 8°. — (Paris, A; Londres, BM)

HERBOLARIO / volgare, Nel qual è le vertu delle herbe, & mol / ti altri simplici se dechiarano, con alcune / belle aggionte nouamente de latino / in volgare tradutto.

8 ff. prél., n. ch., s. : *aa*. — 182 ff., n. ch. s. : *A-Y*. — 8 ff. par cahier sauf *Y*, qui en a 6. — C. g.; le titre du volume, les ff. prél. et les deux derniers cahiers, *X* et *Y*. en c. rom. — 33 ll. par page. — Au-dessous de l'édition 31 juillet 1539. Le verso, blanc. — V. *aa$_8$*. *Annonciation*, au trait, empruntée du *Vita de la preciosa Vergine Maria*, 30 mars 1492. — 150 figures de plantes, et, à la suite, représentation de l'intérieur d'un cellier.

R. *Y$_6$* : ℭ *Fenisse qui Lerbolario / volgare... Stāpato ne la / inclita citta di Venetia... per / Gioanni Maria palamides / Nell' anno. M. D. XL.* Au-dessous, le registre. Le verso, blanc.

1499

Colonna (Francesco). — *Hypnerotomachia Poliphili.*

1198. — Aldo Manutio, décembre 1499, f°. — (Paris, N, A; Florence, N — ☆)

HYPNEROTOMACHIA POLIPHILI, VBI HV | MANA

Colonna (Francesco), *Hypnerotomachia Poliphili*, déc. 1499 (r. c).

OMNIA NON NISI SOMNIVM | ESSE DOCET. ATQVE OBITER | PLVRIMA SCITV SANE | QVAM DIGNA COM | MEMORAT.

4 ff. prél., n. s. — 230 ff. n. ch., s. : *a-ʒ, A-F*. — 8 ff. par cahier, sauf ʒ, qui en a 10, et *F*, qui en a 4. — C. rom. — 39 ll. par page. — 170 bois, de diverses grandeurs, dont un (v. a_6) porte le monogramme .ƀ·, et un autre (r. *c*), le monogramme ƀ (voir reprod. pp. 463-465). On connaît ces magnifiques illustrations, si souvent reproduites, qui font du *Songe de Poliphile* le chef-d'œuvre de la xylographie vénitienne. Nous renvoyons, pour la description détaillée de ce beau livre, à l'*Etude sur le Songe de Poliphile* de Charles Ephrussi, et à l'introduction placée par Claudius Popelin en tête de sa traduction de l'ouvrage. — In. o. au trait, les unes à fond blanc, d'autres à fond de hachures.

R. F_4 : *Venetiis Mense decembri. M. ID. in ædibus Aldi Manutii, accuratissime.* Le verso, blanc.

1199. — Figliuoli di Aldo, 1545 ; f°. — (Paris, N)

LA HYPNEROTOMACHIA DI POLIPHILO,/ CIOÈ PVGNA D'AMORE IN SOGNO./ DOV' EGLI MOSTRA, CHE TVTTE LE COSE/ HVMANE NON SONO ALTRO CHE/ Sogno... RISTAMPATO DI NOVO, ET RICORRETTO / con somma diligentia, à maggior commodo / de i lettori./ IN VENETIA, M. D. XXXXV.

Réimpression de l'édition originale.

R. P_4 : le registre ; au-dessous : IN VINEGIA, NELL' ANNO M. D. XLV./ IN CASA DE' FIGLIVOLI DI ALDO. Au verso, marque de l'ancre, comme sur la page du titre.

Colonna (Francesco), *Hypnerotomachia Poliphili*, déc. 1499 (r. C_6).

1499.

GRANOLACHS (Bernardo de). — *Summario de la luna.*

1200. — Joanne Baptista Sessa, 10 janvier 1499 ; 4°. — (Rome, V1 ; Venise, M)

Summario De La Luna.

28 ff. n. ch. s. : A-G. — 4 ff. par cahier. — C. rom. ; le titre de l'ouvrage et les titres courants en lettres g. — Au-dessous du titre, figure de la sphère astronomique dont le pied est tenu par une main issant d'un nuage ; au-dessus de la main, et autour du pied de la sphère, se déroule une banderole avec les mots : *Spera Mundi.*

R. G_4 : ℂ *Stampato In Venetia Per Io. Baptista Sessa del. M. cccc./Lxxxxviiii. die uero. x. Ianuarii.* Au-dessous, marque à fond noir aux initiales de J. B. Sessa. Le verso, blanc[1].

1. Nous possédons de cet opuscule une édition de 1491, s. l. & n. typ., mais que nous ne saurions avec certitude attribuer à Venise.

Cranolachs (Bernardo de), *Summario de la Luna*,
26 août 1506 (p. du titre).

1201. — Georgio Rusconi, 26 août 1506 ; 8°. — (Pérouse, C)

Summario de la Luna noua / mente correcto. / Cum Gratia ɀ Prinilgio. (sic)

26 ff. n. ch., s. : *A-F*. — 4 ff. par cahier, sauf *F*, qui en a 6. — C. g. — Nombre de lignes variable. — Au-dessous du titre, bois à fond criblé (voir reprod. p. 466).

R. F_6 : ℭ *Impressum Uenetijs per Georgium de Ru / sconib' mediolanēsem. anno. M. cccc. / vi. die. xxvj. Augusti.* Le verso, blanc.

1202. — Georgio Rusconi, 28 septembre 1506 ; 8°. — (Venise, M)

Summario de la Luna noua / mente correcto. / Cum Gratia ɀ Prinilgio. (sic)

Réimpression de l'édition du 26 août, même année.

R. F_6 : ℭ *Impressum Uenetijs per Georgium de Ru / sconib' Mediolanēsem. anno. M. cccc. / vj. die. xxviij Septembris.* Le verso, blanc.

1203. — Georgio Rusconi, 5 février 1508 ; 8°. — (Londres, FM)

Sūmario de la Luna noua / mente correcto...

24 ff. n. ch., s. : *A-E*. — 4 ff. par cahier, sauf *D*, qui en a 8. — C. g. — 35 ll. par page. — Au-dessous du titre, bois de l'édition 26 août 1506.

R. E_4 : ℭ *Impressum Uenetijs per Georgium de Ru / sconibus Mediolanenseɀ. Anno. M. cccc / viij. Die. v. Febraro.* Le verso, blanc.

1204. — Georgio Rusconi, 15 avril 1514 ; 8°. — (Rome, A)

ℭ *Sūmario De La Luna Nouamēte Stāpato Al / Modo de Italia... Cōposto Per Lo Excellētissimo Doctore... Maestro Bernardo De Cra / nolachs...*

24 ff. n. ch., dont le dernier est blanc, s. . *A-F*. — 4 ff. par cahier. — C. g.; titre en c. rom. — 33 ll. par page. — Au-dessous du titre, bois emprunté du Leonardi (Camillo), *Summario de la luna*, 1ᵉʳ août 1509, et représentant une réunion d'astronomes. — Au verso, bois de l'édition 26 août 1506.

R. F_3 : ℭ *Impresso in Uenetia per Georgio di Rusconi / Milanese. Anno Domini. M. cccc. xiiij. / Die. xv. mensis Aprilis...* Au verso, grande marque à fond noir, aux initiales de Georgio Rusconi.

1205. — Simon de Luere, 1514 ; 8°. — (Weimar, D)

Sūmario de la Luna de maes / stro Bernardo Cranolachs / de Barɀelona : che monstra a / quanti di fa la Luna : Laduento : la Septuagesima / Carneuale : la Pascha :...

24 ff. n. ch., s. : *a-f*. — 4 ff. par cahier. — C. g. — 32 ll. par page. — Au-dessous du titre, bois au trait, qui avait paru dès 1488, sur la feuille du *Calendrier perpétuel*

imprimé par Nicolo « ditto Castilia » (Nicolo de Balager), et qui se retrouve dans le *Tractatulus ad convincendum Iudæos de errore suo*, 1510, ainsi que dans l'*Horologio de la sapientia*, 1511, modifié toutefois par la suppression de l'inscription REX/ SALA/MO/N sur le pupitre devant lequel est assis le personnage. — Deux in. o.

V. f_4: *Uenetijs ex officina Simonis/de Luere. M. CCCCC. XIIII.* Au-dessous, le registre.

1206. — Joanne Tacuino, 1515 ; 8°. — (Naples, N)

Summario de la Luna de mae/stro Bernardo Cranolachs de/Barzelona:...

24 ff. n. ch., dont le dernier est blanc, et s. : *A-F.* — 4 ff. par cahier. — C. g. et rom. ; les trois premières lignes du titre en c. g. — 33, 34 ou 35 ll. par page. — Au bas de la page du titre, bois au trait, de l'édition Simon de Luere, 1514. — In. o. à fond noir.

V. F_3 : le registre ; au-dessous : ⌈ *Stampato in Venetia per zuane/Tacuino da Trino nel Anno/M. CCCCC. XV.*

1207. — Bernardino Benali, 1516 ; 12°. — (Florence, M)

ℂ *Summario de la Luna de maestro Ber/nardo Cranolachs de Barzelona: che mon/stra a quanti di fa la luna : Laduento : la septua/gesima Carneuale :...*

24 ff. n. ch., en un seul cahier, s. : *a*. — C. g. — 30 ll. par page. — Au bas de la page du titre, figure de la lune, sous la forme d'une face humaine inscrite dans un croissant, et rayonnante.

R. a_{24} : ℂ *Stampata in Uenetia per/Bernardino Benalio An/no dñi. M. CCCCC. XVI.* Le verso, blanc.

1499

Graduale.

1208. — Joannes Emericus de Spira (pour L. A. Giunta), 28 septembre-14 janvier 1499-1er mars 1500 ; f°. — (Londres, BM ; Venise, M)

Ier vol. — *Graduale ſm morem sancte Ro/mane ecclesie: integrū z cōpletū/videlicet dñicale: sanctuariū:/comune: z cātorinū: siue ky/ riale: impressū Venetijs/cum priuilegio: cū quo/etiam imprimuntur/ antiphonarium et/psalmista: sub pe/na vt ĩ gratia/M. ccccc./Correctum per fratrem Franciscum de Brugis/ ordinis minorum de obseruantia.*

4 ff. prél. n. ch. et n. s. — 217 ff. num. par erreur : 218 (le chiffre CXLV ayant été omis dans la pagination), s. : *a-z, z, ꝓ, ꝗ, ꝗꝗ*. — 8 ff. par cahier, sauf *a*, qui en a 7 (*sic*) et *t*, qui en a 10. — C. g. r. et n. — 7 portées de plain-chant par page. — Page du titre : au-dessus des deux dernières lignes, marque du lis rouge florentin. — Grandes in. o. à figures, que nous avons eu à signaler déjà dans plusieurs *Missels* vénitiens, mais qui paraissent ici pour la première fois. — R. I. In. *A : David en prière.* — V. XIX. In. *P : Nativité de J.-C.* — V. XXVII. — In. *E : Adoration des Mages.* — R. CLV. In. *R : Résurrection.* — V. CLXXIV.

In. *U : Ascension* (voir reprod. p. 468). — R. CLXXIX. In. *S : Descente du S^t-Esprit.* — V. CLXXX. In. *C : Un prêtre portant un calice sommé d'une hostie.* — R. CLXXXVI. In. *B : S^{te} Trinité.* — Autres jolies initiales rouges avec ornements blancs, de diverses grandeurs.

V. CCXVIII : *Explicit graduale dñicale Impressum Uenetijs/ cura atq3 impēs̄ nobil' viri luceātonij de giun/ta florētini : arte aūt*

Graduale, 1499-1500 (v. CLXXIV).

Ioānis emerici de/Spira : Anno incarnationis dñice :/ M. cccc. lxxxxix. iiij. Kl'. octobris.

2^{me} vol. — Pas de titre. 165 ff. num. et 1 f. blanc ; la pagination, qui fait suite à celle du 1^{er} vol., de CCXIX à CCCLXXXI (ce qui ne donnerait que 162 ff.), présente plusieurs erreurs. Signatures : *A-V* ; 8 ff. par cahier, sauf *D, E, V*, qui en ont 10[1]. — Grandes in. o. comme dans la 1^{re} partie. — R. CCXIX. In. *D : S^t André* (voir reprod. p. 469). — R. CCXX. In. *E : Embrassement devant la Porte Dorée* (voir reprod. p. 469). — V. CCXXVI. In. *S : Purification.* — V. CCXXXV et r. CCLXI. In. *E : S^t Jacques le Mineur.* — R. CCXL et v. CCCIX. In. *D : S^t Jean Baptiste.* — R. CCXLIII. In. *N : S^t Augustin.* — V. CCLII. In. *S : Nativité de la*

1. Manquent, dans l'exemplaire du Brit. Mus., les ff. K_8 et N_8, et, dans l'exemplaire de la Marciana, le second de ces deux ff.

Graduale, 1499-1500 (r. CCXIX).

Graduale, 1499-1500 (r. CCXX).

Graduale, 1499-1500 (v. CCLII).

Graduale, 1499-1500 (v. CCCX).

S^{te} *Vierge* (voir reprod. p. 469). — R. E_9, non chiffré, et r. CCCLVI. In. *G : Toussaint*. — V. CCLXI. In. *M : S^t Pierre, S^t Paul, et autres saints*. — R. CCLXVII et r. CCLXXVII. In. *I : S^t Etienne, S^t Laurent, et plusieurs autres martyrs*. — R. CCXCVII et r. suivant, chiffré : CCLXXXVIII. In. *S : S^t Etienne, S^t François d'Assise, S^t Pierre de Vérone, et autres saints*. — V. CCCX. In. *U : Annonciation* (voir reprod.

Graduale, 1499-1500 (v. CCCXXXI).

p. 469). — R. CCCXXV. In. *R : La Mort couronnée*. — V. CCCXXXI. In. *K : Une procession* (voir reprod. p. 470). — R. CCCL. In. *P (Nativité de J. C.)*, comme dans le 1^{er} vol., v. XIX.

V. CCCXXIII : *Finit feliciter cōmune sanctorū / maxima cum diligētia ac sum / mo studio emēdatū : impres / suʒ Uenetijs impensis no / bilis viri Lucaantonij / de giūta florētini. arte / aūt Ioānis Emeri / ci de Spira : anno / natiuitatis dñi / M. cccc. xcix. / xix. ǩl. Febr.*

V. CCCLXXXI : *Explicit volumē graduū : sūma cura lon / gissimisqʒ vigilijs ꝑfectu : Impssū Vene / tijs īpes̄ nobiľ viri Luceātonij de giūta / florētini : arte aūt Ioānis emerici de spi / ra. Anno nataľ dñi M. cccc. Ǩl. Martij*[1].

[1]. Une description de l'exemplaire de ce *Graduel* conservé à la Marciana a été publiée dans la *Rivista delle Biblioteche* (n^{os} 3 et 4, 1888) par C. Castellani, directeur de cette Bibliothèque : *D'un Graduale e di alcuni Antifonari editi in Venezia sulla fine del XV e sul principio del XVI secolo*.

Graduale, 1513-1515 (v. *EE₆*).

1209. — Luc' Antonio Giunta, 31 octobre 1513 — 31 décembre 1515 — 3 janvier 1515; f°. — (Londres, BM)

Graduale ɓm morem sancte Ro-/ mane ecclesie : intcgrũ ꝛ cōple-/ tũ videlicet dñicale : sāctua-/ riũ : cōmune : ꝛ cātorinũ :/ siue kyriale : impressũ/ Uenetijs cũ ꝑuile/gio : sub pena vt/ in gratia. M./ccccxv./

Graduale 1513-1515 (v. CLXXXIII).

Correctum per fratreʒ Franci-/ scum de Brugis ordinis mi-/ norum de obseruantia.

4 ff. prél. n. ch., s. : ✠. — 399 ff. num. par erreur : 397 (les ff. EE_7, EE_8 ayant été omis dans la pagination) et 1 f. n. ch., s. : a-ʒ, ꝛ, ꝑ, ꝓ, ꝓꝓ, ꝓꝓꝓ, A-E, EE, F-V. — 8 ff. par cahier, sauf u, ꝓ, ꝓꝓꝓ, et V, qui en ont 10. — C. g. r. et n. — 7 portées de plain-chant par page. — Page du titre : au-dessus des trois dernières lignes, marque du lis florentin. — V. ✠$_4$ et v. CCCXL. *Crucifixion* (reprod. dans *Les Missels vén.*, p. 206). — V. EE_8 (non chiffré). Grand bois divisé en trois scènes superposées : *Mort, Assomption et Couronnement de la Ste Vierge*, avec monogramme ta (voir reprod. p. 471). — Grandes in. o. à figures de l'édition 1499-1500. — R. I. In. *A : David en prière*. — R. XXXIIII. In. *E : Adoration des Mages*. — R. CLXIII. In. *R : Résurrection*. — V. CLXXXIII. In. *U : Ascension* (voir reprod. p. 472). Ici, la portion supérieure du bois de l'édition originale, où était figuré le bas des jambes du Christ, a été remplacée

par un morceau dont l'adjonction est très visible, et où l'artiste a donné plus de hauteur à la partie du corps représentée, en l'auréolant de rayons filiformes. Peut-être cette modification avait-elle eu simplement pour objet de réparer une cassure accidentelle ; mais comme la planche ne semble pas avoir été fatiguée par ailleurs au moment de ce second tirage, nous croirions plutôt que le fragment nouveau a été substitué parce que, dans l'initiale primitive, le dessin des pieds du Christ était assez défectueux et, descendant à peine d'un centimètre au-dessous du filet du cadre, sans auréole de rayons, avait trop peu d'importance. — R. CLXXXVIII. In. S: *Descente du S'-Esprit.* — R. CXC. In. C : *Un prêtre portant un calice sommé d'une hostie.* — R. CXCVI. In. B : *S" Trinité.* — R. CCXXXI. In. D : *S' André.* —. R. CCXXXII. In. E : *Embrassement devant la Porte Dorée.* — V. CCXXXVIII. In. S : *Purification.* — R. CCXLVIII et r. CCLXXVII. In. E : *S' Jacques le Mineur.* — V. CCLII et v. CCCXXV. In. D : *S' Jean Baptiste.* — V. CCLV. In. N: *S' Pierre et S' Paul.* — V. CCLXIII. In. G : *Assomption.* — R. CCLXVII. In. *S: Nativité de la S" Vierge.* — R. CCLXXVI. In. G : *Toussaint.* — R. CCLXXXIII et r. CCXCIII. In. *I : S' Etienne, S' Sébastien, et plusieurs autres martyrs.* — V. CCCXIII. In. S : *S' François d'Assise, S' Pierre de Vérone, S' Etienne, et autres saints.* — R. CCCXXVII. In. U : *Annonciation.* — R. CCCXLI. In. R : *La Mort couronnée.*

V. CCXXX : ℭ *Explicit graduale dominicale : im-/pressuʒ Uenetijs cura atqʒ impenſ/ nobilis viri luc̄antonij d̄ giūta flo/ rētini : āno incarnatiōis dn̄ice/ M. d. xiij. pridie kl̄. nouēbris.*

R. CCCXL : *Finit feliciter cōmune sanctoʒ : maxi/ ma cum diligentia ac sūmo studio/ emendatū : impressuʒ Uenetijs/ impensis nobilis viri Luc̄an/ tonij de giunta florentini :/ anno natiuitatis domi-/ ni Millesimo quingē/ tesimo quintodeci/ mo : pridie Kl̄n./ Ianuarij :...*

R. V₁₀, non chiffré : *Finit graduale : sūma cura lōgissimisqʒ/ vigilijs ᵱfectū : Impssuʒ venetijs impēsis nobilis viri Luceātonij/ d̄ giūta florēti. anno natal' dn̄i M. ccccxv. iij. nonas Januarij.* Le verso, blanc.

Ce magnifique volume apporte une contribution précieuse à l'ensemble, si riche et si varié, des gravures produites par les illustrateurs des livres de Venise, et notamment à l'œuvre du maître ta, qui s'est révélé comme l'un des plus remarquables. Le bois de la *Mort de S" Vierge*[1], signé de son monogramme, est, en effet, le plus important qui soit sorti de sa main, habituée à travailler sur des sujets de dimension beaucoup moindre, comme dans les *Offices de la Vierge*, où s'est principalement exercé son talent. Mais à cela ne se borne pas l'intérêt que présente cette belle planche. Si on la rapproche des grandes initiales à figures qui ornent les pages du *Graduel*, on constate aussitôt, de part et d'autre, une frappante identité des procédés de facture : ici et là, l'outil du graveur accuse par les mêmes tailles les traits des physionomies, les rides, les

[1]. Un exemplaire de cette gravure, sur feuillet détaché, est conservé au Cabinet des Estampes de la Bibl. Nat., dans le recueil factice des *Vieux maîtres en bois*, Ea. 25. c, p. 78.

boucles des chevelures et des barbes — comparer, par exemple, le S^t André, de l'initiale D (voir reprod. p. 469), avec plusieurs des apôtres groupés auprès du lit funèbre de la S^{te} Vierge; — il rend les ombres par le même système de hachures fines, serrées, d'une surprenante netteté, qui est un des caractères particuliers de tous les bois ombrés produits par cet artiste. De cette comparaison résulte nécessairement l'attribution au maître **ia** de cette superbe série d'initiales, véritables chefs-d'œuvre du genre par l'invention comme par l'exécution, et qui ont été faites pour la première édition de l'ouvrage. Il est fort probable que le grand bois de la *Mort de la S^{te} Vierge* a dû être gravé aussi pour le *Graduel* de 1499-1500, en même temps que les initiales; et le fait même de l'absence du f. N_8 dans les deux exemplaires connus de cette première édition nous permet de penser que la gravure devait occuper précisément une des pages du feuillet manquant.

1210. — Luc' Antonio Giunta, 1ᵉʳ avril 1527; f°. — (Bologne, L — ☆)

Le titre manque. — 169 ff. num. et 1 f. n. ch., s. : *A-X*. — 8 ff. par cahier, sauf *X*, qui en a 10. — C. g. r. et n. — 7 portées de plain-chant par page. — Grandes in. o. à figures de l'édition 1499-1500. — R. 1. In. *D* : *S^t André*. — V. 8. In. *S* : *Purification*. — R. 18. In. *E* : *S^t Jacques le Mineur*. — V. 22. In. *D* : *S^t Jean Baptiste*. — V. 25. In. *N* : *S^t Pierre et S^t Paul*. — V. 33. In. *G* : *Assomption*. — R. 37. In. *S* : *Nativité de la S^{te} Vierge*. — R. 46. In. *G* : *Toussaint*. — V. 48. Bois de page : *Crucifixion* (reprod. dans *Les Missels Vén.*, p. 206). — R. 49. In. *E* : (comme au r. 18). — V. 49. In. *M* : *S^t Pierre, S^t Paul et autres saints*. — R. 55. En guise d'in. o., gravure représentant le *Martyre de S^t Etienne*. — R. 65 : In. *I* : *S^t Laurent, S^t Etienne et plusieurs autres martyrs*. — V. 85. En guise d'in. o., figure de *S^t Augustin*, entre deux groupes de religieux agenouillés; bordure ornementale sur le côté gauche du bois. — V. 97. In. *U* : *Annonciation*. — R. 113. In. *R* : *La Mort couronnée*. R. X_{10} : ℭ *Finit Graduale : summa cura : lōgissimisqȝ vigilijs pfectũ :/ Impressum venetijs impēsis nobilis viri Luceantonij / Iunta florẽtini. Anno ab incarnatione dñi. / M. D. xxvij. Kalendis Aprilis*. Au-dessous, le registre. Le verso, blanc. — A la suite : *Missa de sācto archãlego gabriele*; 8 ff., dont les quatre premiers portent, dans le bas, les signatures : *j, ij, iij, iiij*. A la fin : ℭ *Expletũ est officiũ hoc solēne de archãgelo Gabriele :... reuisuȝ : approbatũ : laudatũqȝ tam in can/ tu qȝ in psa a scīssimo dño nro Leone. x. 1515. 8. idus nouem/bris... Laus deo*.

1211. — Luc' Antonio Giunta, 12 janvier 1527; f°. — (Munich, Libr. J. Rosenthal, 1906)

Graduale ȷ̃m morem/ sancte romane ecclesie : integrũ ʒ/ cõpletũ videlicet dñicale : san⸗/ ctuariũ : cõmune : ʒ cātorinũ :/ siue kyriale : nouissime sũ⸗/ ma diligētia recognitũ ca / stigatissime emēdatũ ʒ / diligētissime impres/ sum... M D XXVII.

4 ff. prél. n. ch., s. : ✠. — 230 ff. num., s. : *a-ʒ, ʒ, ꝑ, ꝓ, ꝓꝓ, ꝓꝓꝓ*. — 8 ff. par cahier, sauf *v, ꝓ, ꝓꝓꝓ*, qui en ont 10. — C. g. r. & n. — 7 portées de plain-chant par page. — Page du titre, entre les deux parties de la date : *MD* et *XXVII*, marque du lis rouge florentin. — V. ✠₄. *Crucifixion* (reprod. dans *Les Missels vén.*, p. 206). — Grandes in. o. à figures de l'édition 1499-1500. — R. 1. In. *A: David en prière*. — V. 21. In. *P : Nativité de J. C*. — R. 34. In. *E : Adoration des Mages*. — R. 163. In. *R : Résurrection*. — V. 183. In. *U : Ascension* (avec la modification introduite pour l'édition 1513-1515). — R. 188. In. *S : Descente du S^t-Esprit*. — R. 196. In. *B : S^{te} Trinité*.

— V. 199. In *C: Un prêtre portant un calice sommé d'une hostie.* — Au commencement du volume, deux autres petites in. o., dont une à figure; dans le corps de l'ouvrage, autres initiales de diverses grandeurs, sans figures, imprimées en rouge.

V. 230 : ℂ *Explicit graduale qd dñicale ĩscri-/ biť in alma Uenetiaꝫ vrbe ĩpressũ : impẽsis nobilis viri Luceantonij / Iunta Florẽtini Anno a nati/uitate christi. 1527. pri-/ die idus Ianuarij.* Au-dessous, le registre.

1212. — Hæredes L. A. Juntæ, 1560 ; petit in-f°. — (Londres, Libr. Leighton, 1907)

Graduale ẽm morem Sanctę Romanę/ Ecclesię abbreuiatum : ad communem / religiosorum omnium vtilitatem : / quo inopes Sacerdotes minori / impensa grauentur : ꞇ ecclesijs : / presertim parrochialibus : / in solennibus Festis / non desint officia / opportuna... VENETIIS APVD IVNTAS. / M. D. L. X.

Graduale, Juntæ, 1560 (r. 2).

115 ff. num. à partir du 3ᵐᵉ, et 1 f. blanc, s. : *A-T*. — 6 ff. par cahier, sauf *T*, qui en a 8. — C. g. r. et n. de plusieurs grandeurs ; l'indication de lieu et de date, ainsi que l'épître dédicatoire, au verso du titre, en c. rom. — 7 portées de plain-chant par page. — Page du titre, au-dessus de l'indication de lieu, marque du lis rouge florentin. — Grandes in. o. à figures, copies plus ou moins fidèles de celles de l'édition 1499-1500. — R. 2. In. *A : David en prière* (voir reprod. p. 475). — V. 10. In. *P : Nativité de J. C.* — R. 16. In. *E : Adoration des Mages.* — V. 42. In. *R : Résurrection.* — V. 48. In. *U : Ascension* (voir reprod. p. 476). — R. 50. In. *S : Descente du S*ᵗ*-Esprit.* — R. 55. In. *B : S*ᵗᵉ *Trinité.* — R. 59. In. *S : Purification.* — R. 62. In. *U : Annonciation.* — R. 65. In. *N : Crucifixion.* — R. 67. In. *D : Vocation de S*ᵗ *André.* — V. 68. In. *N : S*ᵗ *Pierre et S*ᵗ *Paul.* — V. 71. In. *G : Assomption.* — V. 73. In. *S : Nativité de la S*ᵗᵉ *Vierge.* — V. 76. In. *G : Toussaint.* — R. 79. In. *M : Toussaint* (composition différente). — R. 93. In. *R : La Mort couronnée.* — Autres jolies initiales à fond rouge, sans figures, et petites initiales florales à fond de hachures, imprimées en noir. — Ce volume est orné, en outre, d'un certain nombre de vignettes de style moderne, qu'on retrouve dans divers livres de liturgie sortis de l'imprimerie des Giunti vers la même époque. Au r. 58, au commencement du Propre des Saints, gravure plus importante : *Vocation de S*ᵗ *André* (reprod. pour le *Brev. Rom.*, janvier 1559).

V. 115 : *Explicit Graduale Romanum : ad cõmo-/ dum pauperuꝫ sacerdotum abbreuiatum / per Fratrem Petrum Cinciarinum / Urbinatem : nuper reui-/ sum et auctum.* Au-dessous, le registre ; plus bas : *Uenetijs in officina hęredum Luceantonij Iuntę, / Anno domini. MDLX.* Au bas de la page, marque du lis rouge florentin.

1213. — Hæredes L. A. Juntæ, 1562 ; f°. — (Londres, BM)

*Graduale/ Ad consuetudinẽ sacrosancte Romane/ Ecclesie. Quod quidem multis : que/ antea confusa perturbataqꝫ erant : / distinctis atqꝫ in ordinem addu*ᵉ*/*

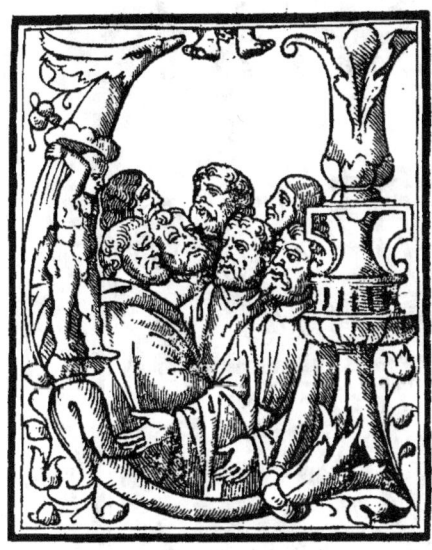

Graduale, Juntæ, 1560 (v. 48).

ctis : *nunc summa diligentia/ emendatum est./... VENETIIS APVD IVNTAS./ MDLXII.*
2 ff. prél. n. ch. et n. s. — 202 ff. num., s. : *A-Z, AA, BB*. — 8 ff. par cahier, sauf *BB*, qui en a 10. — C. g. r. et n. — 8 portées de plain-chant par page. — Page du titre, au-dessus de l'indication de lieu et de date, marque du lis rouge florentin. Le verso, blanc. — V. du 2me f. prél. *Crucifixion* (reprod. dans *Les Missels vén.*, p. 259). — Grandes in. o. à figures, employées antérieurement, sauf la dernière, dans l'édition de 1560. — R. 1. In. *A* : *David en prière.* — R. 19. In. *P* : *Nativité de J. C.* — R. 30. In. *E* : *Adoration des Mages.* — R. 142. In. *R* : *Résurrection.* — V. 160. In. *U* : *Ascension.* — V, 164. ln. *S* : *Descente du St-Esprit.* — V. 171. In. *B* : *Ste Trinité.* — V. 174. In. *C* : *La Cène.* — Autres jolies initiales à fond rouge, sans figures. En outre, trois petites vignettes.

V. 202 : le registre ; au-dessous: *Uenetijs apud heredes Luceantonij/ Iunte : anno Domini./ 1562.*

1214. — Petrus Liechtenstein, 1562 ; f°. — (☆)

Graduale iuxta Morem Sa/ crosancte Ecclesie Romane : nouissime post omnes alias Im/ pressiones : tam in textu q̃z in Cantu diligētissime emē/ datum atq̃z correctū... 1562./ Uenetijs./ In Officina Ad/ Signū Agnus/ Dei : Uenū/ datur./ Apud Petrum/ Liechtenstein/ Agrippinē/ sem.

172 ff. num., s. : *A-Y*. — 8 ff. par cahier, sauf *B*, qui en a 4. — C. g. r. et n. — 11 portées de plain-chant par page. — Au-dessus du titre, grand cartouche ornemental, que tiennent par les extrémités deux anges agenouillés ; à l'intérieur du cartouche : *Gloria Christo Dño. Amen.* Entre les deux parties de la date : *15* et *62*, marque de l'*Agneau divin*, en forme de médaillon, avec la légende : ✠ QVI TOLLIS PECCATA MVNDI MISERERE NOBIS. Au-dessous du mot: *Uenetijs*, petite marque des *trois sphères*, des deux côtés de laquelle sont disposées sur quatre lignes les indications : *In Officina...* et : *Apud Petrum...* etc. Au bas de la page : *Psalterium z Antiphonarium in hac forma/ et characteribus iam dedimus./ Si aliqui Religiosi vellent Gradua Antiphoñ. z Psalteria sua in/ maioribus literis Notis habere : in ea magnitudine quā deside/rāt Literaȝ z Cātus īprimēt ; si voluerint cētū aut minus/ sexaginta volumina p̃ prijs suis expēsis īprimi facere.* — R. 2. Au commencement de l'introït *Ad te levavi animam*, grande initiale fleuronnée, renfermant une figure de *David en prière*. — R. 8. In. *P* : *Nativité de J. C.* — V. 14. In. *E* : *Adoration des Mages.* — R. 30. In. *L* : *David jouant de la harpe.* — R. 34. ln. *D* : *Entrée à Jérusalem.* — R. 51. In. *R* : *Résurrection de J. C.* — V. 58. ln. *U* : *Ascension.* — V. 61. In. *S* : *Descente du St-Esprit* — V. 63. In. *B* : *Ste Trinité.* — V. 65. Bois de page : *Christ de pitié*, avec monogramme •ﬀℛ. Pour parfaire la justification, trois blocs ont été ajoutés en haut de la page, en bas et à gauche (voir reprod. p. 477). — R. 66. En tête de la page, trois

Graduale, P. Liechtenstein, 1560 (v. 65).

gravures in-8° juxtaposées : *Résurrection, Christ de pitié,* et *Ascension.* — R. 81. In. *I* (même figure qu'au r. 2). — R. 88. Au bas de la page, médaillon de l'*Agneau divin,* comme sur la page du titre. — V. 88. In. *D : Vocation de S^t André.* — R. 89. In. *E : Embrassement devant la Porte Dorée.* — V. 91. In. *S : Purification.* — V. 92. In. *G : S^{te} Agathe.* — R. 99. In. *D : S^t Jean-Baptiste.* — R. 100. In. *N : S^t Pierre et S^t Paul.* — R. 102. In. *U : Transfiguration de J. C.* — R. 105. In. *G,* avec bordure marginale : *Assomption.* — R. 106. In. *I : S^t Augustin.* — R. 107. In. *S : Nativité de la S^{te} Vierge.* — V. 111. In. *G : Toussaint.* — V. 112. In. *D : S^t Clément, pape et martyr.* — R. 113. In. *M : Toussaint,* groupe différent de celui du v. 111. — R. 116 et v. 121. In. *I : Toussaint* (comme au r. 113). — V. 145. In. *R : Jugement dernier.* — R. 160. In. *P : S^{te} Trinité* (comme au v. 63). — R. 162 : In. *P : Création du monde.* — R. 170. In. *O : figure de martyr.* — Ces initiales, d'un joli style, n'ont pas la même importance que celles des éditions Giunta.

V. 171 : ℂ *Graduale Sacrosancte Romane Ecclesie/ Nouiter post omnes alias Impressiones/ q5 diligentissime Correctum Felici/ ter explicit. Anno Dñi. 1562./ Uenetijs. Apud Petrum/ Liechtenstein Colo/ niensem Ger/ manum./ In Officina ad signum Agnus Dei.* — R. 172 : les tables et le registre. Au verso : *Anno Christi Redempto/ris. 1562. Uenetijs.* Au-dessous, grande marque des *trois sphères* ; plus bas : *Excudebat Petrus Liech/ tenstein Coloniensis/ Germanus.*

1215. — Juntæ, 1583 ; f°. — (Londres, BM)

Graduale/ SANCTVARIVM/ Ad Consuetudinem Sacrosanctę/ Romanę Ecclesię,/ Nunc denuo cum Missali Romano,/ Ex decreto sacrosancti Concilij/ Tridentini restituto :/ Et Pij. V. Pont. Max. iussu edito,/ diligenter collatum./... VENETIIS APVD IVNTAS./ MDLXXXIII.

136 ff. num., s. : *Aa-Rr.* — 8 ff. par cahier. — C. g. r. et n.; dans le titre, plusieurs lignes en c. rom. — 7 portées de plain-chant par page. — Page du titre, au-dessus de l'indication de lieu et de date, marque du lis rouge florentin. — Grandes in. o. à figures. — R. 3. In. *D : Vocation de S^t André.* — V. 10. In. *P : Présentation au temple,* ajoutée comme ornement, le texte commençant ici par le mot : *Suscepimus,* avec une in. o. rouge. — R. 29. In. *D : Nativité de S^t Jean-Baptiste.* — R. 32. In. *N : S^t Pierre et S^t Paul.* — R. 42. In. *G : Assomption.* — R. 45. In. *S : Nativité de la S^{te} Vierge.* — R. 55. In. *E : S^t Jacques le Mineur.* — V. 55. In. *C : Toussaint,* ajoutée comme ornement, le texte commençant ici par le mot : *Mihi,* avec une initiale ordinaire rouge. — V. 64, r. 70 et r. 82. In. *I : S^t Etienne, S^t Pierre de Vérone et autres martyrs.* Ces initiales sont les mêmes que dans le *Graduel* de 1562, c'est-à-dire des copies de celles de l'édition originale. — Autres jolies in. à fond rouge, comme dans l'édition 1562. — Au v. 44, au lieu d'une grande initiale, une vignette simple de même dimension : *S^t Augustin.* De même, au v. 106, vignette de style moderne : la *S^{te} Vierge* assise, tenant l'enfant Jésus, adoré par deux anges, en légende : REGINA CELI LETARE. En outre, plusieurs autres vignettes, de moindres dimensions.

R. 136 : le registre ; au-dessous, marque du lis rouge florentin ; au bas de la page : *VENETIIS APVD IVNTAS. / M D LXXXIII.* Le verso, blanc.

1500

Regulæ ordinum.

1216. — Joannes Emericus de Spira (pour L. A. Giunta), 13 avril 1500 ; 4°. — (Munich, R ; Florence, N — ☆)

Regulæ Ordinum, 13 avril 1500 (v. a_{ij}).

Habes isto volumine lector cãdidiss. quatuor: pri/mũ approbatas religiosis qbusq͗ viuendi regu/las: Egregiaq͗ nõnulla pariter: haud medi/ocre quidẽ emolumentũ studiosis omnibus ac deuotis: sed ꞇ iucunditate nõ/modicã allatura...

178 ff. num. et 62 ff. n. ch., s. : *a-v, A-H,* ✠. — 8 ff. par cahier, sauf *a, b, c, d*, qui en ont 12; *v*, qui en a 10; *E,* ✠, qui en ont 4; *F*, qui en a 6. — C. g. de deux grosseurs différentes; titre rom. — 2 col., le nombre de lignes par col. varie de 39 à 51. — Au-dessous du titre, marque du lis rouge florentin. — R. a_{ij}: *Contenta in hoc volumine/* ❡ *Cenobialis vite ac monastice conuersationis institutoris preci/pui: necnon totius sanctitatis splendidissimi syderis almi patris/ Benedicti vita./... ❡ Regula eiusdem cum insigni expositione ipsi regule interposita/ per. D. D. Ioannẽ de turrecremata.../ ❡ Preclarissima monachoɀ instituta: incõparabilis viri Basilij/ monachi ac Cesariensis archiepiscopi:.../ ❡ Diui*

Regulæ Ordinum, 13 avril 1500 (v. *b*).

aurelij Augustini sãcte ecclesie doctoris eximij : sermones/ tres qui habentur in regulam approbatam./ ⓒ Regula siue institutiones minorum sub seraphico patre Bea/ ato (sic) *Francisco militantium.../ ⓒ Memoratorum trium patrum vite sub epylogo singulis vnius/ cuiusq҂ opusculorum aptate principijs...* Au verso, grand bois : *S^t Benoît et S^{te} Justine* (voir reprod. p. 479). — R. *a*₂. ⓒ *Incipit scd̃s liber dialogorũ beati gre/ gorij pape d̃ vita z miraculis beati patris/ Benedicti. Incipit vita.* — V. *b*. Grand bois : *S^t Benoît entre S^t Placide et S^t Maur* (voir reprod. p. 480). — R. *b*_v : ⓒ *Incipit prologus sanctissimi :/ ac deo acceptissimi monachoұ/ p̃ris Bñdicti in regulã suam.* Encadrement de page du *Vita de la preciosa Vergine Maria*, 30 mars 1492. Sur la gauche du

commencement du texte, jolie vignette représentant
St Benoît et Ste Justine (voir reprod. p. 481). — Le
f. H est blanc. — In. o. à fond noir, de diverses
grandeurs.

Regulæ Ordinum,
13 avril 1500 (r. b$_v$).

R. H$_8$: Absoluta ᵽo Uenetijs felicibus auspi-
cijs diui martyris Georgij : nec/ nõ monachoꝝ
cenobij : ipsius īuictissimi christi militis nomini
digne/ addicati Cura z impensis nobilis viri Luc̃
Antonij de Giunta Florẽ/ tini. Arte z solerti inge-
nio magistri Ioannis de Spira. Anno salu/ tis
dominice: M.ccccc. Idibus Aprilis./ Deo gratias. Les derniers ff. sont
occupés par la table. — V. ✠$_4$: le registre.

Les gravures qui ornent cet ouvrage sont à citer parmi les meil-
leures. Les attitudes des personnages sont du plus beau style ; les visages,
pleins d'expression, et d'un fini charmant dans tous les détails ; de sorte
que le dessin et la taille, dans ces bois, témoignent également d'une
habileté supérieure.

1500

AMMONIUS Parvus. — *Commentaria in quinque voces Porphyrii*
(græcè).

1217. — Nicolas Vlastos, 25 mai 1500 ; f°. — (Munich, R ; Rome, VE)

ΥΠΟΜΝΗΜΑ ΕΙC ΤΑC ΠΕΝΤΕ ΦΩ/ ΝΑC ΑΠΟΦΩΝΗC ΑΜΜΩΝΙΟΥ/ ΜΙΚΡΟΥ
ΤΟΥ ΕΡΜΕΙΟΥ.

38 ff. n. ch., dont le premier et le dernier sont blancs, s. : *A-E*. — 8 ff. par cahier,
sauf *E*, qui en a 6. — C. grecs ; titres des chapitres imprimés en rouge. — 37 ll. par
page. — En tête du r. A$_2$, bordure d'arabesques sur fond rouge, et portant le nom de
Nicolas Vlastos, comme dans l'*Etymologicum magnum græcum*, 8 juillet 1499. —
In. o. du même style, imprimées en rouge.

R. E$_8$: Ἐνετίησιν ἐτυπώθη δαπάνῃ τοῦ εὐγενοῦς καὶ δοκίμου ἀνδρὸς, κυ/ ρίου Νικολάου βλαστοῦ
τοῦ κρητός. οὐκ ἄνευ μέντοι προ/ νομίου. Ἔτει τῷ ἀπὸ τῆς Χριστοῦ γεννήσεως. Χιλιοστῷ/ πεντακοσιοστῷ,
σκιρροφοριῶνος ἐννάτη φθίνοντος... *Venetiis impressum sumptu nobilis et sapientis viri
magistri Nicolai Blasti Cretensis, non sine privilegio. Anno a Christi nativitate
Millesimo quingentesimo, mense Scirophorione exeunte die nona* (i. e. *die 25 Maii*)...
Le verso, blanc.

1500

THIBALDEO (Antonio) da Ferrara. — *Opere*.

1218. — Manfredo de Monteferrato & Georgio Rusconi, 1er août 1500 ; 4°. —
(Milan, M)

Thibaldeo da Ferrara, *Opere*, 25 juin 1507 (p. du titre).

℃ *Opere del Thebaldeo/ de Ferrara. / ℃ Sonetti. cclxxxiii. / ℃ Dialogo .i./ ℃ Epistole. iii./...*

44 ff. n. ch., s. : *A-L.* — 4 ff. par cahier. — C. rom. — 2 col. à 44 vers. — R. A. Encadrement au trait, emprunté de l'*Epistole & Evangelii* du 21 juillet, même année. A l'intérieur de cet encadrement, au-dessus du titre, vignette au trait, empruntée du Boccaccio, *Decamerone*, 20 juin 1492. Le verso, blanc.

R. L_4 : ℃ *Impresso in la inclyta vita di Venetia per Manfredo/ de sustreuo & Zorʒi dito ʒibischino de rusco/ ni compagni. Ne li anni del nostro si/ gnore. M. cccc. adi primo Agosto.* Le verso, blanc.

1219. — Manfredo de Monteferrato, 10 septembre 1505 ; 4°. — (Venise, M)

Opere del Thebaldeo/ da ferrara...

44 ff. n. ch., s. : *A-L.* — 4 ff. par cahier. — C. rom., titre g. — 2 col. à 44 vers. — Page du titre : encadrement à fond noir, du Lucain, *Pharsalia*, 4 août 1495. Le verso, blanc.

R. L_4 : ℃ *IMpresso in Venetia Per Me Mae/stro Manfredo De Mõteferrato./ M. CCCCCV. ADI. X./ Del Mese De/ SETembre.* Le verso, blanc.

1220. — Manfredo de Monteferrato, 25 juin 1507 ; 4°. — (Rome, VE)

OPERE del Thibaldeo da Ferra/ra Cioe Sonetti. Dialoghi./ Disperata. Epistole. Egloghe./ Capitoli. &c.

44 ff. n. ch., dont le dernier est blanc, s. : *A-L.* — 4 ff. par cahier. — C. rom. — 2 col. à 54 vers. — R. A. Encadrement à fond noir, du Lucain, *Pharsalia*, 4 août 1495. Au-dessous du titre, bois avec monogramme **L** (voir reprod. p. 482)[1]. Le verso, blanc.

V. L_3 : ℃ *Impresso in Venetia per me Manfredo./ De Monteferrato. del. M. CCCCCVII./ Adi. XXV. del mese de/ Zugno.* Au-dessous, le registre[2].

1221. — Manfredo de Monteferrato, 26 juin 1508 ; 4°. — (Londres, BM)

Opere de Miser Antonio/ Thibaldeo da Ferara./ Soneti. Dialoghi./...

44 ff. n. ch. s. : *A-L.* — 4 ff. par cahier. — C. rom. ; titre g. n. — 2 col. à 42 et 44 vers. — R. A. Encadrement à fond noir, du Lucain, *Pharsalia*, 4 août 1495 ; au-dessous des cinq lignes du titre, bois du Bartolomeo Miniatore, *Formulario de Epistole*, 5 septembre 1506.

R. L_4 : ℃ *Impresso In Venetia Per Maestro Mã/fredo De monteferrato. M. CCCCC./ VIII. Adi. XXVI. Del Mese de Zugno.* Le verso, blanc.

1. Une copie de ce bois se trouve dans un Seraphino Aquilano, *Opere*, imprimé à Rome en 1513 par Marcello Silber, *alias* Franck. — (Munich, R)

2. On nous a signalé une édition s. l. a. & n. typ., qui contient le même encadrement et le même bois avec monogramme **L** : peut-être n'est-ce qu'un exemplaire incomplet de l'édition 1507.

1222. — Alexandro Bindoni, août 1511 ; 4°.
— (Paris, N)

Opere de Miser Antonio/ Thibaldeo da Ferrara./ Sonetti. Dialoghi./ Disperata. Epistole./ Egloghe. Capitoli. zc.

44 ff. n. ch., s. : *A-F.* — 8 ff. par cahier, sauf *F*, qui en a 4. — C. rom. ; titre g. — 2 col. à 42 vers. — R. *A.* : Encadrement à fond noir du Lucain, *Pharsalia*, 4 août 1495. Au-dessous du titre, bois emprunté d'une édition du Cicéron, *Epist. famil.* : *l'auteur donnant une lettre à un messager*. Le verso, blanc.

R. F_4 : *Impresso in Venetia per Alexandro de Bin/donis. M. cccc. xi. del mese de Augusto.* Le verso, blanc.

Thibaldeo da Ferrara, *Opere*, 10 déc. 1519 (p. du titre).

1223. — Nicolo Zoppino & Vicenzo de Polo, 20 août 1518 ; 8°. — (Londres, BM)

Stâtie noue de miser Antonio/ Thibaldeo Ferrarese : in Facetia duno/vechio ilquale nõ amádo in giouẽtu fu/ostretto amare ĩ vechieza...

36 ff. n. ch., dont le dernier est blanc, s. : *A-E.* — 8 ff. par cahier, sauf *E*, qui en a 4. — C. rom. ; titre g. r. et n. — 3 octaves et demie par page. — Au-dessous du titre, bois emprunté du Carmignano (Colantonio), *Cose vulgare*, 23 décembre 1516 : *Apollon et les Muses jouant de la musique, au bord d'un bassin*.

V. E_3 : ℭ *Impresso In Venetia per Nicolo dicto/Zopino & Vincentio compagni./Nel anno della incarnatione/del ñro signoř. M. cccc./ xyiii. adi. xx. de Ago/sto.*

1224. — Nicolo Zoppino & Vicenzo de Polo, 17 septembre 1518 ; 8°. — (Rome, A ; Venise, M — ✩)

Stâtie noue de miser Antonio/Thibaldeo : dũ vecchio quale nõ amã/do in giouẽtu : fu cõstretto amare ĩ vec/chieẓa...

36 ff. n. c. s. : *A-E.* — 8 ff. par cahier, sauf *E*, qui en a 4. — C. rom. ; titre g. r. et n. — 3 octaves et demie par page. — Au-dessous du titre, bois de l'édition du 20 août, même année. Le verso, blanc. — Petites in. o. à fond noir.

R. E_4 : ℭ *Impresso in Venetia per Nicolo dicto/Zopino & Vincentio compagni. Nel anno della incarnatione/del nño signor. M. cccc./xviii. adi. xvii. de Se/ptembre.* Le verso, blanc.

1225. — Gulielmo de Monteferrato, 10 décembre 1519 ; 8°. — (Naples, U)

Opere delo Elegãte poe/ta Thibaldeo Ferrarese./...

122 ff. n. ch., s. : *A-P.* — 8 ff. par cahier, sauf *P*, qui en a 10. — C. rom. ; titre g. — 30 vers par page. — Au-dessous du titre : *un professeur en chaire, enseignant*, copie du bois signé ♃·ᴄ·, qui a été employé dans une édition s. l. a. et n. t. du Tuppo, *Vita de Esopo* (voir reprod. pp. 85, 483). — Le verso, blanc.

R. P_{10} : ℭ *Stãpata in Venetia per Gulielmo de Mõ/ferrato del. M. D. xix. a di. x. Decẽbrio.* Le verso, blanc.

1226. — Nicolo Zoppino & Vicenzo de Polo, 1ᵉʳ avril 1520 ; 8°. — (Paris, N ; Florence, L)

Stâtie noue de miser Antonio/Thibaldeo : dũ vecchio quale nõ amádo in

gio / uentu : fu côstretto amare in vecchiezza z al / tre Stantie singularissime in dialogo...

36 ff. n. ch., s. : *A-E*. — 8 ff. par cahier, sauf *E*, qui en a 4. — C. rom.; titre g. — 4 octaves et demie par page. — Au-dessous du titre, bois de l'édition 20 août 1518. Le verso, blanc.

V. E_3 : ℂ *Impresso in Venetia per Nicolo dicto / Zopino & Vincentio compagno. / Nel anno della Incarnatio⸗ / ne del Nostro Signore. / M. cccc. xx. adi. i. / de Aprile.* — R. *E* : marque du Sᵗ Nicolas. Le verso, blanc.

1227. — Nicolo Zoppino & Vicenzo de Polo, 2 septembre 1522 ; 8°. — (Venise, M)

Statie noue de messer Antonio / Thibaldeo : dun vecchio quale non amando in giouentu : fu / constretto amare in vecchiezza...

36 ff. n. ch., s. : *A-E*. — 8 ff. par cahier, sauf *E*, qui en a 4. — C. rom.; titre g. — 3 octaves et demie par page. — Au-dessous du titre, bois de l'édition 20 août 1518. Le verso, blanc.

V. E_3 : ℂ *Stampato nella inclita Citta di Vene / tia per Nicolo Zopino e Vincentio cō / pagno. Nel. M. D. xxii. Adi. II. de Setē / brio...* — R. E_4 : marque du Sᵗ Nicolas. Le verso, blanc.

1228. — Francesco Bindoni & Mapheo Pasini, novembre 1525 ; 8°. — (Milan, T)

Opera delo Elegante poe / ta Thibaldeo Ferrarese. / Sonetti. cclxxxiij. Egloghe. iiij. /...

128 ff. n. ch., dont le dernier est blanc, s. : *A-Q*. — 8 ff. par cahier. — C. rom. ; titre g. — 2 sonnets, ou 10 *terzine* par page. — Au-dessous du titre, bois ombré, emprunté du Virgile, *Moretum*, imprimé par Mapheo Pasini en septembre de la même année. Le verso, blanc. R. Q_7 :... *Stampata nella inclita citta di Vine / gia : nella parochia di santo Moyse : / nelle case nuoue Iustiniane : p Frā / cesco di Alessandro Bindoni : / & Mapheo Pasyni compa / gni : Nelli anni del Signo / re. 1525. del mese di / Nouembre :...* Au-dessous, le registre. Le verso, blanc.

1229. — S. l. a. & n. t.; 4°. — (Munich, Libr. L. Rosenthal, 1903)

Opere Del Thebaldeo / De ferrara / Soneto cclxxxiij / Dialogo j / Epistole iij / Egloge iiij / Desperata j / Capitoli xix.

44 ff. n. ch., s. : *A-k*. — 4 ff. par cahier, sauf *A*, qui en a 8. — C. rom. ; titre g. — 2 col. à 44 vers. — Au-dessous du titre, vignette au trait, copie médiocre d'un petit bois du Boccaccio, *Decamerone*, 20 juin 1492. Le verso, blanc. — R. k_4 : *FINIS*. Le verso, blanc.

1500

CATHARINA (S.) da Siena. — *Epistole devotissime.*

1230. — Aldo Manutio, 15 septembre 1500; f°. — (Milan, A ; Pise, U)

EPISTOLE DEVOTISSIME DE / SANCTA CATHARI / NA DA SIENA.

10 ff. prél. n. ch., s. : ✻. — 411 ff. num. par erreur : ccccxiiii, et 1 f. n. ch., s. : *a-y, A-Z, AA-FF*. — 8 ff. par cahier, sauf *H* et *O*, qui en ont 10. — C. rom. — 40 ll. par page. — V. ✻₁₀. Grand bois au trait : figure

Catharina (S.) da Siena, *Epistole*, 15 sept. 1500.

de *S^{te} Catherine de Sienne*, d'une très belle facture (voir reprod. p. 485). — In. o. à fond noir, et au trait, de diverses grandeurs.

R. *FF*$_8$: le registre; au-dessous : *Stampato in la Inclita Cita de Venetia in Casa De Aldo Manutio / Romano a di xv. Septembrio. M. ccccc.* Le verso, blanc.

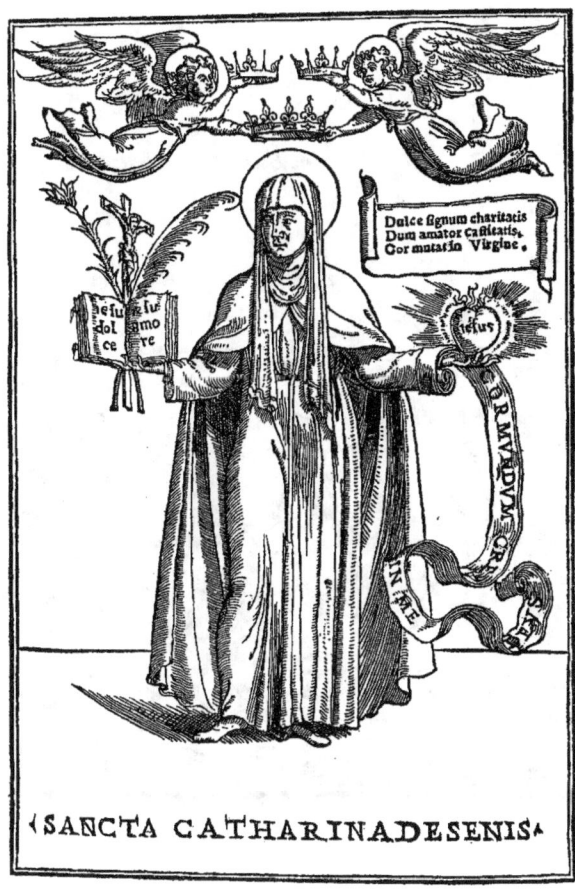

Catharina (S.) da Siena, *Epistole*, 1548.

1231. — Pietro Nicolini (pour Federico Torresano), 1548; 4°. — (Londres, BM)
EPISTOLE/ ET ORATIONI DEL/ LA SERAPHICA VERGINE/ SANTA CATHARINA DA SIENA : /... In /Venetia appresso Federico Tore/ sano. M. D. XLVIII.

8 ff. prél. n. ch. s. : ✠. — 305 ff. num. & 1 f. n. ch., s. : *A-Z, AA-PP*. — 8 ff. par cahier, sauf *PP*, qui en a 10. — C. rom. — 2 col. à 50 ll. — Page du titre : encadrement formé d'une branche d'arbre courant sur fond de hachures, avec marque de la *tour*, aux initiales F T. — V. ✠$_8$. Bois de page ombré; copie de la figure de l'édition 15 sept. 1500 (voir reprod. p. 486). — In. o. de style moderne.

V. 305 : le registre; au-dessous : ℂ *Stampato in Venetia per Pietro de Nicolini da Sabio, ad instantia/ & spesa del nobile huomo messer Federico Toresano./ M. D. XLVIII.* — R. *PP*$_{10}$: marque de la *tour*, enfermée dans une banderole portant le nom : FEDERICVS TORESANVS. Le verso, blanc.

1500

MACROBIUS (Aurelius). — *In somnium Scipionis expositio.*

1232. — Philippo Pincio, 29 octobre 1500; f°. — (Munich, R)
MACROBIVS.

36 ff. num., s. : *a-f*, suivis de 86 ff. avec pagination nouvelle, et s. : *A-O*. — 6 ff. par cahier, sauf O, qui en a 8. — C. rom. — 45 ll. par page. — V. du titre, blanc. —

Macrobius (Aurelius), *In somnium Scipionis expositio*, 15 juin 1513 (r. I).

R. 2 : ℂ *SOMNIVM SCIPIONIS EX CICERONIS LIBRO DE REPVBLI/CA EXCEPTVM.* — R. 30. Planisphère montrant les trois continents : *Europa, Asia, Aphrica*, et, au-dessous, séparé par l'*Alveus Oceani*, un autre continent qui porte les inscriptions : *Pervsta. Temperata. Antipodum nobis incognita. Frigida.* Cette partie de terre ferme signifie sans doute l'Amérique, qui était encore à peine connue. — V. 36 : *Macrobii Aurelii Theodosii uiri consularis & illustris in somnium scipionis exposi-/tionis quam elegantissime Libri secundi & ultimi Finis.* Au-dessous, le registre de la 1ʳᵉ partie. — R. A : *MACROBII AVRELII THEODOSII VIRI CONSVLARIS ET IL/LVSRIS* (sic) *CONVIVIORVM PRIMI DIEI SATVR-NALIORVM/LIBER PRIMVS.*

R. 86 : *Macrobii Aurelii Theodosii uiri consularis & illustris saturnaliorum libri impressi/Venetiis a Philippo Pincio Mantuano : Anno a natiuitate dñi. M. cccc. die. xxix./octobris...* Au-dessous, le registre. Le verso, blanc.

1233. — Augustino Zanni (pour L. A. Giunta), 15 juin 1513 ; f°. — (Florence, L ; Venise, M)

En tibi lector can/ didissime. Macrobius : qui/ antea mancus : mutilus : ac/ lacer circũferebatur : nũc/ primũ integer :...

Galien, *Therapeutica*, oct. 1500 (r. A₂).

4 ff. prél., n. ch., s. : *a*. — 122 ff. num., s. : *A-P*. — 8 ff. par cahier, sauf P, qui en a 10. — C. rom. ; titre g. r. — 46 ll. par page. — Au bas de la page du titre, marque du lis rouge florentin. — R. 1. ❡ *SOMNIVM SCIPIONIS EX CICERONIS LIBRO/ DE REPVBLICA EXCERPTVM.* En tête du texte : *trois astronomes examinant le ciel* (voir reprod. p. 487). — V. XXIX. Mappemonde. — Dans le texte, huit vignettes ombrées, de diverses grandeurs, et une au trait, signée du monogramme b (r. XXIII), qui est empruntée de la *Bible*, 15 octobre 1490. — Jolies in. o. à fond noir.

R. CXXII : ❡ *Macrobii Aurelii uiri consularis & illustris Saturnaliorum libri no/ uiter recogniti :... impressi Venetiis per Augustinum de Zannis de/ Portesio ad instãtiã Do. Lucam Antonium* (sic) *de Giunta/ Anno Dñi. M. D. XIII. Die. xv. Iunii.* Au-dessous, le registre. Le verso, blanc.

Primi voluminis Galeni impressio quinta.

Quinta z vltima Galeni ipressio/cõtinés omnes libros: quos prima/secunda/tertia/z quarta continebãt: verũ longe melius ĉp vncp antea dispositos: z emédatos. Cui addita fuere/secũdũ varias traductiones/omnia noua/que in alijs impressionibus habentur. Ad lectoris autem prorsus ambiguitaté tollendã/ac omnium contentoruz faciliorem inuentioné/pulcherrimus index in fronte cuiuscunqz voluminis positus est/videlicet.

Tituli primi voluminis galeni.

- Microtechni lib. iij. folio. 3
- De sectis cũ cõmétarijs alexãdrini. li. j. 10
- Introductorij medicoz lib. j. 16
- De optima heresi lib. j. 18
- De optima doctrinatioe lib. j. interprete nicolao de rhegio. 18
- De partibus artis medicatiue lib. j. iterprete nicolao de rhegio. 19
- De constitutione artis medicatiue lib. j. interprete nicolao de rhegio 21
- De elementis libri duo 25
- De spermate libri duo 31
- De spermate alius liber gal. attributʼ 38
- An oẽs ptícule aíalis: q̃ serat: fil hãt li. j. 41
- De inequali discrasia lib. j. 42
- De complexionibus lib. iij. 43
- De eucxia: seu de bona habitudie li. j. 56
- De optima costructioe: seu corporis cõpositione lib. j. 56
- De colera nigra lib. j. interprete petro du banensi 57
- De anothomia oculoʒ lib. j. iterprete nicolao de rhegio 59
- De anothomia matricis lib. j. 60
- De iuuamétis mebroʒ lib. x. 61
- De motibus ligdis lib. j. interprete marco toletano 78
- De voce z anhelitu lib. j. 81
- De motu thoracis z pulmonis lib. j. 82
- De iuuamento anhelitus lib. j. 82
- De causis respirationis lib. j. 84
- De vtilitate respirationis lib. j. interprete petro de appono 84
- De iuuaméto pulsus lib. j. iterprete marco toletano 87
- Introductorij de pulsibus lib. j. 89
- Cõmétũ sup itroductorij de pulsibus 91
- De gñib⁹ z differentijs pulsuũ lib. j. 97
- Compendij de pulsibus lib. j. 102
- De virtutibʼ nr̃z corpʼ disponétibʼ li. j. 102
- De substãtia virtutũ naturaliũ li. j. 103
- De virtutibus naturalibus lib. iij. 103
- De virtutibʼ aialibus lib. j. interprete nicolao de rhegio 115
- De assuetudibʼ li. j. iterprete nic. d̃ rhe. 119
- De alimentis lib. iij. iterprete guielmo de mozbeka 120
- De vmis lib. j. 137
- De bonitate aque lib. j. 138
- De subtiliante dieta lib. j. 138
- De euchimia z cachochimia lib. j. 140
- De ignotione in somnijs lib. j. 144
- De exercitio parue sphere lib. j. 144
- De flobothomia li. j. iterpte ni. d̃ rhe. 145
- De sanguisucis: antispasi: vétosis z scarificatione li. j. iterprete nicolao de rhe. 149
- De catarticis lib. j. 149
- De virtute farmacoʒ lib. j. 150
- De virtute cẽtauree li. j. iterp. ni. d̃ rhe. 151
- De virtute simplicis medicine lib. xj. 152
- De simpliciʼ medicis ad pisonianũ li. j. 217
- De regimine sanitatis lib. vj. interprete burgundione pisano 225
- De crisi lib. iij. 240
- De diebus creticis lib. iij. 258
- De pnosticatioe li. j. iterpte nic. d̃ rhe. 272

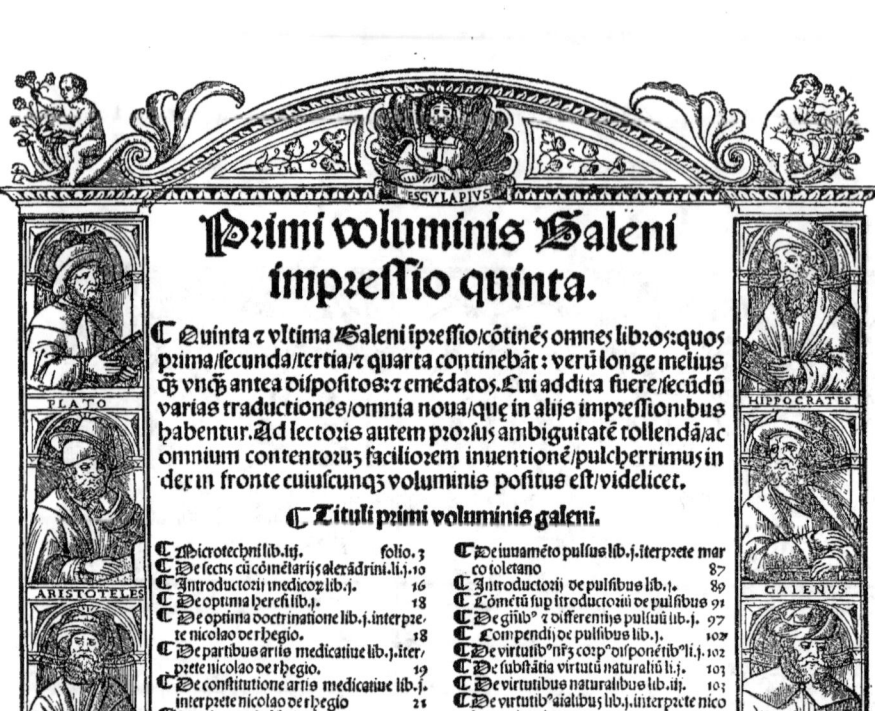

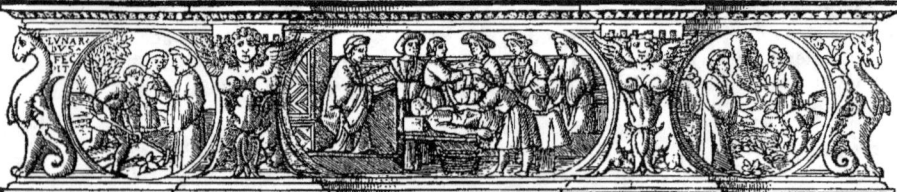

Galien, *Therapeutica*, 5 janvier 1522.

1234. — Joanne Tacuino, 18 juillet 1521 ; f°. — (Londres, BM — ☆)

HOC VOLV/MINE CONTINENTVR./Macrobii interpretatio in somnium/ Scipionis a Cicerone confictum./Eiusdem Saturnaliorum libri septem./accuratius recogniti...

4 ff. prél. n. ch., s. : *aa*. — 105 ff. num. et 1 f. blanc, s. : *A-N*. — 8 ff. par cahier, sauf *N*, qui en a 10. — C. rom.; titre g. n. et r., sauf les deux premières lignes. — 48 ll. par page. — Page du titre : encadrement ornemental. Au-dessous du titre, petite marque du S¹ *Jean Baptiste avec l'agneau divin*. — R. 1 : ☾ *SOMNIVM SCIPIONIS EX CICERONIS LIBRO / DE REPVBLICA EXCERPTVM*. Au-dessous de ce titre, grand bois de l'édition 15 juin 1513. — V. XXVI : Mappemonde. — Dans le texte, 9 vignettes ombrées.

V. CV :... *Impressum/Venœtiis In Ædibus Ioannis Tacuini de Tridino anno Domini/M. D. XXI. Die XVIII Iulii*... Au-dessous, le registre.

1500

Galien. — *Therapeutica* (græcè).

1235. — Nicolas Vlastos, 5 octobre 1500; f°. — (Vienne, I)

ΓΑΛΗΝΟΥ ΘΕΡΑΠΕΥ/ΤΙΚΗΟ ΛΟ/ΓΟΟ ΠΡΩΤΟΟ.

110 ff. n. ch., s. : A-Ξ. — 8 ff. par cahier, sauf Ξ, qui en a 6. — C. grecs. — 49-51 ll. par page. — F. A, blanc. — R. A₂. En tête de la page, bordure d'arabesques à fond rouge, portant le nom de Nicolas Vlastos, et divisée en deux parties, entre lesquelles est placée une figure de Galien (voir reprod. p. 488). Cette figure est répétée dans la bordure en tête du r. M_χ. — Dans le corps de l'ouvrage, plusieurs pages sont ornées, en tête, d'une bordure à fond rouge du même genre. — Belles in. o. avec arabesques, également à fond rouge.

V. Ξ₅ : la souscription, dont voici la traduction latine : *Venetiis impressus est præsens liber sumptibus nobilis et præstantis Viri domini Nicolai Blasti Cretensis,... anno a nativitate Christi millesimo quingentesimo Pyanepsionis incipientis die quinto.* — R. Ξ₇ : le registre : au-dessous, grande marque de Nicolas Vlastos, imprimée en rouge. Le verso, blanc.

1236. — Luc' Antonio Giunta, 5 janvier 1522 ; f°. — (Munich, R)

Primi voluminis Galeni/impressio quinta./☾ Quinta z vltima Galeni ĩpressio cõtinẽs omnes libros : quos / prima secunda tertia z quarta continebãt : verũ longe melius / q̃ vnq̃ antea dispositos : z emẽ-datos...

4 ff. n. ch.; 276 ff. num., & 8 ff. n. ch. dont le dernier est blanc, s. : *A-Z, AA-MM, ✠*. — 8 ff. par cahier, sauf *F*, qui en a 6, et *MM*, qui en a 10. — C. g.; titre r. et n. — 2 col. à 72 ll. — Page du titre : encadrement à figures, avec signature : LVNAR· DVS· FEC ·IT (voir reprod. p. 489). — In. o. à figures.

R. CCLXXVI :... *Anno dñi. 1522 Die quĩto Ianuarij./Uenetijs. Expensis vero. d. Luce Anto. de giunta Flo/rentini Impressam.* Le

verso, blanc. — R. ✠ : *Collectio notandorum in / omnibus operibus Galieni...* — V. ✠₇ : ℂ *Laus Deo. Finis.*

Le graveur qui a signé de son nom complet: Lunardus (= Leonardus) l'encadrement de la page du titre, est le même qui a fourni à L. A. Giunta une planche de la *Crucifixion* signée ʟ·ᴠʜꜰ·, et des blocs d'encadrement portant des variantes de ce monogramme (ʟᴠɴꜰ, ʟ·ᴠʜꜰ·, ·ʟɴ·ꜰ). Nous avons déjà signalé ces bois dans les *Missels* romains du 10 mai 1521, d'août 1533, de janvier 1558, et dans le *Missel* des Frères Prêcheurs de 1553, imprimés par L. A. Giunta et par ses héritiers. Ils ont été employés également dans les deux *Bréviaires* de la Congrégation de Mont-Olivet de 1521 et du 25 octobre 1523, dans le *Bréviaire* de la Congrégation du Mont-Cassin du 9 août 1525, et dans le *Bréviaire* des Frères Prêcheurs de septembre 1552, sortis de la même imprimerie.

1500

Fatius (Bartholomeus) [Cicero Veturius][1]. — *Synonyma.*

1237. — Manfredo de Monteferrato & Georgio Rusconi, 12 décembre 1500; 4°. — (Rome, VE — ☆)

ℂ *Cicero Veturio suo salutem. / Collegi ea uerba quæ pluribus mo / dis dicerentur quo uberior prom / ptiorq3 esset oratio :...*

24 ff. n. ch., s. : *A-F.* — 4 ff. par cahier. — C. rom.; 4 col. à 43 ll. — R. *A.* Encadrement de page au trait, de l'*Epistole & Evangelii*, 21 juillet 1500.

R. *F₄* : ℂ *Impressum Venetiis impensis Manfredi de Su / streuo : et Georgii de Rusconibus socii. / Anno Salutis. M.i ccccc. Die. xii, decē / bris...* Le verso, blanc.

1238. — Georgio Rusconi, 10 septembre 1501; 4°. — (Venise, M)

Cicero Veturio suo salutem.

24 ff. n. ch., s. : *A-F.* — 4 ff. par cahier. — C. rom.; 4 col. à 43 ll. — R. *A.* Encadrement de page au trait, du *Vita de la preciosa Vergine Maria*, 30 mars 1492. Au commencement du texte, in. o. *C* à fond noir.

R. *F₄* : ℂ *Impressum Venetiis impensis / Georgii de Rusconibus / Anno Salutis. M. / ccccci. Die. x. se / ptēbris.* Au-dessous, marque, aux initiales de Rusconi. Le verso, blanc.

1. Ce petit traité didactique est souvent inscrit, dans les catalogues, sous le nom de "*Cicero Veturius*", et cela vraisemblablement à cause du titre des éditions du 1ᵉʳ septembre 1507 et suivantes, où l'ouvrage paraît être attribué à un grammairien désigné par ce pseudonyme à l'antique. Mais il est à remarquer que les premières éditions n'ont aucun titre ; la liste alphabétique des synonymes latins commence dès le premier feuillet, précédée de quelques lignes d'avertissement, en tête desquelles est placé l'envoi : *Cicero Veturio suo salutem* ; comme si ce vocabulaire, tiré principalement des œuvres du grand orateur romain, était dédié par lui-même à un de ses amis, Veturius. L'auteur s'est fait connaître dans une longue épître insérée entre la liste alphabétique et l'explication des nuances de signification qui distinguent nombre de synonymes : c'est un certain Bartholomeo Facio, élève du grammairien véronais Guarini.

Fatius (Barthol.) [Cicero Veturius], *Synonyma*, 1ᵉʳ sept. 1507.

1239. — Joanne Tacuino, 1ᵉʳ septembre 1507 ; 4°. — (Rome, An)

Synonima excellētissimi rethoris (sic) *Cicerõis/ Victurii viri disertissimi : vna cuȝ Stepha/ ni Flisci synonimis vtriusqȝ lingue cõ/ sumatissimi... nouiter impressa.*

60 ff. n. ch., s. : *a-p.* — 4 ff. par cahier. — C. rom. ; titre g. — 4 col.à 42 ll. — Au-dessous du titre, grand bois avec monogramme **L** : *un professeur en chaire, enseignant* (voir reprod. p. 492). — In. o. à fond noir.

V. *p₄* : ℭ *Impressum Venetiis per Iouannem Tacuinū de Tridino. Anno dñi. M. D./ VII. die primo septēbris...* Au-dessous, le registre [1].

1240. — Melchior Sessa, 24 septembre 1507 ; 4°. — (Séville, C — ☆)

Sinonomi Excellentissimi Ciceronis/ Ueturii. Cum Differentiis In/ Rebus Dubiis ϊc.

24 ff. n. ch., s. : *A-F.* — 4 ff. par cahier. — C. rom. ; titre g. — 4 col. à 43 ll. — Au-dessous du titre : grand bois, emprunté du Cecho d'Ascoli, *Acerba*, 15 janvier 1501. Le verso, blanc. — Une in. o. à fond noir au r. *A₂*.

V. *F₄* : ℭ *Impressum Venetiis per/ Melchionē* (sic) *Sessam Anno/ Domini. 1507, Die/ 24. Septembris.* Au-dessous, marque du *Chat.*

1. Dans cette édition et les suivantes (moins celle de Sessa, de la même année 1507), la compilation de Bartholomeus Fatius est augmentée, ainsi que l'annonce le titre, d'une partie due à Stephanus Fliscus.

1241. — Joanne Tacuino, 5 mai 1509 ; 4°. — (Florence, L)

Synonima excellentissima rhetoris Cice/ronis Uicturii viri disertissimi: vna cuȝ Stephani Flisci Synonimis vtriusqȝ/ lingue cõsumatissimi...

60 ff. n. ch., s. : *a-p.* — 4 ff. par cahier. — C. rom. ; titre g. — 4 col. à 43 ll. — Au-dessous du titre, bois avec monogramme L, de l'édition 1ᵉʳ septembre 1507. — In. o. à fond noir.

V. p_4 : ℂ *Impressum Venetiis per Ioannem Tacuinum de Tridino. Anno domini./ M. D. IX. die. v. Maii...* Au-dessous, le registre.

1242. — Joanne Tacuino, 15 septembre 1515 ; 4°. — (Londres, BM)

Synonima excellentissimi rhetoris Cice/ronis Victurii viri disertissimi : vna cuȝ/ Stephani Flisci Synonimis vtriusqȝ/ linguae cõsumatissimi :...

54 ff. n. ch., dont le dernier est blanc, s. : *a-f.* — 8 ff. par cahier, sauf *f*, qui en a 6. — C. r. ; titre g. — 2 ou 5 col. à 46 ll. — Au-dessous du titre, bois avec monogramme L, de l'édition 1ᵉʳ septembre 1507. — Petites in. o. à fond noir.

V. f_5 : ℂ *Impressum Venetiis per Ioanem Tacuinum de Tridino. Anno domini. M. D. XV. die. ×v./ Setembris...* Au-dessous, le registre.

1243. — Joanno Tacuino, 27 mai 1522 ; 4°. — (Rome, An)

Synonima excellentissimi rhetoris Ciceronis / Victurii viri disertissimi : vna cum Stepha/ni Flisci synonimis : vtriusqȝ linguae cõ/ sumatissimi :...

46 ff. n. ch., dont le dernier est blanc, s. : *A-F.* — 8 ff. par cahier, sauf *F*, qui en a 6. — C. rom. ; titre g. r. et n. — 5 col. à 46 ll. — Au-dessous du titre, bois avec monogramme L, de l'édition 1ᵉʳ septembre 1507. — In. o. à fond noir.

V. F_5 : ℂ *Impressum Venetiis per Ioannem Tacuinum de Tridino. Anno domini. M.D.XXII. Die./ XXVII. Maii...* Au-dessous, le registre.

1244. — Melchior Sessa & Pietro Ravani, 18 mai 1525 ; 4°. — (✩)

Synonima excellentissimi rhethoris Cicero/nis Uicturij viri disertissimi : vna cum Stephani Flisci sy/ nonimis vtriusqȝ linguae consumatissimi :...

36 ff. n. ch., s. : *a-e.* — 8 ff. par cahier, sauf *e*, qui en a 4. — C. g. — 5 col. à 55 ll. — Au-dessous du titre : représentation de l'intérieur d'une école, empruntée du Perottus (Nicolaus), *Regulæ sypontinæ*, 20 oct. 1515.

V. e_{iij} : le registre. — R. e_4 : ℂ *Impressum Uenetijs per Melchiorem/ sessam : z Petrum de Rauanis. Anno/ dñi. M.D.XXV. Die XVIII./ Mensis Maij...* Au-dessous, marque du *Chat*. Le verso, blanc.

1500

PAULO Veronese.[1] — *Tractato del S. Sacramento del Corpo de Christo.*

1245. — Pietro da Pavia, 12 décembre 1500 ; f°. — (Florence, N ; Modène, E — ✩)

ℂ *QVESTA Deuota & molto utile opereta come Zardin de infiniti suauissimi: &/ redolenti fiori cõtien in si melliflua & saluberrima meditation contemplante el*

1. D'après l'indication du catalogue de la B. Estense, de Modène, l'auteur serait le même Maffei (Paulo) qui est donné dans le catalogue de la B. Com. de Vérone comme « Paulo Veneto. »

Paulo Veronese, *Tractato del S. Sacramento*, 12 déc. 1500 (v. g_{iii}).

sacratis/ simo sacrameto del corpo del nostro redemptor christo Iesu... (Au bas de la page)... *Cõposto per lo uenerando padre/ Paulo Veronese singular seruo di dio.*

60 ff. n. ch., s.: *a-m*, et dont le dernier est blanc. — 6 ff. par cahier. — C. rom. — 2 col. à 48 ll. — Au milieu de la page du titre, bois en forme de médaillon circulaire : *un pèlerin agenouillé, présentant au pape une tête de mort qui parle.*[1] — Le verso, blanc. — R. a_{ii} : ⊂ *INCOMINCIA El tractato del Sancto/ Sacramento del corpo de xp̄o scripto p̄ uno/ seruo de Dio alla priora & suore del mōaste/rio di sancto Daniele di castello in Venetia...* — V. g_{iii}. Petite vignette au trait : *un religieux confessant un pénitent* (voir reprod. p. 494). — In. o. à fond noir, de diverses grandeurs.

V. m_5 : *Finisse il deuotissimo libro del sacrameto/ Stampato in Venetia per maistro Pietro da/ Pauia nel anno del. M.CCCCC. Adi. xii. del mese de decembrio.* Au-dessous, le registre. Au bas de la col., en guise de cul-de-lampe, grande in. o. *N*, à fond noir, avec figure de Dieu le Père *in cathedra*, empruntée de la *Bible*, 23 avril 1493.

1500

Foro Real de Spagna.

1246. — Simon de Luere (pour Andrea Torresani), 12 janvier 1500. — (Séville, C)

Foro Real gloxado de Spagna/ Cum Priuilegio.

151 ff. num. et 1 f. n. ch., s. : *a-t*. — 8 ff. par cahier, sauf *d*, qui en a 6, et *t* qui en a 10. — A la suite, 8 ff., dont le dernier est blanc, et dont le 2ᵉ, le 3ᵉ, et le 4ᵉ portent leurs chiffres respectifs au recto, dans le bas. — C. g. — Texte encadré par le commentaire, sur 2 col. à 84 ll. — Au-dessous du titre, imprimé en rouge : grand écu des armes des Rois Catholiques (voir reprod. p. 495).

V. t_9 (chiffré par erreur : CL) : ⊂ *Exactum completūqȝ extat presens hoc opus in Uenetiarum preclara/ vrbe Arte Simonis de Lueré/ Impensis p̄o dn̄i Andree Torresani de/ Asula impressum :... Anno incarnationis dn̄ice. M.ccccc. p̄die idus Ianuarij.* — R. t_{10} : le registre ; au-dessous : marque à fond noir, aux initiales A T. Le verso, blanc, ainsi que le recto du f. suivant.

1. Ce bois appartient à l'édition du *Vite de SS. Padri*, Otinus da Pavia, 28 juillet 1501, qui devait être en préparation au moment où fut publié le traité de Paulo Veronese (voir p. 47).

Foro Real de Spagna, 12 janvier 1500.

Lichtenberger (Joannes), *Pronosticatione*, s. l. a. et n. t. (1500).

1500

CAULIACO (Guido de).[1] — *Cyrurgia parva.*

1247. — Bonetus Locatellus (pour les héritiers d'Octaviano Scoto), 27 janvier 1500; f°. — (Londres, BM)

Cyrurgia parua Guidonis,/ Cyrurgia Albucasis cū caute/rijs z alijs instrumentis./...

68 ff. num. de 1 à 42 et de 1 à 26, s. : *a-f, aa-cc*. — 8 ff. par cahier, sauf *a, e, f*, qui en ont 6, et *bb*, qui en a 10. — C. g. — 2 col. à 65 ll. — Nombreuses figures d'instruments de chirurgie. — In. o. à fond noir.

R. *cc*$_8$:... *Uenetijs per Bonetum Locatellum presbyteruʒ Mā/ dato z sumptibus*

[1]. Guy de Chauliac, célèbre médecin du XIVe siècle ; après avoir étudié à Montpellier et à Bologne, exerça à Lyon, puis fut attaché à la cour papale d'Avignon, sous Clément VI, Innocent VI et Urbain V.

heredū quondaȝ Nobilis viri domini/ Octauiani Scoti Modoetiēsis. Anno dñi M.CCCCC./ sexto Kal. Februarias. Au-dessous, marque à fond noir, aux initiales d'Octaviano Scoto. Le verso, blanc.

1500

Ysaac (Abbate) de Syria. — *Libro de la perfectione de la vita contemplatiua.*

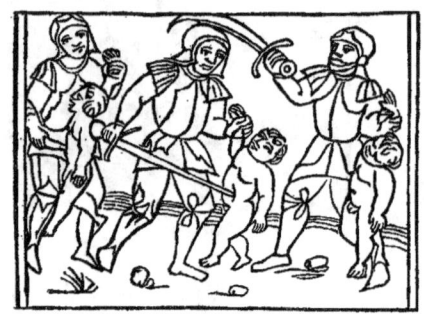

Lichtenberger (Joannes), *Pronosticatione;*
Paulo Danza, 1511.

1248. — Bonetus Locatellus, 1500; 8°. — (✩)

70 ff. num. s. : *a-i.* — 8 ff. par cahier, sauf *i*, qui en a 6. — C. g. — 33 ll. par page. — R. *a*. Figure de *S^t Antoine*, qui a servi de marque à Philippo Pincio, notamment dans le Philippus de Franchis, *Lectura super titulo de appellationibus*, 9 déc. 1496, f°; ici, elle est donnée comme représentant l'auteur de ce petit traité, qui est désigné par les mots : *Ab/ ba/ te // Y/ sa/ ac*, disposés à gauche et à droite dans le champ de la gravure. — R. *a₂* : ⊄ *Questo e il libro de labbate Isaac de Syria Dela/ perfectione dela vita contemplatiua.* — In. o. à fond noir.
R. 70, au bas de la page : *Uenetijs per Bonetū Locatellū Presbyterū. 1500.* Au verso : *Venuta in luce questa angelica opera :... Edita p lo venerādo abbate/ Ysaaq de Syria.*

1500

Lichtenberger (Joannes). — *Pronosticatione.*

1249. — S. l. a. & n. t. (1500) ; 4°. — (✩)

⊂P⊃ *Ronosticatione Ouero Iudicio uulgare: ra/ ro & piu non udito : loquale expone : & de/ chiara prima alchune prophetie de sancta/ Brigida delta Sybilla : & de molti altri deuoti e sancti/ homini : e de molti sapientissimi & ualenti astrologi./ Anchora dechiara sotilmente li influxi del celo :... & durera q̄sti tali influxi piu anni cioe/ comenȝando del. M. ccccc./. & durera fin del. Mille/ cinquecento e sisantasette...*

24 ff. n. ch., s. : *a-f.* — 4 ff. par cahier. — C. rom. — 2 col. à 42 ll. — V. *a*ᵢᵢ. Grand bois au trait, de taille rude et épaisse (voir reprod. p. 496). — V. *f*ᵢᵢᵢ. Tableau des conjonctions et oppositions de la lune, des fêtes mobiles, etc. pour l'année 1501. La formule au futur : ⊄ *Questo āno la Septuagesimo sara a di. vii de Febraro*, etc., montre que l'ouvrage a été publié avant 1501, vraisemblablement à la fin de l'année précédente. — R. *f*₄: *Exemplum p pptie transmisse de curia Romana.* 14 ll. de texte, au-dessous desquelles le mot : *Finis*. Le verso, blanc.

Lichtenberger (Joannes), *Pronosticatione*, 9 août 1511 (r. 3).

1250. — Paulo Danza, 1511; 4°. — (Florence, N)

⸿ *Ronosticatione O/ vere Iudicio vul/ gare : raro e piu nõ/ vdito : lo quale ex/ pone : et dechiara/ prima alchune p/ phetie de Sancta Brigida e dela/ Sybilla : Et de molti altri Sancti/ homini* :...

36 ff. n. ch., dont le dernier est blanc, s. : *A-I*. — 4 ff. par cahier. — C. g. — 37 ll. par page. — R. A. Encadrement de page : entrelacs sur fond noir. — V. A_{ii}. Grand bois de la première édition s. l. a. & n. t. En haut et en bas de la page, petite bordure à fond noir ; sur le côté extérieur, bloc avec figures de six apôtres à mi-corps. — Dans le texte, 46 vignettes de diverses grandeurs, et de différentes provenances (voir reprod. p. 497). — In. o. à figures.

V. I_{iij} : ⸿ *Impresso ne la Inclita Cita de venetia per Pau/ lo Danza : a laude z gloria di legenti. 1511.*

1251. — S. n. t. (Nicolo & Domenico dal Jesu), 9 août 1511; 4°. — (Florence, L)

Pronosticatione in vulgare rara z/ piu nõ vdita laq̃le expone z dechia/ ra alchuni influxi del cielo : z la inclina/ tione de cente constellatiõe...

40 ff. num., s. : *a-k*. — 4 ff. par cahier. — C. rom.; titre g. — 42 ll. par page. —

Lichtenberger (Joannes), *Pronosticatio*, 23 août [1511] (v. 6).

Au-dessous du titre, le chrisme, formé par un ruban blanc sur fond noir (une des marques des frères Nicolo & Domenico dal Jesu). — V. 2. Bordure de feuillage à fond noir, encadrant cinq citations de Ptolémée, d'Aristote, de la Sybille, de S^{te} Brigitte, et de Lulhardus. — R. 3. Bois ombré, à cinq personnages (voir reprod. p. 498), imité du bois au trait de la première édition s. l. a. & n. t. (1500). — Dans le texte, 45 vignettes de diverses grandeurs. — In. o. à fond noir.

V. 39 : ℂ *Qui finisce questa pronosticatione laqual/ durara insino al anno. Mccccclxyii./ Impressa in Venetia nel Anno/ Mcccc.xi.adi.ix .Agosto.* — R. 40. Avis d'un certain *Sabastian de Venetia Con/ testabile della Illustrissima Signoria*, éditeur de cette compilation. Le verso, blanc.

1252. — S. a. & n. t. (Nicolo & Domenico dal Jesu), 23 août (1511) ; 4°. — (☆)

Pronosticatio in latino/ Rara & prius non audita : quæ exponit & declarat non-/ nullos cœli ĩfluxus : & ĩclinationẽ certarũ constella-/ tionũ magne uidelicet cõiunctiõis & eclipsis :/ quæ fuerãt istis annis : quid boni mali-/ ue hoc tempore & in futurũ huic/ mũdo portẽdant : Durabit-/ q3 pluribus Annis.

39 ff. num. et 1 f. blanc, s. : *a-k*. — 4 ff. par cahier. — C. rom. — 40 ll. par page. — Mêmes illustrations, y compris la marque sur la page du titre, que dans

l'édition de la version italienne, 9 août 1511 ; mais 44 vignettes seulement dans le texte. Un de ces bois, au v. 6 (voir reprod. p. 499), de la hauteur de la justification, moins cinq lignes, reparaîtra dans La vita de Sāto Angelo Carmelitano marty-/re : Cōla *pphetia data a lui per el nostro signor / Iesu Christo* :... in-4°, s. l. & a., imprimé vers 1525, puisqu'il y est question de l'hérésie luthérienne. — In. o. à fond noir.

V. 39 : Au-dessous de la dernière vignette, représentant un moine recevant de l'argent de deux femmes : *Explicit hæc pronosticatio : quæ durabit / usqʒ ad annum Millesimum Quingen-/tesimum sexagesimumseptimum. / Impræssum Venetiis die / uero. xxiii. Augusti.* Bien que l'année ne soit pas exprimée, il est fort probable que cette version latine a été donnée presque en même temps que la version italienne du 9 août 1511.

1253. — S. n. t. (Nicolo & Domenico dal Jesu), 20 octobre 1511 ; 4°. — (Venise, M)

Pronosticatione in uulgare rara & piu non udita laquale / expone & dechiara alchuni influxi del cielo... Et du / rera piu anni : cioe insino a lanno. M. CCCCC. LXVII.

32 ff. n. ch., s. : *A-H*. — 4 ff. par cahier. — Manquent, dans cet exemplaire, les ff. B, B_4, D_4. — C. rom. — 44 ll. par page. — Au-dessous du titre, le chrisme, formé par un ruban blanc sur fond noir. — V. A_{ii}. Bois de page, à cinq personnages, de l'édition du 9 août, même année. — Dans le texte, 39 vignettes.

R. H_4 : *Qui finisse questa pronosticatione... Impressa in Venetia nel / anno. M. CCCCC. XI. adi. xx. Octobrio ca / uada da un altra stampada in Modena / per maestro Pietro francioso nel / anno. M. cccc. lxxxxii. adi /.xiiii. de Aprile.·.* Le verso, blanc.

1254. — S. n. t. (Nicolo & Domenico dal Jesu), 13 septembre 1525 ; 4°. — (Londres, BM)

Pronosticatione invulgare rara e piu nō / vdita laquale expone ƹ dechiara alchuni / influxi del cielo : ƹ la inclinatione de certe constellatione :... *Et durera piu anni : cioe insino a lanno. / M D lxvij.*

28 ff. n. ch., s. : *A-G*. — 4 ff. par cahier. — C. g. — 47 ll. par page. — Au-dessous du titre, le chrisme sur fond noir. — V. A_{ij}. Bois de page, à cinq personnages, de l'édition 9 août 1511. — Dans le texte, 45 vignettes.

V. G_4 : ☙ *Qui finisse questa pronosticatione... Impressa in Uenetia nel anno. M. ccccxxv. / adi. xiij. Septembrio. Cauada da vnaltra stampada in / Modena per maestro Pietro francioso nel anno / M. ccclxxxxij. adi. xiiij. de Aprile. / Laus Deo.*

1255. — S. n. t., 20 juin 1532 ; 8°. — (✱)

PRONOSTICA / TIONE IN VVLGARE RARA E PIV / NON VDITA LA QVALE EXPONE / ET DECHIARA ALCVNI INFLV / XI DEL CIELO,... Et durera / piu anni, cioe insino a lanno. / MDLXVII.

47 ff. num. et 1 f. blanc, s. : *a-f*. — 8 ff. par cahier. — C. rom. — 39 ll. par page. — R. a_{iii}. Bois de page ombré, à cinq personnages, copié de celui de l'édition 9 août 1511. — Dans le texte, 44 vignettes, très médiocres.

R. XLVII : ☙ *Qui finisse questa pronosticatione... Impressa in Venetia nel anno. / M. ccccxxxij. adi. xx. Iunij. Cauada da unaltra / stampada in Modena per Maestro Pie / tro Francioso nel anno. M. / ccclxxxxij. adi. / xiiij. de apri / le. Laus / Deo.* Au verso : ☙ *Sonetto in allo de prophetia. / sopra Litalia.* Au-dessous : *FINIS*.

IMPRIMERIE
FRAZIER-SOYE
153-157, rue Montmartre
PARIS

LES LIVRES
A FIGURES
VÉNITIENS

Première Partie
Tome II
★ ★

Paris: Henri Leclerc
Florence: Leo S. Olschki

www.ingramcontent.com/pod-product-compliance
Lightning Source LLC
Chambersburg PA
CBHW071629220526
45469CB00002B/542